박정현

건축은 무엇을 했는가
발전국가 시기 한국 현대 건축

워크룸 프레스

프롤로그

한국 현대 건축은 무엇을 했는가

"순교가 필요합니다."
"우선 현대 건축의 범위를 어떻게 설정해야 합니까?"
—『공간』, 1967년 2월

전자는 건축가 원정수의 말이다. 1966년 종합박물관 현상 설계가
콘크리트로 전국의 유명 전통 건축을 조합해 만들기로 결정되자,
원정수는 순교해야 한다고 말했다. 그에게 '건축'은 '현대' 건축이고
순교자의 전범은 바우하우스의 설립자 빌터 그로피우스다. 현대
산업으로 대량 생산된 재료, 합리적인 공간 프로그램과 계획, 이에
따른 모더니즘 미학이라는 삼위일체. 이를 위해 건축가는 순교자처럼
헌신해야 한다. 그러나 산업도, 지식과 직능도, 미학도 부족했던 시절.
한국에서 건축은 주어져 있는 개념이나 대상이 아니라, 저 멀리 있는
신기루에 가까웠다. 좇아갈 수는 있으나 순교하기에는 먼 대상이었다.
한편 원정수와 같이 이야기를 나누던 신문기자는 무엇을 현대
건축이라고 해야 하는지 되묻는다. 그에게 건축은 '현대'에 의해 구속될
필요가 전혀 없다. '현대'는 거추장스러운 수식어이고 '건축'은 중요한
문제가 아니다. 전통이나 과거는 왜 안 되고 현대만 말하는지 그는
알지 못한다. 관건은 추구해야 할 이념이 아니었고 "썩 좋은 건물을
아직" 갖지 못한 현실이 그에게는 더 시급하다.
 20세기 중후반 한국에서 현대 건축은 저 두 문장 속의 '건축'을
오가는 진자 운동이나 마찬가지였다. 따라야 할 목표로 설정된 현대
건축이 사막의 오아시스처럼 한쪽에 있다. '포스트' 열기에 휩싸인
세기말 잠시 흔들리기도 했으나, 그것은 내내 모더니즘 건축이었다.
다른 한편에는 현대와 전통, 시대와 양식을 묻지 않는, 건설이나
건물로 바꾸어도 좋은 건축이 있다. 그것은 '건축' 따위에 신경 쓸
겨를이 없는 압도적 현실의 결과였다. 설계가 끝나기도 전에 땅부터

파기 시작했던 현실이 있었다.

현실을 인식의 토대이자 창작의 발판으로 삼고 스스로를 일으켜 세우기에 건축은 너무 무거웠다. 동일한 현실에서 '현대' 문학과 '현대' 미술이 생산되고 유통되는 것과는 사정이 달랐다. 문학과 미술에서도 '현대'는 20세기 한국에서 충분히 문제적이었겠지만, 문학과 미술의 영역 자체는 비교적 자명했다.(가라타니 고진 류의 종언은 21세기의 일이다.) 이와 달리 건축은 저 벌어진 간극 사이에서 희미해졌다. 한국에는 '건축이 없다' 또는 '건축 없는 국가'라는 진단이 비교적 최근까지 이어진 것도 무리가 아니었다. 아키텍처(architecture)든 겐치쿠(建築)든 이식되고 번역된 것으로서 '건축'은 한국에서 언제나 불완전한 것이었다. 대량 생산에 따른 부재와 재료, 산업 사회가 야기한 기계와 도시가 빚어낸 감수성과 미학, 직능의 재생산을 위한 교육 체계와 법적 제도, 건축을 이해하고 소비하며 발주할 대중 등, 현대 건축을 논할 때 전제되는 것 대부분이 부재하거나 미미했기 때문이다. 이 와중에 건축이 온전히 존재할 길은 없었다.

이 책은 희미해진 건축의 '존재'를 문제삼기보다는 양극을 오가며 남긴 건축의 흔적을 추적하고자 했다. 건축의 의미를 기원에서 연역하거나 온전한 건축을 상정하고 한국의 사정을 비판하기보다, 지난 세기 한국에서 건축이 '무엇을 했는지'를 묻고, 이 여러 희미한 흔적들을 통해 역으로 건축이 무엇이었는지 짐작해 보고자 했다. 이 자취가 20세기 한국 현대 건축의 역사를 쓰기 위한 중요한 단서다. 다른 것도 마찬가지지만, 건축의 영역은 수많은 실천을 통해서 그려진다. 건축법, 직능 단체의 규정, 대학 교육 같은 제도뿐 아니라 건물과 건축을 구분하는 수많은 말들, 건축가, 역사가, 비평가, 정치인 들의 수많은 언어가 서로 포개져 건축의 범위를 그려낸다. 이 포개진 말들 사이에서 조금씩 드러난 영역을 다루고자 했다. 건축을 존재론적으로 사유하기보다는 수행적(performative)이고 담론적으로 파악했다는 뜻이다.

이를 위해 1960년대 초에서 80년대 말까지 시대순으로 건축이 문제시되는 지점들을 훑어 나갔다. 그러나 이 책은 전형적인 통사와도, 순수한 담론 분석과도 거리가 멀다. 다루는 시기를 전체적으로

조망하려 시도하기보다는 선별한 대상에 집중했다. 주제와 접근 방식도 일관적이라기보다 파편적이다. 분석의 도구 역시 대상에 따라 다를 수밖에 없었다. 구체적인 작품 비평 뒤에 사회 경제적 분석이 뒤따르고, 미지의 인물에 대한 조사와 매체에 대한 서술이 뒤섞여 있다. 이 과정에서 드러내고자 한 것이 행위자로서의 국가다. 현대 건축의 역사, 나아가 예술의 역사에서 국가는 대개 부정적인 인자로 묘사되는 것이 보통이다. 그리고 지난 세기 한국에서도 국가는 건축가에게 터무니없는 것들을 요구하는 악역으로 그려지기 일쑤다. 그러나 국가의 행위를 괄호 치고 한국 현대 건축의 역사를 서술하기란 힘들다. 국가는 최대의 건축주였을 뿐 아니라, 건축이란 개념과 영역이 미약하나마 자리 잡는 데에도 결정적으로 영향을 미쳤다.

그러나 국가를 전면에 부각시키는 것은 부담스러운 일이다. 군사 정권의 폭력이 만연했던 1960~80년대, 국가 건축 프로젝트는 독재를 가리고 정권을 비호하는 프로파간다라는, 건축가들은 이런 정책을 실현시킨 동조자가 아닌가 하는 혐의에서 자유롭지 않기 때문이다. 그러나 건축의 생산과 재현은 그렇게 일면적이지 않다. 3~5공화국은 이 책에서 다룬 여러 프로젝트들을 상징 정치의 수단으로 삼으려 했으나, 어느 것도 그 역할을 온전히 수행했다고 보기는 힘들다. 오히려 실패의 연대기에 가깝다. 지금 우리에게 필요한 것은 낙인 찍기와 면죄부 발급이 아니라, 건축이 그 시절 무엇을 했는지 그리고 무엇을 생산했는지를 묻는 일이다. 우리는 아직 권력과 건축의 대차대조표를 손에 쥐지 못했다.

대상을 파편적으로 다루긴 했지만, 각 장은 느슨하게나마 연결되어 있고, 건축의 생산과 재현의 문제를 모든 장의 기저에 흐르는 저음으로 삼았다. 1장에서 이야기한 대한민국미술전람회와 2장의『공간』과 한국기술개발공사의 몽상적 계획을 통해 건축이 어떻게 1950~60년대 한국에서 보여졌는지, 국가가 건축에 요구한 것이 무엇인지 묻고자 했다. 재현에 관한 이 문제는 6장과 7장에서 다룬 1980년대의 문화 시설 건축과 연결된다. 반면 3장에서 추적한 정부종합청사 건설 과정은 4장과 5장의 도심 재개발 사업과 중대형 설계 사무소 등과 이어지는데, 생산의 관점에서 건축을 물었다. 물론

생산과 재현은 별개의 것이 아니다. 생산과 재현은 서로를 추동하고 요청한다. 생산의 부실함은 재현의 한계를 낳고, 재현의 실패는 다시 생산을 제약하는 결과를 낳았다. 8장은 이 책 전체의 배경에 해당하는 이론적 맥락을 이 이론이 생겨나고 수용된 역사적 상황을 통해 살폈다. 일종의 보론이자 에필로그로 나아가는 징검다리로 삼았다.

이 책은 박사 학위 논문『발전국가 시기 한국 현대 건축의 생산과 재현』을 줄이고 덧붙이고 고쳐 쓴 것이다. 지면을 빌려 감사의 마음을 전해야 할 분들이 많다. 첫 순서는 지도 교수님을 비롯해 심사 위원 선생님들일 것이다. 배형민 지도 교수님은 세미나실, 전시장, 답사 현장 등에서 매 순간 지적 자극이 되었다. 이 책에 깔린 이론적이고 역사적인 이해 대부분이 오랜 가르침의 결과물이다. 김성홍 교수님과 박철수 교수님은 직접 수집한 자료를 흔쾌히 공유해 주셨고 글의 밀도가 더 높아질 수 있도록 도움을 주셨다. 한국예술종합학교 건축학과의 우동선 교수님 덕분에 역사적 접근의 엄밀함을 다시 생각할 수 있었다. 아주대학교 사회학과의 노명우 교수님의 도움으로 사회학적 개념을 더 정교하게 가다듬을 수 있었다. 윤승중, 유걸, 김원, 김창일, 권도웅 원로 건축가들에게도 감사를 전한다. 인터뷰를 통해 많은 의문을 해결해 주셨다. 논문을 쓰는 동안 여러 기관에서 건축 아카이브를 구축하기 시작했다. 이 아카이브들이 없었으면 이 글을 쓰기가 불가능했을 것이다. 원로 건축가들의 구술집을 비롯해 많은 기회를 통해 연구를 지원해 주신 목천김정식문화재단의 김미현 국장님과 김태형 연구원님께 특히 고마움을 전하고 싶다. 국립현대미술관 이지희 학예사와 이현영 아키비스트에게도 큰 도움을 얻었다. 정림건축문화재단 박성태 이사님과 김상호 실장님, 국립현대미술관 정다영 학예사와 함께한 여러 프로젝트가 없었다면 이 글의 많은 부분은 전혀 다른 모습일 것이다. 많은 분들의 도움에도 불구하고 이 책에 오류가 있다면 이는 전적으로 저자의 책임이다.

　　연구자로서 운 좋게도 이 책의 2장을 바탕으로 2018년 베니스 비엔날레 한국관 전시『국가 아방가르드의 유령』(Spectres of the State Avant-garde)을 꾸릴 수 있었다. 박성태, 최춘웅, 정다영

큐레이터를 비롯해, 기획팀의 김희정, 정성규, 김상호, 심미선, 이다솔, 김용주, 이재민, 그리고 참여 작가 김성우, 강현석, 김건호, 최윤희, 전진홍, 서현석, 김경태, 정지돈, 로랑 페레이라 덕분에 역사적이고 이론적 이야기가 전시장에서 (도약과 비약을 오가며) 시각화되고 상상력이 역사의 빈자리를 채우는 흔치 않은 기회를 가졌다. 워크룸 프레스의 박활성, 김형진 두 분의 호의에 힘입어 독자이자 편집자로서 편애하는 출판사에서 책을 펴내는 즐거움을 누릴 수 있었다.

끝으로, 이 책의 첫 독자이자 편집자가 되어 준 아내 정희경과 이제 무슨 글을 쓰냐고 묻기 시작한 딸 박민, 그리고 언제나 믿어 준 어머니 신예순에게 고마움과 사랑을 전한다.

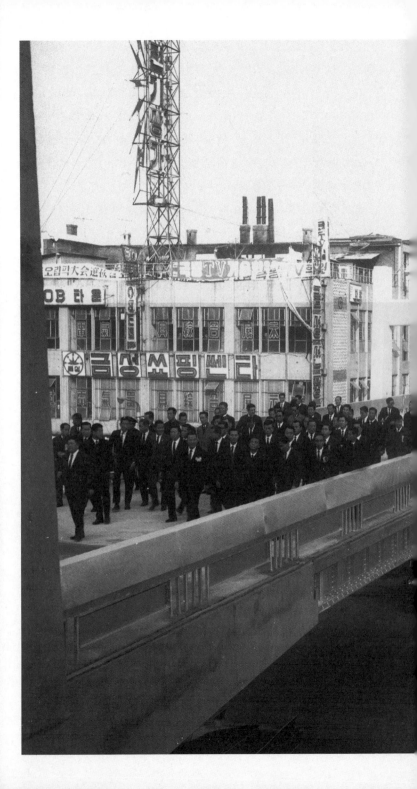

세운상가 준공식, 1967. 출처: 서울역사박물관 유물관리과 편, 『돌격 건설! 김현옥 시장의 서울 1: 1966~1967』 (서울: 서울역사박물관, 2013), 93.

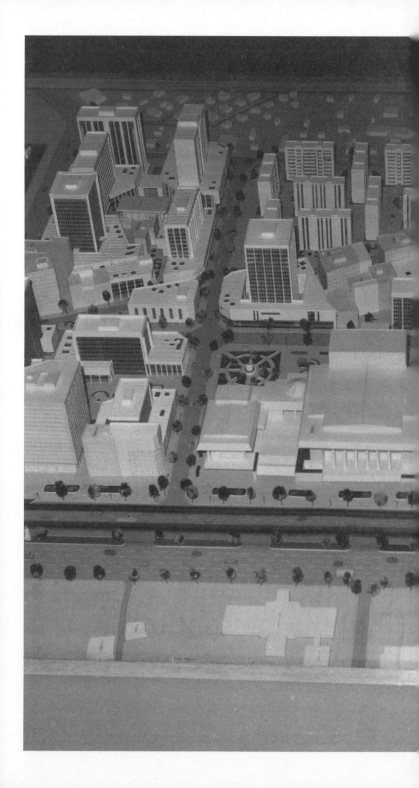

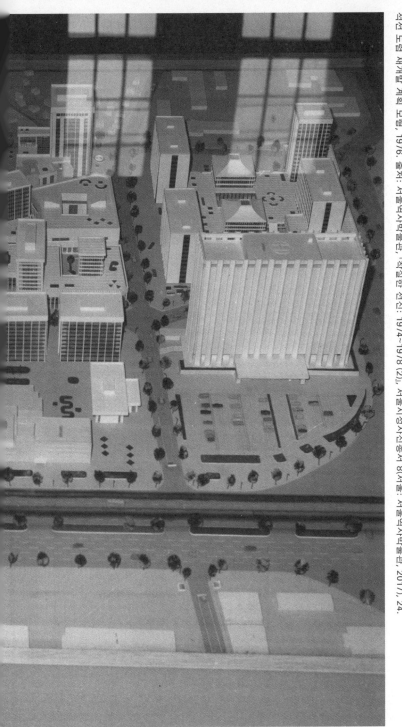

직선 도로 재개발 계획 모형, 1976. 출처: 서울역사박물관, 『직접실향 전집: 1974~1978 (2)』, 서울시정사진총서 8(서울: 서울역사박물관, 2017), 24.

남대문과 소공동 재개발 모습, 1977. 출처: 서울역사박물관, 『격실한 전진: 1974~1978 (2)』, 서울시정사진총서 8(서울: 서울역사박물관, 2017).

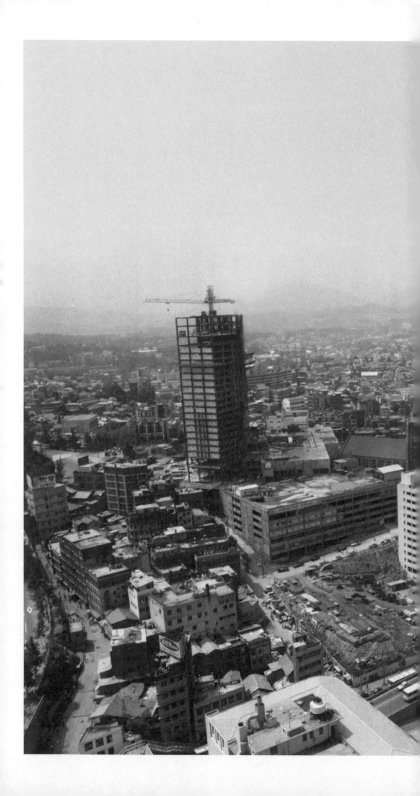

도심 재개발 양동 구역, 1982. 출처: 서울역사박물관 편, 『선진 수도로의 도약: 1979~1983』, 서울시정사진총서 9(서울: 서울역사박물관, 2018), 46.

독립기념관 공사 현장, 1985. 출처: 국가기록원.

대한민국미술전람회와 작가라는 자의식

대한민국 정부가 수립되고 1년이 지난 1949년 9월 22일 문교부
고시 1호로 1부 동양화, 2부 서양화, 3부 조각, 4부 공예, 5부 서예로
구성된 대한민국미술전람회(이하 국전)가 신설되었다.[1] 이듬해 발발한
한국전쟁으로 3년간 개최되지 못한 국전은 1953년부터 재개되어
1955년 네 번째 전시를 열게 된다. 건축이 여섯 번째 부문으로
국전에 편입하게 된 것이 바로 이때이다. 전신인 일제 강점기의
조선미술전람회와 달리 국전에는 처음부터 공예가 포함되어 있었기에
순수 미술과 응용 미술을 날카롭게 구분하지 않았다.[2] 하지만 건축이
'미술' 전람회의 일부로 편입된다는 것은 지금도 그렇지만 당시로서는
결코 자연스러운 일이 아니었다. 우선 건축계의 의지와 미술계의 권력
구도가 맞아떨어진 결과였다. 국전은 출범할 때부터 갈등의 소지를
품고 있었다. 국전의 창설을 주도한 단체는 당시 단일 조직이었던
대한미술협회였다. 그러나 1955년 국전 운영을 비롯한 미술계 내부의
갈등으로 일군의 예술인들이 한국미술협회를 결성한다. 이때 건축은
처음으로 미술이라는 비교적 확고한 의미망을 확보한 영역 안에서
자신의 자리를 차지할 수 있었다. 한국미술협회가 대한미술협회와
달리 기존의 분과(동양화, 서양화, 조각, 공예/응용 미술) 이외에
건축부와 사진부를 추가했기 때문이다. 당시 서울대학교 강사였으며
훗날 복자기념성당, 국립극장 등을 설계한 이희태가 건축부 대표였고,

1 — 국전은 조선총독부가 주최한
'조선미술전람회'의 후신으로 평가받는다. 이에
대해서는 조은정, 『권력과 미술: 제1공화국의
권력과 미술』(서울: 아카넷, 2009), 41 참조.
1922년 1월 22일 조선총독부가 총독부 고시
제3호로 공포한 조선미술전람회 규정에 따르면
"조선 미술의 발달을 비보(裨補)하기 위"한
것이 개최의 목적이었다. 조선미술전람회는

'동양화', '서양화 및 조각', '서' 세 부분으로
진행되었다. 조선미술전람회에 관해서는
정호진, 「조선미술전람회 제도에 관한 연구」,
『미술사학연구』, 205호(1995): 21~48 참조.
2 — 그러나 국전 내에서 공예부는 3회 때
"응용미술부"로 개칭되었다가 4회 때 다시
공예부로 돌아오는 등 논란의 대상이기도
했다. 조은정, 『권력과 미술』, 64.

김정수, 김윤식 등이 참여했다. 사진부 대표는 임응식이었다.[3] 이에 대한미술협회도 가만히 있지 않고 다른 부문으로 영역을 넓히기 시작했다. 1954년 생긴 홍익대 건축학과의 교수진이었던 정인국, 엄덕문, 강명구 등이 국전 건축부 신설을 촉구하며 대한미술협회의 분과를 이루겠다는 제안을 한 터였다. 결국 홍익대 교수로 대한미술협회를 이끈 김환기와 윤효중의 도움으로 건축은 제4회 국전의 한 부문으로 들어온다.[4]

국전 건축부 신설은 분명 서울대학교 출신과 홍익대학교 출신으로 양분된 미술계 내부의 역학 관계와 무관하지 않았다. 그러나 1956년 문교부 장관이 국전을 연기하기로 발표해야 할 만큼 심각했던 한국미술협회와 대한미술협회의 세력 다툼은 건축 내부에서 거의 재연되지 않았다. 파벌을 형성할 만한 진영조차 갖추지 못할 정도로 '건축'은 작은 영역이었다. 1950년대 중반 건축 전공자를 배출하는 대학은 1946년에 생긴 서울대 건축학과가 유일했다. 1954년 홍익대학교와 1955년 한양대학교가 각각 건축미술학과와 건축공학과를 설립했지만, 졸업생이 나오려면 몇 년이 더 필요했다. 당시 '건축'은 직업의 법적, 제도적 틀이 미흡했고, 하나의 분과 학문으로도 온전히 뿌리내리지 못했다. 이런 와중에 1955년 가장 큰 예술 전시회라 할 국전에서 자리를 확보하게 된 것이다. 한국건축가협회(이하 건축가협회)의 전신인 한국건축작가협회(이하 건축작가협회)가 2년 뒤인 1957년에야 창립되었다. 건축작가협회 설립 자체가 국전을 둘러싼 대한미술협회와 한국미술협회의 반목과 무관하지 않았다. 홍익대가 중심인 대한미술협회와 서울대가 주도한

3 — 김기환, 「건축전」, 『한국의 현대건축 1876~1990』(서울: 기문당, 1994), 317.
4 — 조은정, 『권력과 미술』, 101.
5 — 박경립, 「한국건축가협회의 창립 과정과 의의」, 『건축과사회』, 25호(2013): 57~58. 건축가협회와 함께 한국 건축계를 양분한 직능 단체인 대한건축사협회는 「건축사법」(법률 제1536호, 1963년 12월 16일 제정)이 마련되면서 1965년 설립된다.
6 — 윤승중, 『건축되는 도시 도시 같은 건축』(서울: 간향미디어, 1997), 49.
7 — 해방 이후 여러 건축 단체에 대해서는 다음 참조. 송률, 「한국 근대 건축의 발전 과정에 관한 연구: 1920년대 후반에서 1960년까지를 중심으로」(박사 논문, 서울대학교, 1993), 94~99. 대타자(the Other)는 물론 자크 라캉의 용어로, 여기서는 설계를 하고 건물을 짓는 등의 일을 사회적으로 '건축'이라는 이름으로 인정해 주는 기제를 의미한다.

한국미술협회 사이에서 선택을 강요받던 "건축가들은 분리에 대한 강요에서 벗어나 건축가들만의 독립된 단체를 만들 필요성을 갖기 시작"했던 것이다.[5] 윤승중은 건축작가협회를 창립함으로써 "당시 건축을 기술로만 이해하던 사회적 상황 가운데서 예술로서의 건축을 주장하는 작가라는 직분으로서 자각 의식과 건축가의 대사회성에 자신들의 지위를 강하게 표현"했다고 회고한다.[6] 무엇이 건축가가 작가로서 예술가라는 자의식을 갖게 해 주었을까? 자의식은 자신을 비추는 거울 없이는 생겨날 수 없는 법이다. 끊이지 않는 잡음에도 불구하고 국전은 건축을 예술로 비춰 주는 거울로서 기능했다. 국가가 주관하는 미술 전람회의 일원으로 참여함으로써 발생된 계기들이 당시 건축이 예술의 한 영역으로 자리매김하는 데 기여한 거의 유일한 기제였다.

해방 이후 조선건축기술협회(1945년 9월), 조선토건협회(1945년 10월), 조선건축사협회(1945년 12월), 건우회(1948년 10월), 대한건축학회(1950년 1월), 신건축가협단(1950년 1월) 등의 건축 관련 단체가 설립되었지만 활동은 지속되지 못했고, 인적 구성의 폭도 무척 좁았다. '건축'을 위한 대타자가 되기에는 역부족이었다.[7] 해방 전후 사회의 정치적 혼란, 연이어 발발한 한국전쟁 등은 건축의 의미를 사회적으로 보증해 줄 수 있는 지속적인 인정 네트워크의 형성을 지연시켰다. 직능의 범위를 명확히 하고 내적 지식 체계를 정교히 하기 위한 법률, 단체, 담론 등 거의 모든 제도적·인적 역량이 미비했다. 바꾸어 말하면 건축이라는 영역을 내부에서부터 설정할 수 있는 동력이 부족했다. 이때 대외적 표상을 중심으로 작동하는 전시는 건축의 영역을 외부에서 규정하는 것이었다. 식민지 시기부터 이어져 왔으며 국가가 주도한 국전은 다른 어떤 법적·제도적 장치보다 먼저 건축의 지위와 위상을 묻는 기회였다.

한편, 건축부가 신설된 1955년 4회 국전부터 출품 제도가 조정되어 초대 작가와 추천 작가가 구분되었다. 모셔야 하는 작가와 추천받아야 출품할 수 있는 작가를 구분하는 것이었는데, 나이에 따라 갈리는 게 보통이었다. 중진이나 원로 작가는 초대 작가, 그다음 세대는 추천 작가였다. 그런데 이 구분을 건축 부문에 적용하는 데는

1955년 제4회 국전 건축부 초대·추천 작가 및 수상자 목록.

구분	작가	작품
초대 작가	이천승, 송종석	진명홀
	정인국	공군본부 설계도(7점)
		인하공과대학교 기계공학관 설계도
	김윤기	불출품
추천 작가	김정수	공군본부 청사(2점)
		이대통령 기념도서관(한식)
	강명구	인하공과대학교 전체 설계도
		인하공과대학교 전체 배치 모형
	엄덕문	공군본부 설계도(4점)
심사 위원	김윤기, 이천승, 정인국	
수상	없음	
특선	없음	
입선	김종식	공군본부 설계도(7점)
	이천승	이대통령 기념도서관(양식)
	지순, 유정철, 김정식, 오병태	이조사찰 건축(3점)
	이광노, 김정철, 신국범, 이신옥,	서울특별시 의사당
	이상순, 이희태, 안영배, 강진성	
	안영배, 송종석	우암기념회관 모형
	김정수	이화여자중학교 교회 및 교사(3점)

무리가 있었다. 초대 작가로 이천승, 정인국, 김윤기가, 추천 작가로는 김정수, 강명구, 엄덕문이 출품했으나. 초대 작가 정인국(1916년생)과 추천 작가 강명구(1917년생)는 불과 한 살 차이밖에 나지 않았다. 초대 작가 중 가장 나이가 많았던 이천승도 1910년생으로 추천 작가군과 같은 세대였다. 같은 해 동양화 부문 초대 작가였던 고희동이 1886년생이었고, 추천 작가 김기창이 1913년생으로 정확히 한 세대의 차이를 보였던 미술계와는 사정이 사뭇 달랐다. 초대 작가의 기준이었던 "30년 이상 전공한 분 또는 그와 동등한 자격이 있다고 인정하는 분"을 건축계에서는 찾기 어려웠다.[8] 미술이 일제 강점기 조선미술전람회 시기부터 이어져 온 제도와 인적 구성에 기반하고 있었던 데 반해 건축은 식민지 시기 일본인들 중심으로 이루어졌던 활동과는 단절되어 있었다.[9]

　　이런 사정은 출품작에서도 드러난다. 이천승은 초대 작가이면서 동시에 심사 위원이자 입선 작가이기도 하다. 심사 위원이 자신의 작업에 상을 준 셈이다. 동일 프로젝트를 다룬 여러 안들이 동시에 출품되기도 했다. 공군본부 프로젝트는 초대 작가, 추천 작가, 입선작 모두에 등장했고, 이대통령 기념도서관도 한식과 양식으로 나누어 추천 작가와 입선작에 이름을 올린다. 원로를 모시는 '초대'와 신인을 발굴하는 '공모' 사이에 아무런 구분도 없었고, 단일 프로젝트에 딸린 여러 도면이 각각 하나의 작품처럼 간주되었다. 입면도, 평면도, 단면도가 함께 하나의 작업을 이루는 것이 아니라 개별 작품으로 취급된 것이다. 또 창작 작업이 아닌 실측 도면조차 입선작에 뽑히기도 했다. 훗날 김정철과 함께 정림건축을 설립하는 김정식은 동료들과 봉은사를 실측해 그린 도면으로 국전에 출품해 수상했다. 당시를 김정식은 다음과 같이 회고한다.

8 ―「국전이란 무엇인가?」,『동아일보』, 1955년 11월 7일 자, 4면.

9 ― 송률에 따르면 1943년 전국에 있던 총 67명의 건축대서사(建築代書士, 현재의 건축사에 해당한다) 가운데 한국인은 20명에 불과했다. 송률,「한국 근대 건축의 발전 과정에 관한 연구」, 78.

나중에 들리는 얘기가 이건 창작이 아니라고. 창작이 아닌 작품에 상을 줄 수 있느냐 해서 심사 위원들끼리 논란이 있었다고 해요. 근데 그 당시 새로 짓는 건물이라는 게 거의 없었을 때니까 뭐 건물이 있어야 상을 주고 말고 할 거 아니에요. 근데 건축 쪽에 뭐가 없으니까 이거라도 주자 해서 수상한 모양이에요.[10]

건축계의 인적 구성이나 작품으로 다룰 만한 프로젝트의 수가 턱없이 부족한 시점, 프로젝트를 구성하는 도면과 모형 등 건축가가 생산하는 매체에 대한 인식, 계획안과 완성안에 대한 이해 등이 전무했다. 국전에 건축부를 신설하고자 노력한 소수의 "건축 작가"의 노력은 건축에 대한 사회적 이해보다 훨씬 앞선 것이었다. 이런 사정에도 불구하고 경쟁하던 사진을 제치고 건축이 국전에 먼저 들어갈 수 있었던 것은 건축을 더 필요로 하는 당시의 분위기 때문이었다. "공모전이라는 성격을 이용하여 공공건물의 건축을 위한 안을 공모"하는 것이 건축부 신설의 한 가지 목적이었다.[11] 이 공모를 통해 얼마나 많은 안들이 수집되었고 실제 건물로 이어졌는지와는 별개로 확실한 것은, 국가와 건축이 이전과는 다른 관계를 맺어 나가고 있었다는 점이다. 즉 국가는 국전을 통해 국가 재건 사업, 더 정확히는 사업의 이미지를 홍보했고, 건축은 국전이라는 행사를 통해

10 — 전봉희·우동선, 『김정식 구술집』(서울: 도서출판 마티, 2013), 52. 이 책에는 건축부가 처음 생기고 수상한 해가 1957년으로 되어 있으나, 이는 오류이다.

11 — 조은정, 『권력과 미술』, 67.

12 — 부흥부는 이듬해인 1956년 미국 원조액을 기준으로 '부흥 5개년 계획'을 발표한다.

13 — 이희태, 「등단하는 건축 예술」, 『조선일보』, 1955년 11월 22일 자.

14 — 1982년 건축전이 국전과 완전히 분리되어 건축대전으로 개최되기 전까지 건축이 미술과 함께 열린 국전에서 대통령상을 받은 것은 18년 뒤인 1979년, 제28회 국전에 출품된 유희준의 '건축기능+지각심리 → 형태미'가 유일하다.

1972년과 1973년에도 대통령상을 받았지만 이때는 건축과 사진이 별도로 개최되던 시기였다. 특히 1972년 21회 국전은 '새마을 주택'을 '일반 건축'과 구분해 따로 전시한 유일한 해였다. 여기서 '새마을 주택' 부분에서 대통령상을 수상한다. 수상자와 작품은 윤우석(홍익공업전문대학), 이병호, 정혁진(이상 홍익대학교 건축과 4학년)의 '공예 공장이 있는 마을 계획안'이다.

15 — 강석원은 군인 신분임에도 불구하고 즉시 해외여행을 떠날 수 있었다. 그는 여비를 아껴 6개월 동안 유럽 일대를 여행하고 돌아왔고, 이는 『경향신문』 등을 통해 크게 보도되었다. 「국전의 특전 no 1 — 건축 학도의 세계 일주: 강석원 씨 귀국 소감」, 『경향신문』, 1962년 7월 8일 자, 4면.

하나의 예술 장르로 인식되길 원했다. 마침 1955년은 경제 계획과
물동 계획을 총괄하는, 다시 말하면 원조 자금의 이용과 배분을
전담하는 부흥부가 설치된 해이다.[12] 사회의 요구에 맞추어 건축이
"등단"하기에 매우 유용한 시점이었다.[13] 이후 초대 작가들이 출품한
국가 프로젝트인 시민의 공관(이천승, 1956년 5회), 수원농업교도원
배치설계(김중업), 3.1독립선언비(엄덕문, 이상 1957년 6회), 코리아
아트 센터(이천승, 1958년 7회), 전주지방검찰청(강명구, 1959년 8회),
국군 기념관(장석웅, 1959년 8회 부통령상) 등에서 확인할 수 있듯이
국전 건축부는 국가의 여러 프로젝트를 알리는 홍보 매체였다.

국가재건최고회의와 건축

미술과 건축, 순수 예술과 응용 예술의 차이, 참여 작가의 나이와
경력의 차이, 예술 장르로 받아들이는 사회적 인식의 차이 등 국전에서
건축의 자리가 다른 미술 분야와 동등하다고 여기기는 힘들었다. 이런
상황에서 국전의 최고상인 대통령상을 건축이 언제 수상했는지는
국전에서 건축이 차지하는 위상을 가늠하는 하나의 지표가 된다.
흥미롭게도 건축부가 최초로 대통령상을 받은 때는 5.16 쿠데타 이후
6개월 뒤에 개최된 1961년 10회 국전이다. 홍익대학교 학생이자 육군
이병으로 복무 중이던 강석원과 설영조는 '육군 훈련소 계획'으로
대통령상을 수상했다. 국무위원은 물론이고 서울 시장을 비롯한 중앙
및 지방 행정 조직의 수장으로 예외 없이 군인 출신이 임명된 쿠데타
직후의 시대, 복무 중인 이병의 훈련소 계획에 수여된 대통령상은
쿠데타 세력이 건축에 접근한 태도가 고스란히 반영된 결과다.[14] 이
수상을 계기로 강석원과 설영조는 아시아재단의 후원으로 파리로
여행을 떠나는 특전을 누린다.[15] 이를테면 한국의 젊은 건축가들에게
국전 대통령상은 보자르 아카데미의 로마 대상이나 마찬가지였다.

　　국전에서 건축부가 가장 큰 주목을 받았던 때가 바로 이 무렵이다.
1961년 5.16 쿠데타에서 1963년 12월 17일 박정희의 대통령 취임과
함께 3공화국이 탄생하기까지, 다시 말하면 국가재건최고회의가
실질적인 국가 통치의 중심 기관이던 시절이다. 1961년 대통령상에

1 10회 국전에서 건축 모형을 관람하는 박정희 국가재건최고회의 의장, 1961.
 출처: 국가기록원.

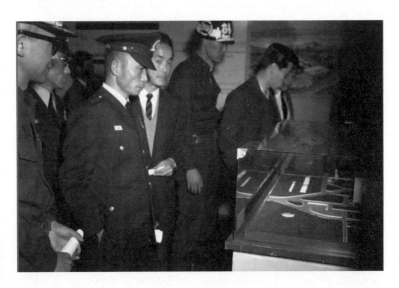

1961년 10회 국전 건축부 초대·추천 작가 및 수상자 목록.

구분	작가	작품
초대 작가	이희태	자치회관
	김정수	회의실 계획
	김수근	송도 리조트 호텔
	김종식	국립재활원 계획안
	나상진	아파트먼트 하우스
	정인국	원각사지에 설 관광센터
	강명구	마포에 건설 중인 주택영단 아파트
	김윤기, 이천승, 엄덕문, 김중업, 김희춘, 박학재, 송민구, 김태식, 이해성, 홍순오(이상 불출품)	
심사 위원	이천승, 강명구, 정인국	
수상	대통령상: 강석원, 설영조	육군 훈련소 계획
	문교부장관상: 김영규, 황일인, 공상일, 유걸	The Science Center
특선	이덕준, 최순복	Women Center
입선	윤형철	독신사원 숙사
	서상우, 전동훈, 박재철	한국 참전 16개국 기념관
	홍철수	국립미술관
	신무림, 김영배, 정길협	Cultural Center
	황정성, 백영기, 오신남, 임해창	Musician House Estemazy
	강석웅	한국민속예술관

이어 1962년과 1963년에는 연이어 국가재건최고회의 의장상을 건축부가 가져간다. 윤보선 대통령이 1962년 3월 22일 하야함으로써 박정희 국가재건최고회의 의장이 대통령 권한 대행을 수행하던 시기에 열린 두 차례의 국전에서 당시 최고 권력자의 직함으로 수여되는 상을 연거푸 건축이 수상한 것이다. 이는 결코 우연이라고 할 수 없다. 말 그대로 '재건'이 당대의 제일가는 가치였던 시절 권력은 건축을 호출했다. 그렇다고 단순히 권력이 건축을 동원해 프로파간다로 삼았다고, 또는 건축이 독재 권력에 야합했다고 쉽게 평가할 수는 없다. 잘 알려져 있듯 장준하, 황석영 등의 민주 인사들도 군사 쿠데타 직후에는 우호적이거나 유보적인 입장을 취했고, '재건'은 4.19혁명 이후 정권을 잡은 민주당 정부에서도 지상 과제였다.[16] 군부 정권이 요구한 것도 건축의 형태가 나타내는 상징적 의미라기보다는 새롭게 지어질 현대식 건물이었다. 지속적이고 노골적으로 특정한 이데올로기를 표상하기를 요청한 정부의 선호가 구체화되는 것은 이후의 일이었다. 권력은 무엇보다 뭔가 사업이 일어나고 건물이 올라가고 있다는 재건의 '이미지'가 필요했다.

　　1962년 국가재건최고회의 의장상을 받은 이는 김종성이다. 당시 시카고 일리노이 공과대학원을 졸업하고 미스 반데어로에 사무실에서 일하던 김종성은 신문에 난 '국전 공고'를 보고 미국에서 출품했다. 그의 미술관 계획안은 미스 반데어로에의 공간 구성, 구조 체계를 거의 전적으로 따르고 있다.(🖼 2, 3) 김종성의 수상은 예외적이고 이 작업이 소개되는 방식은 징후적이다. 서울대 건축공학과 학부 과정 중에 유학을 떠난 김종성의 이름이 국내에 처음 등장한 일이기도 하고, 계획안이기는 하지만 미스식 건축이 국내 건축가의 손을 통해 건축계에 처음 소개된 사건이었다.[17] 이 수상 소식을 다룰 매체가 일간 신문을 제외하고는 거의 없던 시절, 소개된 김종성의 작업 이미지는

16 — 김건우, 『대한민국의 설계자들: 학병 세대와 한국 우익의 기원』(홍성군: 느티나무 책방, 2017), 73~83.

17 — 김종성이 본격적으로 한국에서 활동하기 시작한 시기는 1976년 무렵이다. 효성빌딩 등으로 국내 프로젝트를 시작한 김종성은 『공간』 지면을 통해 먼저 소개되었다. 『공간』 1976년 8월호에 실린 김원과의 대화 「현대 건축과 건축 교육」에서 김종성은 처음 국내 매체에 등장했다.

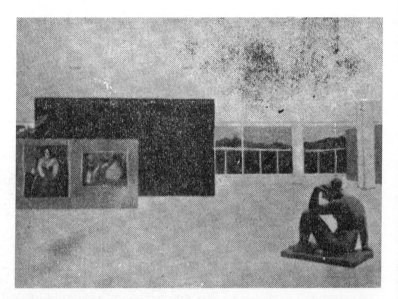

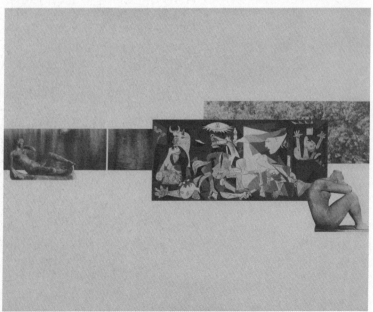

4, 5 11회 국전 국가재건최고회의 의장상 수상작. 김종성, 「미술관 계획」,
 평면(위), 입면과 단면(아래), 1962. 출처: 국립현대미술관 미술연구센터.

6 나상진이 설계한 새나라자동차 공장, 1963. 출처: 국가기록원.
7 새나라자동차 공장을 시찰하는 박정희, 1963. 출처: 국가기록원.

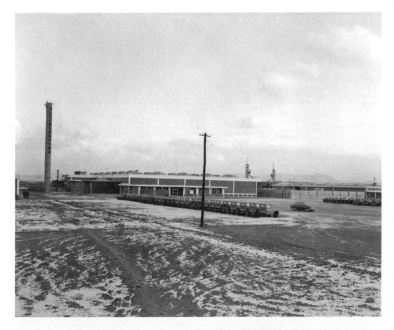

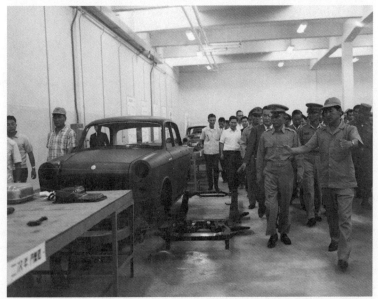

평면이나 입면이 아니라 콜라주 이미지였다. 미스 반데어로에의 1941~43년 콜라주 작업을 그대로 두고 이미지만 다른 것으로 대체했다고 해도 좋을 만큼 철저히 미스에게 의존하고 있었다. 가장 현대적인 공간이라 할 수평적으로 확장하는 기둥 없는 공간과 그 속에 놓인 한국 전통을 담은 미술의 조합, 보편적인 문명의 기술과 특수하고 유일한 한국의 문화를 조화시키는 것은 1960년대 초 한국 사회가 욕망한 근대화의 전형이었다. 철저히 공간과 구조의 논리를 따르는 김종성의 평면도와 입면도는 당시로서는 어떠한 표상으로서도 작동하지 못했을 것이다.(圖 4, 5) 이 도면에서 한국을 읽을 수는 없었다. 한국 사회가 원했던 이미지로 소개된 이 작업에서 미스식 건축 공간은 시야에서 완전히 사라질 수밖에 없었다.[18]

이어 1963년 국가재건최고회의 의장상을 수상한 것은 홍철수의 '순국선열기념관'으로, 이후 애국 순국선열 기념사업, 성역화 사업 등을 야심차게 펼치는 박정희 정권의 정책 방향을 짐작케 하는 선정이었다. 수상작을 제외하고도 국가재건최고회의 시절 국전 건축부는 어느 때보다 국가의 계획을 미리 홍보하는 기회가 되었다. 1961년 초대 작가로 초대된 강명구는 '마포에 건설 중인 주택영단 아파트'를 출품했다. 이는 이듬해 준공되는 마포아파트다. 또 1962년 추천 작가로 초대된 김희춘과 이해성은 '군사원호센터'를, 나상진은 '새나라 자동차회사'를 선보였다. 이 역시 이듬해 준공될 예정으로 공사 중이던 프로젝트였다. 이 모두는 군사 정권이 추진하는 여러 사업들의 대표격이었다. 국전 건축부는 문자 그대로 '계획의 이데올로기'를 내세우는 장소였다. 실제로 군사 정권은 2년 여의 국가재건최고회의 통치기를 정리한 1800여 쪽의 책에서 마포아파트를 주택 분야, 군사원호센터를 원호 분야,[19] 새나라자동차(圖 6, 7)를 상공 분야의

18 — 이후 2014년 국립현대미술관에 김종성 아카이브가 구축되어 김종성이 자료를 기증하기 전까지 이 이미지는 국내에 소개되지 않았다.

19 — 한국전쟁의 직접적인 여파가 사회 전반에 강하게 남아 있던 시절이었기 때문에 미망인과 고아, 상이군인에 대한 원호는 군사

정권이 대대적으로 홍보하는 사업이었다. 이를 관장하는 정부 기관으로 1961년 7월 5일 군사원호청이 발족되었으며, 이는 이듬해 4월 16일 원호처로 격상된다. 이를 반영하듯, 1962년 국전에 출품된 이름인 군사원호센터는 1963년 개원할 때에는 종합원호원으로 개칭된다.

8 김희춘, 이해성이 설계한 종합원호원, 1963. 출처: 국가기록원.

9 종합원호원을 시찰하는 박정희, 1963. 출처: 국가기록원.

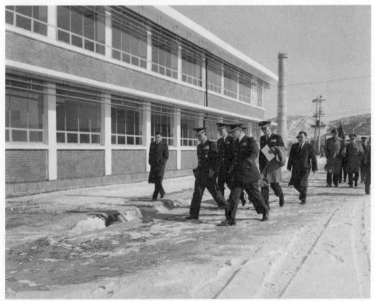

대표 성과로 홍보했다.[20] 1963년 김희춘과 이해성은 종합원호원(🖼 8, 9)으로 서울시 문화상 건설 부분에서 수상하기도 했다.[21]

국전에서 건축부가 다시 대통령상을 수상한 때는 1972년, 73년이다. 1960년대 내내 국가 정책과 관련된 프로젝트들이 국전 건축부의 중요한 한 흐름이었지만,[22] 1972~73년에 다시 국가 권력의 핵심 사업을 적극적으로 홍보하는 성격이 짙어졌다. 이 시기는 건축과 사진이 미술에서 분리되어 별도의 전시회를 개최하던 때(1971~73)로 박정희 정권이 유신 헌법으로 독재를 강화하던 때와 일치한다. 유신 헌법이 공표된 1972년 21회 국전 건축부는 '일반 건축'과 '새마을 주택'으로 구분되어 진행되었고, 새마을 주택 부문에 출품한 윤우석, 이병호, 정혁진의 '공예 공장이 있는 마을 계획안'이 대통령상을 수상한다. 새마을 주택만을 위해 꾸린 별도의 전시는 1972년뿐이었지만, 유신 헌법 공표를 앞두고 국민 동원이 절박했던 정부가 건축 전시를 통해서도 새마을 운동을 적극 보급했다는 사실을 확인할 수 있다.[23] 이듬해 제22회 국전에서는 송명규(엄덕문건축연구소)와 이종호(고려대학교 대학원 건축과)가 경주 문화예술센터로 대통령상을 수상했고 초대 작가상으로 김수근의 불국사 호텔이 선정되었다. 1973년 국전 건축부는 관광 및 레저 관련 프로젝트 중심으로 꾸려졌다. 초대 작가 엄덕문의 리틀엔젤스 예술센터를 비롯해 특선에 꼽힌 김정신, 김광현, 정동명, 승효상의 전승공예 연수촌, 입선에 꼽힌 원기연의 '계룡산 국립공원 갑사

20 — 국가재건최고회의 한국군사혁명사 편찬위원회, 『한국군사혁명사』(서울: 국가재건최고회의 한국군사혁명사 편찬위원회, 1963), 1160, 1361, 1368. 이 세 프로젝트는 국가기록원에서 사진 자료를 확인할 수 있는데, 박정희 국가재건최고회의 의장이 모두 준공식에 참석했기 때문이다. (🖼 7, 9)

21 — 서울시 문화상은 인문과학, 문학, 자연과학, 미술, 연극, 영화, 음악, 무용, 체육, 공예, 방송언론, 출판 등의 모든 분야를 아우르는 상이었다. 건축이 아니라 건설 부문이라는 점에서 '건축'의 불안한 자리를

재차 확인할 수 있다.

22 — 주요 수상작은 다음과 같다. 한국수산센터(고윤, 이윤재, 박기일, 1965), 새농촌 종합개발계획(문신규, 한관수, 1965), 농민센터 계획안(노명영, 이상걸, 이종준, 윤삼균, 1966), 민속공예공장 계획(김기철, 1966), 방콕 아세아박람회 한국관(정인국, 1967), 화랑 센터(김인수, 김홍, 1969), 민족 통일의 광장(유경주, 천광수, 1971).

23 — 새마을 운동은 유신 헌법 공표 직전에 전국적으로 시행되었다. 이에 대해서는 김영미, 『그들의 새마을 운동』(서울: 푸른역사, 2009), 335 이하 참조.

개발계획', 김연술, 김인철, 연현일, 이광식의 '경포 1981: 민속과 자연', 윤상국, 김문현, 박철한, 김윤길의 '조국: 내일을 위한 매스 레저 계획', 한충국의 '속리산 상가지구: 관광 계획안' 등이 전시되었다. 1971년 6월 2일 확정된 '관광지 조성 계획안'과 같은 해 8월 13일 확정된 '경주 관광 종합개발계획' 등의 계획이 국전이라는 무대를 통해 홍보된 셈이다.

건축만의 전시회를 꾸려 대한민국건축대전(이하 건축대전)으로 독립한 1982년 전까지 국전 건축부는 27회 동안 지속되었다. 타 분야와 함께 열리는 미술 전람회의 틀을 통하지 않고 건축계 내부의 인원과 동력으로 독자적인 전시를 진행할 수 있게 되자 미술과 함께하는 전시를 마감한 것이다. 신작을 출품해야 한다는 기준에 따라 준공작을 제출할 수 없었기에 기성 작가는 국전을 위해 작업을 별도로 진행해야 하는 어려움이 있었고, 이는 추천 및 초대 작가에 선정되어도 출품을 기피하는 부작용을 낳았다. 미술과 생산 방식이 다른 건축에서 무엇을 작가의 작업으로 규정할 것인가 하는 문제가 27년 동안 해결되지 않았던 것이다.

1980년대 초는 거의 모든 4년제 종합대학에 건축 관련 학과가 설립되는 등, 작가와 관객의 측면 모두에서 건축의 역량이 충분히 축적된 시기였다. 순수 미술과 같은 기준으로 건축을 전시하는 일은 불필요했다. 일례로 1981년 국전에 출품된 작품 수가 총 32점이었던 데 반해, 1982년 1회 건축대전에는 초대 작가 부문에 63점(초대 작가 103명), 일반 공모 부문에 45점(입선작 26점), 총 108점으로 전년에 비해 출품작 수가 세 배 이상 늘었다.[24] 동일 프로젝트의 각 도면을 작품 수로 헤아리던 1955년과는 상황이 크게 달랐다. 건축이라는 매체의 특성에 맞게 건축을 설명하고 건축계 내부의 인원으로 출품자와 관람객을 동원할 수 있는 때였다. 정리하자면, 국전은 건축의

24 — 김기환, 「건축전」, 324~327. 국전은 전시의 속성상 선택의 메커니즘이 작동되었고 문화공보부가 직접 주관하였기에 국가가 선별한 '건축'이 무엇인지 추적할 수 있는 기회가 된다. 1955년부터 1981년까지 27회의 국전에 출품된 작품 수는 총 977점이지만, 목록에서 확인할 수 있는 오피스 건축은 단 한 작품에 불과하다. 수상작의 세부 사항은 부록 '국전 건축 부문 역대 수상작' 참조.

내적 구속력이 취약하던 시절 외부의 인정을 통해 건축의 영역을 구획하는 자리였다. 발전국가의 계획 이데올로기를 전시의 형식으로 선전하는 통로이자 건축이 국가 동원에 참여하고 있음을 확인하는 기제였으며, 건축가가 예술가의 일원으로 스스로를 자리매김할 수 있는 장치였다.

『공간』 창간과 석정선

국가가 직접 주관한 전시를 통해 건축에 타 예술 장르와 동등한 위상을 부여한 것은 추상적으로 말하면 건축의 경계를 외부에서 설정한 일이다. 이와 대조적으로 건축 내부에서 경계를 짓는 일은 지식의 축적으로 이루어진다. 이 과정에서 중요한 역할을 하는 것이 전문 잡지였다. 20세기 건축에서 근작 소개, 최신 설비와 재료 정보, 역사와 미학적 담론 등의 생산과 유통에 잡지는 큰 역할을 했다.[1] 건물의 재료를 재단하고 연결하고 쌓는 방법이 구전으로 전수되던 전근대와 달리 현대 건축은 문자와 사진의 결합체가 지식 전달의 주요 매체였다. 더구나 좇아야 할 모더니즘이 분명하게 설정되었던 시기, 건축 지식의 원생산지로부터 주변부로 정보를 신속히 유통해야 할 필요는 대단히 컸다.

한국에서 어떤 잡지가 이런 역할을 수행했을까? 바꾸어 물으면 누가 어떻게 이 역할을 자처하고 나섰을까? 또 나설 수 있었을까? 주인공은 신화와 같은 '김수근의『공간』'이다. 발행 부수와 연혁, 지속성과 영향력 면에서『공간』에 비할 잡지는 없다.『공간』창간호가 나온 1966년 11월 한국의 출판, 잡지계의 사정을 감안하면,『공간』은 지극히 예외적인 존재였다. 당시 한국 잡지는 '정론 잡지'나 '의견 잡지'의 시대였다. 1953년 4월 창간한『사상계』를 비롯해 주요한이 이끈『새벽』에 이어 1964년 복간된『신동아』와 같은 해 창간된 『주간한국』등이 주요 잡지였다.[2] 이들은 대개 정론지를 표방하며 현실 비판과 문학, 또는 심층 보도와 논픽션을 다뤘다. 세로로 쓴 글자가 빼곡한 지면 구성은 단행본과 크게 다르지 않았다. 이에 반해

1 — 잡지가 건축 설계 작업의 직접적인 도구이자 지식의 중요한 원천이었던 서구의 예와 나란히 놓고 비교할 수는 없지만, 잡지가 건축의 기율에 미치는 중요한 역할에 대해서는 다음 참조. 배형민,『포트폴리오와 다이어그램』(파주: 동녘, 2013), 특히 6장.
2 — 정진석,『한국 잡지 역사』(서울: 커뮤니케이션북스, 2014), 84 이하.

『공간』은 판형부터 파격적이었고, 다른 어떤 잡지보다 사진의 비중이 높았다. 사진의 수가 많았을 뿐 아니라 사진의 수준, 배치 등도 기존 잡지와는 전혀 달랐다. 대한주택영단이 1959년 7월에 창간한『주택』, 건축가협회가 1961년 4월 창간한『건축가』, 건축사협회가 1966년 7월에 1호를 낸『건축사』(🖼 11) 등의 기관지가 있었지만 내용과 지면의 형식 양 측면에서『공간』은 다른 종이었다. 1960년 발간된 『현대건축』이『공간』창간 이전에 나온 건축 전문지로 평가할 수 있을 것이다. 창간 당시 건축가협회 회장이었던 김재철은 "우리 건축계가 그동안 대망(待望)하여 오든 순수한 건축 종합 잡지『현대건축』을 손에 들게 되니 이 감개무량함을 금치 못하겠다. (...) 한국 건축 문화 운동사에 한 '에포크'를 이룩하였다는 데 그 의의가 있기 때문이다"라고 말했다.[3] 그러나 단 두 권의 잡지를 발행했을 뿐인 『현대건축』은 지식 축적과 정보 교류라는 역할을 전혀 하지 못했다.

기존 잡지의 시각 이미지들이 글을 보충하거나, 단락 사이의 빈 공간을 채우는 장식적 요소로 기능한 데 반해,『공간』에서 이미지는 글과 대등하거나 그 이상의 비중을 차지하는 요소로 처리되었다. 이런 특징은 펼친 면 양쪽을 동시에 고려한 사진 배치에서 잘 드러난다.(🖼 10) 텍스트를 압도하는 이미지의 사용은 대중오락 잡지『선데이서울』(1968년 9월 창간)보다도 앞선 것이었다. 사진과 편집, 다루는 내용을 함께 비교할 수 있는『뿌리깊은 나무』는『공간』이 창간되고 10년이 지난 뒤에나 나올 수 있었다. 1966년 한국의 1인당 국민 소득은 125달러였고, 환율은 1달러당 271원이었다. 125달러를 원화로 환산하면 3만 3875원이고, 이를 열두 달로 나누면 2823원이므로, 단순 계산에 따르면『공간』창간호 가격 400원은 월 소득의 1/7에 해당하는 고가였다.[4]『공간』은 1966년 당시 출판

3 — 김재철,「한국 건축 문화 운동사의 한 에포크」,『주택』, 5호, 1960, 46. 강조는 인용자.
4 — 통계 자료는 모두 통계청을 참조했다. 참고로 1966년 11월『동아일보』한 부의 가격은 10원, 한 달 구독료는 120원이었다. 또 2016년 기준 1인당 국민 소득 2만 7195달러를 환율 1100원으로 계산하면 2991만 4500원, 월 207만 7400원이고,『공간』한 부의 가격이 1만 8000원이므로, 월 소득의 1/115에 해당한다. 단순 계산하면 오늘날의 물가로 『공간』창간호는 약 29만 6700원에 해당하는 가격이었다.

10 『공간』창간호 본문, 1966년 11월. 판형 211×287mm, 펼친 면 422×287mm,

11 『건축사』창간호 본문, 1966년 7월.

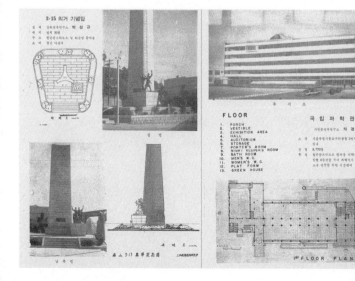

언론계의 발전, 독자층의 확충에 따라 자연스럽게 나올 수 있는 류가
아니었다. 말하자면『공간』의 출현은 때 이른 것이었다. 이 낯섦은
창간호에 어떠한 창간의 변도 없다는 사실에서 의구심으로 바뀐다.
새로운 잡지를 출범시키는 발행인의 의지나 포부는 물론이고,
잡지의 방향과 발간 경위, 제호에 대한 설명조차 없다.『공간』의
창간호는 느닷없는 출현만큼이나 본문으로 느닷없이 들어간다.
발간사가 없는 까닭을 정확히 알 길은 없다. 발행인은 왜 말을 극도로
아꼈을까? 그런데 많은 사람들의 짐작과 달리『공간』창간 당시
발행인은 훗날 100호 발간을 맞아 '에디토리얼'란에서 "설사 등사판을
가지고 손수 긁는 한이 있더라도" 계속 발행하겠다고 의지를 다진
김수근이 아니었다. 창간호 판권에 발행인으로 이름을 올린 이는
석정선이다.(🖼 21)

 육군사관학교 출신 테크노크라트인 석정선은 20세기 중반
한국에서 여러 방면에서 발자취를 남긴, 그러나 쉽게 손에 잡히지
않는 인물이다. 1928년생인 석정선은 평양사범학교를 졸업하고,
1948년 12월 7일 8기생으로 육군사관학교에 입학해 1949년 5월 23일
졸업했다. 김종필을 비롯해, 김형욱(3대 중앙정보부장), 장동운(초대
대한주택공사 총재) 등이 동기였다. 한국전쟁 시에는 대구 육군본부
전투정보과 과장이던 박정희 소령 아래에서 상황 장교를 지냈다.
1960년 4.19혁명의 분위기 속에서 군대 내에서도 3.15부정 선거
관련자와 부패한 장성 등을 군대에서 축출해야 한다는 정군(整軍)
운동이 일어났는데, 육사 8기가 주도한 일이었다. 이어 역시 육사
8기를 중심으로 한 16명은 미국 국방부 군사원조국 국장 윌리스턴
파머 대장이 정군 운동에 반대하는 의사를 표명하자, 당시 최영희
합참의장에 해명을 요구하며 사퇴를 건의했다. 이른바 '16인 하극상
사건'이다. 이 사건의 주동자 중 한 명으로 지목된 석정선 중령은
김종필과 함께 국가 반란 음모죄 등의 혐의로 구속되었다가, 1961년
3월 예편된다. 이후 석정선은 자동차 두 대를 사서 운수 사업을
벌인다. 김종필은 쿠데타에 합류하라고 권했으나 석정선은 거절했다고
회고한다. 석정선은 거사에 참여한 "혁명 주체 세력"(쿠데타
주도자들의 표현을 빌리자면)은 아니었으나, 쿠데타 직후 중앙정보부

12 정일권 전 국무총리와 석정선(왼쪽, 당시 일요신문사 사장), 1965.
 출처: 국가기록원.

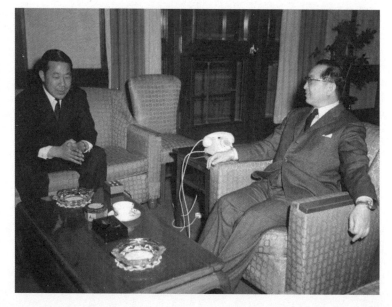

창설팀에 합류하게 된다. 쿠데타의 머리였으며 이후 3공화국에서 벌인 사업의 수뇌였던 김종필은 다른 누구보다 석정선을 믿었다. 석정선은 절대 권력의 중심인 중앙정보부의 창설에 크게 기여했고 제2차장을 지냈다. 또 민정 이양 약속을 파기하고 집권을 유지하기 위한 신당 창당 계획의 초안을 썼으며(일명 '8.15 보고서'), 공화당 창당을 위한 자금 마련을 목적으로 한 '4대 의혹 사건'의 당사자였고, 외화 획득을 위한 여러 경제 기구를 신설하는 일을 도맡아 했다. 이런 어두운 정치적 활동뿐만 아니라 신문이 발간되지 않던 일요일의 정보 공백을 메우기 위해 정부가 창립한 일요신문사의 사장, 영화 시작 전에 반드시 상영해야 했던 문화 영화를 제작하는 제작사 단체의 회장이기도 했다. 김종필이 박정희 정권의 브레인이었다면, 석정선은 손이었다. 그 손은 화약과 피가 묻기도 했고, 잉크와 필름 냄새를 풍기기도 했다.[5]

　　석정선이 김수근을 비롯한 건축계 인물들과 관계를 맺게 된 계기는 워커힐 건립이었다. 쿠데타 직후인 1961년 7월 김종필 중앙정보부 부장은 적당한 위락 시설이 없어 연 3만 명의 미군이 일본으로 휴가를 간다는 멜로이 유엔군 사령관의 말을 듣고 "동양의 라스베가스"를 광장동에 조성하기로 한다. 석정선이 이 건설 사업의 총 책임자였다. 워커힐 건립 사업 당시 석정선은 중앙정보부 행정차장 겸 제2국장이었고, 김수근은 이 프로젝트에서 힐탑바와 더글라스 호텔 등을 맡았다. 김종필이 발의하면 석정선이 총책임을 맡고 김수근이 실무를 진행하는 이 연결 고리는 한국종합기술개발공사 설립에서 다시 되풀이된다.

　　1964년 10월 박정희 대통령은 국영기술 용역 업체 설립을 지시한다. 공업 시설의 입지 선정, 기술 조사 등 급증한 엔지니어링 업무를 외국 업체에만 의존할 수 없다는 판단이었다. 김종필 공화당 의장은 "김수근의 조언을 참고하여 건설 기술의

5 — 1960년대 석정선의 주요 이력은 다음과 같다. ▶ 1961~1962년: 중장정보부 행정차장 겸 제2국장. ▶ 1963: 3월 13일 새나라 자동차 사건, 워커힐 사건으로 서울지검 송치, 4월 11일: 석방. ▶ 1965년: 일요신문사 사장 / 7월 24일 국제서예전 주최를 위한 국제서예인연합 한국이사회 이사장 / 11월 3일 해외개발공사 설립, 파독 간호사 등 주도. ▶ 1967년: 현대문화영화공사 사장.

13 일본을 방문한 기술개발공사 직원들과 석정선(오른쪽 아래), 1966. 출처: 개인 소장.
14 김수근이 설계한 서울 삼청동 석정선 자택 내부, 1960년대 후반. 출처: 개인 소장.

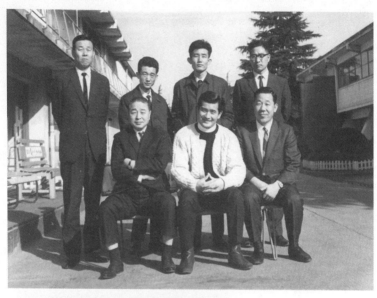

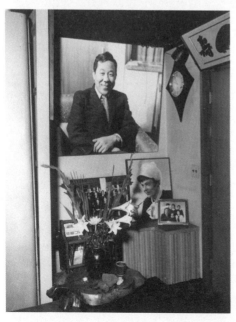

획기적 발전을 통해서 국가 경제 발전을 가속화시킬 목적으로 건설 기술 용역 업체를 설립하려는 구상"을 세웠고, 이에 따라 "석정선은 합동발전기획위원회를 설치하고 남산도서관에서 한국종합기술개발공사(이하 기술개발공사)를 비롯한 한국경제개발협회, 한국해외개발공사 등을 발족하기 위한 준비 작업을 진행"했다.[6] 기술개발공사는 1965년 5월 25일 한국전력, 대한석유공사, 대한석탄공사 등 상공부 산하 9개 업체가 투자한 자본금 25만 원으로 공식 출범했다. 초대 사장은 경기도 도지사를 역임한 육군 소장 출신 박창원이었으나, "실권자는 김수근"이었다.[7]

1966년 정일권 국무총리가 기술개발공사를 시찰했을 때, 국무총리를 맞아 안내한 이는 이사였던 김수근이었다.(🎞 15, 16) 아직 완공되지 않은 부여박물관 모형을 앞에 두고 김포공항 계획안을 설명하는 사진이 국가기록원에 남아 있다. 김수근은 바지에 손을 넣고 마치 정일권의 설명을 듣는 듯하다. 정일권은 박정희와 같은 1917년생으로 봉천군관학교, 일본 육군사관학교를 졸업하고 만주국 장교, 미국 대사를 지냈고 1964년부터 1970년까지 3공화국의 총리를 지낸 거물 정치인이었다. 그를 거리낌 없이 대하는 열네 살 아래 국영 기업 임원의 모습과 왜색 논란에 휩싸인 부여박물관으로 개인의 정체성을 되물어야 했던 건축가가 한 사람 속에 뒤엉켜 있었고, 기술개발공사와 김수근건축연구소는 같은 장소에 뒤섞여 있었다.

김수근은 박창원에 이어 1968년 4월 19일부터 1969년 7월 22일까지 2대 사장을 지냈다. 서울대 공과대학 토목과를 졸업하고 훗날 포항제철 사장을 역임하는 테크노크라트 정명식 3대 사장을 제외하면 김수근은 유일한 비군인 출신 사장이었다. 기술개발공사의 사장은 예비역 군 장성의 자리였다.[8] 국가 주도 경제 개발의

6 — 한국종합기술개발공사 30년사 편찬위원회, 『한국종합기술개발공사 30년사』(한국종합기술개발공사, 1993), 71.
7 — 손정목, 『서울 도시계획 이야기』(서울: 한울, 2003), 40.

8 — 기술개발공사의 역대 사장과 그들의 배경은 다음과 같다. ▶ 1대: 박창원(육사 5기, 준장) ▶ 2대: 김수근(건축가) ▶ 3대: 정명식(공학자) ▶ 4~5대: 백선진(병참감) ▶ 6~7대: 이규학(육군 준장) ▶ 8대: 박현수(육군 준장) ▶ 9~11대: 백문(육군 준장).

15 정일권 국무총리의 기술개발공사 시찰을 안내하는 김수근(당시 부사장), 1966.
 출처: 국가기록원.
16 정일권 국무총리에게 김포공항 계획에 대해 설명하는 김수근, 1966.
 바로 앞에 부여박물관 모형이 보인다. 출처: 국가기록원.

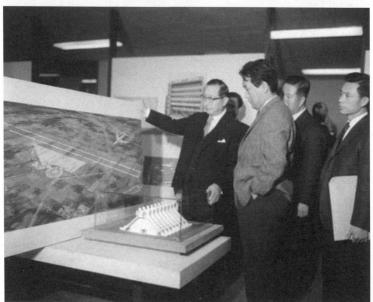

17 외국 제휴사와 계약 체결 후 축하 파티에서 관계자와 악수하는 박창원 초대
 기술개발공사 사장(맨 오른쪽)과 김수근, 1967년경. 출처: 개인 소장.
18 니폰코에이(일본공영)의 쿠보다 유타카 사장 방문 기념 사진.
 앞줄 왼쪽부터 김수근, 쿠보다 유타카, 1968년경. 출처: 개인 소장.

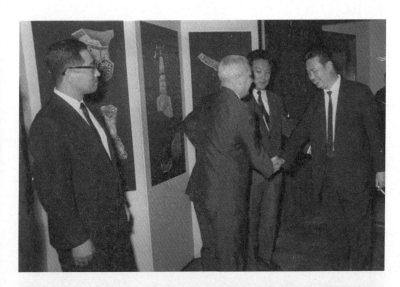

첨병이었으며, 군인 출신 관료들이 즐비하던 토목 용역 회사가 처음 생겨날 때부터 김수근은 깊이 연루되어 있었다. 김수근은 1963년 기술개발공사의 전신인 국제산업기술단이 김수근건축연구소가 있던 송현동 60번지에서 발족되었을 때 이사였고,[9] 1964년 4월 13일 상호가 코리아 퍼시픽 콘설탄트로 바뀌면서 이사진이 대폭 변경되었을 때도 이사직을 유지했으며, 한국종합기술개발공사로 정식 출범할 때는 부사장이었다.[10] 1960년대 내내 김수근건축연구소는 기술개발공사와 구분해서 생각하기 힘들다.

한편 기술개발공사의 전신 코리아 퍼시픽 콘설탄트는 1965년 5월 3일 건축부의 전상백, 한병선, 토목부의 최상렬, 전기부의 최경수를 일본의 퍼시픽 콘설턴트로 기술 연수를 보내(1965년 11월 10일까지) 조직의 체계화와 전문화를 도모했다.[11] 1965년 6월 22일 한일 기본 조약에 의해 수교가 정상화되기 이전의 일이었다. 기술개발공사의 전신이 상호까지 따를 정도로 전범이 되었던 일본의 퍼시픽 콘설턴트는 1951년 9월 소시로 시라이시, 에릭 플로어와 앤토닌 레이먼드가 공동으로 출자해 설립된 미국 회사 퍼시픽 콘설턴트 인코퍼레이티드를 모태로 한다. 이 미국 회사는 델라웨어에 등록되었고 본사는 시카고, 도쿄 마루노우치 빌딩에 지사를 둔 형태였다. 최초의 부사장은 후쿠지로 히라야마였다. 1954년 2월 일본 법인 퍼시픽 콘설턴트 주식회사(PCKK)[12]가 설립되었고 후쿠지로

9 — 국제산업기술단의 사장은 서울대 전기공학과 교수를 역임한 김재신이었고, 이사에 백만길, 강태옥, 김수근, 김창집, 공용준, 엄덕문이 있었다. 한국종합기술개발공사 30년사 편찬위원회, 『한국종합기술개발공사 30년사』, 69~70.

10 — 김수근 사무실이 있던 송현동 60번지는 『한국일보』의 창업주인 장기영이 소유한 건물로 박길룡이 설계한 것이었고, 1978년 김기석의 설계로 장기영을 기리는 백상기념관이 들어서는 곳이다.

11 — 한국종합기술개발공사 30년사 편찬위원회, 『한국종합기술개발공사 30년사』, 70.

12 — 퍼시픽 콘설턴트의 간략한 역사는 공식 홈페이지(pacific.co.jp) 참조. 미국 회사 퍼시픽 콘설턴트의 설립은 전후 일본의 재건과 미국의 대외 정책과 긴밀히 연결되어 있었다. 일본의 엔지니어 소시로 시라이시는 일본의 재건을 돕고 싶다는 레이먼드의 연락을 받고 전력 개발과 석탄 생산이 시급하다는 편지를 보낸다. 1948년 일본을 다시 찾은 레이먼드는 타다미가와 댐 개발 계획에 참여하면서 이를 위해서는 해당 분야의 전문 엔지니어가 반드시 필요하다고 생각했고, 웨스팅하우스 인터내셔널의 에릭 플로어스에게 일본에 와 달라고 요청한다. 1949년 11월 레이먼드는 플로어스와 타다미가와 댐 현장 조사에 나선다.

『공간』 초기의 발행인과 주소.

호수	발행인	발행처	주소
1호(1966. 11)~22호(1968. 8)	석정선	애이제작주식회사	종로구 송현동 60
23호(1968. 9)~34호(1969. 9)	김수근	공간사	용산구 후암동 339-6
35호(1969. 10)~60호(1971. 11/12)	김수근	공간사	종로구 관훈동 198-1
61호(1972년 1/2월)~	김수근	공간사	종로구 원서동 219

히라야마가 초대 사장을 맡았다. 요약하자면, 기술개발공사는 일본의 재건과 미국 엔지니어링의 기술 이전으로 생긴 퍼시픽 콘설턴트를 모델로 삼아 한일 국교 정상화와 2차 경제개발계획을 준비하던 1965년 발족했다. 이 일련의 흐름 중심에 김수근과 석정선이 있었다.

석정선은 1966년 11월 창간호부터 1968년 8월까지 총 22호의 『공간』 발행인으로 이름을 올린다. 석정선이 왜 직접 발행인을 맡았는지, 『공간』의 창간에서 재정을 비롯한 실무에 어느 정도 개입했는지는 여전히 불명확하다.[13] 더불어 석정선의 개입이 신문사 사장 등을 역임한 그의 이후 경력이 보여 주듯 출판과 문화 사업에 대한 개인적 관심 때문이었는지, 김원의 진술대로 중앙정보부와 직접적인 관계망 속에 있었는지 등 밝혀야 할 많은 사실들이 남아 있다. 다만, 3공화국 초기 가장 큰 부정부패로 꼽히는 4대 의혹 사건의 배후 인물이었음에도 구속된 지 28일 만에 석방된 정권 핵심 실세 석정선이 발행인이었다는 사실, 그리고 『공간』 발행처의 주소와 기술개발공사의 주소가 일치한다는 사실, 석정선의 성북동 자택을 김수근이 설계하는 등 개인적인 친분 등으로 『공간』의 창간과 간행에 기술개발공사가 긴밀히 연루되어 있음을 짐작할 수 있을 뿐이다. (🖿 14) 1966년 8월 석정선은 김수근건축연구소가 있던 송현동 60번지를 주소지로 삼아 "도서 잡지 출판에 관한 사업"으로 애이제작주식회사를 차렸다.[14] 표에서 볼 수 있듯, 『공간』은 석정선이 발행인이던 때에서 김수근이 기술개발공사 사장을 지내고 퇴임한 1969년 9월까지 기술개발공사의 주소지에서 제작되었다. 이 시기 『공간』을 채운 내용의 상당 부분이 기술개발공사의 사업을 소개하고 재구성하는 것이었다. 이는 단지 『공간』이 김수근이 출근하는 장소에서 제작되었다는 것 이상을 뜻한다.

13 — 김원은 자신의 블로그에서 석정선의 중앙정보부 자금이 창간의 계기였다고 증언한다. http://blog.naver.com/PostView. nhn?blogId=kimwonarch&logNo=220898 472440&categoryNo=69&parentCategory No=0&viewDate=¤tPage=1&postLi stTopCurrentPage=1&from=postView.

14 — 『매일경제』, 1966년 8월 30일 자, 4면. 정인하는 기술개발공사 창립과 김수근의 관계에 대해 추적하면서도, 석정선이라는 연결 고리와 『공간』 창간에 관해서는 언급하지 않는다. 정인하, 『김수근 건축론: 한국 건축의 새로운 이념형』(서울: 미건사, 1996), 79~80.

20 『공간』창간 당시 발행처 '애이제작주식회사'의 광고. 1967년 2월 및 9월.
21 『공간』창간호 판권, 1966년 11월.

編輯 스탭 李信馥 李漢範 嚴泰雄
鄭福喆 李廷道 金光培 朴明子 趙惠子
空間 第一卷 第一號 1966年 11月號
1966年 11月 1日 發行 每月 1回 1日 發行
定 價 400 원
發行人 石 正 善
編輯人 李 信 馥
印刷人 柳 琦 諍
發行所 愛以制作 株式會社
서울 特別市 鍾路區 松峴洞 60番地
TEL 72-0226 I. P. O. BOX 2619
對替口座 1746 登錄番號 라 803 號
印刷所 三和印刷株式會社
〈本誌는 雜誌倫理要綱을 遵守한다〉

한국종합기술개발공사와 환경

창간호에서 1970년 무렵까지『공간』을 사로잡은 화두는 다음 장에서 자세히 다룰 도심 재개발 사업을 비롯한 '환경'이었다. 이후 60여 년 동안『공간』이 이때만큼 환경에 주목한 적은 없었다. 김수근은 기술개발공사 2대 사장 취임사에서 "시대적인 그리고 우리 주위의 현실적인 필연적 요구로부터 우리들의 기술공사가 첫발을 내디디게 된 지 3개 성상이 지났습니다. 이제 기술공사는 기술 문명의 최전선에 그 파세를 달리하여 발 벗고 나서지 않으면 안 될 시점에 서 있습니다. 시대가 우리들의 기술공사로 하여금 세계 문명을 위한 기술 혁명의 선두에 나서서 새 세기를 향한 기수가 되기를 요구하고 있는 것입니다. 심각하게 인간성을 상실해 가고 있는 우리들의 시대를 위하여 우리의 기술은 인간 환경 창조라는 대명제와 함께 해결하여야 할 많은 과제를 부여받고 있습니다"라고 피력했다.[15] 고속도로, 항만, 도시 계획 등, 기술개발공사는 한 개인 건축가로는 경험하기 힘든 인프라스트럭처의 건설을 관찰할 수 있는 기회를 제공했다. 특히 도심 재개발 사업에 대한 개입은 김수근과 그의 팀에게 건축가가 도시 문제에 대해 발언할 수 있는 통로가 되었다.[16]

최초의 도심 재개발 사업이었던 세운상가를 준공한 지 두 달 뒤인 1967년 9월『공간』은「서울, 1967」이라는 특집 기사를 게재했다. (🖼 22, 46) 김현옥 서울 시장, 차일석 서울 제2부시장의 글과 함께, 당시 기술개발공사 도시계획부의 직원이었던(훗날 한국 건축계의 주도적 인물로 성장하는) 윤승중, 유걸, 김석철의「서울 불량 지구 재개발의 일례」라는 기사가 실려 있었다. 이 기사는 도시계획부가

15 — 김수근이 사장이던 때, 기술개발공사는 『공간』에 꾸준히 광고를 실었다. 광고에서 홍보하는 "1968년도 시행 중 주요 업무 실적"으로는 "월남 미투안교 설계 용역(한국 최초로 민간 업체가 월남 정부와 계약), 여의도종합개발계획, 경부고속도로 설계, 경인고속도로 설계, 포항지구 공업용수도사업, 청계천하수처리장 계획 및 설계, G/T 1000톤 시험조사선, D/W 8000톤 화물선 견우호, 소양강다목적댐 설계, 충비변전소 설계(10,000KVA), 오사카 엑스포 70 한국관 설계, 문화방송국 설계, 포항종합제철공장 전용항만 설계" 등이 있다.

16 — 기술개발공사 시절 김수근의 이름 아래 발표된 작업은 김수근 개인의 이름에 전적으로 귀속시키기 어려운 점이 많다. 여러 증언에 따르면 개별 프로젝트에 거의 관여할 수 있는 상황이 아니었기 때문이다. 때문에 윤승중, 김원, 김석철, 유걸, 공일곤 등 김수근 팀의 다른 이름들을 확인할 필요가 있다.

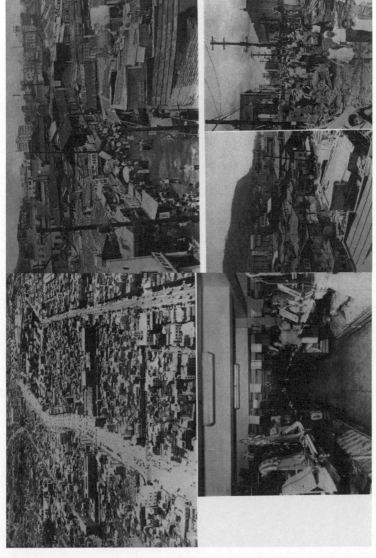

작성한 보고서를 요약 정리한 것이었다. 서울시의 주요 사업과 이를 위한 용역 보고서는 23쪽에 달하는 서울시 풍경(재개발 예정지와 개발로 변모하는 모습) 화보 뒤에 배치되어 있었다. 정부에 제출하는 보고서의 내용이 그대로 잡지의 지면에 실리는 것 자체가『공간』이 처한 위치를 나타내는 것이기도 하다. 서울시에 제출하기 전에『공간』에 먼저 소개된 여의도 마스터플랜 등,[17] 창간 초기『공간』은 국가 프로젝트를 홍보하는 주요한 통로였다. 기술개발공사와『공간』의 연루는 다른 특별 지면을 통해서도 확인할 수 있다.『공간』은 1968년 4월「작가 김수근 1968」을 마련해 김수근의 작업 43점을 소개했다.[18] 공교롭게도 같은 달 9일 김수근은 기술개발공사의 2대 사장에 공식 취임했다. 취임과 동시에, 기술개발공사와 같은 공간에서 발행되는 잡지는 37세 건축가의 주요 작업을 망라하는 특집 기사를 마련한 셈이다.

『공간』은 당시 군사 정권과 인적으로나 정책적으로 깊이 연결되어 있었다. 국전에서 국가와 건축이 서로를 요청했듯이『공간』의 창간과 김수근의 기술개발공사 활동 역시 비슷한 관점에서 이해할 수 있다. 기술개발공사의 주요 사업은 산업 및 관광 단지 조성, 항만 및 도로 건설 등 인프라스트럭처의 설계 및 엔지니어링이었음을 감안하면 건축가의 역할은 제한적일 수밖에 없었다. 그러나 설립 초기부터 이어진 김수근의 개입은 기술개발공사의 작업을 예외적으로 만들었다. 기술개발공사의 역사에서도 세운상가, 여의도 종합개발계획, 도심 재개발 계획 등 김수근 사장 시절의 작업은 유례없이 이상적이었고, 김수근 개인의 연대기라는 측면에서도 기술개발공사의 작업은 다른 어느 시기보다 규모가 컸다.[19] 이는 한국 건축사라는 문맥에서도

17 — 조현정,「여의도 계획: 모더니즘 유토피아, 또는 관료주의 계획」,『국가 아방가르드의 유령』(서울: 프로파간다, 2019), 173.

18 — 김수근을 다룬『공간』특집으로는 이로부터 12년 뒤인 1980년 1월(150~151호 합본)「김수근과 스페이스그룹」과 타계 후인 1986년 9~10월호(230호)「추모 특집: 김수근」이 있다.

19 — 김수근이 기술개발공사의 2대 사장으로 재임하던 1960년 말은 군사 정권 기간 내에서도 군부 테크노크라트들이 개발 드라이브를 주도하던 때다. 이는 인적 배치에서 드러난다. 만주 봉천군관학교 5기 출신 국무총리 정일권을 필두로 홍종철(육사) 공보부장관, 이석제(육사 8기) 총무처, 하갑청(특무대) 문화재관리국장, 김현옥(육사3기) 서울 시장, 이한림(만주 신경군관학교 2기) 건설부장관, 백선엽(만주 봉천군관학교 9기) 교통부장관 등으로 어느 때보다 만주 군사학교 출신이 요직을 역임한 때다.

23 산업화로 표상된 근대화에서 건축의 역할. 1971년 정부 제작 포스터.
출처: 국가기록원.

마찬가지다. 국가는 기술개발공사의 김수근 팀을 통해 개발 이데올로기를 대단히 구체적인 건축적 제안으로 제시할 수 있었고, 건축가들은 국영 엔지니어링 업체를 통해 건축적 이상을 실험해 볼 수 있었다. 여의도 종합개발계획과 세운상가의 메가스트럭처로서의 성격은 콘스탄트, 요나 프리드만 등의 네오아방가르드적 시도와, 국가가 주도한 특징은 전후 유럽 재건기의 브루탈리즘, 단게 겐조 등의 작업과 비교할 수 있을 것이다. 그러나 1960년대의 서구 아방가르드는 기본적으로 기성 질서에 안티테제로 설정될 수 있는 데 반해서,[20] 기술개발공사의 작업은 국민 국가 만들기, 새로운 질서 구축으로서 작동했다. 또 국가를 경유해서만 유토피아적 상상력을 그려 보일 수 있었다는 차이가 있다. 이런 맥락에서 기술개발공사의 일련의 작업을 '국가 아방가르드'(state avant-garde)라는 형용 모순적인 표현으로 설명할 수 있을 것이다.[21] 국가와 건축가가 서로를 필요로 한 개발주의 시기에 창간된 『공간』을 통해 건축 지식은 축적되어 나갔다. 개발과 발전에 대한 동력이 어느 때보다 가열된 1960년대 말과 1970년대 초, 한국 현대 건축은 이 동력을 이용해 매체와 지식을 생산했다.

20 — 아방가르드와 네오아방가르드에 대해서는 다음 참조. Peter Bürger, *Theory of the Avant-garde* (Minneapolis: University of Minnesota Press, 1984); Hal Foster, *The Return of the Real: The Avante-Garde at the End of the Century* (Cambridge, MA: MIT Press, 1996), 특히 1장, "Who's Afraid of the Neo-Avant-Grde?"

21 — 박정현, 「한국 현대건축에서 국가, 아방가르드, 유령」, 『국가 아방가르드의 유령』(서울: 프로파간다, 2019), 21~36 참조.

양식에 대한 불신

앞서 다룬 내용은 한국이 개발주의로 돌입해 들어가던 1960년대
국가가 건축을 호명하고 동원한 과정, 그리고 이를 통해 건축이 어떻게
자신의 영역을 설정해 나갔는지에 관한 것이었다. 국가는 건축을
국전에 편입함으로써 국가의 재건 이미지를 효과적으로 홍보할 수
있었고, 건축은 설계에 관한 법적 규정 마련이나 이익 단체의 설립
이전에 다른 예술과 대등한 관계 속에서 자신을 정의하고 비춰 보는
계기로 삼았다.

　　김수근이 깊이 연루된 기술개발공사의 설립은 건축 전문 잡지
『공간』의 창간을 낳았다. 개발 이데올로기를 실제로 관철하기 위한
엔지니어링 업체의 설립은 국가가 건축을 동원하는 장치였지만,
건축가들이 당대의 생산 체계를 뛰어넘는 계획을 모색하는 계기이기도
했다. 전시와 잡지는 기본적으로 표상의 차원에서 작동했다. 국전에
출품된 여러 계획과 실현물,『공간』을 통해 소개된 기술개발공사의
계획들은 발전국가의 이데올로기를 표상하는 것이었다. 그리고 그
관계는 비교적 일면적이었다. 개발을 통한 발전과 유토피아적 미래를
그려 보이는 것만으로 충분했다. 거기에는 국가와 건축이 각각 상정한
정체성의 충돌이 없었다. 그러나 종이 위의 선과 점, 전시장 좌대 위에
올라간 나무 모형이 콘크리트로 만든 벽과 기둥, 매스로 바뀌려는
순간, 사태는 간단치 않았다. 더구나 그 건물이 국가를 상징하는 것일
때 사정은 더 복잡해졌다.

　　1960년대 중후반은 향후 한국 현대 건축 흐름의 큰 방향이 결정된
시기다. 1963년「건축사법」이 제정되어 12월 16일 법률 제1536호로
공포되었고, 1965년 4월 25일 최초로 건축사 시험이 시행됨으로써
건축의 법적 지위와 관련된 최소한의 문제가 일단락됨과 동시에, 직능
단체의 분열과 갈등이 가시화되었다. 또 1966년 부여박물관의 왜색
시비 논란과 종합박물관 현상 설계 논란은 건축가 개인과 한국 현대

건축의 정체성에 대한 물음을 낳았다. 전자가 직능 단체의 기득권을 둘러싼 건축계 내부의 갈등으로 오늘날까지 이어진다면,[1] 후자는 간헐적으로 되풀이되는 한국성 논쟁을 낳았다. 법적·제도적으로 보든, 담론적·미학적으로 보든, 1960년대 중후반은 이후 지속되는 갈등과 논쟁의 시작점이다.

기술개발공사의 건축가들이 유토피아적 계획을 한창 그리고 있던 1966~67년에 진행된 종합박물관과 정부종합청사 현상 설계는 현실의 갈등과 모순이 노골적으로 드러나는 계기가 되었다. 전자는 잘 알려졌듯 한국성을 건축으로 어떻게 구현해야 되는지를 둘러싼 논란의 시발점이 되었다.[2] 발주처였던 문화재관리국은 신설할 박물관 건축에 전통 건축의 요소를 차용하라는 현상 설계 지침을 내렸고 건축가들은 시대착오적인 결정이라며 집단으로 반발했다. 시대에 적합한 프로그램, 재료, 양식으로 박물관을 지어야 한다는 입장이었다. 그러나 종합박물관 현상 설계는 현대 건축의 이념을 지지한 건축가들이 모두 보이콧함으로써 정작 그들이 상정한 기념비적 건물이 구체적으로 어떤 모습이었는지에 대해서는 아무것도 알려주지 않는다. 다른 한편으로, 건축의 생산, 그러니까 건축을 무엇으로 어떻게 지을 것인가 하는 문제는 크게 불거지지 않았다. 철근콘크리트는 불변항이었다. 이와 대조적으로 당대 주요 건축가 대부분이 참여한 정부종합청사 현상

1 — 이전의 건축대서사 제도를 대체해 건축 직능에 관한 법적 지위를 확보했지만, 한편으로는 건축대서사들에게 2회에 걸쳐 건축사 시험에 특혜를 줌으로써 지금까지 지속되는 직능 단체의 분열을 낳았다. 1965년에 2회 치러진 건축사 시험에서 건축대서사를 비롯한 건설, 엔지니어링, 설계 업무 등 유사한 직업에서 일한 사람에게는 경과 조치로 특혜를 부여했다. 이는 건축사 시험의 합격률에 그대로 반영되어 있다. 1965년 두 차례 치러진 건축사 시험에 각각 1094명과 804명이 지원했으며, 962명, 627명이 합격해 합격률은 87.2퍼센트, 78.3퍼센트에 달한다. 그러나 이듬해 437명이 지원하고 61명이 합격해 합격률은 14.1퍼센트로 급격히 낮아진다. 1970년대 들어 합격률은 더 낮아져서 1978년에는 415명이 지원해 18명만 합격한다. 합격률은 4퍼센트에 불과했다. 이에 대해서는 김영섭, 「1993/1994 건미준의 전설과 기록」, 『건축과사회』, 25호(2013): 148 참조.

2 — 종합박물관 현상 설계의 진행 과정, 특히 콘크리트로 전통 건축을 모사하는 방법에 대해서는 강난형, 「경복궁 궁역의 모던 프로젝트」(박사 논문, 서울시립대학교, 2015), 112 이하.

3 — 『공간』, 4호, 1967년 2월. 6~40. 이하 종합박물관 현상 설계의 진행 과정에 대한 설명은 이 기사를 따른다.

설계에서는 건물의 상징과 의미를 놓고는 어떤 갈등도 없었다. 오히려 '현대' 건축이 1960년대 말 한국에서 무엇을 생산할 수 있었는지, 또는 없었는지를 여지없이 드러냈다. 이 현상 설계는 발전국가 한국에서 전통 건축의 의미에 기대지 않는 현대 건축의 위상, 건축 생산의 조건, 건축의 상징적 의미 등을 검토해 볼 수 있는 기회였다.

부여박물관과 종합박물관을 기점으로 1970년대 국립극장, 지방의 국립박물관과 문예회관, 1980년대 독립기념관 등으로 이어지는 한국성의 논의는 추구해야 할 모더니즘과 익숙하고 보존해야 하는 전통 사이를 오가는 출구 없는 미로였다. 이 속에서 개별 프로젝트가 가진 특이성과 역사적이고 정치적인 맥락은 사라지기 일쑤였다. 나아가 한국성이라는 당위가 먼저 존재한다고 전제하고 건축이 어떻게 이를 표현할 것인가 하는 문제로 오인하게 했다. 그러나 오히려 매번 비슷하게 되풀이된 갑론을박을 통해 한국성이라는 담론이 생겨난 것이라고 해도 좋다. 한국성은 그 자체로 결코 자명한 개념이나 주어진 의미가 아니라 수없이 덧씌워진 담론의 결과다. 한국성을 둘러싼 건축의 문제는 기념비성의 문제였고, 한국 현대 건축의 '무능'과 '불신'(동시에 관료에 대한 건축가들의 불신)에 관한 문제이기도 했다.

1966년 종합박물관 현상 설계에서 전국 각지의 전통 건축을 모방하고 조합하라는 지침을 충실하게 따른 강봉진의 설계가 당선안으로 확정되고 공사가 진행되기에 이르자, 이듬해 2월 『공간』은 이 문제를 집중 조명했다.(▥ 25)[3] 지금까지 600호 넘게 간행되고 있는 『공간』에서 단일 프로젝트에 가장 많은 지면을 할애한 이 특집에는 "모집 공고에서 기공식까지"를 다룬 편집부의 취재 기사, 김동리, 김원룡, 김정수, 박용구, 송민구, 안영배, 이구열, 이일, 이정덕 등 총 22명에 이르는 건축, 미술, 사학, 문학 등 여러 분야를 아우르는 인사들의 반향(反響), 이경성의 비평, 원정수·김상기·유걸의 정담(鼎談)이 실려 있다. 이 각양 각층의 목소리가 단일한 대오를 이루지는 않지만, "양복을 입고 두루마기를 입은 꼴"(이경성), "넥타이 신사가 갓을 썼다"(유근준), "월남에 가는 백마부대 용사에게 한복을 입고 싸우라는 것"(김원룡) 등의 표현으로 짐작할 수 있듯이, 현대의 재료 콘크리트로 과거의 양식인 목구조를 모방한 강봉진의 당선안은

24 종합박물관 현상 설계 투시도, 1966. 콘크리트로 지붕을 만든다고 적혀 있다.
출처: 국가기록원.

부적당하다는 것이 '건축'계의 전반적인 분위기였다.

대부분 이 문제를 양식(style)의 문제로 바라보고 있었다. 과거의 시대와 문화를 반영한 양식과 오늘 '데모크라시'를 표방하는 국가의 양식이 같을 수는 없으며, 각 양식에는 적합한 재료가 무엇인지가 내재되어 있다는 관점이다. 그렇다면 종합박물관에 반대하는 이들, 특히 건축가들은 어떤 양식이 2차 세계 대전 이후 독립한 국가가 처음 짓는 종합박물관에 적합하다고 여겼는지 물을 수 있을 것이다. 아쉽게도 이에 대한 직접적인 생각을 엿보기는 힘들다. "건물 그 자체가 어떤 문화재의 외형을 모방한 것으로써 콤포지숀 및 질감이 그대로 나타나게 할 것이며 여러 동의 조화된 문화재 건축을 모방해도 좋음 (...) 단 내부 시설은 한식을 가미한 초현대식 시설로 한다"라는 공모 요강에 반대하며 대부분의 건축가들이 보이콧을 선언하고 현상 설계에 참여하지 않았기 때문이다.

건축가협회를 중심으로 한 건축가들은 당선안이 발표되고 난 이후에도 지속적으로 의견을 개진했고, 건립을 추진한 담당 기관의 책임자였던 문화재관리국 국장과 면담을 가졌다. 1966년 5월 4일 송민구 건축가협회장, 김희춘, 한창진, 최창규 4인은 하갑청 국장을 면담해, "고건축과 현대 건축의 근본 이념과 차이를 건축가의 견해로서 설명"했다.[4] 이 만남을 완벽히 재구성하기는 불가능하지만, 건축가 김원은 대화의 단편을 다음과 같이 전한다.

국립박물관의 현상 모집 공고가 건축계에 물의를 일으키고 있을 때, 그 기발한 착상의 발안자인 문화재관리국장을 항의차 방문한 건축가협회 대표들의 에피소드가 있다. 문화재관리국장은 이렇게 반문한다.

"(요지) 당신네들이 팔상전이나 영남루나 진남관보다 나은 것을 만든 적이 있는가?"

그 대표들은 그냥 돌아왔다. 그리고 그 집은 세워졌다. 그리고 어떤 이들은 "그 집 참 잘 지었다"라고 말한다.

생각해 보면 우리에게 그런 불신은 받아 마땅했는지 모른다.

그러나 그 건축가 대표들에게는 약간은 억울한 누명이기도 했다. 그들은 단 한 번도 건축가라는 전문 직인으로서의 대우를 받아 본 적도 없었고, 여섯 자 여덟 자 이상의 유리도, 200kg/cm² 이상의 철근도, 스팬 20m 이상의 프리캐스트·빔도 써 보도록 허용되지 않았다.[5]

문화재관리국장의 물음에 건축가 대표들은 물러설 수밖에 없었다. 1967년 기사는 이를 "결국 행정 관리의 현대 건축 무용론에 지고 말았던 모양"이라고 묘사했다. 이런 정서는 비단 하갑청 문화재관리국장의 것만은 아니었다. 1967년『공간』특집 '정담'에서 유걸이 건립 시기와 용도가 모두 다른데 아무런 "내적 통일성도 고려하지 않고 한데 두리뭉시리 줏어 모은다는 건 하여튼 놀라운 착상"이라고 한탄하자 김상기『중앙일보』문화부 기자[6]는 "상식적인 얘기만 자꾸 해서 미안한데 문제는 우리나라의 건축 문화의 수준이 전체적으로 낮다는 데 있을 것입니다. 건축가에게 의심할 여지도 없는 오류도 일반적인 승인을 못 받는다는 것은 건축가와 일반 민중의 갭이 크다는 것으로도 볼 수 있겠지만, 그보다는 썩 좋은 건물을 아직 짓지 못했기 때문에 민중이 건물을 보는 눈을 뜨지 못했다고 보는 것이 더 옳을 겁니다"라고 답한다. 좋은 현대 건축의 부재가 역사주의로의 퇴행을 정당화하는 것은 아니지만, 현대 건축에 대한 김상기의 의구심은 하갑청의 불신(동시에 고건축에 대한 확신)과 그리 멀리 떨어져 있지 않았다. 앞서 살펴보았듯 군사 정권은 정권의 유능함을 홍보하기 위해 모더니즘 건물인 종합원호원이나 새나라자동차 공장

4 — 이 일은 건축가협회의 주도로 이루어졌다. 건축사협회, 건축학회, 건설협회 등은 유보적 또는 정부 방침을 따르는 편이었다.

5 — 김원,「국립극장을 통해 보는 전통 논쟁의 허구: 한국 현대 건축의 위기」,『공간』, 94호, 1975년 3월, 20.

6 — 박정희 정권에 가장 비판적이었던 잡지 『청맥』에서 편집부장으로 활동한 경력이 문제가 되어 중앙정보부에서 심문을 받은 뒤 미국 뉴욕 버펄로 대학교로 유학을 떠나 서던 일리노이 대학교 철학 교수로 재직했다. 서울대학교 문리대 출신인 김상기는 1966년 『창작과비평』창간에도 관여했는데, 백영서는 김상기가 초등학교 때 일본어로 세계 문학 전집을 읽어 문학 잡지에서 역할이 컸다고 평가한다. 창비 50년사 편찬위원회 편,『창비와 사람들: 창비 50년사』(파주: 창비, 2015).

등을 적극 활용한 바 있었음을 상기하면, 이들의 불신은 지어진 건물이나 건축 일반, 현대 건축 전반에 관한 것이라기보다 국가의 이념을 표상하는 기념비로서의 건축에 관한 것이었다. 단순히 기능을 만족시키는 것을 넘어서서 국민 국가가 공유하는 가치를 상징할 수 있는 역량을 물었던 것이다. 이 물음은 1960년대 후반 한국 사회에서 '건축'의 역할과 자리를 묻는 시금석이기도 하다. 당시를 국민 국가(nation-state)가 만들어지던 시기로 볼 것인가라는 역사·정치적 물음, 한국 사회가 공유하던 가치는 무엇인지에 관한 이념적 문제, 건축이 표상의 매체인가라는 건축에 대한 궁극적인 물음 등이 뒤엉켜 있다. 보이콧으로 인해 이런 근본적인 질문에 건축가들이 어떻게 답했는지 확인하기는 어렵다. 분명한 것은 대지와 프로그램 양 측면에서 매우 상징적인 현상 설계에서 현대 건축은 불신의 대상이었다는 사실이다.

　　1년 뒤 이 질문은 다른 방식으로 다시 제기되었고, 이번에는 건축가들이 손에 쥔 패가 무엇인지 확인할 수 있는 기회였다. 종합박물관 대지와 몇 백 미터밖에 떨어져 있지 않은 곳에 또 다른 국가의 상징적인 건물을 짓는 현상 설계가 열린 것이다. 바로 정부종합청사 현상 설계. 정부종합청사 신축은 위치와 규모 면에서 건축계의 큰 관심을 끌기에 충분했다. 고층 오피스 건물이 기본 프로그램이었기에 종합박물관 현상 설계에 등장한 전통 건축의 모방이나 '콤포지션' 등의 요구는 있을 수 없었고, 건축가들 역시 달리 참여하지 않을 이유가 없었다. 실제로 기술개발공사 사장으로 재직 중이던 김수근을 제외하면 주요 건축가 거의 전부가 현상안을 제출했다.

7 — 이후 과천, 대전, 세종에 지어진 정부청사들도 장소성이란 측면에서 세종로 정부종합청사에 비할 수 없다.

8 — 공사 도중 5.16 쿠데타가 일어나면서 이 두 건물에는 국가재건최고회의가 처음 입주한다. 쿠데타 세력이 미국의 인정을 획득하는 과정에 관한 알레고리로 여길 수 있다. 정부종합청사 현상 설계 당시에는

경제기획원이 사용하고 있었다. 『조선일보』 기사에 따르면 목원대학교 건축학부 김정동 교수는 USOM 청사 건설에 참여한 한국인 이용재(1897~1974, 당시 빈넬사 주임기사)에 주목하며 "이용재야말로 잊혀진 한국 건축계의 선구자"라고 평가하기도 했다. 유재석, 「광화문광장 '쌍둥이 빌딩'... 똑같게 지어진 사연은?」, 『조선일보』, 2009년 12월 19일 자.

건물이 감당해야 하는 상징성과 장소가 주는 부담감은 다른 어떤 건물보다 컸다. 국가의 기능과 상징 면에서 대표적인 건물이라는 점에서 국회의사당 정도를 여기에 견줄 수 있을 것이다. 그러나 장소의 맥락에서는 빈 백지나 마찬가지였던 여의도의 국회의사당을 사대문 한복판에 세워진 정부종합청사와 비할 수 없었다.[7] 사이트 바로 옆에 중앙청(구 조선총독부)이 콘크리트 광화문(1968년 완공)을 앞에 두고 자리하고 있었고, 맞은편에는 쌍둥이 건물인 정부청사(현 대한민국역사박물관)와 USOM(주한미국경제협조처) 청사(현 미국 대사관)가 있었다. 조선 건국 이래 중앙 권력의 상징 공간으로 일제 강점기와 미군정의 유산이 여전히 강력하게 남아 있는 곳에, 육조 건물이 훼철된 이후 처음으로 한국인의 손으로 민주 공화국을 표방하는 독립 국가의 상징적 건물을 세우는 프로젝트였던 것이다. 어긋난 시간을 표상하는 두 개의 모더니티 위에 또 다른 모더니티를 덧씌우는 작업이었다. 프로이센 건축가 게오르크 드 라란데의 원 설계로 1926년 일본 건축가 노무라 이치로의 손에 의해 완공된 구 조선총독부는 일제 식민지 권력의 물화 그 자체였지만 시대착오적인 건물이기도 했다. 유럽에서 아방가르드가 정점이던 시절에 지어진 유사 역사주의 양식은 서구와 일본의 근대성 사이에 가로놓인 시차, 서구의 근대성과 식민지 근대성의 시차를 고스란히 드러낸다. 미국의 원조 자금에 전적으로 의존해 미국 PAE(Pacific Architects & Engineers)가 설계하고 빈넬의 시공으로 1961년 완공된 USOM 청사와 정부청사는 전후 미국에 의해 재편된 세계 질서 속에 한국이 편입되었음을 알리는 상징이었다.[8] 한국이 피할 수 없었던 이 두 시간성의 틈새에 정부종합청사의 대지는 위치한다.

근대화를 이행하지 못한 채 식민 지배를 겪고 식민 지배국의 패배로 독립하였으나 냉전과 함께 분단되었고 곧이어 긴 전쟁을 겪은 국가가 자신들의 자본과 기술, 지식으로 처음 건립하는 정부청사였다. 프로젝트의 성격과 규모 때문에 한국성이나 전통을 요구받지도 않았다. 즉 한국 현대 건축의 역량을 있는 그대로 가늠해 볼 수 있는 계기였다.

정부종합청사 현상 설계

1966년 12월 23일 총무처가 『서울신문』에 정부종합청사 설계 경기 모집 공고로 냄으로써 정부종합청사 현상 설계는 시작되었다. 등록 마감일은 1967년 1월 16일이었고 총 61명이 등록했다. 이들이 요청받은 1차 제출물은 1:600 배치도, 1:200의 평면도, 입면도 4면, 단면도 2면과 사용 설명서를 담은 청사진 3부였고 마감은 2월 6일이었다. 29개 팀이 제출했고, 2월 10일 심사가 이루어져 11개 작품을 2차 제출 대상작으로 선정했다. 이들을 대상으로 2월 26일을 마감일로 1:600 배치도와 1:200의 기준층 평면도와 입면도, 투시도와 조감도(이상 선택)를 제도지에 착색한 원도와 1:200 평면도, 입면도, 단면도, 특수 구조도(선택), 설명서 청사진 3부를 제출받아, 3월 5일 2차 심사를 벌였다. 총무처 장관이 법적 건축주였고, 김희춘 서울대 교수, 박지한 총무처 총무국장, 박학재 한양대 교수, 송민구 건축가협회장, 이만복 전 국방부건설본부장, 이정덕 고려대 교수, 정인국 홍익대 교수가 심사 위원이었다. 심사 결과 3월 17일 당선작 없이 가작 3점을 선정 발표했고, 가작을 포함한 입선작 11점을 4월 5일부터 9일까지 5일간 중앙공보관에서 전시했다. 엄덕문건축연구소(엄덕문, 전동훈, 서상우), 나상진건축설계사무소(나상진), 종합건축연구소(이승우, 강진성, 이호진, 주녕백, 민경신)의 안이 가작으로 선정되었고, 그중 나상진의 안이 최종 선택되어 총무처와 실시 설계 계약을 맺는다.(🖼 26)[9]

　　실시 설계 계약으로 이어진 나상진의 안은 응모안 중에서 도미노 프레임의 논리적 귀결을 가장 충실히 따른 것이었다. 1914년 르코르뷔지에가 제안한 도미노 프레임은 수평 슬래브와 기둥으로 구성된 건축 생산의 기본 틀이었다. 8×8미터 모듈에 외벽과 2.25미터 떨어져 배치된 콘크리트 기둥이 모든 하중을 처리함으로써 자유로워진

9 — 가작 이외의 입선작으로는, 인천공고 김봉수, 이석문, 엄덕문 건축연구소(엄덕문, 전동훈, 서상우), 종합건축연구소(이숭우, 운석우, 주녕백, 김학신), 한국종합기술개발공사(윤승중, 김원), 김경식·주남철·김충신·유인석, 나상진건축설계사무소(나상진), 정일건축 연구소(송기덕, 조창걸, 김영철, 변용, 이동수)가 있다. 가작에 뽑힌 3팀은 모두 2개의 안이 입선에 뽑혔다.

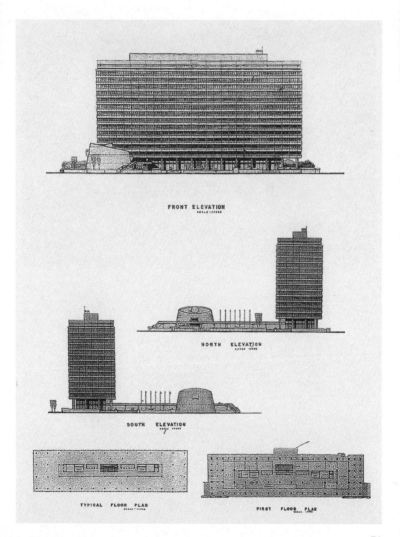

27. 종합건축연구소, 정부종합청사 계획안. 출처: 『건축사』, 2권 2호, 1967.

佳 作 品 畫 報
E 案

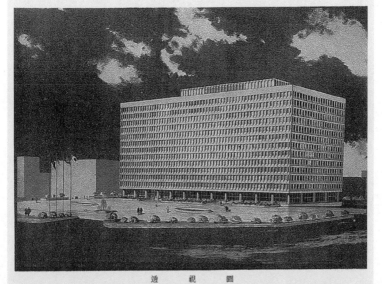

透 視 圖

立 面 圖

외벽 면은 다른 어떤 안보다 투명성을 강조했다. 8미터 모듈 안에서 PC콘크리트[10] 스팬드럴[11]은 다시 나뉘어 입면에 리듬감을 부여했다. 당시 한국에서 금속으로 된 커튼월[12] 섀시는 생산되지 않았기 때문에 입면의 틀을 콘크리트로 만들어 현장에서 조립하는 식이었다. 입면의 구성에 국한시켜 비유하자면 미스의 오피스 계획안(1928)보다는 르코르뷔지에의 알제리 오피스 블록(1938)에 더 가깝다.

기능적인 프로그램과 기하학적인 구성은 그 자체로 기념비성을 획득하기 어려웠다. 상징성을 드러내는 데 취약한 현대 건축이 지닌 난점이 여기서도 되풀이되었다. 나상진을 비롯한 설계안 제출자들이 선택한 전략은 대지 내에서 최대한 뒤로(서쪽으로) 건물을 배치해 세종로와 면한 공간을 광장으로 꾸리는 것이었다. 건물에 정면성을 부여하고 그 공간에 시민들이 사용하는 강당 등의 부대시설을 설치하는 계획은 대동소이했다. 사직로와 율곡로가 만나는 지점에 위치한 대지는 자동차 교통 흐름을 위해 북동쪽 모서리가 잘려 나갔기에 건물 앞에 온전한 공간을 확보하기에 불리했지만 다른 배치를 고려하기는 어려웠다. 세종로 끝에 위치한 중앙청이 지배하는 압도적인 축의 성격을 완화할 수 있는 유일한 방법이 대지 내에서 동서로 축을 설정하는 것이었다. 입선작 대부분은 구성과 형태 면에서 무척 유사하다. 장방형 평면(남북 방향으로 긴 면을 배치)에 지하 2층 지상 12층 내외로 구성한 입방체 매스를 거의 모든 팀들이 채택했다. 이채롭게도 두 개의 안을 제출한 종합건축연구소, 나상진 건축설계사무소, 엄덕문건축연구소는 정방형의 타워형 등 다른 안을 제출했으나 일종의 차선 안이었다. 기둥 간격에 리듬을 부여하고 중정을 배치한 윤승중과 김원의 안이 가장 독특한 안이었다.[13] 가작으로 뽑힌 종합건축연구소와 엄덕문건축연구소의 안은 나상진

10 — precast concrete: 현장에서 타설해 굳히는 것이 아니라 공장에서 미리 특정한 형태로 굳힌 뒤 현장에서 조립하는 공법을 말한다.

11 — spandrel: 커튼월에서 설비가 들어가는 바닥판 상하 부분(대개 불투명하게 가리는)을

가리킨다.

12 — curtain wall: 수직 하중을 전달하는 부담 없이 실내외를 구분하는 역할만 하는 벽.

13 — 윤승중이 이후 지속적으로 실험한 '당'(堂) 개념을 정부종합청사 현상 설계에서 처음 발견할 수 있다.

안의 다른 버전이라고 해도 무방할 만큼 비슷했다.(██ 27) 현상 설계 참여 안에서 드러나는 유사성은 한국 건축가들이 지닌 기술적, 미학적 도구가 아주 제한적이었기 때문이다. 면적 2500제곱미터, 연면적 5만 6000제곱미터 규모의 오피스 빌딩을 건설하는 데 동원할 수 있었던 유일한 구조는 스팬 7~8미터의 철근콘크리트 라멘 구조,[14] 커튼월 외장재가 콘크리트 패널이었다면, 운용할 수 있는 미학적 장치는 모더니즘이었다.[15] 그들은 모더니즘을 추구하기도 했지만 모더니즘밖에 할 수 없기도 했다. 이 지점에서 그들이 이것으로 무엇을 표상하려고 했는지 살펴볼 필요가 있다. 버내큘러나 전통 건축의 요소에 기대지 않고(즉 일반 '국민'이 이해한다고 상정되는 역사에서 의미를 길어 오지 않고), 현대보다 전통이 더 가까웠던 1960년대, 현대 건축의 합리적 구조와 그에 따른 외관을 추구한 미학적 근대를 경험하지 못한 사회, 산업화와 공업 생산품에 뒤따른 기계 미학적 감수성이 전무한 농업 국가, 더구나 군부 정권 아래에서 상징적 건물을 생산해 낼 수 있는가 하는 문제이기 때문이다.

　　현상 설계 제출안에 딸린 설명서에 따르면, 건축가들의 입장은 무척 소박했다.[16] 김봉수는 "로마 시대의 퍼블릭이나 크리스티안의 처치는 절충 양식이 되어 왔다. 이것은 클래식 건축의 고전 부흥 운동이 전개되던 중 디자인 빈곤으로 나타났는데, 역시 <u>오늘날에 이르러 앞으로 어떠한 양식으로 전개되려는지 알 수 없는 가운데 정부청사를 설계하였지만 한국 고유의 미를 살리려 힘을 썼다</u>"고 말한다. 종합건축연구소는 "<u>근대화하는 한국! 여기에 순응하고 싶다</u>

14 — Rahmen structure: 기둥과 보를 접합해 일체화시킨 구조.

15 — 이 기술적, 미학적 조건은 얼마 후 1968년 6월에 있었던 부산시청사 현상 설계에서도 거의 동일하게 되풀이된다. 이 현상 설계에 대해서는 『공간』 26호(1969년 1월) 참조. 당선안은 정부종합청사 제출안들과 유사한 비례의 입방체 매스에 PC콘크리트 커튼월을 채택한 신욱강의 안이었다. 여기에서 눈여겨볼 안은 입선에서 탈락한 유걸·변용·이태영 합작(이창남 명의) 안과 김석철(공일곤 명의)의 안이다. 국제주의 모더니즘에 대한 태도가 세대에 따라 달라짐을 볼 수 있는 대목이다. 유걸의 안은 공간연구소에서 담당했던 KIST 본관의 흔적이, 김석철의 안에서는 표현주의적 충동이 엿보인다.

16 — 『공간』, 7호, 1967년 5월, 13 이하 참조. 강조는 인용자.

정부청사로서의 위용과 웅장을 고려해서 고층이며, 정방형의 평면 형태를 취하여 중앙청을 중심으로 한 좀 더 율동적인 공간 구성을 하고자 했다"고 쓴다. 엄덕문건축연구소는 "민주주의 국가로서 알맞은 단정한 품위와 권위를 보유하였음. 일부의 횡선으로 평화스럽고 친밀한 감각을 느끼게 하였음. 일부 석재 사용으로서 신뢰감이 샘솟게 되어 있음. 영구적인 조형 형태임"을, 이석문은 "중앙청 일부의 관가지구계획의 일환으로 중앙청과 정부종합청사 및 장래 신청사(현 경기도청 위치) 간의 상호 유기적인 관계를 고려하여 원활한 동선 해결과 각 건물 간의 조화를 꾀하고 명실공히 정부종합청사로서의 신뢰감과 친밀감을 주도록 구상했다"고 적었다. 종합건축연구소는 "현 중앙청의 석조와 프리캐스트 콩크리트 카텐월의 조화미, 중앙청에 인접하고 대로에 면한 대지이므로 유리나 알미늄(금속)의 카텐벽은 장소에 맞지 않는 느낌을 주기 때문에 조각적인 외관을 주고 루바의 효과는 나타내고 현 중앙청의 석조를 연상시키는 프리캐스트 콩크리트 파벌의 외관 구조를 적용한다"고 설명한다.

한편 엄덕문건축연구소는 다른 안에도 "민주주의 국가의 종합 청사로서 단정한 면모와 친근감이 생기도록 하였음. 현관 정면의 계단과 창의 횡선은 평화스런 감각과 신뢰감을 조성케 하였음"이라는 말을 되풀이 한다. 김경식, 주남철, 김충훈, 유인석은 "중앙청과 세종로를 연결하는 주축에 배치를 일치시켜 축 중심의 주위 건물들의 배치와 조화를 이루도록 한다"고 말한다. 나상진은 "현 중앙청 본 청사의 시각적 외연성(外緣性)과 광장 도로인 광화문로의 대축에 평행으로 놓여진 경제기획원, USOM 청사 등의 배치와 형태에 착안하여 주 건물의 형을, 전정(前庭)에 적당한 넓이의 광장 공간을 끼고 흐르는 일자형으로 결정했다. 한국적인 온화함과 품위, 정적인 성격에 부합되는 수평선을 주 모티프로 채용하여 안정감과 신뢰감을 줄 수 있도록 하고 또한 이에 압축된 기본형의 강당(cone)을 대응시켜 적당한 긴장감과 활기를 조성하려 했다"고 밝힌다.

크게 두 가지로 건축가들의 언어 전반에 흐르는 기조를 정리할 수 있다. 하나는 중앙청과 조화를 이루려는 태도이고 다른 하나는 수평적 요소의 강조다. 건축가들로서는 세종로의 축을 지배하고 있는

중앙청을 고려하고 대응하지 않을 수 없었을 것이다. 그러나 불과 20여 년 전에 존재했던 식민지 권력(일본), 그리고 이 권력이 따르려 한 모델 국가(프로이센)의 유사 역사주의 건물과 대결하려는 건축가는 없었다. 그들은 중앙청과 대조를 이루기보다는 조화를 택했다. 중앙청은 극복해야 할 대상보다는 따라야 할 조건이었다. 건축가들은 건축물에 부여된 역사적·이념적 무게에 정면으로 맞서기보다는 이를 괄호에 넣고 '건축적' 특징에 초점을 맞추고 재료와 형태의 어울림을 선택했다. 이는 기술의 한계와 맞물려 자연스레 수직적 요소보다 '단정'하고 '친근감'과 '온화함'을 주는 수평적 요소의 선호로 이어졌다.

현상 설계에서 건축가들은 상징성을 거의 고려하지 못했다. 새로 독립했으며 민주 공화국을 표방하는 국가의 정부에 적합한 기념비성은 한국 건축가들이 물을 수 없는 질문이었다. 역사적 전통은 당대의 질문에 아무런 답을 줄 수 없었다. 전후 미 군정기의 극심한 정치적 혼란이 보여 주듯 한국에는 민주주의의 유산이 부재했고 제3공화국의 관료 역시 문화 시설에 강권한 기와지붕 이상의 건축적 표상에 대해 알지 못했다. 1967년 한국에서 '건축'은 당대의 가치를 표상하는 역할을 수행하지 못했다.[17] 한편으로는 이런 생각 자체가 불가능했다. 준공 당시 국내 최대 규모의 건물인 정부종합청사의 설계와 시공 모두 미답의 영역이었다. 건축가들은 자신들이 동원할 수 있는 기술과 경험 범위 안에서 움직일 수밖에 없었고, 그 영역은 대단히 협소했다.

17 — 김수근이 설계한 자유센터 등은 건물 그 자체는 기념비적일지 몰라도 남산에 외따로 떨어진 섬처럼 존재했고, 그마저도 시선의 축에서 빗겨 있었다. 기념비적 정면성을 추구한 건물은 많지만 축의 정면성과는 어긋나 있는 경우가 많다. 강혁은 자유센터를 "정치와 건축, 혹은 정치와 미학, 국가적 기념물의 물적 상징화, 지배 이데올로기의 시각화 같은 주제를 진지하게 다룬 최초의 근대 건축물"로 평가한다. 강혁, 「김수근의 자유센터에 대한 비평적 독해」, 『건축역사연구』, 21권 1호(2012): 152. 한편 축의 대칭성과 동선의 축이 일치한 드문 예는 이성관의 전쟁기념관(1994 개관)으로, 대칭은 큰 논란이 되기도 했다. 계획(군사 정권)과 준공(문민정부) 사이에 존재하는 정치체의 차이와 인식의 차이를 드러내는 사건이다. 이에 대해서는 우동선·최원준·전봉희·배형민, 『4.3 그룹 구술집』(서울: 도서출판 마티, 2014), 158~163.

18 — 건축가들의 입장이 단일한 것만은 아니었다. 일례로, 김정수는 양식 자체를 크게 문제 삼지는 않았다. 『공간』, 7호, 21~22.

19 — 『공간』, 4호, 33.

20 — Manfredo Tafuri, "The Disenchanted Mountain," in The American City: From the Civil War to the New Deal (Cambridge, MA: MIT Press, 1983), 405.

이들의 안은 강봉진의 종합박물관 안에 대한 완전한 대극점에 있었다. 프로그램의 성격, 제출안의 양식, 발주처의 태도 등 종합박물관은 정부종합청사 건립이 지닌 상황이 어떤 성격인지를 비춰 볼 수 있는 좋은 거울이 된다. 종합박물관의 양식을 냉혹히 비판했던 일군의 건축가들은 어떤 역사적 흔적도 지운 곳에 현대 건축의 자리가 있다고 믿었고 정부종합청사는 자신들이 믿는 건축의 가치가 무엇인지를 보여 줄 수 있는 기회였다. 종합박물관 논란 당시 송민구 건축가협회장은 "복고주의 사상은 과거 전제주의 국가에서 일어났던 사조인 까닭에 반대한다"고 말했고, 음악 평론가 이용구는 역사 양식의 모방은 "전제 왕국의 상징"이라고 단언했다.[18] 비유하자면 1960년대 후반 한국의 건축가들은 시카고 트리뷴 현상 설계에 참여한 발터 그로피우스에서 자신의 자아 이상(ego ideal)을 찾았다. 원정수는 앞서 언급한 '정담'에서 건축가는 건축주와의 관계에서 두 가지 선택지가 있는데 하나는 추종하는 것이고 다른 하나는 순교하는 것이라고 말하며, 시카고 트리뷴 현상 설계에서 현대 건축의 이상을 고수한 그로피우스가 역사주의를 거부하고 순교를 당했기에 현대 건축은 꽃을 피울 수 있었다고 주장했다.[19] 이탈리아의 건축 역사학자 만프레도 타푸리가 지적했듯, 독일 산업 사회에서 지들룽(Siedlung, 독일 등 중부 유럽의 집합 주택)이 담당한 이데올로기적 역할을 미국 대도시에서 표현주의적 마천루가 대신했다면, 즉 이익사회(Gesellschaft)와 공동사회(Gemeinschaft)의 구도 속에서 건축을 통해 후자의 가능성을 꿈꾼 것이라면, 신즉물주의적인 그로피우스의 마천루는 "생산 세계에 근간한 구조의 이미지라는 상징적 형태"였다. 어떤 참조도 거부하고 이미지로서 자신의 자율성을 주장한 것이다.[20] 그러나 그로피우스가 상정할 수 있었던 '생산 세계'가 한국의 건축가들에게는 주어져 있지 않았다. 정작 정부종합청사에서 문제가 된 것은 추상적 형태는 기념비에 부적합하다는 현대 건축에 대한 대표적인 비판이 아니었다. 관건은 고층 빌딩을 처음 지어야 하는 문제, '생산' 그 자체였다.

미군 용역 업체와 두 정부청사

총무처와 실시 설계 계약을 맺은 뒤 나상진은 공사 현장을 지나다 자신의 설계와 다른 기초 공사가 진행되고 있음을 발견하고 이의를 제기했다. 지하 14미터까지 땅을 파고 임의로 설계를 변경해 기초 공사를 진행하던 총무처는 설계 변경이 불가피하다고 주장했다. 먼저, 사무실 내부에 기둥이 없어야 하고, 지질 조사 결과가 믿을 수 없으며, 이에 따른 기초 공법은 불합리하다는 주장이었다. 더불어 콘크리트 조립식을 채택하면 공사 기간을 단축하고 공사비를 절감할 수 있다는 것이었다.[21] 이에 나상진은 지질 조사는 총무처가 국립건설연구소에 의뢰해 나온 자료에 근거한 것으로 원 설계에 따라 매트 기초로 시공해도 아무런 문제가 없다고 주장했다. 하지만 총무처는 우물(caisson) 기초로 변경을 강행했다. 이에 나상진은 건축사협회를 통해 이의 신청을 하고, 총무처는 기초 공사 변경에 맞추어 설계 변경을 요구하기에 이르렀다.

매트 기초는 말 그대로 평평한 콘크리트 매트를 건물 바닥 면적만큼 까는 방식이다. 규모가 비교적 작은 공사에서 사용하는 공법으로 한국 건축가들에게 익숙했다. 반면 우물 기초는 건축물보다 교각 등 대형 토목 공사에 더 많이 사용되는 방식으로 우물 형태로 암반까지 파내고 그 안에 철근을 매립한 뒤 콘크리트를 타설하는 방식이다. 공장에서 제작해 현장에서 박는 파일 기초와 구조적으로는 유사하나, 큰 공사 규모에 맞는 파일을 제작·운반하기 힘든 경우에 현장에서 타설 시공하는 공법이다. 당시에 이 공법을 경험해 본 건축가는 무척 드물었다.

무단 설계 변경 논란의 중심에 있던 총무처의 담당자는 '황 실장'이었다. 정부종합청사 설계 변경 논란을 보도한 모든 신문과 잡지는 실명을 언급하지 않고 "황 실장" 또는 "H 실장"으로 지칭했다. 1967년 12월 8일 자 『매일경제신문』은 다음과 같이 H 실장을 소개한다. "고위층은 (...) 어떻게 보면 한국을 상징하는 정부종합청사를 일개 과장급에 기술적 책임을 맡길 수 없다는 노파심에서 기술적 책임을 맡길 수 있는 적임자(?)로 군장성이며 공병감 출신인 토목 기술자 H씨를 지난 8월 초빙하여 그를

기획관리실장에 앉혔고 공사 현장 사무소 소장에 임명했다. 기술 면에서 전적으로 책임을 지고 새로 부임한 H 실장은 그간의 설계 공사를 검토하고 진두지휘도 했다. 때로는 자기 나름의 멋진 구상 아래 부하 과장, 계장에게 지시도 했다."

1967년 8월 14일 육군 준장에서 예편해 일주일 뒤인 21일에 총무처 기획관리실장으로 부임한 H 실장은 황인권 준장이다. 황인권은 육사 7기 출신으로 1952년 육군공병학교 교장을 역임했고, 한국전쟁 후 1956년 미국 참모대학을 수료한 뒤 1961년 육군 군수학교장, 1962년 건설부 울산특별건설국장, 1964년 제1군사 공병참모와 군수참모, 1967년 육군본부 공병감 등 건설과 관련된 직책을 두루 거친 군인 기술 관료였다. 총무처 장관 이석제가 1960년 육군 군수참모부 기획과 과장 등을 맡은 뒤 5.16 쿠데타에 참여함으로써 관료로 먼저 진출하긴 했으나 육사 기수는 황인권보다 늦은 8기였다. 주무 부서인 총무처의 장관이 황인권의 군 후배임을 감안하면, 황인권이 공사 현장에서 전권을 행사했음을 어렵지 않게 짐작할 수 있다. 총무처에서 내세운 나상진 안의 세 가지 결점은 황인권의 의견이 강하게 개입된 것이었다. 총무처에 새로 온 '황 실장'은 나상진을 불러 "내부에 기둥이 있으니까 효율적으로 상당히 나쁘다. 또 공사비가 비싸서 이것은 안 되겠다. 너희들이 한 지질 조사라는 것은 도대체 믿을 수가 없다"고 말했다.[22] 총무처는 기초 공사의 변경과 더불어 설계 변경을 미국 설계 회사 PAE에 의뢰하는 동시에 나상진과 한국의 다른 건축가에게도 대안을 요구했다. 이 과정에서 건물의 규모는 12층에서 20층으로 증가하게 된다. 총무처의 이런 조치는 특정 면적 이상의 모든 건물을 신축할 때 설계와 공사 감리는 1급 건축사만 할 수 있다는 「건축사법」 4조 위반이었다. 건축가협회보다 건축사협회가 강력하게 이의를 제기한 배경이기도 하다. 김중업을 비롯한 많은 건축가들이 이는 현행법 위반이고 국제건축가연합의 현상 설계

21 — 『공간』, 15호, 1968년 1월, 6; 『건축사』, 6호, 1968년 3월, 18.

22 — 『건축사』, 6호, 1968년 3월, 17.

28 정부종합청사 설계 변경안. 위로부터 나상진의 수정안, PAE 1차 수정안, PAE 2차
 수정안, 최종안.

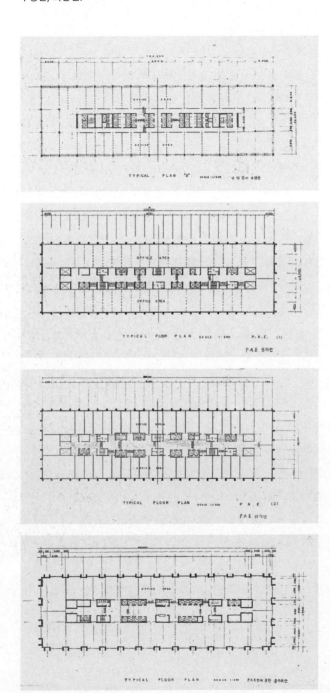

공모 요강을 위배한 것이므로, 국제건축가연합에 제소해야 한다고 주장했다.[23]

　　실내에 기둥이 있어서 효율적이지 못하다는 지적에 캔틸레버[24]가 "외관 처리"에 이점이 있다고 해명했으나, 나상진은 기둥을 외벽 선에 맞추는 변경안을 제시했다. 그러나 캔틸레버로 인해 구조로부터 자유로운 커튼월 입면에서 기둥과 함께 외벽을 구성해야 하는 입면으로 바뀐 것이 건물 전체에 어떤 변화를 가져오는지는 총무처도 나상진도 고민하지 못했다. 도미노 프레임에 따른 자유로운 입면의 논리는 군인 기술 관료에게 설득의 대상도, 건축가가 고수해야 할 이념적 가치도 아니었다. 이후 논의는 거의 전적으로 평면과 구조에 집중되어 전개되었다.(□□ 28)

　　총무처의 또 다른 불만은 코어를 둘러싼 복도였다. 나상진은 실내 기둥을 없애 달라는 요청은 받아들였지만, 코어를 둘러싼 이중 복도는 유지했다. 건축사협회를 통해 밝힌 나상진의 입장은 이중 복도로 하는 것이 코어부에서 여러 실을 자유롭게 다니기에 편리하다는 것이었다. 오피스 랜드스케이프와 관계된 이 문제는 평면 자체의 유불리라기보다는 사용자가 어떻게 공간을 활용하는지에 달려 있었다. 한 층의 오피스 공간을 개방적으로 활용하는 데에는 코어 주위로 복도가 순환하는 나상진의 배치가 유리했을 것이다. 하지만 이는 관료 조직의 위계가 공간의 배치를 결정하는 시스템에는 적합하지 않았다. 실제로 1972년 경찰청이 국가 주요 시설물 관리를 위해 기록한 정부종합청사 층별 수용 부처 현황과 도면(□□ 29, 30)에 따르면 각 실은 부서와 직급에 따라 철저히 구분되어 있고, 실 사이를 오가기 위해서는 코어를 거쳐야만 했다.[25]

23 — 국제건축가연합에 제소하는 것이 어떤 현실적 영향력이 있는지 가늠하기 힘들다. 대책 위원회는 건축사협회 주관이었으나 국제건축가연합에는 건축가협회가 가입되어 있었기 때문에, 설계 변경에 크게 반발한 건축사협회는 국제건축가연합에 제소할 통로가 없었다.

24 — cantilever: 외팔보라고도 한다. 한쪽 끝은 기둥이나 벽에 고정되고 다른 쪽은 자유로운 보, 이 보를 이용한 바닥판을 말한다. 외벽이 하중에서 자유로운 커튼월이 되려면 외벽 면 근처의 바닥판은 캔틸레버 구조가 되어야 한다.

25 — 경찰청, 「주요 시설물 카드: 정부종합청사」, 국가기록원 관리 번호: CA0233447.

29 경찰청이 작성한 정부종합청사 층별 수용 부처 현황.「주요 시설물 카드: 정부종합청사」, 1972. 출처: 국가기록원.

30 경찰청이 작성한 정부종합청사 평면도.「주요 시설물 카드: 정부종합청사」, 1972. 출처: 국가기록원.

층별 수용부처

층 별	수 용 부 처	
18층	경제 과학 심의 회의 (사무국장실1807호실)	과 학 기 술 처
	국가 안전 보장 회의	내무부(외사과)
17 "	과 학 기 술 처 (장 관 실1702호실)	건 설 부
16 "	건 설 부 (장 관 실1602호실)	
15 "	건 설 부	
14 "	내 무 부 (장 관 실1402호실)	
13 "	내 무 부 (치안국장실1302호실)	농 림 부
12 "	농 림 부 (장 관 실1202호실)	
11 "	귀 빈 휴 게 실 (1101호실)	직 원 휴 게 실
	식 당 매 점 약 국	
10 "	문 교 부 (장 관 실1002호실)	
	정부청사관리사무소 (소 장 실1007호실)	
9 "	문 교 부	보 건 사 회 부
8 "	보 건 사 회 부 (장 관 실 802호실)	
7 "	보 전 사 회 부	법 무 부
6 "	법 무 부 (장 관 실 602호실)	상 공 부
	국가 안전 보장 회의 (부위원장실 613실호)	
5 "	상 공 부	국 세 청
4 "	상 공 부 (장 관 실 402호실)	국 세 청
3 "	국 세 청 법 무 부 문 교 부	
	농 림 부 건 설 부 보 건 사 회 부	
2 "	국 세 청 (청장실202호실) 내 무 부 정부청사관리사무소	
	상 공 부	과 학 기 술 처
지하1	국가안전보장회의 우 체 국 농 협 내 무 부 (T. T실)	
	중앙전자계산소 (소강실B. 104호실) 식 당 이발소 동사실	
지하3	중앙전자계산소	

119

그러나 이런 문제는 구조에 비하면 부차적이었다. 총무처는 나상진 원안의 매트 기초로는 이 정도 규모의 건물을 짓는 것이 불안하다고 주장하며 평면이 확정되기도 전에 우물 기초로 공사 변경을 감행했다. 더불어 PS콘크리트 조립식으로 공법을 채택하기로 확정한다. 현장에서 콘크리트를 타설하는 것이 아니라, 공장에서 콘크리트 구조체를 미리 만든 뒤 현장에서 조립하는 방법이었다. 평면에 대한 문제가 해석과 입장 차이에 따라 다른 의견이 있을 수 있는 영역이었다면, 공법에 관한 문제는 비교적 우열을 쉽게 가릴 수 있는 부분이었다. 건축사협회는 1968년 2월 21일 신문회관에서 가진 토론회에서 콘크리트 조립식 공법은 국내에서는 시기상조이며 오히려 위험할 수 있다고 주장했다. 송민구 건축가협회 회장은 매트 기초로 되어 있는 프랭크 로이드 라이트의 동경 제국호텔이 관동대지진에서 살아남았다는 사실이 매트 기초의 안전성을 입증하는 예라고 주장했다. 또 PS 콘크리트 조립식 공법은 아직 시험 단계임을 강조하며 군사 정권이 가장 신경 쓰는 북한의 침공이라는 극단적인 상황까지 언급했다.

> 북괴의 공습을 (…) 받았다 했을 적에 그 수평 응력 즉 흔들리는
> 힘에 의해 가지고 보하고 기둥하고 연결되는 부분이 약해서
> 끊어졌다고 생각합시다.[26]

송민구는 기둥과 보와 바닥이 모두 일체가 되는 콘크리트 라멘 구조가 국내 실정에 적합한 구조라고 주장했다. 그러나 이런 주장은 거의 설득력이 없었다. 시공 및 건설 경험을 내세워서는 미국에서 연수한 공병감이자 1960년대 박정희 정권의 가장 큰 산업 단지 프로젝트를 지휘한 울산 특별건설국장 출신인 기획실장의 결정을 번복하기에 역부족이었다.[27] 건축사협회 정부종합청사 대책 위원회가 성명서를

26 — 『건축사』, 6호, 1968년 3월, 20.
27 — 당시 조영무만이 다음처럼 말했다. "[한국 건축계가] 너무나 철근콘크리트 라멘식 구조에 사로잡혀 있지 않느냐 (…) 건축주들이 통쾌하게 여기는 그런 아이디어를 왜 제시하지

못했느냐 하는 것도 우리 건축가들은 생각하지 않을 수 없습니다. 여기에서 우리들은 콘크리트 조립식의 채용 이것은 건축 공업화의 '파트'에 불과합니다." 『건축사』, 6호, 1968년 3월, 23.

31 정부종합청사 설계 용역 문제에 대한 성명서와 사퇴서.
　　출처:『동아일보』, 1968년 2월 19일 자, 1면.

발표하고 김재철, 김희춘, 홍성의, 김정수, 윤장섭, 나상진이 총무처 정부종합청사 건립 고문직에서 사퇴했다.(■ 31)[28] 총무처는 결국 미국 PAE와 새로운 안을 확정하기에 이른다. 이중 복도는 단일 복도로 변경되었고, 개별 실은 코어부를 통해서만 연결된다. 또 PAE 초기안에서 4미터 구조체 - 4미터 창의 입면 모듈은 채광을 고려해 3미터 ㄷ자 구조체에 5미터 창 모듈로 변경되어 지금의 모습으로 확정되었다. 그리고 문제의 공법은 이미 시공 중이던 우물 기초에 코어부만 먼저 슬립 폼 콘크리트 타설 공법으로 올린 뒤, 각 층의 슬래브는 조립식 콘크리트 패널을 이용하는 공법으로 최종 결정되었다. 이 과정에서 건물의 전체적인 형태를 비롯해 저층부에서 거리와 건물이 어떻게 만나고, 건물 앞의 열린 공간은 어떻게 활용되어야 하는지, 즉 건물이 도시 속에서 어떻게 자리 잡고 어떻게 보이는지, 궁극적으로 정부종합청사가 갖는 상징적 의미, 재현의 논리는 사라졌고 남은 것은 건설 방법뿐이었다.

　　이 논란은 국정 감사로까지 이어졌다. 1967년 12월 7일에 열린 특별 국정 감사에서 야당이었던 신민당 김수한 의원은 이석제 총무처 장관에게 설계 변경에 따른 국고 손실에 대해 질문했다. 이에 이석제는 계약 자체에 설계 변경에 관한 건이 있으므로 문제가 없으며 국내에서 기존에 해 오던 방법으로는 안전에 자신이 없었다고 토로했다. "우리나라에서는 시멘트 배합을 해서 골체를 만드는 데 있었어 물 몇 프로, 시멘트 몇 프로, 철근 얼마 이렇게 해 가지고 하고 있읍니다마는 그것 가지고 강도가 자신이 없습니다."[29] 국회의원과 장관 모두 가장 큰 관건은 외화 사용에 따른 부담감이었고, 건축적 문제는 관심사가 되지 못했다. 기술적 관심이 건축적 관심을 압도했다. 미술계 원로로 국전에 건축부가 신설되는 데 역할을 한 대한미술협회 회장을 지냈던 도상봉은 "중앙청은 일본 놈 손으로 지었고 그런데 그 앞에 새로 짓는 것은 겨우 우리 손으로 지는 줄 알았더니 미국 사람이 짓고 있어요. 이

28 — 성명서와 사퇴서는 1968년 2월 19일 주요 일간지 광고란에 게재되었다.

29 — 국회사무처, 「제62회 국회 특별

국정조사 특별위원회(법사·내부반) 회의록 제1호」, 1967년 12월 7일.

사실을 우리 자손이 어떻게 설명할 것입니까"라며 한탄했고, 김중업은
"외주는 역사의 반역 행위"라고까지 비판했지만 무용지물이었다.[30]
건축의 생산이 표상의 문제를 압도했다. 건축 미학은 공사 현장의
스펙터클을 능가할 수 없었다.

　　PAE와 설계 계약을 다시 체결하기로 한 총무처의 결정은
「건축사법」 위반이라는 법적 문제와 당초 예산보다 여덟 배를 초과하는
금액을 외화로 지급해야 하는 예산 문제, 그리고 건축계의 집단적인
반발을 모두 감수한 것이었다. PAE는 1955년 에드워드 A. 샤이가
미국 캘리포니아에 설립한 회사로 도쿄에서 엔지니어로 일하던
샤이가 미국 정부 기관의 여러 아시아 지부에 엔지니어링 등의 용역을
제공하면서 성장하기 시작했다. 일본과 한국에 주둔한 미군을 위한
공항과 군 기지 등을 설계했으며 아프가니스탄 칸다하르 공항과 카불
대학교 마스터플랜, 인도네시아 해군 기지, 라오스 미국 대사관 시설을
계획 및 건설했고, 미 육군 공병 부대에서 한국군 공병대를 교육하기도
했다. 1960년대에는 베트남 전쟁과 함께 급성장했다. 베트남에서
미군의 인프라스트럭처 건설을 지원하는 대표적인 디자인 회사로
1968년까지 미국 고용자 수만 연 인원 3만 명에 달했다. 기지 운영과
서비스 지원, 물류 지원 등 작은 도시나 다름없었던 베트남 주둔 미군
기지에 필요한 서비스 전반을 관장하는 규모였다.[31]

　　김중업은 PAE를 "저급에 속"하고 "이름 석 자도 분명치 않다"고
폄하하며 "PAE의 어떠한 인간이라든가 어떠한 건축가보다도 여기에
설계자인 나상진 씨가 더 났다고 보고 있습니다. 또 그뿐만 아니라
본인 자신도 그 PAE에 어떠한 아키텍트보다도 저희 기술이 났다는
자부를 가졌습니다"라고 자신감을 나타냈지만,[32] 실상 PAE의
업무 범위와 건설 경험은 한국 건축가들의 경험을 훨씬 뛰어넘는
수준이었다. 건축가들에게는 낯설었을지 몰라도 한국군에게 PAE는

30 ― 김중업, 「외주는 역사의 반역 행위다:
정부종합청사 설계 및 건립에 관하여」,
『건축사』, 6호, 1968년 3월, 39.

31 ― "PAE 60th Anniversary: Evolving

through the Decades," www.pae.com.

32 ― 김중업, 「외주는 역사의 반역 행위다」,
39.

무척 친숙한 이름이었다. 한국 공병대 교육을 맡았고, 파월 한국군도 PAE가 건설한 기지와 시설을 이용했다. 뿐만 아니라 PAE는 "이름 석 자"를 한국 건축계에 이미 분명하게 남긴 적이 있었다. 정부종합청사 맞은편에 위치한 정부청사와 USOM 청사의 설계자가 바로 PAE였다.

　　두 건물의 건설 과정을 살펴보면, 1954년 3월 26일 국무회의는 경찰전문학교가 있던 자리에 정부청사를 짓기로 결정했다.[33] 미국의 원조에 정부 예산을 거의 전적으로 의지하던 시절이었기에 이 결정은 국제협조처(ICA)의[34] 원조 자금 배정(237만 1500달러)으로 이어졌다. 1955년 3월 26일 미국 킹 어소시에이트 엔지니어스의 설계가 완성되어, 같은 해 6월 30일 ICA의 승인을 얻는다. 그러나 1956년 8월 29일 당초 계획된 OEC(주한 경제조정관실)[35] 사무실과 그 직원용 호텔의 건축이 보류됨에 따라 OEC는 한국 정부에 설계 변경이 필요하다고 통고했다. 1957년 4월 1일 PAE와 새로운 계약을 체결하기로 결정한 뒤, 12월 6일 한국 정부, OEC, PAE는 계약을 맺었다. 1958년 11월 7일 OEC를 거쳐 PAE의 설계 도면이 한국 정부에 전달되었다.(그림 32) 킹 어소시에이츠 엔지니어스의 최초 안이 어땠는지 현재로서는 확인할 수 없다. 다만, 이 프로젝트에서도 PAE는 설계 변경을 통해 신생 독립국의 정부청사라는 큰 프로젝트를 수주하게 되었다. 한편, 당시 한국 정부는 PAE의 설계에 따른 정부청사 건립을 한국 건축가나 건설 회사가 최신 건축 기술을 습득할 기회로 삼았다.

> 완성 시 본 공사는 대한민국 정부와 OEC를 위하여 대단히
> 필요되는 사무실을 마련해 주는 것이며 또한 이 공사의 건설은
> 한국 건축가나 업자로 하여금 최신 건축 기술을 습득할 기회를
> 주는 동시에 그들로 하여금 건축의 공사 관리와 계획적인 물자
> 구입 및 운송 방법을 관찰 연구할 수 있게 하는 것이다.[36]

설계를 발주하고 관리한 주체가 OEC였기에 평면 계획이나 건물의 형태에 대해 한국 정부나 한국의 건축가들이 관여할 수 있는 가능성은 전혀 없었다. 다만 "최대한의 유리를 이용한 철근 콘크리트 건물일

1ST FLOOR PLAN

FRONT ELEVATION

것"이라고 건물의 구조와 재료만 명시하고 있었다. 1950년대 말 한국에서 새로운 건축은 새로운 재료로 표상되었다. 테일러주의에 따른 업무의 분화와 이를 반영한 평면 계획, 그리고 다시 이를 건물의 형태로 표상하거나, 재건기 한국 사회의 모든 경제적 활동을 총괄하는 건물(완공 후 USOM과 경제기획원 청사)이 지녀야 할 상징적 의미 등은 고려하지 못했다. 어쩌면 기능적인 배치와 모더니즘의 이미지를 전달하는 '최대한의 유리'만으로 이 모든 표상의 기능을 수행했는지도 모른다. PAE의 설계는 이에 충실했다. 무량판 슬래브에 기둥으로 이루어진 구조는 군더더기 없는 내부 공간의 효율성을 보장했고, 스팬드럴을 제외한 나머지 부분에 유리를 최대한 활용한 입면 역시 당시 한국 사회에는 충분히 모던했다.[37] 훗날 민주공화당 소속으로 제7대 국회의원(1967)에 당선되는 신동준 『동아일보』 기자는 세스나 비행기를 타고 전국의 유명 건물과 지역을 하늘에서 내려 보며 쓴 '하늘에서 본다' 연재에서 "자동 에레베터가 2층이고 8층이고 순식간에 날라다 주고 냉난방 장치는 최신식으로 사시사철 포근하게 감싸 주니 모든 게 최고인 이 건물은 위에서 보면 현대 감각의 직선이 가로세로 무늬져 아름답기 이를 데 없다"고 썼다.(사진 33)[38]

33 — 이하 정부청사 및 USOM 청사 건립 경위는 총무처 의정국 의사과, 「정부청사 신영 청부계약 권유안에 관한 건」, 1958, 국가기록원 관리 번호: BA0085184.

34 — International Cooperation Agency. 미국 국무부의 한 기관으로 군사 원조 외의 모든 대외 원조를 관할했다.

35 — Office of Economic Coordinator. 1952년에 체결한 '한미 경제 조정에 관한 협정'에 의한 대한(對韓) 경제 원조 사업에 관하여 ICA를 대표하던 기관으로, 1959년에 생긴 USOM의 전신이다.

36 — 총무처 의정국 의사과, 「정부청사 신영 청부계약 권유안에 관한 건」, 6. 한편 이 문서에서 정부는 PAE와 건설 계약을 맺으면서 한국 내에서 얻을 수 있는 물자를 명시한다. "모래, 자갈, 분쇄된 돌, 화강암, 판유리, 콩크리트 파이프(각종류), 보통 벽돌, 씨멘트, 제한된 양의 각재 및 제재, 내부용 대리석,

테라스의 대리석 및 내외부 합판."

37 — 이 건물 입면의 전체적인 구성은 1952년 현상 설계에 의해 코사카 히데오(小坂秀雄)의 안으로 1960년 완공된 일본 외무성 청사와 흡사하다. 외무성 청사는 슬래브 사이 전체를 유리로 처리하고 있지만, 슬래브를 처마로 처리하고 기둥으로 면을 분할하는 방식은 두 건물 모두 같은 논리를 따르고 있다.

38 — 신동준, 「하늘에서 보다 10」, 『동아일보』, 1962년 10월 10일 자, 1면. 신동준이 찬탄한 "자동 에레베타" 설치를 위해 국교 정상화가 되기 전이었지만 일본인 기술자의 입국을 승인해야 했다. 청사에 설치된 오티스(OTIS) 엘리베이터 제품이 모두 일본에서 생산되고 있었기에 일본인 승강기 기술자 두 명을 초청할 수밖에 없었다. 국무원 사무처, 「정부청사 건축을 위한 일본인 기술자 입국 승인의 건」, 1961, 국가기록원 관리 번호: BA0085207.

USOM 청사가 1968년 정부종합청사와 관련이 있는 까닭은 비단 설계 회사가 PAE로 동일하기 때문만은 아니다. 국가 기관인 국립건설연구소의 데이터조차 인정하지 않으며 매트 기초의 구조적 안정성을 의심한 총무처의 행보에 대한 실마리를 이 건물에서 찾을 수 있기 때문이다. USOM 청사의 시공을 맡은 미국의 빈넬사는[39] 매트 기초 대신 파일 기초를 채택했다. 8층 규모의 USOM 청사는 20층으로 설계 변경된 정부종합청사에 비해 매우 작은 규모였지만 한국에서 통용되던 방식과는 다른 구조가 사용된 것이다. 황인권 총무부 기획관리실장 역시 이를 잘 알고 있었을 것으로 추정할 수 있다. 1956년 미국 참모대학교를 수료한 건설 전문 장교인 황인권이 미국의 원조로 미 군산 업체의 설계와 시공으로 서울에서 지어지는 이 현장을 몰랐으리라 가정하는 것이 더 무리이다.[40] 이 직간접적 경험은 매트 기초에 대한 불신으로 이어졌다. 경험이 데이터와 분석, 즉 지식보다 우선했다. 이는 건축뿐만 아니라 발전국가 시절에 지배적인 태도였다. 앨리스 앰스던은 영국과 같은 1차 산업 혁명국이 발명을 통해 이뤄지고, 독일과 미국 같은 후발 산업 국가의 발전이 혁신으로 추동되었다면, 후진국이었던(늦었지만 성공적이었던) 한국의 산업화는 학습(learning)이 주 동력이었다고 분석한 바 있다.[41] 앰스던은 주로 수출 주력 산업이었던 섬유 산업과 철강 산업을 예로 들지만 건설/건축도 사정은 마찬가지였다. 중동에서 한국 건설 업체가 취한 전략과 국내에서 한국 건축가들이 서구의 양식과 구법을 습득하는 과정도

39 — 1931년 굴착 및 견인 업체로 설립된 빈넬은 뉴딜 정책에 따른 고속도로와 댐 건설 같은 대규모 공공사업에 참여하면서 건설 회사로 성장했고, 1960년대 베트남 주둔 미군의 기지 건설 등을 수주하며 본격적인 군사 업체로 거듭난다. 현재는 미국의 대표적인 무기 회사 중 하나인 노드럽 그루먼(Northrop Grumman) 산하이다.
40 — 황인권의 미국 참모대학교 수료에 관한 사실은 국립현충원 홈페이지(dnc.go.kr) '공훈록보기'에서 확인할 수 있다. 미국 참모대학교가 펜실베이니아주 칼라일에 소재한 미국 육군군사참모대학교(United States Army War College)인지 캔자스주 포트 레이븐워스에 소재한 미국 육군지휘참모대학교(United States Army Command and General Staff College)인지는 명확치 않다. 전자는 후자의 분교다.
41 — Alice H. Amsden, *Asia's Next Giant: South Korea and Late Industrialization* (Oxford: Oxford University Press, 1989), 152.

34 공사 중인 정부종합청사와 기초용 파일(1968, 위) 및 공사가 거의 완료된 모습(1969, 아래). 출처: 국가기록원.

크게 다르지 않았다. 경험을 통한 '학습'과 실천이 논리적이고 이론적인 지식의 축적을 앞서 있었다. 미적 판단을 요구하는 것이 아니라 공학적 근거를 요구하는 것일 때 '해 봐서 안다'는 경험 우선주의의 위력은 배가되었다. 정부종합청사의 설계 번복 과정에서 총무처는 우물 기초와 조립식 콘크리트 공법을 확신했지만, 건축계는 그럴 수 없었다. 건축가들의 경험은 공병감의 경험 앞에서 무력했다.

　　이 과정을 거치면서 건축물은 형태와 상징 같은 미학적 측면, 프로그램과 성능 같은 건축적 대상으로 파악되고 평가되기 이전에 건설과 시공상의 특성으로 소개되었다. 바꾸어 말하면 이 건물은 완성된 뒤 획득하는 이미지나 의미보다 공사 현장의 이미지로 더 각인되었다.(🖼 34) 1968년 당시 공보국 사진 담당관이 포착한 '건설 중'인 고층 빌딩 사진에서도 이러한 '건설'의 표상은 나타난다.(🖼 35~37) "민족의 혼과 단일 국가를 상징할 수 있고 자손만대에 남겨 줄 유일한 유산"[42]으로 불리던 정부종합청사는 준공과 함께 담론의 영역에서도 도시의 문맥에서도 눈에 띄지 않는다. 총무처는 1970년 준공과 함께 『정부종합청사 소개』라는 소책자를 펴내는데, 여기서도 정부종합청사가 중앙청, 삼일로빌딩, USOM 청사 등과 비교해 가장 큰 규모라는 것을 연 면적과 소요된 시멘트, 철근, 유리, 대리석, 작업 인원을 통해 강조할 뿐이었다.

　　정부종합청사의 상징적 성격과 이에 걸맞는 건축의 형태나 양식에 대한 정부의 입장은 비슷한 시기에 시행된 종합박물관에 대한 편집증적인 집착에 비하면 거의 없는 것이나 마찬가지였다. 박정희 정권 시기 동안 반공과 건설이 국가 운영의 절대 과제이자 목적이라면 그 수단은 '주체 만들기'였다. 이는 국민 국가를 만드는 과정 자체이기도 했다. 민족대성전, 순국선열, 성역화 사업 등이 하나의 민족, 역사의 고난을 극복해 나가는 주체로서의 민족이라는 자의식을 형성해 나갔다.[43] 취사선택된 역사적 사건을 기념 공원이나

42 ― 건축사협회, 「정부종합청사 설계가 정말 변경되나?」, 『건축사』, 1968년 1월, 39.

43 ― 은정태, 「박정희 시대 성역화 사업의 추이와 성격」, 『역사문제연구』, 15호(2005): 275.

1968년 공보국 사진 담당관이 기록한 공사 중인 한국일보사 사옥. 출처: 국가기록원.

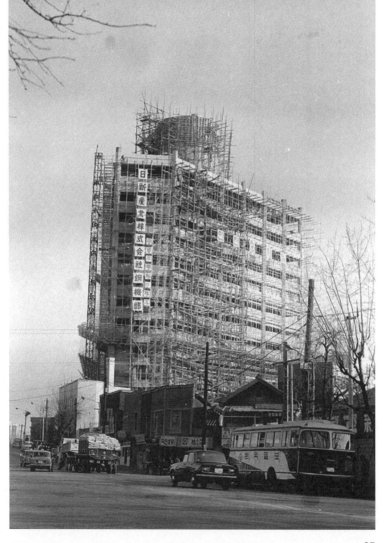

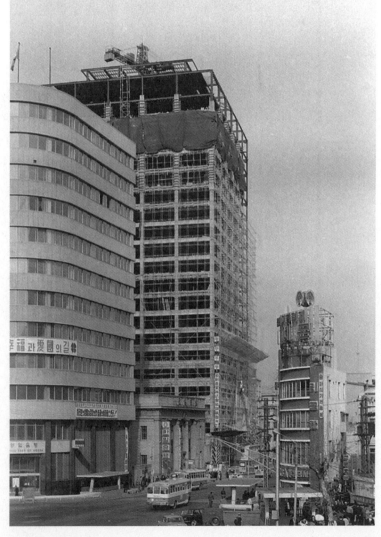

유적으로 표상함으로써 동일시가 일어나게 만드는 장소를 제공하는 것이었다. 이는 정통성이 없는 군부 정권의 문화 프로젝트인 동시에 국민 국가 형성에 없어서는 안 되는 '신화 만들기'였다. 김수근이 조선의 석상을 보며 한국인 건축가라는 자의식을 가지게 되었다는 한국 건축계의 신화 역시 개인의 자각인 동시에 시대의 지배적인 분위기 속에서 일어난 것이다.[44] 시간(역사)을 공간(구체적인 장소)으로 바꾸는 작업은 한국 사회가 통과해 나가야만 했던 의례였다.[45] 이 과정은 건축의 생산과 재현을 분리하는 기제였다. 한국성의 재현을 위탁받은 몇몇 문화 시설 및 기념비 건축과, 재현과 표상의 역할이 거의 주어지지 않은 건축으로 양분되었다. 양식과 형태가 중요한 동일시를 위한 공간에서는 구법과 공법을 묻지 않았고, 효율과 생산성이 요구되는 건물에서는 재현의 논리가 설 자리가 없다시피 했다. 20세기 중후반 한국의 '현대 건축'은 역사를 환기하는 데에는 문화재나 유적을 이기지 못했고, 당대의 성취와 정체성을 표상하는 데에는 인프라스트럭처나 공장 구조물에 미치지 못했다. 추상적으로 말하자면 건축은 미의 차원에서는 역사에 졌고, 숭고의 차원에서는 건설에 졌다. 나상진을 비롯해 정부종합청사 현상 설계에 참여한 한국 건축가들이 처한 상황도 다르지 않았다. 정부종합청사는 프로그램과 대지 조건에 걸맞은 의미를 표상하지 못한 채 규모와 건설을 둘러싼 논의로 축소되었다. 이 패턴은 1970년대 서울 도심에 들어서기 시작한 오피스 건물에서 비슷하게 되풀이된다.

44 — 배형민, 『감각의 단면』(파주: 동녘, 2007) 46~48.
45 — 레비 스트로스는 바그너(R. Wagner)의 오페라 「파르지팔」(Parsifal)의 1막 대사 "여기서 시간이 공간으로 바뀐다"(Zum Raum wird hier die Zeit)를 "신화에 대한 정의 중 가장 심오한 것일 것이다"라고 말한 바 있다.

Claude Lévi-Strauss, "From Chretien de Troyes to Richard Wagner," in *The View from Afar* (New York: Basic, 1985), 219. Michael P. Steinberg, "Music Drama and the End of History," *New German Critique*, no. 69 (1996): 169에서 재인용.

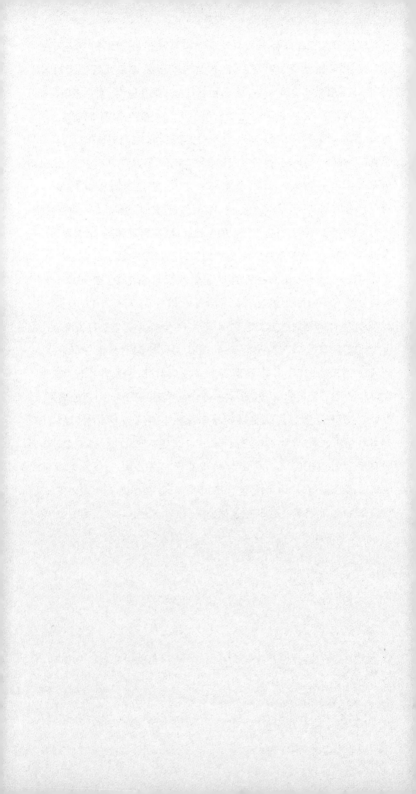

경 제 개 발 5개 년 계 획 과 서 울 도 시 기 본 계 획

발전국가 시기는 국가가 주도한 계획의 시대였다. 최상위 계획인
경제기획원의 경제개발5개년계획부터, 건설부의 국토종합개발계획과
광역수도권계획, 서울시의 서울도시기본계획과 도심 재개발 및 각종
지역 계획 등 여러 층위의 계획이 중첩되는 가운데 도시 공간은
대상화되었다. 이 가운데 건축물의 완공으로 최종 결과가 나타나는
도심 재개발 계획은 도시 계획과 건축이 직접 만나는 현장이었다.
실제로 많은 건축가들이 이 계획에 참여했고 많은 보고서와 고층
빌딩을 생산했다. 건축가들의 상상력은 보고서, 계획안, 건설안을
거치며 부풀어 올랐다 꺼지기를 반복했다. 도시의 일부를 '실제로' 전면
개조할 수 있는 기회는 이상과 현실 사이의 진자 운동을 부추겼다.
비슷한 시기 유럽의 몽상적인(visionary) 건축가들은 기능의 합리적인
배분을 기반으로 한 모더니즘 도시 계획을 비판하고 나섰다. 그들의
유토피아적 계획은 전후 재건 사업 이후 이어진 계획의 이데올로기를
부정하고 도시에 대한 인식론적 전환을 촉구하는 것이었다. 반면
한국 건축가들의 과제는 계획을 시각적으로 재현하고 물리적으로
구현해 내는 일이었다. 시간이 갈수록 상상력은 생산의 조건에 맞추어
순화되어 갔다.

도심 재개발 계획이 윤곽을 드러내기 시작한 시점은 1966년이다.
대규모 건설 프로젝트를 도모할 수 있는 최소한의 물적 조건이
갖추어진 때였다. 전후 복구를 완료하고 본격적인 경제 개발로
도약하는 것을 목표로 삼은 제1차 경제개발5개년계획에서 최우선으로
국산화를 달성해야 하는 품목으로 꼽은 것이 시멘트, 판유리, 질소
비료였다. 질소 비료는 식량 증산을 위해 무엇보다 우선해야 하는
것이고, 시멘트와 판유리는 재건을 위한 최소한의 조건을 확보하는
것이었다. 실제로 1966년 양적 기준으로 판유리와 시멘트의

국산화율은 100퍼센트에 도달했다.[1] 제1차 경제개발5개년 계획이 마무리되는 시점에 맞추어 서울시는 서울도시기본계획을 입안했다. 김현옥 서울 시장은 1966년 광복절을 맞아 시청 앞 광장에 임시 전시장을 마련해, 도시 계획 전시를 개최했다.(📷 39) 무궁화 모양으로 잘 알려진 서울시 백지 계획을 비롯해 같은 해 12월 공식 보고서로 완성되어 서울시에 제출되는 서울도시기본계획에 따른 도시 모형과 지역별 계획, 주거 계획 등을 아우르는 유례가 없는 전시였다. 손정목은 "이렇게 대규모의 도시 계획 전시를 한 행정가는 동서고금의 역사상 김현옥이 처음이고 또 마지막"[2]일 것이라고 평가하기도 했다. 이는 여러 개발을 본격화하던 정책의 전시 효과를 극대화하는 장치였다. 스펙터클하지만 어떤 현실성도 없는 가상의 백지 계획—그렇기에 어느 것보다도 유토피아적인—에서 이는 잘 드러난다. 한 달 동안 70여만 명의 관람객을 동원한 이 전시와 연이어 10월 3일부터 1967년 4월 30일까지 열린 경제개발5개년 종합 전시는 계획과 경제 발전의 주체가 정부라는 사실을 효과적으로 알리기에 부족함이 없었다. 1966년 공보부는 이 종합 전시 사업이 "대통령 각하의 66년도 중앙관서 초도순시에서 지시한 사업"임을 명시하며 국무회의에 신속히 상정할 것을 촉구했다. "동적, 입체적 수단을 십분 활용하여 다각적인 전시 방법으로 전시 효과를 극대화"하고 "각 전시 분야마다 국민 각자의 생활 향상에 여하이 영향을 주는가를 표현"하는 것이 전시의 목표였다.[3] 지난 몇 년의 성과와 곧 다가올 미래의 계획을 시각화하는 자리였다.

1 — 대한민국정부,「제2차 경제개발5개년계획」(1966), 22.
2 — 손정목,『서울 도시계획 이야기 1』(서울: 한울, 2003), 235. 이전의 전시로는 1957년 공보실 공보관이 주최한 국가부흥전시회, 1962년 경제개발5개년계획 모형 전시 등의 선례가 있으나, 이들은 부흥 및 경제 개발 일반에 관한 전시였다.
3 — 총무처 의정국 의정과,「제1차 경제개발5개년계획 성과 및 제2차 경제개발5개년계획 전망 종합모형전시계획」, 국가기록원 관리 번호: BA0084468. 한편, 이 전시는 난방을 요하는 동절기 두 달을 피해, 1966년 10월 3일부터 11월 30일과 1967년 2월 1일부터 4월 30일까지 개최하는 것이 애초의 계획이었으나, 한 달여 만에 130만 명의 관람객이 다녀가자 휴관 없이 전시를 연장한다. 1966년 11월 15일(개관 42일째) 기준 지표는 다음과 같다. 관람객 132만 1573명, 영화 관람 1만 1725명, 정부 간행물 판매 872권, 리플릿 배포 112만 6000부. 총무처 의정국 의정과,「경제개발5개년계획 종합전시사업 중간 보고 및 전시 기간 연장 계획」, 국가기록원 관리 번호: BA0084468.

38 경제개발5개년계획 종합전시장을 찾은 월트 로스토우(Walt Rostow) 박사, 1966.
 출처: 국가기록원.
39 도시 계획 모형 전시장에서 김현옥 시장의 설명을 듣고 있는 박정희 대통령, 1966.
 출처: 국가기록원.

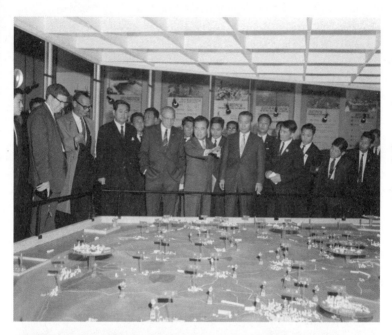

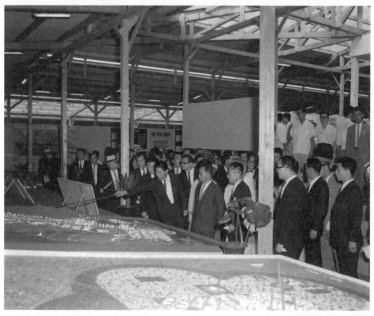

서울도시기본계획은 서울시에 관한 최초의 '마스터플랜'으로 인구 관리와 산업 배치 등 포괄적인 국가 경제 정책에 맞추어 서울시 전체를 계획의 범위에 넣고 20년이라는 계획 기간을 설정한 계획이었다.

물론 도시 계획 자체가 처음은 아니다. 1966년 이전에도 서울에 관한 도시 계획은 존재했다. 일제 강점기 경성도시계획은 서울 도시 계획의 모태가 되었다. 1928년 경성부가 작성한 『경성도시계획조사서』가 대표적인 예다. 『경성도시계획조사서』는 도시 계획의 대상이 되는 경성부에 대한 포괄적인 조사를 수행하고, 용도에 따른 도시 계획 지역과 지구를 설정한 뒤 도로의 개편과 구획 정리가 필요한 지역을 조사했다. 그리고 도시 계획 사업의 재원과 관계 법령 등을 정리했다. 이 얼개는 1965년 서울도시계획위원회 상임위원인 이성옥이 편집해 서울특별시에 보고한 『서울도시계획』에서 거의 그대로 되풀이된다. 해방 후 서울의 사정이 추가되었으나, 『경성도시계획조사서』를 정리하는 수준에서 크게 나아가지 않았다. 40년 전의 시야에서 벗어나지 못한 이 보고서는 1960년대 초중반까지 서울을 총괄적인 시선으로 파악할 수 있는 수단이 부재했음을 말한다. 실제로 1962년 서울특별시 도시계획국장 이상연이 펴낸 『도시계획백서』는 계획을 위한 통계와 자료의 부재를 적시하며 계획 수립을 위한 자료 수집과 조사를 조속히 실행해야 한다는 요청으로 마무리된다. "과거에 있어서 조사 업무가 얼마나 소홀했나 하는 것은 현재의 가로 연장이나 그 면적도 정확히 파악하고 있지 못하였으며 공유지나 공공건물에 관한 종합적인 조사 기록도 작성하지 못하고 있었다는 사실만으로도 충분히 설명할 수 있을 것이다."[4] 이런 사정 때문에 『도시계획백서』는 미래의 사업을 위한 계획이라기보다 도시 계획과 관련된 잡다한 자료와 항목들을 모두 수집하는 것이 목적이었다. 이는 체계적·위계적 구조를 지니지 못하는 보고서의 구성에서도 드러난다.

1962년 『도시계획백서』는 실제 도시 계획을 추진하기 위해서는 역부족인 상황을 지적하는 데 그쳤고, 1965년의 『서울도시계획』은 식민지 시기의 계획에서 거의 벗어나지 못했다. 『경성도시계획조사서』에서 『서울도시계획』까지 40년 가까이 근간이

된 도시 계획 수법은 '가로망' 정비와 '토지 구획 정리' 사업이었다. 전자가 도시 공간을 선적으로 재단하고 연결하는 것이었다면, 후자는 도시 공간을 면적으로 재정비하는 것이었다.『경성도시계획조사서』는 "도시 계획의 완성은 단순히 도로나 건축물의 구성이 아니라 토지 구획 정리 위에서 건설된 건축물과 토지 구획 정리에 따른 도로를 통해서 비로소 완성되는 것"이라고 할 정도로 토지 구획 정리 사업을 비중 있게 소개했다.[5] 해방 후에도 토지 구획 정리는 대표적인 도시 계획 사업으로, 한국전쟁 기간 중에 시급한 서울 복구를 위해 시도되기도 했다.[6]

1966년 서울도시기본계획에 이르러 기존 계획의 방향이나 방법과는 다른 움직임이 분명하게 드러나기 시작한다. 우선 일제 강점기 이래 유지되어 온 도시 계획의 전체 구성을 답습하지 않으려 했다는 점을 지적할 수 있다. 1960년대 도시 계획은 일제 강점기를 관통한 계획 입안자의 개인적인 경험,[7] 일본이 작성해 둔 경성에 관한 자료에서 자유로울 수는 없었다. 불과 1년 전에 간행된 『서울도시계획』에서 보듯 일제 강점기에 생산된 지식의 양은 절대적인 것이었다. 그럼에도 불구하고 서울도시기본계획은 경제개발계획에 따라 경제와 산업이 급격히 성장하고 이에 따라 도시의 공간이

4 — 이상연 편,『도시계획백서』(서울: 서울특별시, 1962), 476.

5 — 서울역사편찬원,『(국역) 경성도시계획 조사서』(서울: 서울역사편찬원, 2016), 158.

6 — 이성옥 편,『서울도시계획』(서울: 서울특별시, 1965), 361~369. 구획 정리 사업은 기존 토지주들의 동의를 요하는 것이었기에, 이해관계가 비교적 덜 복잡한 곳, 즉 새롭게 시계에 포함된 구역, 또는 도심과 떨어진 곳을 중심으로 이루어졌다. 일제 강점기에 시행된 돈암, 영등포 지구, 대현, 한남, 용두, 사근, 대방, 청량리, 신당, 공덕과 해방 후 시행된 서교, 동대문, 면목, 수유, 불광, 성산은 모두 사대문 바깥이다. 한편 한국전쟁 시기에는 도심지에 대한 지역도 정리 대상이 되었는데, 전쟁으로 인한 피해와 긴급한 복구의 필요성으로 이해관계의 정리가 용이해졌음을 짐작할 수 있다. 김성홍은 1960년대 이래 서울시가 적용한 네 가지 도시 프로젝트 중 하나로 토지 구획 정리 사업을 설명한다. 그에 따르면 늦은 사업 기간과 개발 이익을 꾀하는 행정 당국의 이해 변화 등으로 토지 구획 정리 사업은 1980년대 초에 택지 개발 계획으로 대체되어 간다. Song Hong Kim, "Changes in Urban Planning Policies and Urban Morphologies in Seoul," *Architectural Research*, vol. 15, no. 3 (2013): 135.

7 — 단적으로 당시 서울특별시 도시계획위원회 상임위원이었던 주원은 함흥 출신으로 함흥공립고등보통학교를 졸업하고 도쿄 제1외국어대학교에서 수학한 후 오오하라(大原) 사회경제연구소에 재직하다 함흥부에서 일했다. 그의 개인사에 관해서는 김창석,「현정 주원 선생님과 대한국토·도시계획학회」,『국토·도시계획 반백년』(서울: 보성각, 2009), 12~28.

재편될 것을 전제로 삼고 있었다. 과거의 데이터를 초월하는 미래를 상정했다는 뜻이다. 그리고 이런 변화를 추동하는 동력이 한국 내부에 있음을 분명히 했다. 서울도시기본계획이 밝히는 전제는 다음과 같다.

1) 서울은 계속 수도로서의 지위를 유지할 것이다.
2) 한국의 남북 분단은 당분간 계속될 것이나 결국은 통일될 것이다.
3) 지방 행정 및 지방 재정 정도는 적기 개정할 변혁이 있을 것이다.
4) 대외 원조는 무상에서 점차 차관으로 바뀔 것이다.
5) 지역 개발 계획에 대한 사회적 요청은 더욱 제고될 것이다.
6) 정부의 공공 투자는 계속 증대될 것이며 이에 따른 서울–인천 특정 지역과 한강 수계 종합 개발 및 수도 경제 개발 계획은 적극 추진할 것이다.
7) 국가 또는 국제 경제의 금후 동향은 정부의 경제 개발의 상정하는 것에 따른다.
8) 대재해는 미리 예방될 것으로 본다.[8]

10년 전 같은 저자가 "도시 계획의 기본 과제"로 20개 항목을 제시하면서 달성되었다고 평가하는 항목은 "도시 계획 구역 결정" 단 하나뿐이라고 토로하던 것과 비교하면[9] 서울도시기본계획은 대단히 미래 지향적인 확신으로 가득했다. 이론적으로 말하면 1966년 서울도시기본계획에는 이전 계획과 달리 모든 경제 개발 이론에 핵심이 되는 세계를 상(picture)으로 구성해 내는 시선이 존재한다.[10] 의지에 따라 사회 변화를 이끌어 낼 수 있다는 믿음이 계획으로 구체화되었다. 도시를 하나의 대상으로 파악하고, 과학적으로 분석하며, 교통과 위생 그리고 미학적 요구에 맞추어 개조하겠다는 인식론적 시선이 한국에서는 1960년대 후반에 생겨났다. 제1차 세계 대전 시기의 동원 체제, 소련의 계획 경제, 미국의 과학적 경영 운동, 케인스주의 경제 정책 등에서 연원하는 과학적 계획은 제2차 세계 대전을 거치며 정교해졌다. 전쟁 중에 수행된 작전 조사, 시스템 분석,

인간 공학, 자원의 동원과 분배 등의 총체적인 경험은 계획의 기법을
구체적이고 치밀하게 만들었다.[11] 한국전쟁을 겪으며 다른 집단보다
과잉 성장했고, 미국을 통해 가장 근대화된 집단인 군부의 손에 의해
한국에서 계획은 구체적인 체계로 자리 잡았다.[12] 국토 계획을 비롯한
경제 개발 계획이 군사 정권에서 처음 시작된 것도 아니고, 그 계획이
국내의 역량만으로 달성된 것도 아니었지만 1960년대 중반 이후
그 계획은 실행 가능한 것으로 사회 전반에서 구속력을 발휘하기
시작했다.[13]

　　서울도시기본계획은 '실천'을 위한 지침으로 작동하거나, 적어도
이를 위해 작성되었다. 행정의 지표로 삼았고, 전국 계획, 수도권
광역 경제 개발 계획 및 서울-인천 특정 지역 계획 등 국가 계획과
부합하는 단위 도시 기본 계획의 구상과 연결되었다. 국가의 전국적
경제 발전에 맞추어 인구 및 산업 시설이 지나치게 집적되는 것을
억제하고, 시가 중심부를 재개발하면서 변두리에는 새로운 부도심적인
가구를 조성하여 기능의 분산을 꾀했다. 인구와 교통을 수반하는
대기업 및 관청 등을 분산하고, 상하수도 및 공원, 시장, 도로 등 각종
도시 시설을 확충하는 계획이 포함되어 있었다. 또 사회 복지 시설을
증진하고 산업 구조를 합리화해서 시민들의 소득원 증대를 목표로
삼은 일종의 인구 관리 계획이기도 했다. 이 계획은 상위의 경제

8 — 주원 편, 『서울도시기본계획』(서울:
서울특별시, 1966), 10.
9 — 주원, 『도시 계획과 지역 계획』(서울:
서울특별시도시계획위원회, 1955), 33.
한편 주원은 용도 지역제를 소개하며 봉천과
하얼빈의 도시 계획을 구체적으로 다룬다.
이는 만주국의 도시 계획이 1960년대 서울의
도시 계획에 미친 영향을 추적할 수 있는
단서가 된다. 같은 책, 67~71.
10 — Arturo Escobar, Encountering
Development: The Making and
Unmaking of the Third World (Princeton:
Princeton University Press, 2012), 56.
이는 에스코바르가 밝히듯, 하이데거의 근대
이해이다. Martin Heidegger, "The Age

of the World Picture," in The Question
Concerning Technology and Other
Essays (New York: Garland Publishing,
1977), 132.
11 — Arturo Escobar, "Planning," in The
Development Dictionary: A Guide to
Knowledge as Power, ed. Wolfgang
Sachs (New York: Zed Books, 2010), 148.
12 — 도진순·노영기 외, 「군부 엘리트의
등장과 지배 양식의 변화」, 『1960년대 한국의
근대화와 지식인』(서울: 선인, 2004), 66.
13 — 경제 개발 계획의 기원에 대해서는
박태균, 『원형과 변용: 한국 경제 개발 계획의
기원』(서울: 서울대학교출판부, 2007) 참조.

40　도시 재개발 계획도, 서울도시기본계획, 1966.
41　남대문로 계획 조정도, 서울도시기본계획, 1966.

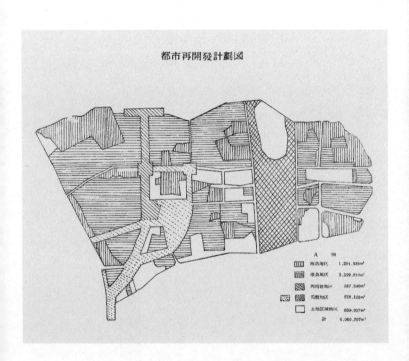

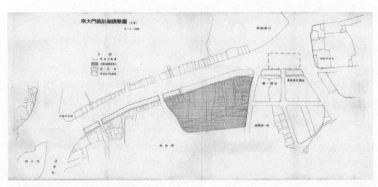

계획과 국가 행정 체계 속에서 하나의 고리임을 분명히 했다.[14] 또한 대한민국의 중심지로서 서울이라는 '전국성', 직경 80킬로미터 내 중부 지역의 중심지로서 서울이 가진 '지역성'을 바탕으로, 모든 사회적 시설 및 자원, 종합 계획과 일체성을 유지하는 '종합성', 산업 및 생활 활동량의 극대화를 위한 능률 향상에 힘쓰는 '능률성', 통계 및 기술 혁신에 따른 과학성을 제고하여 신뢰도를 높이는 '과학성'을 계획의 수법으로 내세웠다.[15]

이런 '개발' 계획의 특징과 함께, 일련의 서울시 도시 계획 추이 중에서 1966년 서울도시기본계획에 주목해야 하는 이유는, 이 계획이 처음으로 도시 재개발 계획과 서울 도심 공간의 재편 방식을 구체적으로 다루고 있기 때문이다.(■ 40, 41) 앞서 언급한 대로 기존 계획의 골자였던 구획 정리 사업은 새롭게 서울에 편입된 구역의 토지 효율성을 높이기 위해 비정형 토지를 반듯한 토지로 바꾸되 용도는 유지하는 방식이었다. 반면 도심에서 토지 이용 용도를 바꾸고 여러 필지로 나누어진 대상 지역을 일괄 매수해 하나의 사업으로 재개발하는 방식은 법과 제도, 자본 축적 등 여러 측면에서 달랐다. 중구와 종로구 일대를 재개발 지역으로 설정한 이 기본 계획에 따라 향후 지구별 재개발 계획이 수립되었다. 기존 시설에 대한 전면적인 보수나 재개발 구상 역시 처음은 아니었다. 1955년 발간된 『도시 계획과 지역 계획』에도 특정 구역에 대한 재개발 사례가 등장한다. "국가 도시로서의 면모와 그 사명을 다하면서 전 시민 생활의 편익을 도모하기" 위한 것으로 "우리나라에서 처음 실시한 계획 건설"이라는 설명과 함께 남대문시장, 오장동시장, 동대문시장에 대한 계획이 소개된다.[16] 그러나 서울특별시 도시계획위원회 상임위원이 계획하고, 국제건축연구소와 종합건축연구소가 설계한 이 지역 개발안에는 구체적인 프로그램과 분석이 빠져 있었다. 재개발이라는 용어를

14 — 주원 편, 『서울도시기본계획』, 11.
15 — 같은 곳.
16 — 이는 남대문시장, 동대문시장, 오장시장을 서울의 3대 시장으로 결정한 "서울도시계획시장 결정 관계철"에 따른 것이다. 서울역사박물관에서 열린 '2017 서울 반세기 종합전' 『남대문시장: 모든 물건이 모이고 흩어지는 시장 백화점』, 전시 도록(서울: 서울역사박물관, 2017), 107 참조.

42 동심원과 순환 도로를 중심으로 한 도시 확장 계획. 대서울지역구분도,
 서울도시계획(1965)

43 부도심 및 교통 기능도, 서울도시기본계획(1966).

설명하기 위해 현대화되어야 할 예로 재래시장을 들었을 뿐이었다.[17] 특정 지역을 전면적으로 재조정하려는 시도가 구체적인 목표를 지니고 가시화되기 위해서는 10여 년의 시간이 더 필요했다.

　　1966년 서울도시기본계획은 서울에 과도하게 집중된 인구를 분산하기 위해 순환 도로를 중심으로 부도심을 배치하고(☐ 43) 이 부도심이 쉽게 확장되는 것을 막기 위해 "자연 지세 또는 녹지에 의한 차단을 꾀"했다.[18] 이런 입장은 1년 전 『서울도시계획』에서도 나타난다. 순환 도로의 설치를 구체적으로 적시하지는 않았지만, 서울과 외곽 지역을 도심을 중심으로 그린 동심원에 따라 구분했다.(☐ 42)[19] 국토계획학회의 일관된 이 방침은 이후 내부순환도로, 그린벨트, 외곽순환도로, 그리고 이에 맞추어 배치, 건설되는 신도시에서 실제로 구현된다. 그러나 1960년대 말에는 서울의 도시 계획을 둘러싼 주요 쟁점 중 하나였다. 순환 도로와 그린벨트 같은 원환으로 서울을 계획하는 데 반대하는 입장도 있었다. 대표적으로 건설부 주택·도시및지역계획연구실(HURPI)의 초청으로 내한해 연구 활동을 벌인 오스왈도 내글러의 견해다.[20] 내글러는 1967년 6월 24일 미국으로 돌아가면서 제출한 보고서에서 그린벨트는 실패할 가능성이 크며 행정비의 낭비와 공사(公私) 간의 대립을 야기할 수 있음을 명시했다. 이 비판적 입장은 기술개발공사의 건축가들이 작성한 보고서에서 다시 되풀이된다.

17 — 주원, 『도시 계획과 지역 계획』, 86~87. 당시 서울특별시 도시계획위원회 상임위원은 주원과 서울대학교 건축학과에서 주원에게 수업을 들은 윤정섭, 이광로, 이성옥, 한정섭을 비롯해 김의원, 조원근, 장명수, 정성환, 박노 등이다. 이 도시계획위원회 상임위원을 중심으로 1958년 대한국토계획학회가 창설된다. 주원은 건설부장관으로 재직하던 시절(1967년 9월~1969년 2월)을 제외하고는 창립에서부터 1976년까지 17년 동안 대한국토계획학회를 실질적으로 이끈다.

18 — 주원 편, 『서울도시기본계획』, 146.

19 — 이성옥 편, 『서울도시계획』, 108. 이 보고서가 참조하는 사례는 런던과 도쿄의 도시 계획과 1924년 "만국도시계획회의에서 채택된 바 있는 과대 도시 방지책의 기본 핵심인 그린벨트"다. 후자의 그린벨트는 광역 도시의 그린벨트라기보다는 도시 공원(urban park)에 가까운 것이지만, 서울도시계획의 방침이 도시의 지나친 과밀을 억제하는 것이었음은 분명하다. 후자에 대해서는 Alan Tate, *Great City Park* (London: Routledge, 2015), 285.

20 — 건설부 주택·도시및지역계획연구실 (HURPI·MOC), 「都市計劃顧問 OSWALD NAGLER 離韓報告書」(1967), 9. 내글러와 HURPI의 대안은 서울과 인천을 선적으로 연결하는 것이었고, 이는 기술개발공사의 김수근 팀에 영향을 미친다. 주택·도시및지역계획연구실, 「수도권 정비 계획 중간 보고서」(1968) 참조.

유토피아적 계획과 도심 재개발 계획의 원형

1966년 12월 서울시에 제출된 마스터플랜과 함께 살펴보아야 하는
것은 1967년 1월 역시 서울시에 제출된 재개발 보고서다. "원남로-
퇴계로, 영천 지구 재개발을 위한 조사 및 기본 계획"이라는 긴
제목이 붙은 이 보고서는 김수근건축연구소에서 작성된 것이다.
김수근건축연구소가 1965년 8월 2일 기술개발공사에 흡수 통합되어
있는 상태였기에 기술개발공사의 결과물이기도 했다.[21] 세운상가
좌우의 블록과 종묘 일대를 아우르는 넓은 지구와 달동네였던 영천
지구 재개발을 위한 기초 자료 조사와 기본 계획을 제시하는 보고서로,
서로 다른 대지 조건과 요구되는 프로그램도 다른 두 지구를 한데
모은 것이었다. 이 보고서는 내용 이상으로 형식이 눈에 띈다. 관료를
독자로 삼은 데이터 중심의 건조한 문장으로 이루어진 다른 재개발 및
도시 계획 보고서와 달리 검은 바탕에 배치한 감성적인 서울 풍경과
텍스트의 다단 배치는 『공간』을 연상시키기에 충분하다. 또 가로 세로
각각 25센티미터의 정방형 판형은 이듬해 이루어지는 『공간』의 판형
개편을 예고하는 것이기도 했다.(🖼 44, 45)[22] 여기서 기술개발공사,
김수근건축연구소, 『공간』의 상호 의존적 관계를 다시 확인할 수 있다.

　　도심지 재개발에 관한 최초의 문헌 중 하나인 이 보고서가
서울시에 제출된 시점은 1967년 1월이다. 4개월 전인 1966년 9월
세운상가의 공사가 시작되었으므로 이 보고서는 완공될 세운상가를
놓고 그 일대를 어떻게 개발할 수 있는지와 경사지의 열악한 밀집
주거지에 대한 건축적 모델을 제시하는 것이었다. 나아가 서울 도심을
남북으로 가로지르는 세운상가 좌우 지구를 중심으로 두고 서울 도시
계획의 큰 그림을 그려 보였다. 윤승중이 이끈 팀의 원남로-퇴계로
계획은 세운상가를 포함한 일대를 종묘 주위와 묶어 함께 개발하는
것이었다. 동서로 종로3가에서 종로4가까지 남북으로 율곡로에서
퇴계로까지 아우르며 오페라하우스, 커뮤니티센터 등 다양한 시설을

21 — 담당자는 윤승중, 유걸, 박성규, 김성철,
강태석, 전상백, 이창남, 정창수, 전보국으로
표기되어 있다. 참여자 중 전상백과 이창남
등은 기술개발공사 내 김수근의 직속

조직이었던 도시계획부가 아닌 구조부
소속이었다.
22 —『공간』의 판형이 장방형에서 정방형으로
바뀌는 것은 15호(1968년 12월)부터이다.

44 원남로-퇴계로 재개발 마스터플랜, 1967.

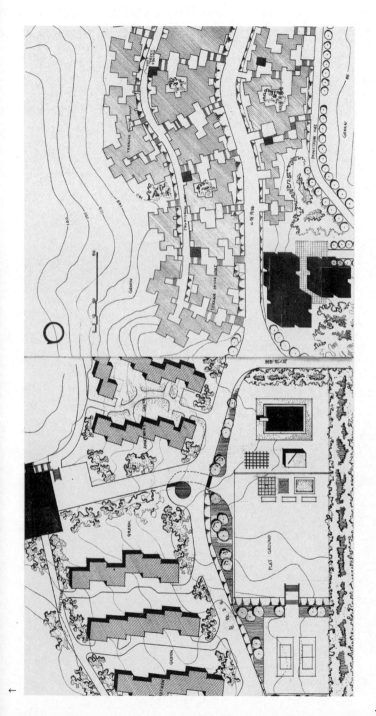

한데 모은 계획의 대담성은 백지나 다름없는 곳에 미래주의적 시선을 던진 여의도 종합개발계획보다 오히려 더 급진적이었으며 더 큰 규모의 도시 계획이었다.

재개발은 일언해서 대상 지역의 도시적 문화 변용을 통한 도시 구성 원리의 의미를 표면 위에 들어내어 새로운 도시 개념에 의한 도시 질서의 제시를 구체적이지 않은 일상의 여러 단면이 갖는 내용적 의식을 통해 누적의 생태로서 구현하려는 시도이다.[23]

파편적이면서도 장황한 이 문장의 정확한 의미를 따지기는 힘들지만 재개발이 단순히 열악한 환경을 개선하는 것에 그치지는 것이 아니라 거시적 도시 계획의 일환이라 여기는 태도는 분명하게 읽을 수 있다. 이런 태도는 거의 같은 시기에 발표된 서울도시기본계획에 대한 평가로 이어진다. 이 보고서는 서울도시기본계획을 "도시 분산과 도심 재개발을 계획 이념으로 20년간의 계획 기간을 설정하고 있다"고 평가하면서도 "도시가 상정해야 하는 대상이나 도시 형성의 기본 엘리먼트(element) 또는 도시 구성 원리 등에 관해서 전혀 서울 마스터플랜은 아무것도 말하지 않고 있다. (...) 서울 마스터플랜은 대단히 대수롭지 않은 계획이다"라고 비판했다. 비판의 근거는 기본 계획의 도시 분산 방침이었다. "분산시킨다고 분산이 되는 도시 기능은 어디도 없다"고 단언하며 "도심의 도시 기능을 계속적으로 고밀도화"해야 한다고 주장했다.[24] 1킬로미터가 넘는 거대한 구조물을 공사 중이었고 그 일대를 모두 재개발 대상으로 삼는 팀에게 분산책은 자신들의 기본 전제와 상충하는 것이었다.[25] 2년 뒤 발간된 『여의도

23 ― 김수근건축연구소, 「원남로-퇴계로, 영천 지구 재개발을 위한 조사 및 기본 계획」(1967), 14. 프로젝트에 참여한 인물 중 누가 이 글을 썼는지는 특정하기 힘들다. 다만 유걸에 따르면 원남로-퇴계로 일대 스케치는 김석철의 것이다. 유걸과의 인터뷰, 2017년 4월 10일.

24 ― 김수근건축연구소, 「원남로-퇴계로, 영천 지구재개발을 위한 조사 및 기본계획」, 20.
25 ― 한국종합기술개발공사 도시계획부, 「여의도 개발 MASTER PLAN을 위한 제언과 가설」, 『공간』, 29호, 1969년 4월, 14~15.

종합개발계획 보고서』에서 기술개발공사가 제시하는 도시 계획의 입장이 보다 분명해진다. 대표적인 쟁점이 순환 도로-동심원 확장에 반대하는 선형 계획이었다. "도시 기능의 수평 분산이라는 방법에 대한 우리들의 반대론이 새로운 서울을 위한 선형 도시와 도시 하부구조라는 개념의 제안으로 발전하였음을 밝혀 두는 것이 설명의 편의를 위하여 필요하다고 생각한다"고 선언하는 여의도 계획은 이 안을 "최상위 마스터플랜"(supreme master plan)으로 칭함으로써 서울 마스터플랜인 서울도시기본계획보다 더 근본적인 계획임을 드러냈다.

　　여기서 먼저 지적해야 할 것은 김수근 팀의 이름으로 생산된 여러 보고서와 텍스트가 단일한 입장을 취하는 것은 아니라는 사실이다. 한 보고서 안에서도 완전히 상반되는 주장이 존재한다. 원남로-퇴계로 재개발 지구를 설명하는 곳에서는 "입체환지는 결코 환지가 안 된다"라고 단언하지만, 불과 수십 쪽 뒤 영천 지구에 관련해서는 르코르뷔지에의 유니테 다비타시옹의 예를 들며 입체환지의 방법을 옹호하면서 "그들은 토지를 소유하는 것이 아니고 공간을 소유하고 있다"고 주장했다. 도심 재개발의 가장 큰 걸림돌인 토지 소유주의 이해관계를 정리하는 방법을 두고 같은 보고서 안에서 전혀 다른 입장이 공존하는 것이다. 분산에 반대하는 입장 역시 김수근 팀 도시 계획의 일관된 태도로 볼 수 없다. 2년 뒤인 1970년 1월 정작 김수근은 「인간과 자연의 회복: 70년대의 도시론」에서 "추한 도시 환경, 입체적

26 — 김수근, 「인간과 자연의 회복: 70년대의 도시론」, 『공간』, 38호, 1970년 1월, 64~65. 두 달 뒤 『공간』은 '수도권 계획'이라는 특집을 마련한다. 경부고속도로 개발 계획이 발표되면서 부동산이 들어선 혼란스런 강남을 대비하는 특유의 감상적인 사진으로 시작하는 이 특집에서 윤승중과 유걸은 '광역 수도권 계획'을 싣는데, 1967년 독시아디스(Constantinos A. Doxiadis)가 발표한 에큐메노폴리스(Ecumenopolis) 개념과 대단히 유사하다. 윤승중·유걸, 「광역 수도권 계획」, 『공간』, 40호, 1970년 3월, 24~30. 독시아디스의 네트워크 개념에 대해서는 다음 참조. Mark Wigley, "Network Fever," *Gray Room*, no. 4, 2001, 83~122. 위글리에 따르면 독시아디스의 초대로 1963년 뉴 헬라(New Hellas)호에 오른 마셜 매클루언과 벅민스터 풀러(Buckminster Fuller)는 에큐메노폴리스 개념이 생겨나는 데 큰 기여를 했다. 벅민스터 풀러, 매클루언, 독시아디스는 『공간』 36호(1969년 11월) 특집 「인간과 환경: 한국 서기 2000년」에 나란히 소개된다.

슬럼의 건설, 도시의 전시만의 효과" 등에 대한 반성을 피력하며 전국이 네트워크로 연결된 도시화, "자연적 환경 속에 도시 거점이 분산"되는 미래상을 그린다.[26] 정반대의 입장이 같은 보고서와 짧은 시차를 두고 공존하는 파편적인 양상은 기술개발공사라는 국영 기업 내 '김수근 팀'의 건축가들이 제각각 보고서를 쓰면서 하나의 이름 아래 조율되지 못했다는 뜻이다. 도시 계획과 도심 재개발에 관한 생각이 온전히 정리되지 않았고 여러 가능성을 모색하는 단계였다.

이런 혼란스러운 태도에도 불구하고 이 보고서는 한편으로 김수근과 그 문하에 있던 건축가들이 도심 재개발, 나아가 서울의 재편을 어떻게 이해하고 접근했는지를 알려 준다. 개별 건축물을 설계하는 데에서 더 두각을 드러내며 한국을 대표하는 건축가들로 성장하는 이들이 서울의 면적과 부피가 문자 그대로 폭증하던 시절 도시 계획에 대해 어떤 입장이었는지 엿볼 수 있다. 다른 한편으로 이 보고서는 이후 여러 차례에 걸쳐 서울시가 발주하는 많은 재개발 보고서의 한 전형이 된다. 해당 지구의 물리 환경과 인구 등의 현황 분석과 기본적인 건축 계획으로 이루어진 구성은 기초적인 틀로 자리 잡고 되풀이된다. 이 현황 분석은 단순한 대지 조사를 훨씬 뛰어넘었다. 상하수도, 전화선 같은 지하 매설물 같은 인프라스트럭처, 기존 건물의 용도, 층수, 구조 등 재개발 계획 수립에 필수적인 물리적 데이터 이외에도, 재개발에 대한 의견, 공공시설의 요구, 거주지 희망, 거주지를 이전하고 싶은 이유, 희망 거주 이전지, 거주 소유 관계, 전월세 구입 방법, 전세액, 월세액, 세대주 직업, 월수입, 학력 등 인구에 관한 포괄적인 정보를 수집했다. 이는 10년 단위로 시행하는 인구 센서스를 보완하는 역할을 하기도 했다. 이 방식은 1967년, 1971년, 1973년에 시행된 도심 재개발 보고서에서도 반복된다.

기술개발공사 보고서에서 일관되게 유지된 태도가 있다면, 그것은 자동차와 보행자를 분리하는 보차분리와 지구 전체를 일괄 개발하는 방식이다. 보차분리와 거대 구조물의 대명사 세운상가 건설을 먼저 시작하고 난 뒤 이루어진 도심 재개발에 대한 보고서들은 보차분리와 전체 개발을 당연한 전제로 삼는다. 1967년에 서울시에 보고된 원남로-퇴계로 및 영천 지구 보고서는 같은 해 9월 『공간』 11호에

요약본이 게재된다. "서울, 1967"이라는 특집 기사는 요약본 외에도 김현옥 서울 시장의 글, 차일석 서울시 제2부시장 인터뷰, 서울시 도시계획과의 도시 계획 현황과 전망, 윤정섭의 서울도시기본계획의 해제를 함께 싣고 있다. 즉 1967년 9월호『공간』의 특집은 서울도시기본계획과 재개발 보고서의 배경과 의미를 소개하는 자리이자, 서울시의 사업을 홍보하는 기회였다. 여기에서 국가 계획과 전문 영역, 행정과 건축은 구분하기 힘들 정도로 뒤엉켜 있었다. 서울에 속속 들어서고 있는 고층 빌딩과 열악한 주거지 사진을 캡션 없이 대비시키는 배치 방식은 이 특집에서도 반복된다.(🖼 22, 46)

　　이 특집의 서문에 해당하는「새로운 도시 환경의 탄생을 위하여」에서 김현옥은 "내가 할 일은 우선 기성 시가지의 재개발로서 폭주하는 교통의 번잡을 방지키 위해 우선 사람과 차량과의 분리를 서두르려고 한다"고 주장했다.[27] 보행자와 차를 분리하기 위해 도시의 가로망을 입체화하려는 아이디어를 김현옥 시장이 어떤 경로를 통해 획득하게 되었는지 정확하게 추적하기는 어렵다. 기술개발공사 최초의 작업이 산업 시설 설계가 아니라 삼일고가도로였다는 점, 그리고 기술개발공사의 모델이었던 일본의 퍼시픽 콘설탄트가 최초로 수행한 작업 역시 고가 도로였다는 점 등으로 미루어 볼 때, 도로의 입체화를 통한 보차분리가 김현옥을 비롯한 관료들에게 매혹의 대상이었다고 추측해 볼 수 있다. "지하보도, 육교, 입체 교가로, 고가 도로 등의 입체적 교통 시설들은 아직 고층 건축물 개발이 이루어지기 전이라 다소 평면적인 시가지 모습에서 입체화되고 발전되는 도시의 모습을 보여 주는 상징"이었다.[28] 행정 관료에게는 상징적 가치가 중요했지만, 건축가들에게는 구체적인 근거와 이론이 필요했다. 윤승중은 보차분리와 입체적 개발에 관한 아이디어들을 당시 유행하던 여러 이론에서 영향을 받았음을 밝힌 바 있다. 독시아디스, 크리스토퍼 알렉산더, 콜린 부캐넌 등 1960년대 서구의 여러 도시 계획 이론이

27 — 김현옥,「새로운 도시 환경의 탄생을 위하여」,『공간』, 11호, 1967년 9월, 29.
28 — 장옥연,「김현옥 시장과 시정 1: 1966~1967」,『돌격 건설!: 김현옥 시장의 서울 1: 1966~1967』(서울: 서울역사박물관, 2012), 270.

"큰 참고가 되었"다고 말했다.[29] 세운상가에서 실현되었고, 원남로-
퇴계로 계획, 여의도 종합개발계획 등 기술개발공사가 수행한 재개발
계획에서 더 정교하게 되풀이된 보차분리와 입체 교통로 아이디어는
향후 도심 재개발 사업의 기본 방침 중 하나로 자리 잡는다.

서울시는 1967년 7월 몇몇 재개발 구역에 관한 계획 보고서를
발주했다. 남대문, 무교, 영천 지구 등 도심지 재개발과 낙산, 한남
지구 등 불량 주거지 재개발 지역에 대한 실제 조사에 나선 것이다.[30]
이 보고서는 토지 측량, 건물 현황, 토지 이용, 상하수도와 전화선
등의 지하 매립물, 교통량 등 전반적인 물리적 환경에 대한 분석을
수행했다. 뿐만 아니라 재개발에 관한 주민들의 여론, 건축 허가
유무, 월세액, 토지 소유 현황, 지가 분석, 지역 주민의 연령과 교육
수준과 직업 같은 사회학적 조사도 병행했다.(🖼 47) 재개발 사업은
도시 인프라스트럭처뿐 아니라 인구 조사를 수행하고 행정과 통치의
정밀도를 높일 수 있는 기회이기도 했다.[31]

서울의 주위에는 너무나도 등한시되고 도외시된 지구가 많으며
이로 인한 인구 유동에 크게 불편을 주고 있는 사실에 감안하여
도심지의 재개발 사업을 하지 않으면 안 되는 지경에 도달하게
되었다. 본 영천 지구도 인간관계의 연결이 결여되고 시책의
미비에서 파생된 도시 발전의 암을 수술하여 상호 균형된
사회성을 구축하고 생활이 위협으로부터 구제하고자 하며 이

29 — 전봉희·우동선·최원준, 『윤승중 구술집』
(서울: 마티, 2014), 284~286.
30 — 1967년 「재개발 지구 계획 보고서」가
발주된 각 지구와 수행 업체는 아래와
같다. 1967년 보고서들의 특징은 모두
엔지니어링 업체들이 작성했다는 점이다.
이는 대학 연구소가 작성한 1971년 보고서와
대조적이다. 삼각 지구(주식회사 국전기술공사,
대표 신현주), 낙산 지구(삼화기술단, 대표
이영식), 영천 지구(한국종합기술개발공사,
대표 박창원), 무교 지구(계획 입안자 확인
불가), 남대문 지구(한국종합기술개발공사,
대표 박창원), 한남 지구(대지기술공단, 대표
김상기), 무교 지구(서울기술단, 대표 조홍균).
31 — 한국기술개발공사, 「재개발 지구 계획
보고서: 영천 지구」(1967), 1~2. 열악한 거주
환경을 개선하는 것이 일차적인 목표였다. 이
지구는 주택이 97.9%에 달했고, 그중 무허가가
88%였다. 건물 구조를 보면 철근콘크리트조가
2867동 중 불과 14동에 불과했고, 절반에
가까운 1402동이 한국전쟁 이후에 지어진
건물(48.9%)이고, 5년 미만도 35.1%에
달했다. 전쟁 전에 지어진 건물은 불과
16%임을 감안하면, 부흥기 또는 재건기에
지어진 건물의 열악한 사정을 짐작할 수 있다.

47　재개발 지구 현황 조사 기록을 위한 설문지, 1966. 출처: 김수근건축연구소,
「원남로-퇴계로, 영천 지구 재개발을 위한 조사 및 기본 계획」(1967), 76.

사업은 서울시 전체의 발전에도 직접 연결되는 중대 사업이라
보지 않을 수 [없는] 것이다. 이에 본 보고서는 본 지구의 현황을
면밀히 검토 분석하여 과학적인 개발의 방향을 제시한 생활
환경을 조성하는 데 일익을 담당코져 하는 데 그 목적이 있다.[32]

조사는 객관적이고 현실적이었던 데 반해, 이를 바탕으로 한 계획은
이상적이었다. 20년을 사업 기간으로 삼고 기본 계획을 따라 단계별로
진행한다고 해도 1967년 한국에서 20만 제곱미터가 넘는 대지를
단일한 건축 프로젝트로 다루는 일 자체가 계획의 유토피아였다. 같은
해 7월 26일 준공한 세운상가의—비어 있던 대지 조건, 투여할 수 있는
권력과 자본의 양 등의 측면에서 실현 가능한 최대 면적이라고 여겨도
좋은—대지 면적이 3만 5000제곱미터였던 것을 감안하면 재개발
계획이 갖는 위상과 공상적 성격을 짐작해 볼 수 있다. 실현 자체의
가능성보다 이데올로기적 의미가 더 컸다.[33] 시각적 측면에서도
기술개발공사의 건설 예상도는 세운상가와 여의도 종합개발계획과
동일한 선상에 있었다. "미래를 기획하고 현재의 기대에 따라 미래를
계획"하는 개입자로서 국가의 역할은 어느 때보다 강렬히 나타났다.[34]

계획의 합리화와 도구의 부재

서울도시기본계획은 1971년 조정된다. 1966년 보고서가 타자기로
336쪽에 달하는 분량이었던 데 반해, 1971년 보고서는 수기(手記)로
53쪽 분량에 불과하다. 전면적인 개정이라기보다는 달라진 상황에
따른 조정이었다. 가장 달라진 점은 도심 재개발이 "계획의 기본
구상" 중 첫 번째로 부상했다는 것이다. 1966년 보고서에도 "시가지
중심부를 재개발하면서 변두리에 새로운 부도심적인 가구를
조성하여 기능 분산을 꾀한다"라는 "계획의 기본 방향"이 있었지만
구체적인 방법은 설정되지 않았다. 그러나 1971년 보고서는 도심을
"과감한 재개발로 충분한 공간이 확보된 초고층 시가지"로 바꾼다고
구체적으로 명시했다. 이는 1971년 1월 19일 「도시계획법」이
전면 개정되면서 도시 재개발 사업에 관한 조항이 신설되어 법적

근거를 확보한 것과 무관하지 않았다. 이에 따라 다시 일련의 재개발 보고서가 재차 작성된다. 기존 보고서가 기술개발공사를 중심으로 작성되었다면, 새 보고서들은 대학 연구소가 주축이었다. 기술개발공사는 김수근의 퇴사 이후 건축과 도시 부문을 축소한 반면, 주요 건축 대학에 정부의 용역을 수주할 수 있는 연구소들이 마련된 결과였다.

　　도심지 가운데 재개발이 가장 시급하다고 여긴 곳은 서울시청 앞 소공동과 무교동 일대였기에,「소공 및 무교 지구 재개발 계획 및 조사 설계」가 새로운 일련의 도심 재개발 보고서의 시작을 알렸다.(🖼 48~51) 연구를 진행한 기관은 한국과학기술연구소(이하 KIST), 홍익대 건축도시계획연구원, 서울대 공과대학 부설 응용과학연구소다. KIST는 서린동 지구를, 서울대학교 응용과학연구소는 다동 지구를, 홍익대학교 건축도시계획연구원이 소공 지구를 담당했다.[35] 손정목의 말을 빌리면, "각각 사륙배판 600쪽이 넘는 (...) 당시의 정부 학술 용역 중에서 가장 큰 규모"였다.[36] 여기서 흥미로운 대목은 일견 도시 계획과는 무관한 과학 연구 기관인 KIST가 등장한다는 사실이다.

32 — 한국종합기술개발공사,「재개발 지구 계획 보고서: 영천 지구」, 1~2. 강조는 인용자.

33 — 삼성본관, 중앙일보사, 삼성생명(현 부영태평빌딩), 호암아트홀 등 삼성그룹 계열사들의 건물로 일대가 재개발된 남대문 지구의 1967년 계획은 지구 전체의 경계를 따라 배치된 상업 시설과 고층 업무 시설로 구성되어 있다. 보행자와 차량을 분리해 보행자 데크를 설치한 점 등은 세운상가 프로젝트와 유사한 점이 많다.

34 — Antonio Negri, "Keynes and the Capitalist Theory of the State Post 1929," in *Revolution Retrieved* (London: Ted Note, 1988), 5. 한국어판은 다음 참조. 안토니오 네그리,『혁명의 만회』(서울: 갈무리, 2005), 24.

35 — 서울대 공과대학 부설 응용과학연구소는 1965년 정부가 추진하는 여러 과학 기술 프로젝트에 대응하기 위해 설립된 연구소다. 공대 학장이 소장을 맡았고, 각 과의 교수와 강사가 연구원으로, 대학원생이 보조 연구원으로 활동했다. 김석철은 회고록에서 1970년 서울대학교 캠퍼스 설계를 위해 응용과학연구소가 만들어졌고 김희춘 교수가 대표였다고 말하지만 이는 오류다. 당시 응용과학연구소 소장은 학장이었던 기계공학과 김희철 교수다. 김석철,『도시를 그리는 건축가』(파주: 창비, 2014), 113.

36 — 손정목,『서울 도시계획 이야기』(서울: 한울, 2003), 133. 그러나 이는 과장된 정보다. 다동 지구의 경우 부록을 모두 포함해도 430쪽을 넘지 않았다.

48 소공 및 무교 지구 토지 가격 현황도. 출처: 홍익대학교 건축도시계획연구원, 「소공 및 무교 지구 재개발 계획 및 조사 설계: 소공 지구」(1971).

49 소공 및 무교 지구 1층 평면도. 출처: 홍익대학교 건축도시계획연구원, 「소공 및 무교
지구 재개발 계획 및 조사 설계: 소공 지구」(1971).

50 소공 및 무교 지구 기준층 평면도. 출처: 홍익대학교 건축도시계획연구원,「소공 및
무교 지구 재개발 계획 및 조사 설계: 소공 지구」(1971).

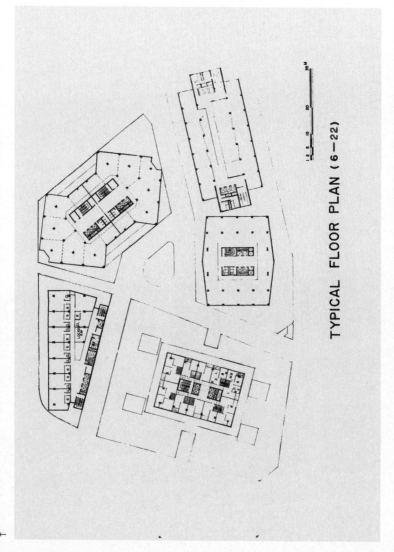

TYPICAL FLOOR PLAN (6 — 22)

소공 및 무교 지구 조감도. 출처: 홍익대학교 건축도시계획연구원, 「소공 및 무교 지구 재개발 계획 및 조사 설계: 소공 지구」(1971).

KIST는 1966년 미국 존슨 대통령이 내한해 박정희 대통령과 가진 정상회담에서 공업 기술 및 응용과학 연구소 설립에 관한 공동 성명을 발표하면서 설립되었다. 1968년 고체화학연구실, 고분자연구실, 금속제련연구실 등 14개의 연구실이 신설되었으며, 도시계획연구실은 액체화학연구실과 함께 1년 뒤인 1969년 설립되었다.[37]

기술개발공사의 도시계획부가 기술개발공사의 업무 영역에서 예외적이었던 것처럼 도시계획연구실 역시 응용과학을 연구하기 위해 미국 원조로 설립된 KIST 본연의 업무와는 이질적이었다. 우연일지 몰라도 김수근과 그 팀의 퇴사로 기술개발공사 내에서 도시 계획 관련 연구를 수행할 인적 구성이 없어진 시점(1969년 7월)과 KIST 내에 도시 계획 및 건설 계획을 전담하는 연구실이 생긴 시점(1969년 8월)은 거의 일치한다. 앞서 이야기한 대로 기술개발공사의 도시계획부는 구체적인 건설을 염두에 두기보다는 계획의 이념을 그려 보이는 것을 목표로 여겼다. 반면 KIST의 도시계획연구실은 타당성 조사를 비롯한 거시적인 계획의 수립을 담당했다. 특히, KIST의 경제분석실은 계획에 구체성을 부여했다.

KIST의 경제분석실은 1971년의 세 도심 재개발 보고서를 이전 보고서와 결정적으로 다르게 만들었다. 경제적 관점이 추가되어 각 보고서에는 재개발 지구에 적합한 업종과 수익성 검토, 토지 확보 비용과 방안, 사업의 재정 운용과 자금 조달 방법 등이 수록되었다. 재개발 사업이 실제로 수행될 수 있는 자본의 조건을 처음 다루게 된 것이다. 경제분석실이 수행한 역할은 보고서의 구성과 문장에서 쉽게 확인할 수도 있다.[38] 예컨대, 소공 지구 보고서는 홍익대학교 건축도시계획연구원이 맡았으나 KIST의 경제분석실이 5장「지구 개발의 경제성 검토」와 6장 별첨(경제성 검토에 대한 기타 자료)을 맡아서 수행했다. 경제분석실의 역할은 건축가의 계획을 실현 가능하게 하는 경제적 근거를 마련해 주는 것이었다. 건축가의 언어와 경제학자의 언어는 한 보고서에서 어색하게 공존했다.

구체적인 분석은 구체적인 계획으로 이어졌다. 홍익대학교 건축도시계획연구원은 대단히 상세한 소공동 재개발 계획을 수립했다. 배치, 평면, 입면, 단면을 비롯해 주상 복합 빌딩의 평형별 단위

주거에 이르는 계획 설계 전체 도면을 온전히 갖추었다. 그러나 구체적 계획이 현실화의 가능성을 높이지는 않았다. 복잡하게 얽힌 토지 소유권자들의 이해관계 같은 행정적·법적 어려움은 접어 두더라도, 1971년 한국 건축가들의 손에는 이 정도 규모의 고층 및 복합 프로젝트를 수행할 도구가 없었다. 저층 상가와 고층 오피스 건물로 구성된 소공동 지구 전체를 계획하는 데 동원한 구조는 철근콘크리트였다. 기둥 간격 6×6미터의 콘크리트 구조로 이 지구 전체를 개발하기는 것은 현실적으로 무리였다. 홍익대학교 나상기 팀의 조감도에는 당시 한국의 철근콘크리트 고층 건물이 지닌 특성이 그대로 나타난다. 입면에서는 기술개발공사(김수근)가 문화방송 사옥 등에 사용한 장식적 모티브와 정인국·이천승이 조흥은행 본점에 사용한 수평적 요소가 눈에 띈다. 물론 이는 계획의 예시 이미지일 뿐이다. 그러나 참고용 이미지에 불과한, 다시 말하면 당장 짓기보다 짓기를 희망하는 바를 제시하는 보고서에서조차 다른 구조는 생각할 수 없을 정도로 철근콘크리트 라멘 구조는 한국 건축가들의 사고 구조 그 자체였다.

　　건물을 고층화하는 데 철골이 원천 배제된 까닭은 H-빔과 I-빔이 국내에서 생산되지 않았기 때문이다. 외환을 사용하기 위해서는 정부의 허가를 받아야 하는 상황에서 사용할 수 있는 건축 자재는 곧 국내 생산품이라는 말과 마찬가지였다. 수요에 따라 공급이 이루어지는 것이 아니라 정부의 경제 정책에 따라 공급이 정해지고, 이에 맞추어 수요가 생겨났다. 경제기획원의 경제개발5개년계획에 따라 각 부분의 생산 품목과 하위 계획들이 수립되던 '지도받는 자본주의 체제'하에서 수요와 공급은 시장의 논리에 따라 이루어지지

37 — KIST 50년사 편찬위원회, 『KIST 50년사』(서울: 한국과학기술원, 2016), 496. 1978년까지 존속한 도시계획연구실은 건설기술연구실, 교통경제연구실과 통합되어 지역개발연구소로 승격했으나 건설부가 설립한 국토개발연구원(현 국토연구원)으로 흡수된다.

38 — 이 보고서의 연구원 구성은 다음과 같다. 원장 나상기, 연구 책임자 강건희, 운영위원 정인국·김창집·박병주·윤도근·이천승, 연구원 김용환·허범팔·김성동·최은영, 한국과학기술원 경제분석실.

않았다.[39] 포항제철은 1968년 설립되었으나 1971년에는 어떤 공장도 준공되지 못한 상태였다.[40] 1973년까지 11개의 공장과 36개의 설비가 준공한 포항제철의 1기에는 건축용 철강 제품은 생산 공정에서 빠져 있었다. 1972년 최초로 준공된 공장은 중후판(철판) 공장이었고, 시험 생산을 거쳐 7월 31일 최초로 출하된 제품 역시 '후판'(厚板)으로 "호남정유 여수 공장의 유류 탱크 제작용으로 사용될 416톤 중 62톤"이었다.[41] 포항제철은 정유, 조선, 자동차 산업 등에 필요한 판재의 생산에 주력했으며, 철골의 생산은 5차 경제개발5개년계획에 따라 포항제철에 압연 공장이 생긴 1981년 이후에 이뤄졌다. 인천제철이 경량 H-빔을 생산한 때는 1969년, 일신제강과 한국제강에서 건축용 경량 철골을 생산하기 시작한 때는 1976년이지만, 이는 대형 오피스 건물의 생산을 뒷받침하기에는 턱없이 부족했다. 이런 상황에서 1960년대 말~70년대 초에 세워진 몇몇 철골 구조 오피스 건물은 대단히 예외적인 경우였고, 이와 관련된 지식은 결코 보편적이지 않았다.[42] 이를테면 한국 현대 건축의 신화이자 상징인 김중업의 삼일빌딩은 예외적인 사건이었다. 형태와 설계 이전에 재료와 구조가 예외였다.

　　1970년대 내내 도심 재개발 사업은 실제 사업으로 이어지기보다는 구역 지정, 현황 조사와 계획 수립을 반복하며 공회전했다. 1976년 「도시재개발법」이 「도시계획법」에서 분리됨으로써 법적 근거가 더 분명해졌음에도 불구하고 사업으로 이어진 경우는 무척 드물었다. 일차적으로 지구에 따라 많게는 100여 개의 필지를 100여 명의 토지 및 건축주가 소유하고 있었기 때문에 이해관계를

39 ― 1960년대 한국 경제가 주도면밀한 계획과 정책에 의해서 온전히 결정되었다는 것은 아니다. 정부의 계획이 체계적이기보다 즉흥적이었고, 정책이 부재하기도 했다. 이에 대해서는 박근호, 『박정희 경제신화 해부』(서울: 회화나무, 2017) 참조.

40 ― 포항제철 20년사 편찬위원회, 『포항제철 20년사』(포항종합제철주식회사, 2016), 194.

41 ― 같은 책, 201.

42 ― 1971년 완공된 철골 구조 빌딩은 KAL빌딩, 대우본사, 삼일빌딩, 명동 로열호텔 네 개였다. 모두 일본의 철골을 수입해서 시공했다. 한국건축가협회, 『한국의 현대 건축: 1876~1990』(서울: 기문당, 1994), 264.

43 ― 이전 조사는 1960년 내무부 통계국이 실시한 '국세(國勢)조사'였고 행정력의 부족으로 도시와 농촌을 나누어 실시했다.

조율하고 동의를 구하는 일에 많은 시간이 걸릴 수밖에 없었다. 그리고 무엇보다 서울 도심의 고밀도화를 추동할 만큼 자본의 축적이 이루어지지 못했다. 생산으로 직접 이어지지 않는 곳에 투자할 여력을 지닌 경제 주체가 많지 않았다. 일례로 1980년에도 GNP 대비 총저축률은 24.4퍼센트로 총투자율 32.2퍼센트에 크게 미치지 못했다. 여전히 한국 경제는 투자를 위해서는 외자를 필요로 하는 상황이었다. 이런 사정으로 1970년대 몇 번의 지정을 통해 재개발 지구로 확정된 161곳 중 1970년대에 사업이 마무리된 곳은 네 곳에 불과했다. 그나마 이 네 곳 모두 1973년 9월 6일에 지정된 지구였고(총 64곳), 이후 지정된 97곳 중에서는 단 한 곳도 없었다.

실제 사업이 더디게 진행되는 동안, 도심 재개발에 대한 당국과 건축계의 이해, 그리고 여러 사회적 조건은 변하고 있었다. 우선 재개발 사업 지구에 대한 보고서의 성격이 바뀌었다. 기술개발공사, 서울대 응용과학연구소, 홍익대 건축도시계획연구원 등이 반복해서 개발 계획을 수립하면서 가장 달라진 점은 해가 거듭될수록 보고서가 간소해졌다는 점이다. 1971년 수백 쪽을 넘던 보고서는 1978년에는 수십 쪽으로 줄어들었다. 인구 조사와 지역 조사를 방불하던 예전 보고서가 해당 지역에 대한 총체적이면서도 구체적인 정보를 수거하기 위한 것이었다면, 1970년대 중반 이후의 조사 연구는 예정된 사업 수행을 위한 최소한의 물리적 환경과 기초 자료를 확보하는 것이었다. 도심 재개발 사업의 이슈가 주거나 인구 이동과는 무관한 자본 문제로 바뀌고 있음을 반영한 결과이기도 했다. 또 다른 한편으로 재개발 보고서에서 도심의 인구를 조사할 필요가 없어졌다. 1970년 경제기획원 통계국이 인구·주택 센서스를 실시했고, 그 내용이 이듬해부터 공유되기 시작한 것이다.[43]

재개발의 이슈가 바뀌고 있었음에도 정작 건축가의 접근법은 크게 달라지지 않았다. 보고서를 작성한 건축가들은 여전히 지구 전체를 단일한 마스터플랜 아래에서 계획하기를 선호했다. 지구를 하나의 프로젝트로 다루어야 건축가들이 재개발의 기본 목표라고 생각한 공공 공간 확보와 보차분리, 인공 대지 조성 등을 꾀할 수 있었기 때문이다. 보행자와 차량을 분리하는 것은 비단 해당 보고서를 작성한 이들만의

생각은 아니었다. 도심 재개발 사업에 대해서 비판적인 입장을
견지했던 당시의 30대 건축가들도 보차분리에 대한 생각을 공유했다.
세운상가 이후 10여 년 동안 시도된 적은 없었지만 말이다.

> 도시의 밀도는 기하급수적으로 증가되고 있으나 땅은
> 부족하다. 그래서 도시는 그 공간의 구조적 변경을 요구하게
> 된다. 이미 도시의 지표는 지하도와 육교의 레벨을 포함하여
> 이해되어야 한다. 다행스럽게도 수직 이동을 자유롭게, 쉽게 할
> 수 있는 기계적 수단이 급격히 발달함으로 해서 지상 5개층,
> 지하 3개층까지는 이전에 지표층이 담당했던 도시 기능을
> 수용하도록 해야 할 것으로 보인다. 그러므로 이 레벨들은
> 건물로서보다 도시의 거리로 이해되어야 한다.[44]

도시가 처한 난점에 개입하는 외과적 수술로 간주된 재개발 사업에서
건축가들은 사업 대상지 전체를 일괄 개발하는 방식으로 접근했다.
이럴 때에 비로소 보차분리 같은 구체적인 계획 방법이 의미를 지닐
수 있었다. 개별 필지 소유자들의 사업이 아니라 국가의 전체 계획과
서울시의 도시 계획에 의해 추동되었기 때문에 프로젝트의 규모는
문자 그대로 도시적이었다. 정확히 같은 이유로, 사업은 진척이 없는
것이나 마찬가지 상태였다.

88서울올림픽과 강북의 재편
개별 필지별로 접근해서는 차와 자동차를 온전히 분리할 수 없었고,
인공 대지 같은 것은 꿈도 꿀 수 없었다. 이웃한 필지가 언제 개발될지
짐작하기 어려운 상황에서 주변과의 관계를 설정하기도 거의
불가능했다. 재개발 지구를 두고 "도시의 암"이라는 수사적 표현을

44 — 민현식·김석철·이범재·신기철, 「도시
속의 대규모 건축물」, 『공간』, 127호, 1978년
1월, 75. 이 글은 네 명의 대담을 민현식이

대표 집필한 것으로, 민현식은 대담자 "대부분
서로 의견을 같이 하였으므로 (...) 종합적
의견을 기술한 것"이라고 말한다.

52 마포대로 재개발 지구 조감도. 출처: 그룹·가 건축연구소,「마포로 주변 지구 재개발 사업에 관한 연구」(1979).

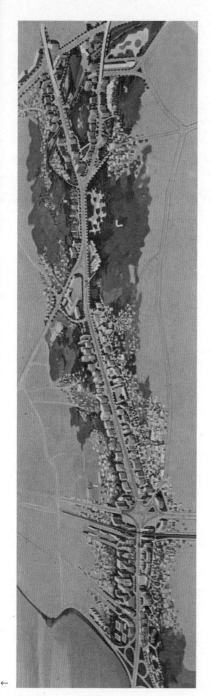

←

53, 54 남대문 지구 개별 필지 계획과 수퍼블록 계획. 출처: 그룹·가 건축연구소,
 「남대문지구 재개발계획에 관한 연구」(1978).

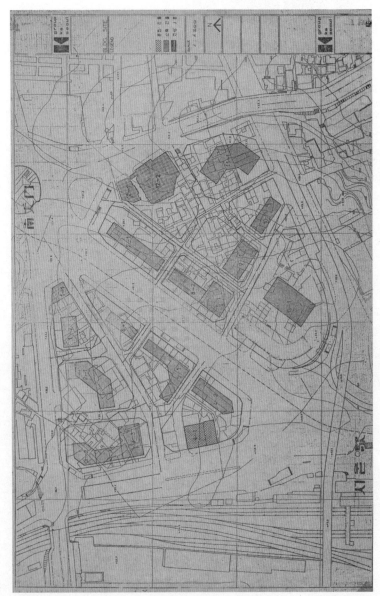

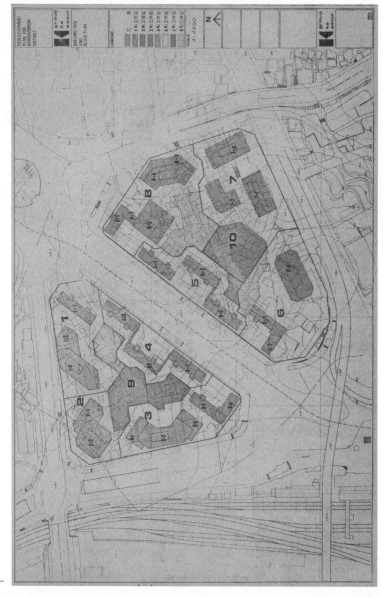

REDEVELOPMENT
PLAN FOR
NAMGAJWA-DONG
DISTRICT

group
ka
seoul

BUILDING SITE
AND
BLOCK PLAN

LEGEND

N

SCALE 1:1200

group
ka
seoul

09

133

쓰기도 한 이들에게 해당 지구 전체를 하나의 건물군으로 접근하는 메가스트럭처는 유용한 도구였다.[45] 그러나 앞서 언급했듯 일괄 개발은 불가능했다. 시간이 흐르면서 재개발 방식에 대한 재검토가 이루어진 것은 자연스러운 일이었다. 1978년 남대문 지구 재개발 사업 계획을 작성한(국전에서 건축으로 처음 대통령상을 받은 강석원이 이끈) 그룹·가 건축도시연구소는 수퍼블록과 필지별 계획 두 가지를 함께 제안했다.(■ 53, 54)[46] 10여 년 이상 고수되어 온 지구 전체 개발에서 지구 내 필지별 개발로 방향이 전환된 것이다. 지구 전체의 일관성을 기대할 수는 없었으나 일부라도 개발을 시작하는 데는 유리했다. 재개발 지구 중 마포로 주변 지구만 선적 형태였다.(■ 52) '동'이 아닌 '로'를 중심으로 지정된 마포로 지구는 수퍼블럭에서 쉽게 탈피할 수 있는 구조였다. 강석원은 이 지구에서 필지별 계획을 중심으로 한 전략 변화를 더 분명하게 개진했다. 사업 방식의 변화는 필지별로 사업을 추진할 수 있는 길을 제시했다. 이후 여러 보고서들을 통해 계획은 도시적 규모에서 건축적 규모로 축소 및 분할되었다.

국내외 정치·경제적 상황 역시 재개발을 서두르게 했다. 지역 주민들이 조합을 만들어 자발적으로 개발하거나, 해당 지역에서 성장한 기업이 땅을 매입해 재개발하기를 기다리며 답보 상태에 빠져 있던 도심 재개발 사업이 국가적 차원의 주요 사업으로 떠오르게 된 계기는 1988년 서울올림픽 유치였다. 1979년 9월 1일, 24회 하계 올림픽 유치 신청을 하고, 1981년 9월 30일 개최지로 결정되자, 서울시는 도심 재개발 사업의 속도를 내기 위한 여러 조치를 취했다. 외국인에게 보여 주기 위한 서울이 급히 필요했다. 개최 결정 불과 넉 달 전인 5월 13일만 해도 수도권에 공공 청사와 대규모 건축물을

<hr>

45 — "도시에 잠재하는 모든 기존을 하나의 숙명으로 생각하면 전진적 필연성을 갖고 나가야 할 것이다. 재개발 계획에서 추구하고자 하는 새로운 생의 기회를 마련하는 점에서 받아들일 수 없는 것은 거기서 제외되어야 할 것이다. (...) 서울은 무서운 암에 걸려 있다. 그 개조가 빨리 되면 될수록 그 병원은 확산되지 않을 것이다." 서울대학교 공과대학 부설 응용과학연구소,『소공 및 무교 지구 재개발계획 및 조사 설계, 다동 지구』(1971).

46 — 설계 사무소 그룹·가(대표 강석원)는 대학 부설 연구소나 기술 용역 업체가 아닌 설계 사무소로는 유일하게 도심 재개발 연구 용역을 수행했다.

연도별 도심 재개발 사업 인가 지구 현황.

구분	지구 수	시행 면적	대지 면적	공공 용지	건축 면적	연면적	1인당 GDP
		m²	m²	m²	m²	m²	달러
1973	1	2,354	2,354		1,256	23,977	·426
1974	2	12,819	9,921	2,920	6,338	118,125	589
1975	1	2,977	2,558	420	1,785	16,495	646
1976	2	24,845	24,040	727	16,716	215,184	875
1977	4	21,470	19,270	2,182	10,369	147,173	1,106
1978	11	31,065	25,457	5,708	14,670	173,950	1,468
1979	2	30,093	22,767	7,378	10,823	115,790	1,858
1980	7	26,770	22,521	4,248	10,016	142,284	1,778
1981	7	48,650	38,853	9,796	14,316	328,565	1,969
1982	8	53,793	43,877	9,908	14,799	235,977	2,076
1983	**20**	**91,637**	**74,878**	**16,726**	**28,600**	**715,872**	**2,268**
1984	**33**	**131,892**	**104,768**	**28,327**	**44,363**	**1,089,365**	**2,474**
1985	**11**	**56,098**	**43,627**	**12,487**	**15,771**	**375,145**	**2,542**
1986	**12**	**47,757**	**36,824**	**12,097**	**14,134**	**363,186**	**2,906**
1987	3	18,546	14,354	4,196	6,634	205,850	3,629
1988	3	20,506	16,344	4,163	5,986	197,903	4,813
1989	11	44,752	33,888	10,863	13,303	434,128	5,860
1990	6	20,041	15,131	4,925	6,260	184,390	6,642

규제하는 계획을 발표했지만, 유치 이후 분위기는 급변했다. 1982년 연말 「도시재개발법」이 개정되어, 시행자에 한국토지개발공사를 추가하고 제3개발자의 시행 요건을 완화했다.[47] 사업 신청 이후 공람 기간을 1년에서 30일로 대거 단축하고, 토지 소유자나 조합에게도 수용권을 부여했다. 한국토지개발공사를 시행자로 지정한 것은 정부가 직접 사업에 참여할 수 있는 길을 열어 둔 것이고, 공람 기간 단축은 신청에서 착공까지 걸리는 시간을 줄이는 것이었으며, 수용권을 확대한 것은 재개발 사업에 가장 큰 걸림돌이었던 토지 소유주의 비협조를 무력화하는 대단히 강력한 조치였다.[48] 뿐만 아니라 정부 방침에 따라 서울시는 1983년 2월 8일 「도심재개발촉진방안」을 추진했다.[49] "86아시안게임 및 88올림픽을 대비"하는 것을 첫 번째 목적으로 명시하고 있는 이 방안에 따라, 「조세감면규제법」 58조에 의거해 「도시재개발법」에 의한 도심 재개발 구역 내의 토지 등을 사업 시행자에게 양도함으로써 발생하는 소득에 대해서는 양도 소득세를 면제했다. 또 서울시 재개발 구역 내 토지 건축물에 대한 시세 과세 면제에 관한 조례에 따라 지방세인 취득세, 등록세, 면허세를 면제하는 특혜를 부여했다.[50] 재개발 지역, 한국에서 가장 지가가 높은 서울 도심에서 땅을 팔거나 사도 세금을 면제해 준 것이다. 유례없는 법적 지원, 금융 혜택에 힘입어 1983~1986년 사이 76곳의 지구가 공사에 들어간다. 정부의 강력한 지원과 유인책에 따라 올림픽 직전까지 완공된 지구는 모두 87곳에 이른다. 바꾸어 말하면 5~6년 사이 강북 일대에 87동의 고층 건물이 일제히 들어섰다는 뜻이다. 이 가운데 30퍼센트에 해당하는 29개 지구가 마포로 주변이었다. 김포공항에 도착한 해외 인사가 도심으로 향할 때 지날 수밖에 없었기 때문에 마포로는 '귀빈로'로 불렸다. 올림픽을 앞두고 다른 어느 곳보다 먼저

47 — 「도시재개발법」, 법률 제3646호, 1982년 12월 31일 개정.

48 — 서울특별시 도시계획과 편, 『도심재개발사업연혁지』(서울: 서울특별시, 1989), 11. 완화된 제3개발자 시행 요건은 올림픽이 끝나고 1990년 다시 1년으로 강화된다.

49 — 서울특별시, 「도심재개발촉진방안」, 국가기록원 관리 번호: BA0883728.

50 — 같은 문서, 42. 공공시설을 수반하지 않을 경우와 지정 허가를 받은 사업 시행자가 1년 이내에 시행 인가를 받지 않은 경우, 사업 기간 내 사업을 완료하지 않은 경우, 사업인가 조건 위반, 관계 법령 위반의 경우는 과세했다.

한국의 원조 유입액(미국 달러 고정가). 원조 유입액은 경제협력개발기구(OECD) 개발원조위원회(DAC) 회원국, 다국적 조직, 비 DAC 기증자가 개발도상국에 제공하는 공식 및 민간 금융 재원이다. 출처: 세계은행.

년도	원조 유입액	년도	원조 유입액
1962	14억 2,040만	1977	7억 6,461만
1963	16억 1,950만	1978	4억 3,510만
1964	10억 5,480만	1979	3억 3,389만
1965	15억 880만	1980	3억 2,436만
1966	14억 5,860만	1981	7억 3,186만
1967	16억 3,240만	1982	9,724만
1968	14억 6,210만	1983	3,679만
1969	20억 5,740만	1984	-5,434만
1970	15억 8,070만	1985	1,120만
1971	18억 2,91만	1986	-1,996만
1972	17억 8,690만	1987	1,906만
1973	12억 6,820만	1988	1,086만
1974	10억 4,280만	1989	7,581만
1975	9억 2,182만	1990	6,494만
1976	7억 4,706만		

개발되어야 하는 곳이었다. 별칭대로 마포로 주변은 그야말로 서울의 포템킨 빌리지(Potemkin village)였다.

　　도심 재개발 사업의 정점을 찍은 1984년은 총 저축률이 처음으로 총투자율보다 높은 해인 동시에 원조 유입액이 한국전쟁 이후 처음으로 마이너스를 기록한 해였으며, 중동 특수가 끝난 건설 업체의 국내 유턴이 이루어지던 시점이었다.[51] 대규모 국제 행사를 앞두고 재개발 사업을 추진할 수 있는 조건이 맞아떨어졌던 것이다. 그럼에도 도심 재개발은 대자본이 필요한 사업이었고, 한국에서 이를 수행할 수 있는 주체는 재벌뿐이었다. 1980년대까지 재개발 조합에 의해서 완료된 사업 지구는 모두 21곳으로 적은 수는 아니었지만, 점차 도심 재개발은 재벌의 부동산 사업이 되어 갔다. 삼성그룹은 태평로 일대 7개와 마포로 1개 지구에서 재개발 사업에 참여해 현 삼성본관과 호암아트홀, 중앙일보 등 인근 지역에 집중해서 사옥을 건립했다. 힐튼호텔과 대우빌딩 등 대우그룹은 서울역 인근에, 재개발 구역으로 지정되지는 않았지만 일찍부터 을지로 일대는 롯데그룹의 지역 거점으로 재개발되었다. 1970년대 말~80년대 초 재개발을 정부의 관할 아래 있던 은행이 주도했다면, 1983년 이후 재개발은 수용권과 자금력을 확보한 재벌이 주도했다. 1980년대 도심 재개발은 재벌이 부동산을 통해 자본을 축적할 수 있는 대단히 유리한 기회였다. 재개발 사업이 일정 수준 이상 진행된 1990년 서울시가 펴낸 사후 평가인 『서울시 도심재개발 도시설계연구』에 따르면 구역이 지정되고 사업이 완료된 시점의 지가 변화는 서울시 평균 상승률의 세 배에서 여덟 배 이상이었다. 도렴 12지구의 경우 구역이 지정된 1974년에 비해 사업이 완료된 1987년 지가는 86배 상승했다.[52] 도심 재개발은 작은 필지와 다수의 토지주로 이루어진 서울의 도심이 대형 필지와 소수의

51 — 중동을 중심으로 한 해외 건설의 호황기는 1978~1982년이다. 베트남에서 철수한 잉여 인력과 장비를 중동으로 돌림으로써 잉여 자원을 효율적으로 활용할 수 있었다는 설명에 대해서는 다음 참조. 정성화 편, 『박정희 시대와 중동 건설 1』(서울: 도서출판 선인, 2014), 9. 반대로 중동 건설 붐의 쇠퇴와 잉여 자원 활용을 국내 건설업, 특히 강남 개발과 연관 지어 설명하는 것은 다음 참조. 임동근·김종배, 『메트로폴리스 서울의 탄생』(서울: 반비, 2015).

52 — 서울특별시, 『서울시 도심재개발 도시설계연구』(서울: 서울특별시, 1990), 33.

55　서소문 재개발 구역 현황도. 출처:『도심 재개발 사업 연혁지 1973~1998』
　　(서울특별시, 2000), 358.

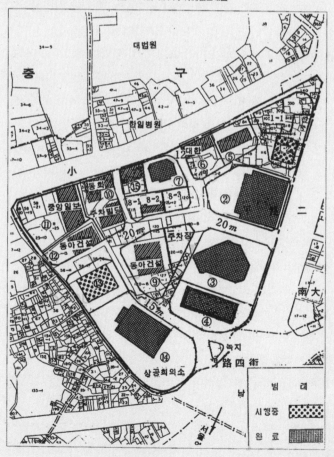

토지주로 재편되는 과정이었다.

　　남대문 앞에 위치한 서소문 구역을 예로 살펴보면 다음과 같다.[53]
1998년 12월 31일 기준으로 서소문 구역은 15개의 지구로 나뉘어져
있었다.(🖼 55) 마포대교에서 시청으로 이어지는 남대문로는 큰
필지로 분할되었고 서소문로에 면한 쪽은 작은 필지로 이루어져
있었다. 1998년 기준으로 전체 15개 지구 가운데 사업이 완료된 곳은
6곳이었다.(1-2, 2, 3, 4, 7, 14지구) 이 가운데 1-2지구는 1997년에,
4지구는 1989년에 완공되었고, 네 곳만 1988년 올림픽게임 이전에
사업이 종료되었다. 1-2구역은 1978년 9월 26일 재개발 구역으로
지정되었지만 실제 사업은 1992년에 이루어진다. 시행자는 사업
시작 당시에는 1공화국 시절 대표적인 건설 부호였던 중앙산업
조성철의 3남 조승규였으나, 1997년 9월 20일 시행자에 삼성생명(대표
이수빈)이 추가되어 삼성생명 사무실로 이용되었다. 2지구는 1973년
재개발구역으로 지정되어 1976년 12월 23일 사업이 완료된 곳으로
동방생명(현 삼성본관) 건물이다. 41개의 필지로 나뉘어져 있던 이곳은
지구 내 토지를 소유하고 있던 동방생명(대표 원종훈)이 서울특별시
고시 15에 의해 사업시행자로 지정 승인받아 사업이 이루어진 곳이다.
삼성그룹의 첫 도심 재개발 건축 사업으로 설계는 박춘명이 맡았다.
3지구는 1978년 재개발 지구로 지정되었고, 1984년 12월 19일 준공된
프로젝트다. 146개로 나뉜 필지의 토지를 매입해 진행된 이 지구는
동방생명(대표 고상겸)이 토지 및 건물 소유주 38인의 대표로 재개발
사업을 시행했다. 건축 설계는 웰턴 베켓과 삼우설계가 진행했다.

　　제4지구는 1978년 12월 29일에 재개발 구역이 확정되었지만
1983년까지 사업이 시작되지 못했다. 인접 대지가 사업이 진행되고
있었기에 스카이라인과 도시 경관을 위해 사업의 조속한 시행이
필요한 대지였다. 이에 따라 "86아시안게임 및 88올림픽에 대비
조속한 재개발을 통하여 도심의 면모와 기능을 회복하여 국제적인
행사에 대비하고 도시의 건전하고 균형 있는 발전과 공공복리 증진을
목적으로" 서울시는 대왕흥산 대표이사 김종균을 제3개발자로
지정한다. 해당 필지의 소유주나 공공 기관이 아니어도 도심 재개발
사업을 시행할 수 있도록 한 「도심재개발촉진법」에 따른 조치였다.

대왕흥산은 원양 어업으로 부를 축적한 기업이었다. 대왕흥산은 지하 6층, 지상 20층 규모의 임대 오피스를 분양해야 하는 부담이 있었으나, 신한은행이 1~8층, 19~20층의 10개층을 토지와 건물을 합해 평당 500만 원에 매입한다.[54] 건축 설계는 정일엔지니어링이 담당했다. 1978년 9월 26일 재개발 지구로 지정된 제14지구는 정림건축의 설계로 1984년 9월 5일 준공했다. 해당 지구 내에 작은 필지를 소유하고 있던 대기업은 세금 면제를 받으면서 주위 땅을 매입할 수 있었다. 이 예에서 볼 수 있듯 도심 재개발 사업은 대기업이 부동산을 통해 자본을 축적할 수 있는 기회였다.

양동 구역에서도 상황은 비슷하게 전개되었다. 서울역을 바로 앞에 두었기에 도시 미관을 신경 쓴 서울시에게는 중요한 구역이었다. 서울시는 1978년 8월 26일 건설부에 8만 7868제곱미터를 재개발 구역으로 지정해 줄 것을 신청해, 같은 해 9월 26일 재개발 구역으로 지정된다. 지정 당시의 상황에 관한 서울시의 묘사에 따르면 "구역 내 건물 동수는 273동으로 이 중 222동이 노후 불량한 상태에 있었으며, 또한 내화 구조가 아닌 2층 이하의 건축물 바닥 면적이 3691평으로 총 건축물 바닥 면적의 3분의 2를 초과"하고 있었다.[55] 이 구역의 특징은 건축가 김종성이 이끈 서울건축종합건축사 사무소(이하 서울건축)의 작업이 집중된 곳이라는 점이다. 구역 내 10곳의 지구 가운데 재개발 지정 이전에 준공된 8지구의 럭키빌딩, 9지구의 대우빌딩, 10지구의 남대문교회의 세 곳과 사업이 진행되지 못한 한 곳을 제외한 6개 지구 가운데 4곳이 서울건축의 작업이었다. 이 가운데 제1지구와 제2지구는 토지 소유주들 사이의 협의 등이 원활하게 이뤄지지 않아 1990년대 중반 이후까지 사업이 진행되지 못했다. 제4-1지구와 제5지구는 모두 토지 소유주가 아닌 공공 기관, 즉 한국토지개발공사가 시행자로

53 — 이하의 재개발 지구에 관한 개요에 관해서는 서울특별시 도시정비과, 『도심 재개발 사업 연혁지 1973~1998』(서울: 서울특별시, 2000) 참조.

54 — 이후 신한은행은 빌딩 전체를 매입한다. 당시 신한은행장이었던 이용만은 63빌딩 임대료가 평당 2200만 원, 여의도

쌍둥이빌딩의 임대료가 1800만 원이었으므로 매입하는 편이 큰 이익이었다고 회고한다. 공병호, 『이용만 평전』(파주: 21세기북스, 2017), 450.

55 — 서울특별시, 『도심 재개발 사업 연혁지 1973~1998』, 359 이하.

56 양동 재개발 구역 현황도. 출처: 『도심 재개발 사업 연혁지 1973~1998』, 358.

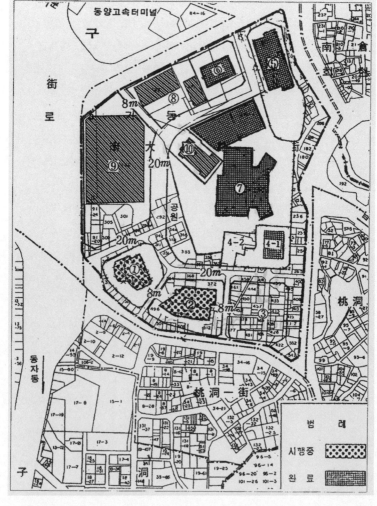

지정된 곳이다. 이 두 곳은 1984년 4월 27일에 재개발 지구로
지정되었다. 불과 1년 뒤인 1985년 10월에 개최될 예정이었던
IBRD/IMF 연차 총회 회의장 주변의 "정비"와 "정화"를 위한 정책적
차원이었다. 인접한 제7지구인 힐튼호텔이 행사장이었기 때문이다.
회의 1년 앞두고 서둘러 공기업을 단독 시행자로 지정해 사업을
추진했으나 완공은 1990년대 중반 이후에야 이루어졌다. IBRD/IMF
연차 총회 이전에 사업이 완료된 곳은 서울건축의 설계로 대우재단
빌딩이 들어선 제6지구와 역시 서울건축의 설계로 힐튼호텔이 자리한
제7지구이다. 두 곳 모두 대우그룹이 토지를 매입해 단독으로 재개발이
이루어졌고, IBRD/IMF 총회를 위해 서울시의 집중적인 관리를 받았다.
서울시의 건설관리국, 보건사회국, 산업경제국, 교통국이 1985년
8월 31일 공동으로 작성한 「IBRD/IMF 총회 대비 손님맞이 운동 추진
상황 보고」에 따르면 "도시 환경을 정비 정돈함으로써 깨끗하고 품위
있는 국제도시로의 면모를 갖추"기 위해 불량 건물 정비, 보차도
정비, 도로상 시설물, 노점상 및 노상 적치물 정비 등의 물리적 정비뿐
아니라 행사장 주변 위생 업소 수준 향상과 버스와 택시 등 대중교통
청결과 서비스 향상 등 대대적인 준비를 꾀했다.[56]

　　짧은 기간 동안 서울 도심 일대에 들어선 80여 채에 달하는
20층 안팎의 오피스 빌딩과 이를 위한 설계 물량은 건축계의
지형도를 바꾸었다. 그 이전까지만 해도 마춘경이 구조 설계를
한 KAL빌딩(22층, 1969년 완공, 이하 완공년 표기), 배기형과
정인국의 조흥은행 본점(15층, 1967), 김수근의 타워호텔(17층,
1964), 한국일보 사옥(13층, 1969), 경향신문·문화방송 사옥(17층,
1969), 김중업의 삼일빌딩(31층, 1970), 국제보험 사옥(25층, 1970)
등이 주요 고층 건물이던 서울 도심에 일제히 건립된 오피스 빌딩은
서울의 스카이라인을 바꾸었을 뿐 아니라 건축 설계 사무소의 변화를
초래했다. 앞서 언급한 서소문 구역 일대의 삼성그룹의 건축 사업은
1976년 삼우설계의 설립으로 이어졌으며, 양동 일대의 대우그룹의

56 — 서울특별시, 「IBRD/IMF 총회 대비
손님맞이 운동 추진 상황 보고」(1985).

건축 사업은 미국 시카고 일리노이 공과대학의 건축학과 학장으로 있던 김종성이 국내에 귀국하는 계기가 되었다.[57]

건축가이기도 했던 한샘그룹의 창업자 조창걸은 1970년대를 회고하는 좌담에서 1970년대 말 건축 생산이 급변했다고 평가했다. 1977~1978년 국내의 많은 기술자들이 중동으로 진출하면서 "십장에 의해서 습식으로 공급되는 생산 체제"가 깨졌다고 진단했다.[58] 해외 진출로 기술자의 공급은 줄었는데 건축 물량은 폭발하면서 이 무렵 임금이 네 배 이상 상승함으로써 십장을 중심으로 공사 현장에서 이루어지는 생산 방식이 한계에 달했다는 것이다. 이를 타개하기 위해서는 공업 생산이 이루어져야 하는데 이 기술이 축적되지 못했다고 조창걸은 분석했다.

> 지금 사회적으로 안고 있는 것이 건축 물량의 수요 폭등으로부터 나타나는 어떤 민원적인 문제를 해결해서 공급 생산 쪽으로 설계 능력을 변화시켜야 되는데 그런 설계는 거의 한 건도 없었다고 저는 생각해요. 유수한 건축가면서도 전부 십장을 통해서 짓는 설계 방식(도면)을 생산했지 하나도 공업 생산에 맞는 설계를 한 예가 극히 드물지 않으냐 봅니다.[59]

한국의 대표적인 건축가들이 십장에 의해 현장에서 습식으로 이루어지는 콘크리트 라멘 구조를 벗어나는 생산 방식, 이를테면 프리패브나 철골 등 공장 생산에 걸맞는 설계를 해내지 못한다는

57 — 삼우건축의 연혁과 김종성의 힐튼호텔 설계 과정에 대해서는 다음 참조. 삼우건축, 『Design is Life, Life is Design, 1976~2006』(서울: 다온재, 2006); 정인하, 『구축적 논리와 공간적 상상력: 김종성 건축론』(서울: 시공문화사, 2003), 88~92.
58 — 조창걸·조영무·홍순인·박홍, 「1970년대의 회고」, 『건축가』, 1979년 11/12월, 19.
59 — 같은 글, 19~20.
60 — 같은 곳.
61 — 두 건축가는 말년에 기업은행(김중업,

1987)과 벽산빌딩(김수근, 1992)을 설계했지만, 이 두 작업을 그들의 대표작으로 보기는 힘들다.
62 — 「외국인이 설계한 고층 빌딩들」, 『건축과환경』, 6호, 1985년 2월, 15.
63 — 앞의 글, 17. 철골 생산을 포항제철에 의뢰했으나 "그걸 생산하려면 공장을 지어야 한다"는 답변을 받았다는 일화를 소개하는 등 사용해 보지 못한 구조와 재료에 대한 관심을 나타낸다.

비판이었다. 건축가이면서 체계적인 대량 생산에 일찍 관심을 기울여 한샘을 창업한 조창걸의 진단은 당시 한국의 기술 수준을 고려할 때 이른 감이 없지 않지만 매우 정확한 지점을 건드리고 있었다. "설계 조직이 행정적인 차원을 지원하는 체제, 재벌 기업을 지원하는 체제로 형성될 수밖에 없었다는 점"을 날카롭게 지적했다.[60]

예전과는 다른 프로그램(오피스), 다른 건축주(재벌), 다른 구조(철골+철근콘크리트)는 다른 종류의 설계 사무소를 필요로 했다. 1970년대 말 80년대 초를 기점으로 한국의 설계 사무소는 오피스 빌딩 등의 대형 프로젝트를 수행하는 조직과 근린 생활·문화 관련 시설 등을 주력으로 하는 조직으로 양분되기 시작한다. 도심 재개발 프로젝트는 이 두 갈래의 갈림길을 가르는 일종의 이정표였다. 1960년대 여러 오피스 빌딩을 설계했던 김수근과 김중업은 정작 오피스 건축이 활기를 띤 시기에 적극적으로 오피스 건축을 설계하지 않았다.[61] 점차 대기업의 건설 프로젝트로 재편되어 간 도심 재개발 사업은 설계 사무소의 대형화를 주도했다. 일부 대기업은 자신들의 프로젝트를 수행할 설계 회사를 세우기도 했다. 또 외국 건축가들이 국내에 본격적으로 진출하는 계기였다. 시저 펠리가 교보생명 사옥(1982)으로, 웰턴 베켓이 동방생명 사옥(1984)으로 국내 설계 사무소와 협업을 통해 국내에 진출하기 시작했다. 물론 도심 재개발 1호 건축물인 플라자호텔은 일본 다이세이(大成) 건설이 설계 및 시공했고, 조선호텔의 윌리엄 테블러 등 이전에도 외국 설계자는 있었다. 하지만 이는 외국 자본과 시공이 함께 들어오는 경우였다면, 1980년대는 순수한 설계 용역인 경우가 많았다.

외국 건축가들의 국내 작업은 한국 건축가들에게 호기심과 자극의 대상이 되었다. 대표적인 예가 『건축과환경』에 연재된 '외국인이 설계한 고층 빌딩들'이다. "이 시리즈를 시작하게 된 직접적인 까닭"은 "우리 건축가들은 못 하는 걸까"라는 의구심과 "솔직히 말해서 그들보다 앞선 것은 없다고 해도 그렇다고 뒤진 것도 없다"는 자부심 때문이었다.[62] 이런 토로를 전한 뒤 기사는 건물을 주변 환경과 배치 개념, 외부 공간과 형태, 내부 형식 등으로 나누어 분석하는데, 초점은 동방생명 사옥에서 사용된 재료와 설비에 맞추어져 있었다.[63]

고층 빌딩을 설계하고 시공한 경험이 적은 국내 건축가들의 관심이 공간이나 평면 구성이 아니라 시공과 자재에 쏠리는 것은 당연했다. 물적 토대의 부재가 낳은 국내 건축가들에 대한 불신 또는 배제는 정부종합청사 현상 설계에서 나타난 의구심이 재현된 것처럼 보인다. 재개발을 위한 자본이 부족하고 고층 빌딩 생산을 위한 재료도 빈약한 상황에서 1960년대 중반 이후 도심 재개발 사업을 추동해 온 것은 역설적으로 표상의 논리였다. 외국 정상의 방한과 각종 국제 대회 유치가 요구하는 도시 이미지에 대한 욕망의 크기는 물리적 환경을 개선해야 하는 필요성과 건축 생산 시스템이라는 조건보다 컸다. 고층 빌딩이라는 실재와 이미지를 생산할 충분한 도구가 부재한 가운데 폭발한 물량에 한국 건축가들은 대응해야 했다.

작 가 대 조 직

1984년 9월 창간한『건축과환경』은 '작가와 비평'이라는 기획을
준비한다. 근작을 중심으로 개별 프로젝트를 소개하는 것이 아니라
해당 '작가'의 '작품'을 전체적으로 살핀 뒤 작가론을 겸한 '비평'을
개진하는 이 연재 특집은 비평 전문지를 표방한 잡지의 핵심 기사였다.
1980년대 들어 미술과 공연 예술 비중이 높아지면서 종합 문화지
성격이 짙었던『공간』과 차별화하는 전략이었다. 새로 창간한 잡지의
새로운 기획은 누구를 처음 주목했을까? 이 질문은 1980년대 중반
한국의 대표적인 건축가와 작업이 무엇인지, 다시 말하면 김수근과
김중업의 다음은 누구인지를 묻는 일이었다.『건축과환경』김경수
주간은 창간호에서 원도시건축, 그리고 2호에서 정림건축을 비평의
장으로 호출했다.[1]

　　김경수가 두 거장의 다음 세대를 호명하면서 개인의 이름이
아닌 단체의 이름을 찾은 것은 무척 의미심장하다. 두 회사를
설립하고 운영한 이들은 해방 후 한국에서 근대식 건축 교육을 받은
첫 세대이다. 정림건축의 김정철(1932년생)과 김정식(1936년생),
원도시건축의 윤승중(1937년생)과 변용(1942년생)은 1950년대에
서울대학교에서 건축을 전공하고 1960년대 후반 독립해 사무소를
열었다(정림건축 1967년, 원도시건축 1969년 설립). 일본에서 건축
교육을 받은 김중업(1922년생), 김수근(1931년생)과는 나이 차이보다
더 큰 간극이 있었다. 이들이 본격적으로 작업을 시작하던 시점은
한국 경제가 고도성장을 시작하던 때와 정확히 일치했다. 이전 세대가
박물관과 시민 회관 등 국가 주도 문화 시설 건축을 수행하면서 건축의

1 ― 올림픽 관련 프로젝트 등 여전히 중요한
국가사업을 수행하고 있었지만, 김수근과
김중업이 1980년대 한국 건축계를 대표할
수는 없었다. 김중업과 김수근이 일본에서
교육받아 한국에 현대 건축을 이식한
세대라면,『건축과환경』이 그다음 세대로
지목한 이들은 해방 이후 한국에서 현대
건축을 교육받은 첫 세대였다.

147

예술적 가치를 사회적으로 알리기 위해 노력했다면, 정림건축과 원도시건축은 행정과 관료 체제를 뒷받침하는 시설, 기업 프로젝트와 함께 커 나갔다. 도심 재개발 사업은 두 회사가 성장하는 데 결정적인 계기였다.[2] 원도시건축과 정림건축이 수주한 도심 재개발 프로젝트는 각각 여섯 개와 여덟 개로 대기업 계열사로 모기업의 프로젝트를 전담한 회사를 제외하면 가장 많은 숫자다.[3] 아틀리에와 중대형 사무소의 구분이 뚜렷해지기 시작하던 때에 급속히 규모가 커진 이 두 회사의 건축가들은 개인의 정체성과 조직의 익명성 사이를 오갔다. 정림건축은 '조직 설계'를, 원도시건축은 '파트너십'이 작업 방식의 근간임을 여러 차례 강조했지만 개인의 이름이 조직 속에서 완전히 용해되지는 않았다. 건축 역사학자 히치콕은 한 개인 건축가의 창의력과 재능에 좌우되는 건축과 사회의 복잡화에 대응하는 조직적이고 체계 지향적인 건축을 구분한 바 있다.[4] 이 구분에 따르면 도심 재개발 사업의 오피스 건물은 전형적인 후자로 분류할 수 있다. 그러나 1980년대 중후반까지 한국 건축가는 이런 이분법적인 도식으로 분류하기 힘들었다.

김경수는 원도시건축의 작업을 비평하면서 "원도시는 건축을 통해 어떠한 삶의 양식을 드러내고 있는가?"라고 묻고, 이 질문에 답하기 위해서는 "우선 이 그룹이 즐겨 구사하고 있는 몇몇 건축적 어휘들을 살펴보아야 한다"고 말했다. 삶의 양식과 건축의 언어가 연결 가능한 것인지를 의심하지 않는 비평가의 시선은 무엇보다

2 — 정림건축의 경우 또 다른 한 축은 산업 단지 배후의 주거 시설 설계였다. 이에 대해서는 박정현, 『김정철과 정림건축: 1967~1987』(서울: 프로파간다, 2017), 84~85.

3 — 가장 많은 프로젝트를 수행한 회사는 재개발 조합 지구(열두 개 중 아홉 개가 재개발 조합이 건축주인 지구)를 도맡아서 한 대일건축이다. 이어 삼우건축이 열 곳을 설계했지만 삼성 계열사가 아닌 곳은 하나뿐이었다. 대우그룹의 일을 도맡았던 서울건축도 여덟 개의 프로젝트를 맡았다.

4 — Henry-Russell Hitchcock, "The Architecture of Bureaucracy & the Architecture of Genius," *Architectural Review*, no. 101, 1947, 3~6. 히치콕이 언급하는 'bureaucracy'는 행정 관료를 뜻하기보다는 대형 조직 속에서 익명화되는 건축가를 뜻한다.

5 — 김경수, 「원형의 도시와 건축의 자율」, 『건축과환경』, 1호, 1984년 9월, 85.

6 — 같은 곳.

7 — 김경수, 「건축에 있어서의 합리주의와 조형의 문제」, 『건축과환경』, 2호, 1984년 10월, 92.

먼저 건축의 형태에 가 닿았다. 김경수는 원도시건축이 반달 모양을 즐겨 사용하는 것을 발견하고 이것이 내적 체계나 구조에서 도출된 것인지, 덧붙여진 장식에 불과한 것인지 묻는다.[5] 언어론과 형식주의를 오가는 비평은 근대 건축의 윤리, 즉 기능이나 구조와 무관한 건축 어휘의 위험을 재확인한다. "그러나 실상은 여기에서 문제가 발생하게 된다. 구조와 분리된 자율적 장식은 표피적인 것으로 될 위험이 있으며 근대주의자가 아니더라도 그것이 건축을 유행의 차원에로 끌어내리거나 형식주의에 빠지게 할 수 있다는 우려"를 표했다.[6]

정림건축의 작업에 대한 비평도 유사한 방식으로 이루어졌다. 정림건축의 여러 프로젝트의 형태를 건축 언어로 치환해 읽어 내려고 한 김경수는 정림건축의 작업을 "근대 매너리즘의 외관과 공간"으로 해석했다. 그에 따르면 "조화와 통일이라는 기존의 미적 질서를 유지될 수 없는 것으로 파악하고 왜곡과 긴장의 세계, 실재와 허구가 모순적으로 얽히는 거울 속의 세계를 조형에 반영하는 것"이 매너리즘 예술이었다. 선적 요소와 면적 요소, 그리고 매스(김경수의 표현을 그대로 빌리면 양괴감)가 하나의 원리로 통일되지 않고 병치되어 있는 정림건축의 작업을 매너리즘으로 읽는 것이다. 이런 진단에 뒤따르는 평가에서 다시 '우려'가 되풀이되었다. "자칫 무의미한 형태의 유희에로 나아갈 위험도 있게 되는 것이다. 최근의 우리 건축가들이 작품 속에서 건축적 형식주의의 전조를 보게 되는 경우가 늘어나고 있고, 앞으로의 국제적인 행사에 대비한 대규모 건설이 예상되는 현시점에서는 정림 규모의 건축 집단에 대한 기대감과 함께 한편으로는 일말의 우려도 갖게 된다."[7] 매너리즘이 지닌 모순과 긴장이라는 원리를 일탈한 "자의적 형태"로 도피할지도 모른다는 불안이었다. 김경수 비평의 최종 심급은 체계와 긴밀하게 얽혀 있으면서도 개별성을 드러내는 건축적 어휘이고, 이에 따라 가장 피해야 할 것은 자의적 형태 유희, 형식주의였다. 이런 비평적 그물망에서 빠져나갈 수 있는 건축이 얼마나 존재할 수 있는지, 이 비평의 효과가 무엇인지 등에 관한 의문은 차치하더라도, 『건축과환경』의 "작가와 비평"은 엉뚱한 과녁을 겨눈 화살이었다.

당사자들은 이런 비평에 당혹감을 표현했다. 원도시건축은 "어떤

일관하는 방법론에 의해서 진행되고 제작되었다라고 얘기하기보다는
주어진 요구들, 입지 그리고 당시의 감수성 등이 복합적으로 묶이어
나타났기에 오히려 주어진 상황을 최선의 결과로 유도하려는 태도"로
자신들의 입장을 설명했다.[8] 정림건축은 "실제로 지어지는 건물을
'만들어 내야 한다'는 점이 우리와 같은 건축가들의 중요한 특징"임을
강조하며 "뛰어난 아이디어를 직관적인 통찰력에 의해 구하려고
하지 않고 환경 속에 내재된 어떤 질서를 발견"하는 데서 해결책을
구한다고 말했다.[9] 비평과 작가의 이 어긋남은 중대형 설계 사무소의
작업을 포착할 시선이 비평가에게 없었기 때문이다.[10] 1980년대 들어
'건축'의 영역은 넓어졌고, 개인 건축가와 조직 사이에 큰 간극이
벌어져 있었다. 김경수가 아니더라도 당대의 주요한 흐름을 예민하게
파악하려는 이라면 누구든 원도시건축과 정림건축을 주목했을
것이다. 그러나 이들이 실천하는 '건축'과 비평이 옹립하고자 하는
'건축'이 만들어 내는 교집합은 그리 넓지 않았다. 언어로 건축을
파악하고 형태 분석을 취하는 접근은 교회, 학교 등의 저층 소규모
프로젝트에 초점을 맞추었고, 이는 정림건축과 원도시건축의 주요
작업이었던 대형 프로젝트를 빠뜨리는 결과를 낳았다. 예를 들어,
김경수는 원도시건축의 오피스 프로젝트 가운데 뚜렷한 형태인
반달 모양이 있는 피닉스호텔을 대한화재보험이나 한일은행보다
더 비중 있게 다루었다.[11] 작가의 이름 역시 회사 이름 뒤에서
익명으로 변했다. 비평이 중요하게 여긴 반복되는 언어는 단일한
작가(author)를 전제하지만, 비평에 대한 답에서 볼 수 있듯 이들은
조직의 이름 뒤에서 사라졌다. 그렇다고 이들이 법인의 이름 아래에
머물러 있는 데 만족한 것만은 아니었다. 김정철과 김정식, 윤승중과
변용 등 두 회사의 대표 건축가들은 자신의 개별성을 확보하려고
꾸준히 노력했다. 이들은 조직 설계와 파트너십을 강조하는 회사의
정체성과 작가로서의 독자성 사이를 오갔다. 이는 작업의 크레디트를
밝히는 문제에서 예민하게 나타났다. 김정철과 김정식은 각자 자신의
이름으로 작품집을 발간했고, 윤승중과 변용 역시 작품집을 엮으며
『윤승중+변용』과 『원도시건축』을 구분했다. 후자는 1990년대 들어
사무실 규모가 더 이상 개인의 정체성과 관계를 맺을 수 없을 정도로

커진 당신의 상황을 단적으로 드러낸다. 2017년 국립현대미술관에서 열린 전시『윤승중: 건축 문장을 그리다』는 개인과 사무소 사이에서 동요한 정체성 문제를 다시 드러냈다. 미술관에서 전시하기 위해서 필요한 것은 작가의 이름이지 회사의 이름이 아니었다. 이는 비단 건축가만의 문제가 아니었다. 비평과 역사 역시 이 간극을 풀어내지 못했다. 1980년대 이후 건축, 도시, 조경의 지식 지형을 그리려고 한 건축도시공간연구소의 연구서(2011)에서 건축 부문을 맡은 두 저자 정인하와 배형민은 중대형 설계 사무소의 등장을 중요한 현상으로 인식하지만 이를 직접적으로 다루지 않았다. 대형 오피스 빌딩과 대형 설계 사무소를 포착할 언어는 30년이 지난 후에도 없는 것이나 마찬가지였다. 정인하는 미국에서 활동하며 한국 프로젝트는 두어 개뿐이었던 김태수와 우규승에 주목했다. 1980년대를 서술하기 위해 김수근과 김중업 이후의 '작가'가 필요했던 것이다.[12]

기술의 분화와 조직 설계의 시작

정림건축이 단독으로 수행한 첫 번째 도심 재개발 사업 프로젝트는 외환은행 본점 신축 설계였다. 1973년 현상 설계에서 당선되어 완공까지 8년이 걸린 장기 프로젝트였다. 외환은행은 1967년 한국은행의 3대 법적 기구 가운데 하나인 외국부(나머지 두 기구는 은행감독부와 조사부)를 독립시켜 만든 국책 은행이었다.[13] 경제 규모 증대와 함께 늘어난 외국환 거래를 전담하는 전문 은행을 민간 출자에 의한 민영 은행으로 설립해야 한다는 견해도 있었으나 한국 기업의 낮은 대외 신용도와 외화 지불 보증 등을 고려해 한국은행이 전액 출자해 설립되었다. 한국은행 별관을 사용하다 1970년 6월부터는

8 ― 원도시 건축연구소,「건축에 대한 변명」,
『건축과환경』, 1호, 1984년 9월, 88.

9 ― 정림건축,「건축에 대한 우리의 생각」,
『건축과환경』, 2호, 1984년 10월, 93.

10 ― 배형민,「파편과 체험의 언어」,
『건축·도시·조경의 지식 지형』(고양: 나무도시,
2011), 48~49.

11 ― 김경수,「원형의 도시와 건축의 자율」,
85~86.

12 ― 정인하·배형민·조명래·민범식·배정한·
조경진,『건축·도시·조경의 지식 지형』(고양:
나무도시, 2011).

13 ―『한국외환은행 30년사』(한국외환은행,
1997), 111.

김중업이 설계한 삼일빌딩에 입주해 있던 외환은행의 사옥 건립은
도심 재개발 사업을 국가가 직접 진행할 수 있는 기회였다. 예정
부지가 정부 소유였기 때문이다. 일제 강점기에는 동양척식회사
경성 지부가 있었고 당시에는 내무부가 사용하고 있었다. 내무부가
앞서 다룬 정부종합청사 14층으로 들어가자[14] 1972년 동양척식회사
건물을 철거하고 그 자리에 외환은행 본점을 신축하기로 결정했다.
정부종합청사가 식민지 통치 권력의 중심지에 새로운 공화국의 청사를
짓는 일로 파악할 수 있듯, 외환은행은 식민지 수탈 경제의 본산이
있던 곳에 성장에 박차를 가하는 국가의 대외 경제를 관장하는 기관의
사옥을 짓는 일일 수도 있었다.[15] 지금 이 프로젝트가 진행된다면,
역사적 맥락의 해석은 현상 설계의 당락을 결정하는 상당히 중요한
요소였을 것이다. 그러나 당시에는 장소에 드리운 시간의 무게는
별다른 구속력을 발휘하지 않았다. 오피스 빌딩을 짓는 도심 재개발은
공간의 상징 정치를 알지 못했고, 은행 본점 역시 상징적 의미에서
자유로웠다. 관료적 행정과 현대 국가의 효율적 기능 자체를 기념비로
만들 수도 있지만, 이는 당시 한국의 관료와 건축가에게 가능한
선택지가 아니었다.

　　1973년 현상 설계는 김수근, 김중업, 나상진, 배기형 등
내로라하는 열두 팀의 지명 현상 설계로 진행되었다. 1967년 개업한
정림건축은 지명도 면에서 무명이나 다름없었다. 정림건축이
외한은행 현상 설계에 초대된 데에는 창업자 중 한 명인 김정철의
개인 경력이 크게 좌우했다. 김정철은 서울대학교 건축공학과를
졸업하고 1956년 종합건축에 입사해 3년 정도 일한 뒤 1959년부터
10년 동안 한국은행과 외환은행 영선과에서 일했다.[16] 현상 설계가
있기 4년 전인 1969년 외환은행은 사옥 신축을 위해 설계 팀을
사내에 만들기도 했고, 김정철도 여기에 참여했다. 내부 사정으로 이
계획은 무산되었지만 김정철은 신축 준비를 위해 40일간 해외 답사를

14 — 3장 ▣▣ 29, 82쪽 참조.
15 — 김정식은 당시 외환은행 부지에 일본
내무성이 있었다고 구술하지만 이는 오류다.
전봉희·우동선, 『김정식 구술집』(서울: 도서출판

마티, 2013), 97.
16 — 김정철의 초기 경험에 관해서는
다음 참조. 박정현, 『김정철과 정림건축:
1967~1987』, 70~84.

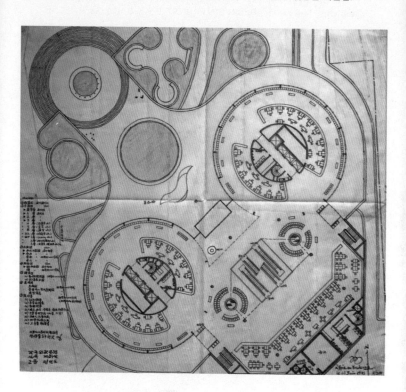

58 미스 반데어로에의 유리 마천루 계획 평면(위)과 포토 콜라주(아래), 1922.

다녀오기도 했다. 즉, 정림건축은 지명도는 낮았으나 은행 건축에 관한 경험과 지식은 축적되어 있었다.

1973년 현상 설계에 참여한 건축가들의 계획안 전체를 검토할 길은 없다.[17] 현재 확인 가능한 안은 정림건축의 당선안을 제외하면, 김중업의 계획안이 유일하다.(□ 57) 두 개의 원통형 실린더를 이어 곡면을 강조한 김중업의 안은 이 현상 설계에 접근한 건축가의 의도를 짐작하게 한다. 기존 도시와는 전혀 다른 형태와 재료의 건축을 삽입해, 상징적이고 기능적인 거점으로 삼으려는 이 접근은 미스 반데어로에의 1922년 유리 마천루 계획안과 유사하다.(□ 58) 1973년 한국에서 동원 가능한 재료와 구조를 고려하지 않고 반사 유리로 원통형 매스를 매끈하게 감싼 고층 빌딩 계획안은 현실적이기보다 상징적이었다. 다른 한편으로 실린더형 매스와 반사 유리 커튼월로 포스트모던 건축의 선구적 작업으로 평가받는 존 포트먼의 보나벤처 호텔(1974~1976년 시공)을 염두에 둔다면, 김중업 안의 동시대성을 평가할 수도 있다. 김중업의 안은 이상과 낙후된 현실을 날카롭게 대비하는 것이었다. 망명 중이던(당선 가능성이 희박했던) 김중업의 몽상적이면서 비판적인 제스처였다.

정림건축은 SOM(Skidmore, Owings & Merrill)의 레버하우스(1952)와 유사한 매스 구성에 미스 반데어로에의 시그램 빌딩 등을 연상시키는 입면을 조합한 안을 제출했다. 대로변에 저층 영업점을 두고 그 뒤로 고층 사무동을 올리는 구성은 이미 조흥은행 본점(1967, 종합건축)에서 사용된 적이 있지만, 이후 정림건축 은행 프로젝트에서 반복해서 사용됨으로써 하나의 유형으로 완전히 자리 잡게 된다. 검정 철골 프레임과 멀리언[18]으로 구성된 커튼월이 직육면체 전체를 감싸고 있다. 정림건축의 안은 김중업의 안에 비하면 현실적인 것처럼 보이나 도전적인 시도였음은 마찬가지다. 정림건축 역시 그 이전까지 10층 정도 규모의 설계 경험(외환은행

17 — 프로젝트의 규모에도 불구하고 『공간』, 『건축사』, 『건축』 등의 잡지는 이 현상 설계를 다루지 않았다.

18 — mullion: 커튼월에서 창을 지지하는 틀을 말한다.

부산지점[1969]과 제분회관[1972])밖에 없었다. 정림건축의 첫 오피스 프로젝트인 외환은행 부산지점은 저층부를 강조해 건물에 권위를 부여하는 새로운 시도를 보이지만, 철근콘크리트 라멘 구조에 PC콘크리트 패널로 외벽을 마감한 1960년대의 전형적인 오피스 빌딩의 생산 방식과 건축 문법을 충실히 따르고 있었다. 27층 규모의 은행 본점을 설계하기 위해서는 이전과는 다른 접근이 필요했다.

현상 설계안과 함께 제출한 104쪽 분량의「한국외환은행 본점신축공사 계획설계설명서」에서 정림건축이 고층 빌딩을 서울 도심에 계획하면서 무엇을 염두에 두었는지를 확인할 수 있다. 국가 프로젝트로는 최고층 건물이었기에, 서울 도시 계획에 대응하고 각종 설비 및 기계 장치 용량의 산출 근거를 밝히는 데 가장 많은 분량을 할애하고 있는 이 보고서에서 정림건축이 고민한 문제는 이 건물이 어떻게 보일 것인가였다. 대지의 역사적 상징성보다는 현상적으로 27층 오피스 빌딩이 다른 지역에서 어떻게 보이는지를 근거리와 원거리로 나누어 분석했다.(🖼 60) 외환은행 건물이 "도시민에 좋은 시각 효과를 주기 위해서는 근거리(주변의 건물, 도로), 중거리(고층 건물과 고가 도로) 및 원거리(1200미터에서 1600미터)에 있는 시점에서의 조형성이 우수하여야 하며 도시의 주요한 랜드마크(landmark)가 되기 위해선 1600미터 이상의 거리에서도 시민이 외환은행의 존재를 인식할 수 있는 배려를 하여야 할 것이다."[19] 고층 빌딩이 거의 없던 시절 북악산 삼청공원, 사직공원 등 을지로에서 1.6킬로미터 이상 떨어진 곳, 사실상 도심 어디에서도 눈에 띄는 존재감을 드러내기 위해 정림건축은 "외벽의 반사율을 높게 거울 효과가 나도록 하는 방법도 고려"했다. 요컨대, 이들의 첫 번째 선택은 그동안 오피스 건축에서 사용해 온 육중하고 답답한 프리패브 콘크리트 패널이 아니라 경쾌하고 투명한 유리 커튼월이었다.(🖼 59)

정림건축이 원한 이미지를 실현하려면 개인의 조형 의지나 창의성 이전에 동원 가능한 새로운 종류의 지식과 재료, 즉 생산 체제가

19 — 정림건축,「한국외환은행 본점신축공사 계획설계설명서」(1973), 10~11.

59 정림건축, 외환은행 현상 설계 계획안, 투시도, 1973. 출처: 정림건축 자료실.

60 외환은행을 바라보는 시점 조사. 원거리 및 중거리(왼쪽), 근거리(오른쪽). 출처: 정림건축, 「한국외환은행 본점신축공사 계획설계설명서」(1973).

도면 4. 외환은행을 보는 근거리 주요시점.

61 외환은행 공사 전 현장, 1973년경.

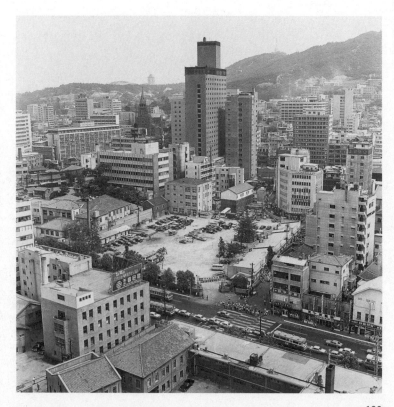

있어야 했다. 콜린 로우는 소위 시카고 프레임(Chicago Frame)을 이용한 고층 건물은 평면이라고 할 것도 없는 간단한 설계라고 말했다.[20] 철골 구조가 뼈대를 구성하고, 엘리베이터, 화장실, 계단, 덕트 등 수직으로 움직이는 요소들로 코어를 만들고, 공장에서 생산된 커튼월로 외피를 씌우면 되는 일이라는 것이다. 그러나 바로 이것이 1970년대 한국 건축가들에게는 익숙지 않은 다른 종류의 지식이었다. 철골 오피스 빌딩 설계가 요구하는 규칙적으로 반복되는 구조와 입면의 모듈, 철골 프레임과 외벽의 관계를 설정하는 방식은 벽으로 공간을 분할하고 매스를 만드는 콘크리트 라멘 구조와는 기율이 달랐다.

무엇보다 먼저 외벽 마감선과 기둥의 관계를 어떻게 설정할지 정해야 했다. 캔틸레버 보를 이용해 외벽선에서 기둥을 후퇴할 것인지, 외벽선에 기둥을 위치시킬 것인지에 따라 건물은 완전히 달라진다. 정부종합청사 설계 논란에서 명확하게 나타났듯, 이는 근대 건축의 미학적 이슈인 동시에 내부 공간의 기능 문제였다. 기둥을 외벽에서 후퇴하면 조흥은행 본점을 비롯해 많은 1960~70년대 건물처럼 수평 창과 수평 스팬드럴이 반복되는 형태가, 기둥과 외벽을 일치시키면 정부종합청사처럼 수직선이 강조되는 형태가 되는 것이 일반적이었다. 이 둘 사이에 다른 선택지가 있음은 물론이지만, 이는 커튼월을 구성하는 여러 재료가 있을 때에 가능한 것이었다. 철골 구조의 고층 오피스 빌딩이 콘크리트 라멘 구조의 저층 건물과 다른 이유는 규모의 차이 때문만은 아니다. 건물 생산을 위해 동원해야 하는 다른 공업 생산품의 수와 종류가 달랐다. 후자가 부족한 재료와 미흡한 디테일을 현장에서 건축가의 역량과 시공자의 임기응변으로 어느 정도 극복할 수 있다면, 전자는 전체적인 생산 체계 안에서 거의 대부분의 것이 결정되어야 한다. 기둥과 외피의 문제가 미학적 이슈뿐만 아니라 구조, 공간 활용, 설비 등 설계 전반의 여러 요소를 결정하는 중요한

20 — Colin Rowe, "Chicago Frame," in *The Mathematics of the Ideal Villa and Other Essays* (Cambridge, MA: MIT Press, 1976), 98.

63 외환은행 기공식, 1976년 8월 26일. 정주영 현대건설회장(왼쪽 끝)과 구자춘 서울시장
 (왼쪽에서 다섯 번째). 출처: 국가기록원.

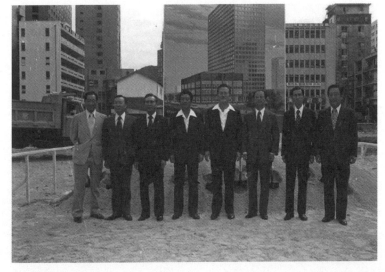

문제라는 것을 정림건축은 인지하고 있었다. 현상안의 투시도와 모델에서 선호한 커튼월과 기둥이 분리된 방식뿐 아니라 다른 방식도 함께 그 장단점을 분석했다.(🖼 62)

1973년 계획안은 1974년부터 변경되기에 이른다. 지나치게 고층이어서 시선을 가린다는 박정희 대통령의 지시로 세 개 층이 줄어든 것이 가장 큰 변화였다. 더불어 커튼월의 방식도 바뀌었다. 1976년 기공식 당시 현장 조감도와 공사에 맞추어 배포된 안내서에 나타난 커튼월에서는 유리가 차지하는 면적이 눈에 띄게 줄어들었다.(🖼 64) 최초 계획안에서 기술적으로 후퇴한 안내서의 설계 설명서에 따르면 구조는 철골 철근콘크리트로 확정했지만 외장은 PC콘크리트 또는 알루미늄 커튼월로 표기함으로써 상황에 따라 변동될 수 있음을 시사했다. 이 이미지의 커튼월은 금속 멀리언과 스팬드럴을 전제하는 것이었다. 그러나 당시 한국에서 멀리언으로 사용할 만한 강성을 지닌 압연 알루미늄은 전혀 생산되지 않았다. 공사가 시작될 때에도 선택지가 여전히 있는 것처럼 이야기했지만, 커튼월 방식은 이미 결정된 것이나 다름없었다. 2년 전인 1974년 설계 변경과 함께 정림건축이 작성한 「외환은행 확정보고서」에는 금속 커튼월에 대한 부정적인 평가가 가득하다. 결로가 생길 가능성이 많다는 기술적 어려움에서부터 차갑고 기계적이라는 미학적 판단, 나아가 "공업이 발달된 미국에서 흔히 사용되었으나 근래는 방향을 전향하여 별로 사용되지 않다"는 진단까지 등장한다.[21] 1년 전 1.6킬로미터 바깥에서 보이는 거울은 콘크리트 패널로 바뀔 운명이었다.

정림건축은 기둥과 외벽을 나란히 놓으면서도, 즉 기둥으로 수직선을 강조하기 쉬운 방식을 택하면서도 건물 전체의 인상을 수평적 요소로 결정했다. 스팬드럴 부분을 돌출시킴으로써 기둥의 수직적 요소를 숨겼다. 이는 외벽을 구성하는 논리를 기둥의 모듈과 무관하게 처리하는 것을 가능케 했다. 외환은행은 양 모서리를

21 — 정림건축, 「외환은행 확정보고서」
(1974), 16.

64 외환은행 기공과 함께 배포된 신축 공사 안내서, 1976. 출처: 권도웅.

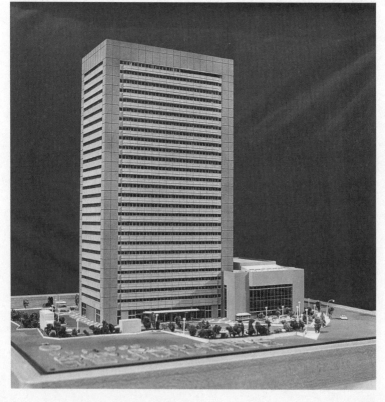

커튼월이 아닌 벽처럼 마감함으로써 정면과 측면의 비례를 별개로
처리했다. 정림건축은 외피와 구조의 논리를 분리함으로써 자신들만의
오피스 빌딩 구성 문법을 확립해 나갔다. 이런 여러 장치로 외벽의
구성이 바뀐 것에 대해 대응했음에도 불구하고 재료의 문제가 남아
있었다. 브라질산 석재는 예산상의 이유로 저층 포디엄에만 적용할 수
있었다. 정림건축이 고안한 대안은 붉은 화강석과 비슷한 타일을 붙여
PC콘크리트 패널을 만드는 것이었다.(🖾 66)[22] 이 과정을 거치면서
정림건축은 하중을 담당하지 않는 얇은 부재의 리듬과 변주로 빚는
전형적인 모더니즘 오피스 빌딩의 외관과는 다른 유형의 고층 빌딩을
만드는 문법을 찾아 나갔다. 부분적인 유리 사용, 정면과 측면의 분리
등 외환은행 건축은 이후 지어진 상공회의소, 사학연금회관 같은
정림건축 오피스 빌딩의 한 전형으로 자리 잡는다.

　　고층 빌딩의 마감 재료로 타일을 선택할 수밖에 없었다는 사실은
외환은행 건축의 한계였을 뿐 아니라 한국 건축계의 결핍을 드러내는
것이었다.[23] 이 결핍은 중대형 프로젝트에 관한 논의를 시공과 재료,
기술과 공법 등으로 축소시키는 결과를 낳았다. 정부종합청사가 완공
후의 모습보다 공사하는 이미지로 더 적극적으로 표상되었듯이,
외환은행 완공 후 건축적 논의는 거의 이루어지지 못했다.
동양척식회사가 있던 자리에 들어선 국책 은행은 장소와 권력에 관한
담론, 고층 빌딩이 주변의 도시 조직과 맺는 관계 등에 관한 논의를

22 — 현대건설에 따르면 사용된
PC판의 개수는 1408매다.
현대건설50년사 편찬위원회, 『현대건설
50년사』(현대건설주식회사, 1997), 363~364.
23 — 1976년에 공사에 들어간 외환은행
건축에 알루미늄 커튼월을 사용하지
못했다는 사실에서 국내 알루미늄 커튼월
생산 사정을 짐작할 수 있다. 국내에서
알루미늄 커튼월이 생산되기 시작한 것은
1970년대 중반이다(당시에는 "알루미늄 주물
벽재"라고 불리기도 했다). 1976년 일진금속이
생산을 시작해 명동 미즈백화점, 시민 회관
등에 납품했고(『매일경제신문』, 1976년
10월 22일 자, 5면), 같은 해 벽산금속은
일본 타지마준조사와 기술 제휴로 생산에

나섰다(『동아일보』 1976년 12월 11일 자,
2면). 그러나 이는 고층 빌딩 파사드 전면을
감당할 수 있는 강도를 지니지 못했고,
1980년대에야 비로소 본격적인 커튼월 생산이
시작된다. 효성알미늄은 1981년 여의도
대한생명보험 사옥 시공을 앞두고 기술 개발에
돌입했다(『매일경제신문』, 1981년 4월 28일
자, 9면). 그러나 이 커튼월 시공을 수주한
곳은 현대건설이었다. 현대건설은 1979년
12월 경남 울주군 상북면 길천리 1번지에
언양알루미늄 공장을 신설하고 1980년 2월
1일 생산에 들어갔으며, 1983년 대한생명보험
사옥 외벽 공사를 수주한다. 이에 대해서는
『현대건설 50년사』, 498~499 참조.

전혀 생산하지 못했다.

여러 결핍과 난점에도 불구하고 외환은행은 정림건축이 한국의
대표적인 중대형 설계 사무소로 성장하는 데 결정적인 기여를 했다.[24]
정림건축은 국내 설계 사무소 가운데 최초로 기술과 설비, 구조 등의
분야를 내부 조직으로 만들었다. 외환은행의 설계 및 시공 과정을
관리한 김창일은, 프로젝트 시작 단계에서는 삼신설비, 문전기 등 당시
대표적인 업체에 설비와 전기 설계를 맡겨 협업한 결과 초기 계획
설계에서부터 이를 고려하지 못했고 잦은 설계 변경 등에 적극적으로
대처하는 데 약점이 되었다고 말한다.[25] 이 경험으로 사내에 기술 관련
부서를 갖추어 나가게 된다. 정림건축 사장을 역임한 권도웅은 설계
사무소를 군대에 빗대어 다음과 같이 이야기한다.

> 수주(受注) 물량이 늘어나면 작업 인원도 늘어나게 마련이라
> 소대(小隊)를 거쳐서 중대(中隊), 나아가 대대(大隊) 단위로
> 규모가 커지게 된다. 규모의 변화 이외에 전문화, 분업화를
> 목표로 조직 개편을 시도하기도 한다. 사회적 환경 변화와 작업
> 효율 및 설계 품질을 높이기 위해서 조직은 끊임없이 변화를
> 시도하게 된다.[26]

한국 건축가가 아니라면 설계 사무소의 조직을 군대의 조직에
비유하지 않았겠지만, 이 비유에서 읽을 수 있는 것은 조직의
복잡화다. 설계 사무소의 중·대형화는 단순한 인원의 증대가
아니라 회사의 조직이 복잡해지는 것을 뜻했다. 외환은행 현상
설계 당선 이듬해인 1974년 정림건축의 조직은 별다른 부서
구분 없이 32명의 인원으로 구성되어 있었다. 반면 외환은행이
완공된 1980년 무렵에는 기획실, 설계1부~4부, 견적부, 감리부,
기계전기부로 분화되어 기계전기부가 처음 사내에 설치된다. 인원은

24 ─ 전봉희·우동선, 『김정식 구술집』, 93;
권도웅, 『건축설계 45년 변화와 성장: 남기고
싶은 자료들』(서울: 기문당, 2014), 16.

25 ─ 정림건축에서 가진 김창일과의 인터뷰,

2016년 8월 12일.

26 ─ 권도웅, 『건축설계 45년 변화와 성장:
남기고 싶은 자료들』, 94.

총 111명이었다. 3년 뒤 1983년 정림건축의 인원은 115명으로 큰 변화가 없었으나 조직은 한층 분화된다. 기획부, 설계1부~4부, 견적, 감리는 동일하나, 해외사업부, 구조부, 총무부가 신설되었고 기계전기부는 기계부와 전기부로 나뉘었다.(🖼 67, 68) 정림건축의 이 체제는 IMF 외환 위기를 맞아 기술 부서들을 정리해야 했던 1997년까지 지속되었다. 기술 부문의 내부화를 추구한 정림건축이 조직화의 모델로 삼은 회사는 당시 미국 서부를 중심으로 성장한 대형 사무소 웰턴 베켓이었다.[27] 정림건축은 웰턴 베켓이 1972년 펴낸 『토탈 디자인』(Total Design: Architecture of Welton Becket and Associates)을 참고해 조직을 변화해 나갔다. 이 조직화는 곧 관료 체계에 대응하기 위한 것이기도 했다. 기술 부서의 내부화는 국가 기관을 비롯한 클라이언트의 유지 보수 요청에 적극적으로 대응할 수 있는 장치였다.[28]

27 — 같은 곳. 1949년에 설립된 웰턴 베켓은 한국에서도 여러 프로젝트를 수행했다. 도심 재개발 사업으로 삼우설계와 협업한 삼성생명 사옥(1984)이 대표적이다. 서울 도심에 오피스 건물이 폭발적으로 들어서던 그때, 웰턴 베켓의 동방생명 사옥은 호기심과 질투의 대상이었다. "동방생명과 중앙일보 사옥은 '국내 최고'를 위해 지어진 것만큼 당분간 그 지위를 누리기에 외견상 하자가 없는 성싶다. (...) 동사[웰턴 베켓]는 의뢰를 받자 여러 가지 대안(스케치)를 들고 와서 탁월한 솜씨로 건축주를 완전히 설득시켰다는데, 관계자는 그 설득력이 너무 기가 막히게 훌륭해 도식적인 스케치만 경험해 온 건축주를 감동케 했다는 것." 『건축과환경』, 6호, 1985년 2월. 멀리언의 노출 없이 유리와 대리석의 면을 일치시킨 동방생명 사옥은 프레더릭 제임슨(Fredric Jameson)이 설정한 포스트모더니즘(역사적 양식을 사용해서가 아니라 도시와의 관계를 절연시키는 반사면)인 측면에서 국내 최초의 예로도 평가할 수 있다. 이에 대해서는 Fredric Jameson, *Postmodernism or, the Cultural Logic of Late Capitalism* (Durham: Duke University Press, 1991), 40~41.

28 — 정림건축에서 가진 김창일과의 인터뷰, 2016년 8월 12일.

29 — 윤승중의 초기 경력에 관해서는 전봉희·우동선·최원준, 『윤승중 구술집』(서울: 도서출판 마티, 2014) 참조.

30 — 민현식, 「건축의 본성을 끊임없이 탐색하는 심미적 이중주의자」, 『PA』, 4호, 윤승중+변용, 1997년 7월, 17.

31 — 국립현대미술관 서울관에서 가진 윤승중과의 인터뷰, 2016년 12월 21일. 가스미가세키 빌딩은 정림건축의 외환은행 현상 설계 계획안에서도 주요 레퍼런스였다.

작가주의와 파트너십 사이

정림건축과 함께 도심 재개발 사업에 따른 오피스 건축 설계를 통해
1980년대 대표적인 설계 사무소로 성장한 회사는 원도시건축이다. 두
회사가 고층 오피스 빌딩에 접근하는 방법은 창업자의 배경만큼이나
달랐다. 김정철과 김정식은 각각 한국은행과 충주비료라는 당대 국내
최대 금융사와 기업에서 경력을 쌓은 뒤 정림건축을 창업했다. 은행과
비료 공장의 건축 프로젝트를 통해 설계 경험을 축적해 나갔으나, 예나
지금이나 대기업 영선실과 설계 사무소는 분명 다른 류의 조직이다.
이에 반해 원도시건축을 창업한 윤승중은 김수근건축연구소와
기술개발공사에서 김수근에게 사사했다.[29] 정림건축이 관료 조직에서
배태된 설계 사무소라면 원도시건축은 작가주의 건축가의 직접적인
계보에 속한 설계 사무소였다. 이런 배경의 차이는 제한적인 조건을
타개하는 건축적 해법의 차이로 나타났다.

정림건축은 외피의 논리와 구조의 논리를 분리함으로써
자신들만의 오피스 빌딩 구성의 문법을 확립했다. 외피를 별도로
입히는 클래딩(cladding) 방식을 통해 건물의 성격과 예산 같은
발주처의 요구를 해결하는 것이었다. 원도시건축의 접근은 더 건축적
논리에 충실했다. "처음부터 집요하게 (...) 사무소 건축의 스페이스
모듈과 코아"를 연구한 원도시건축은 스페이스 모듈과 구조와 외피를
하나로 꿰뚫는 해법을 찾고자 했다.[30] 짧은 기간에 대단히 집중적으로
여러 오피스 빌딩을 설계한 원도시건축은 대한화재해상보험(1977,
이하 계획년도), 한일은행 본점(1977), 제일은행 본점(1983)으로
이어지는 일련의 도심 재개발 사업 프로젝트에서 3.6×2.4미터
스페이스 모듈-외벽 구조체를 이용한 실험을 이어 갔다. 3.6미터를
정면의 구조 간격으로, 2.4미터를 측면의 구조 간격으로 삼은 뒤,
이를 입면의 수직 요소로 그대로 확장하는 것이었다. 철골 구조임을
감안하면 이 간격은 상당히 좁다. 강도가 충분한 멀리언을 확보하지
못한 상황에서 입면을 해결하는 또 다른 방법이었다. 윤승중은
대한화재해상보험을 설계할 때 도쿄의 가스미가세키 빌딩(📷 69)을
염두에 두었다고 말하는데,[31] 이는 외관에 국한해서 이해할 필요가
있다. 가스미가세키 빌딩은 전·후면은 구조체의 간격이 입면의 구성을

결정했고 측면에서는 기둥이 후퇴한 커튼월로 처리되어 있다. 이 차이는 사소해 보이지만 건물이 지상과 만나는 방식을 결정한다. 지상에서 건물의 경계면은 캔틸레버 빔이 지탱하는 깊이만큼 후퇴할 수 있어 입구와 캐노피 역할을 하는 공간을 만들어 낼 수 있다. 이와 달리 외벽 구조체가 그대로 입구까지 내려오는 대한화재해상보험의 경우, 고층부의 입면 구성이 지상층까지 좌우하게 된다.(🖼 70) 윤승중과 변용 역시 이 문제를 인식하고 있었다. 도로 확장으로 건물 앞 공간이 협소해졌고 "기단부 처리"가 부족해 불만족스럽다고 자평했다.[32]

　거의 같은 시기에 설계가 진행된 한일은행 본점의 경우도 비슷하다. 윤승중은 이 건물의 레퍼런스는 에로 사리넨의 CBS 방송국 사옥이라고 밝힌다. 뉴욕에 최초로 철근콘크리트로 지어진 마천루인 CBS 방송국 사옥은 약 3미터 간격으로 외벽면과 45도 각도로 놓인 콘크리트 기둥에 검은색 화강암을 입혔다. 바라보는 위치와 그림자에 따라 창이 사라지고 돌덩이처럼 보이는 이 건물은 '검은 바위'(Black Rock)라는 애칭으로 불릴 만큼 강한 존재감을 과시했다.[33] 사리넨 사후 케빈 로치와 존 딩켈루에 의해 1964년에 완공된 이 건물이 뉴욕에 지어진 최초의 철근콘크리트 고층 오피스 빌딩이라는 사실은 이 건축 유형에 철골 구조가 얼마나 절대적이었는지를 반증하는 것이기도 하다. 원도시건축이 처한 상황은 정반대였다. 철근콘크리트에서 벗어나 철골 구조로 고층 빌딩을 단기간에 생산해 내야 하는 조건은 역설적으로 원도시건축만의 해법으로 이끌었다. 원도시건축은 기둥과 커튼월을 분리하는 문제에 관심을 기울이기보다 이를 통합하는 데 몰두했다. 가스미가세키 빌딩과 CBS 방송국 사옥이 원도시건축의 레퍼런스가 되었던 이유이기도 하다. 검은색 알루미늄 패널과 검은 색유리로 마감한 한일은행 본점의 이미지에서 CBS 방송국 사옥과의 유사성을 쉽게 확인할 수 있다.(🖼 71, 72) 구조체와 커튼월을 통합한 외벽의 수직 요소가 건축물 전체의 외관을

32 — 『PA』, 4호, 71.
33 — Pelkonen and Albrecht, *Eero*

Saarinen: Shaping the Future (New Haven: Yale University Press, 2006), 219.

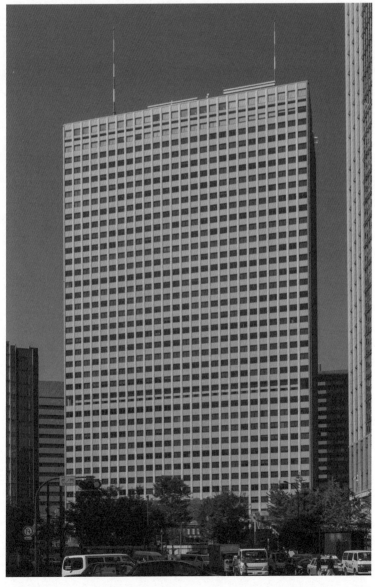

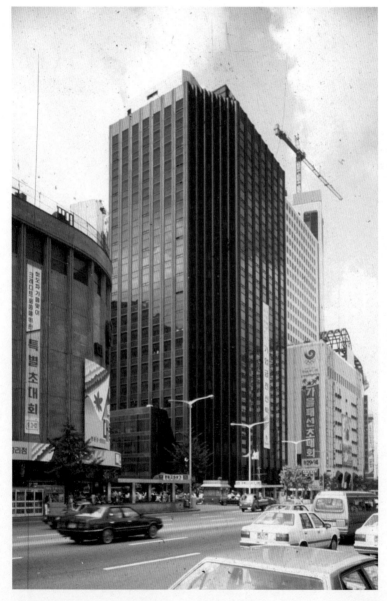

통제했다. 그러나 평면은 상당히 달랐다. CBS 본사는 도넛이라는 다른 애칭이 있을 정도로 코어가 중앙에 집중되어 있고 사무 공간은 네 방향에 균등하게 배치되어 있다. 내외부를 아울러 무방향성을 지닌 이 건물은 대지의 조건과 아무런 상관없이 독자적으로 존재했다.[34] 반면 원도시건축의 3.6×2.4미터 스페이스 모듈은 한일은행에서도 건물의 방향과 전체 구조 모듈을 결정했다. 구조체 역할을 할 수 있는 코어를 좌우로 분산 배치했기 때문에 양 끝의 입면은 이 모듈을 따르지 않을 수도 있었다. 굳이 2.4미터 모듈이지 않아도 무방했다는 말이다. 그러나 양 끝에 구조체인 벽이 아니라 커튼월로 감싸는 복도를 배치하여 이 모듈을 지키는 쪽으로 처리했다. 모서리는 계단처럼 접어 평면을 팔각형으로 구성한다.(▨ 73 가운데) 이로써 창문과 구조체의 리듬은 정면, 측면, 모서리면에서 각기 다르게 변주된다. 스페이스 모듈을 외벽을 구성하는 기준으로 삼는 원도시건축의 접근은 가능한 일관된 원리에 따라 내외부의 구성을 따르고자 하는 모더니스트적 접근법이었다. 시그램 빌딩처럼 평면과 입면이 구조적으로 무관하나 형식적으로는 유관한 미스 반데어로에의 고층 빌딩은, 외양(appearance)을 위해 실재(real)를 조절할 수 있을 때, 구체적으로 말하면 입면을 위해 구조를 생산할 수 있을 때 가능했다. 원도시건축의 초기 접근은 분명 내외부의 관계를 해결하려는 시도였으나 이상(idea)은 지극히 사실(fact)에 구속되었다. 층고를 3.6m로 잡아 평면 모듈과의 비례를 고려하고 있으나, 평면을 조직하는 이 모듈은 결코 입면의 모듈로 온전히 전환될 수 없는 것이었다. 구조와 평면의 논리와 무관하게 커튼월을 구성한 원도시건축의 다른 오피스 건물은 원도시건축만의 특성을 잃었다. 역시 도심 재개발 사업으로 건설된

34 — 도시와 무관한 독자적인 환경을
창조하려는 이 시도는 에로 사리넨 사무실에서
독립한 케빈 로치에 의해 더 본격화된다.
Feva-Liisa Pelkonen, *Kevin Roche:
Architecture as Environment* (New
Haven: Yale University Press, 2011), 9.

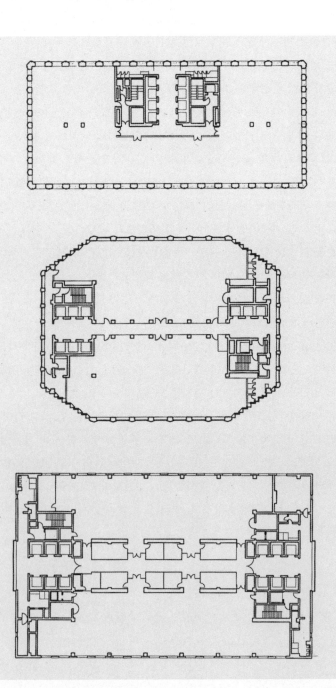

74 원도시건축, 한일투자금융, 1984. 출처: 원도시건축.
75 원도시건축, 동아투자금융, 1984. 출처: 원도시건축.

한일투자금융(1984, 🎞 74)과 동아투자금융(1984, 🎞 75)은 입면과 구조의 모듈을 일치시키려 한 초기 원도시건축의 시도에서 벗어나 있었다.[35]

대한화재해상보험부터 이어진 원도시건축의 접근법이 완성된 것은 제일은행 본점이었다.(🎞 76) 수직선을 강조한 점은 동일하지만 구조는 전혀 다른 종류의 것이었다. 앞의 두 예가 평면 모듈을 구조체에까지 확장했다면, 제일은행은 그렇지 않다. 철골 구조를 본격적으로 사용한 이 건물에서, 입면을 지금의 이 방식으로 제한할 어떤 조건도 없었다. 온전한 유리 커튼월이 가능했음에도 불구하고 제일은행은 대한화재해상보험과 한일은행의 문법을 따르고 있다. 코어를 양 끝으로 배치한 것은 한일은행을 따랐지만, 양 끝단은 자신들의 동아투자금융이나 정림건축의 여러 오피스 빌딩과 마찬가지로 화강석 마감으로 막아 견고한 인상을 부여했다. 이런 점에서 제일은행은 1980년대 중반 이후 외국 건축가들의 국내 시장 진출과 수입 제한 해제, 포스트모더니즘 유행 등으로 오피스 건축의 사무소별 개성을 확인하기 어려워지기 전에 완성된 원도시건축의 대표작이다. 다른 한편으로는 3.6×2.4m 모듈을 기본으로 한 고층 오피스 빌딩 설계가 시효를 다했다는 뜻이기도 했다. 이 모듈은 철골로 온전히 이행하기 전의 과도기적 산물이었다. 사무용 기기나 가구, 사무실 내에서 이루어지는 동선과 업종별 업무 행태, 즉 일종의 테일러주의에 의해 도출된 오피스 랜드스케이프와도 무관했고, 철골 구조와도 무관한 모듈이었다. 전자가 국내에서 체계적으로 논의되거나 연구되어 건축에 영향을 끼치지는 못했다. 오히려 반대로 공간에 맞추어 오피스 랜드스케이프를 조직하는 경우가 더 많았다. 더욱이 정확한 프로그램이 먼저 정해지고 이에 따라 오피스 건물이

35 — 한편 원도시건축은 직선 거리로 650미터에 불과한 거리에 한일은행-한일투자금융-동아투자금융-제일은행, 네 동의 오피스 빌딩을 도심 재개발 사업에 따라 설계했다. 초기 도심 재개발 사업을 주도한 것이 은행을 비롯한 금융사였음을 다시 확인할 수 있다.

발주되는 예는 거의 없었다.[36] (자본 축적과 사무직 종사자의 증가 등에
따른) 수요보다 (국제 행사를 앞둔 강북 도심의 고층화라는) 공급이
우선이던 시기, 철골 구조의 수급과 제작, 설계가 자유롭지 못한
시기, 원도시건축이 설정한 스페이스 모듈은 외부의 조건을 극복하기
위한(또는 무관한) 건축 내적인 체계였다.

계획 연도를 기준으로 하면 불과 5년의 차이에 불과하지만
대한화재해상보험과 제일은행의 설계와 시공의 숙련도 격차는
상당하다. 일련의 도심 재개발 프로젝트의 전후, 케미칼건설
사옥(1976, 📷 77)과 일신제강 사옥(1988, 📷 78)으로 연대를
확장하면 그 간극은 더 커진다. 콘크리트 라멘 구조에 타일 외벽에서
철골 구조에 커튼월로 변모한 이 과정은 비단 원도시건축에만
국한되는 것이 아니었다. 몇몇 예외를 제외하면 한국 건축이 구현할
수 있었던 가능성 자체의 변화였다. 민현식은 윤승중과 변용에
관한 글에서 1990년 이전에 건축가협회상의 명패에 적힌 윤승중의
문구를 인용하며, 그들이 추구한 건축적 가치를 설명한 바 있다.
"한국건축가협회는 이 건물이 성취한 선험적 노력의 결과로 우리 사회
건축 문화 발전에 기여한 바가 큼으로 금년도 수상작으로 선정하고 이
작품을 있게 한 건축가, 건축주 및 관계 인사의 노고와 성원에 경의를
표합니다."[37] 이 낭만적인 문구는 한 사회가 가 보지 못한 길을 먼저
탐침하고 그 결과물을 만들어 내는 것으로 건축가의 역할을 이해한다.
건축가의 역할을 미래를 투사하는 이데올로그로 여기는(20세기
모더니즘 건축가상이라고 해도 좋은) 만프레도 타푸리를 떠올리기에
부족함이 없다. 그러나 우리는 이 문구를 보다 축자적으로 이해할

36 — 160여 곳의 도심 재개발 사업 지구
가운데 유일하게 제3자 개발(토지공사)
방식으로 세 지구를 하나로 묶어 일종의 슈퍼
블록으로 개발한 을지로 재개발의 경우, 한
동의 건물은 은행으로 지정하고 건축 계획에
들어간다. 하지만 담당 건축가였던 김중업의
설계가 끝날 때까지 입주할 은행은 정해지지
않았다. 건축가는 어떤 은행이 들어올지

정해지지 않은 상태에서 설계를 해야 했고,
뒤늦게 입주가 결정된 기업은행은 자신들의
프로그램과 요구를 전달할 기회를 갖지
못했다. 공급이 수요보다 우선한 도심 재개발
사업의 성격을 잘 보여 주는 예다.
37 — 민현식, 「건축의 본성을 끊임없이
탐색하는 심미적 이중주의자」, 23.

필요가 있다. 건축가의 노력이 '선험적'인 까닭은 그것이 '우리 사회' 안에서 이루어졌기 때문이다. 오피스 건축에 국한시켜 말한다면, 건축사의 문맥에서 그들의 노력 가운데 어떤 것도 결코 선험적이라 하기 힘들다. 오히려 서구에서 19세기 말부터 진행된 고층 빌딩의 역사를 단기간 동안 뒤따라 체험했다고 하는 편이 더 정확하다. 구조와 재료, 커튼월을 구성하는 방법 등, 한국의 건축가들은 19세기 시카고의 루이스 설리번에서 20세기 LA의 존 포트먼에 이르는 100년의 과정을 15년여 만에 압축적으로 경험했다. 이 시기는 한국의 설계 사무소가 분화하는 과정과 거의 일치하는데, 이는 우연이 아니다. 다른 종류의 건축 지식과 설계 조직을 요구한 도심 재개발 사업과 오피스 빌딩 프로젝트를 맡았는지 여부는 아틀리에와 대형 설계 사무소를 가르는 한 기준이었다.

문화 헌법과 문화 건축

1970~80년대 도심 재개발 계획이 발전주의의 생산 체계와 표상에
얽혀 있었다면, 같은 시기 기념비적 문화 시설은 개발의 이면이었던
민족 주체성의 생산과 표상을 담당했다.[1] 발전국가 시기 지속적으로
반복되어 온 한국성 논의는 발전국가의 쇠퇴와 함께 변모되어 갔다.
이를 살펴보기 위해 1970~80년대 문화 정책을 간단히 추적할 필요가
있다. 1960년대 문화 정책의 방점은 문화재 보호에 있었다. 1961년
설립된 문화재관리국과 1962년 제정된 「문화재보호법」은 문화재
보호의 법적·제도적 장치였다. 후자는 "특정한 유형, 무형의 문화적
유산, 지리적 공간(역사적, 자연적 경관), 동식물 등의 자연을 국가
또는 지방정부의 문화재로 지정하고 이의 보존과 관리에 대해서
국가가 개입하고 관장하는 특별법"이었다.[2] 이 법에 따라 선별
발굴된 유무형의 문화재를 보존 관리하는 건축물의 건립이 이어졌고,
"애국선열, 호국 선현 등으로 대표되는 위인에 대한 기념사업이"
전개되었다.[3] 1960년대 정책의 연장선에서 이해할 수 있는 유신
이후의 문화 정책은 1972년 8월 「문화예술진흥법」이 제정됨으로써
기본적인 틀이 짜이게 된다.[4] 이 틀을 기반으로 유신 정권은 1973년
'문예중흥5개년계획'(1974~1978)을 마련했다. "전통문화의 계승과

1 — 개발주의와 민족 문화는 동전의 양면이자
후자는 전자를 매끄럽게 수행하기 위한
장치이기도 했다. 권보드래 외, 「1970, 박정희
모더니즘」(서울: 천년의상상, 2015), 170.

2 — 오명석, 「1960~70년대의 문화 정책과
민족 문화 담론」, 『비교문화연구』, 4호(1998):
125.

3 — 김지홍, 『1960~70 국가 건축 사업과
전통의 재구축』(박사 논문, 서울대학교, 2014),
iii.

4 — 오양열, 「한국의 문화 행정 체계
50년: 구조 및 기능의 변천 과정과 그
과제」, 『문화정책논총』, 7호(1995): 46.
「문화예술진흥법」(법률 제2337호)의
구체적인 내용으로는 문예진흥기금 부과,
한국문화예술진흥원 설립, 문화예술진흥위원회
구성, 문예 활동에 대한 면세 및 조세 감면,
문화의 달 및 문화의 날 지정, 문예 진흥 사업
활동과 시설에 국고 보조, 건축물 건축 시 미술
장식 권장 등이 있다.

이를 바탕으로 한 새로운 민족 문화의 창조"를 기치로 내건 유신 정권의 정책 목표는 전통문화를 보존하고 개발해 민족의 정체성을 굳건히 확립하는 일이었다. 이에 따라 국가 정책을 통해 지원하는 대상은 문화 향유자보다 전통문화의 창작자에 초점이 맞추어져 있었다. 무형 문화재의 전승과 보급, 전통문화 연주자나 공연 단체를 육성하고 지원하는 것이 주된 사업이었다. 말하자면 전통을 재구성해 내는 것이 일차적 목적이었다.[5] 1970년대 대표적인 문화 시설 중 하나인 국립극장도 이러한 국가 계획의 맥락 속에서 이해할 수 있다. 유신 헌법 공포 1주년을 맞아 1973년 10월 17일 개관한 장충동 국립극장은 국립극단(1950년 창단), 국립교향악단(1969년 3월 KBS교향악단 인수), 국립오페라단, 국립창극단, 국립무용단(이상 1962년 1월 창단), 국립발레단, 국립합창단(1973년 5월 창단) 등 일곱 개 국립 예술 단체의 상주 공연장이었다.[6] 교향악단, 발레단, 오페라단 등 전형적인 서구 부르주아 문화를 대표하는 단체도 포함하고 있었지만, 전통문화에 기반한 연주와 공연, "전통 예술의 공개, 보존, 진흥"이 극장 운영의 주된 목적이었다.[7]

유신 1주년에 맞추어 문을 연 극장의 준공 기념 공연 목록에서도 이를 확인할 수 있다.(🎞 79) 개관 당일 박정희 대통령이 관람한 「성웅 이순신」을 시작으로 한국 무용 「별의 전설」, 주세페 베르디의 오페라 「아이다」(Aida), 아악, 판소리, 민요, 무용, 민족 예술의 향연 등이 이어졌다. 전통과 민족 예술에 호소하는 공연 목록 가운데 오페라 「아이다」가 이질적으로 보일 수도 있다. 그러나 "호동 왕자와 낙랑 공주 이야기를 방불케"하며 민족주의 감성에 호소한 「아이다」는

<hr />

5 — 1960년대 경제사학회에서 제기된 내재적 발전과 이에 대한 문학 등 다른 분야에서 뒤따른 자발적 근대화론은 전통과 근대화를 화해시키고 식민 사관을 극복하는 유효한 경로였다. 이에 대해서는 김용섭, 『조선 후기 농업사 연구 1』(서울: 일조각, 1970); 김정인, 「내재적 발전론과 민족주의」, 『역사와 현실』, 77호(2010); 박찬승, 「한국학 연구 패러다임을 둘러싼 논의: 내재적 발전론을 중심으로」,

『한국학논집』, 35집(2007); 김윤식·김현, 『한국문학사』(서울: 민음사, 1996[1973]); 서영채, 「민족, 주체, 전통」, 『민족문학사연구』, 34호(2007) 등 참조.
6 — 국립교향악단은 1981년 8월 1일 다시 KBS로 이관되며, 국립오페라단, 국립합창단, 국립발레단은 2000년 재단법인화된다.
7 — 『경향신문』, 1973년 10월 17일 자, 3면.

79 국립극장 준공 기념 공연. 왼쪽 위부터 「성웅 이순신」, 「별의 전설」, 「아이다」,
 소극장 개관 기념 공연. 출처: 국립극장 디지털 아카이브.

「성웅 이순신」과 나란히 하기에 충분했다.[8] 당대 한국에서 가장 중요한 문화 시설이던 국립극장은 민족 문화 센터로 계획되었기에 "'조국 근대화'와 같은 국가 시책을 보조"하고 "전통문화의 보존을 민족 문화의 중흥으로 간주하는 이념"을 따르지 않을 수 없었다.[9] 문화는 정치와 경제에 대해 자율적이지 못했고, 건축물에서 콘텐츠에 이르기까지 프로파간다적 성격에서 벗어나지 못했다. 이에 건축가 김원은 "내셔널리즘-모뉴멘탈리티-표제 예술-목적적 조형 의지로 이어지는 논리적 이행"은 "건축 내면의 욕구이기보다는 건축 외적 작용"이고 이는 "한국 현대 건축의 위기"라고 진단하고 "목적적 조형 의지 대신 필연적으로 그렇게 되지 않으면 안 되는" 것을 찾아야 한다고 주장했다.[10] 당시의 흐름이 건축 외부에서 주어진 여러 조건의 결과라는 것을 지적한 것이다. 그렇기 때문에 그 대안으로 건축 내부의 논리와 당위에 대한 요청과 욕망이 이어지는 것은 자연스러운 귀결이었다. 이 요청은 넓게는 문화 좁게는 건축의 자율성이 담보되지 않으면 안 되는 것이었다. 그러나 "진보적 전망과 복고적 비전", 근대화와 반동적 복고, 경제 발전과 민족주의가 뒤섞인 곳에서 문화적 자율성이 자리 잡기란 힘들었다.[11] 국가가 특정한 종류의 문화와 예술을 거의 전적으로 개발하고 진흥하던 시기였다. 국립극장이 개관한 1973년은 1960년대 중후반부터 본격화되던 박정희 정권의 문화 예술 정책이 전환점을 맞는 때였다. 1972년 「문화예술진흥법」이 제정되고 1973년 한국문화예술진흥원이 설립됨과 동시에 문예진흥기금이 운영됨으로써 문화 예술 활동에 대한 지원 체제가 구축되었다. 1974년에는 최초의 중장기 문화 발전 계획으로 볼 수 있는 제1차 문예중흥5개년계획이 입안되었다.[12] 이 일련의 계획에서 핵심은 "민족사관" 정립이었다. 제1차 문예중흥5개년계획 기간인 1974~1978년에 투자된 문예진흥기금 가운데 70퍼센트가 민족사관 정립에 투여되었다. 그리고 이 금액의 90퍼센트가 문화재의 보수와 정화(淨化)에 사용되었다. 이 계획에 따르면 문화재의 보수 및 정화가 민족사관을 정립하는 핵심 메커니즘이었다. 민족이라는 단일화된 주체성을 정립하기 위해서는 역사의식이 필요하고, 이 역사의식을 구현하고 있는 현장으로서의 문화재가 필요하며, 이를

통해 획득한 역사의식은 다시 현재 이루어지고 있는 새 역사 창조의 원동력이 된다는 순환 논리였다.[13] 이 계획 속에서 "문화 예술 보급 선양 시설"이었던 건축 역시 민족적 자아를 확인할 수 있는 곳이어야 했다.[14] 국립중앙박물관(현 민속박물관), 국립경주박물관, 국립공주박물관, 국립부여박물관, 국립광주박물관, 부산시립박물관, 세종문화회관, 중앙국립극장, 한국정신문화연구원 등 이 시기 지어진 모든 '시설'이 한국적인 것을 강요받을 수밖에 없었다.

12.12사태, 광주의 비극을 낳은 5.17비상계엄 끝에 탄생해, 전두환 대통령의 임기와 함께 사라진 5공화국 헌법(헌법 9호)은 폭압적이었던 1980년대를 가리기라도 하려는 듯 '문화 헌법'으로도 불린다. "유구한 역사와 전통에 빛나는 우리 대한국민은"으로 시작하던 기존 헌법 전문은 "유구한 민족사, <u>빛나는 문화</u>, 그리고 평화 애호의 전통을 자랑하는 우리 대한국민은"으로 바뀌었다. 뿐만 아니라 7조로

8 ─ 『동아일보』, 1973년 11월 3일 자, 5면 참조. 호동 왕자와 낙랑 공주의 스토리는 국립극장에서 1974년(국립무용단, 「왕자 호동」), 1980년(국립극단, 「둥둥 낙랑둥」), 1988년(국립발레단, 「왕자 호동」) 공연되기도 했다. 19세기 오페라가 민족주의에 미친 영향에 관해서는 다음 참조. Krisztina Lajosi, "Shaping the Voice of the People in Nineteenth-Century Operas," in *Folklore and Nationalism in Europe During the Long Nineteenth Century*, ed. Timothy Baycroft and David Hopkin (Leiden: Martinus Nijhoff, 2007), 27~48.

9 ─ 정갑영, 「우리나라 문화 정책의 이념에 관한 연구」, 『문화정책논총』, 5호(1993): 102.

10 ─ 김원, 「국립극장을 통해 보는 전통 논쟁의 허구」, 『공간』, 94호, 1975년 3월, 20~21.

11 ─ 강정인, 『한국 현대 정치사상과 박정희』(서울: 아카넷, 2014), 249. 강정인은 논리적으로 또 역사적으로 동시에 공존하기 힘든 사상과 가치가 공존하는 것을 박정희 시기의 특징으로 제시한다. 이런 입장은 기본적으로 진보적 가치를 담보하는 근대화와 반동적 보수주의가 결합한 양상을 통해 역설적인 반동적 모더니티를 말하는 제프리 허프의 테제와도 맞닿아 있다. Jeffery Herf, *Reactionary Modernism* (London: Cambridge University Press, 1984). 전재호는 허프의 입장을 원용하며 민족주의가 경제 발전에 기여하는 동시에 반동적이었음을 밝힌다. 전재호, 『반동적 근대주의자 박정희』, 책세상문고 우리시대 2(서울: 책세상, 2000). 이런 맥락에서 박정희 정권이 건축에 요구한 것의 성격을 조명해 볼 수 있다. 복고적이며 전통적 가치와 개발주의적이고 현대적인 가치를 동시에 드러내기를 강권했기 때문이다.

12 ─ 한국문화예술진흥원, 『문예진흥원 20년사』(서울: 한국문화예술진흥원, 1993), 99.

13 ─ 문화공보부, 『호국 선현의 유적, 문화공보부』(서울: 문화공보부, 1978). 은정태의 포괄적 논의에 따르면, "박정희 시대 문화재 정화 사업은 총화 단결의 호국 전통을 자각하는 국민으로 '계발'(啓發)하는 수단"이었다. 은정태, 「박정희 시대 성역화 사업의 추이와 성격」, 『역사문제연구』 15호(2005): 276.

14 ─ 문화공보부, 『호국 선현의 유적, 문화공보부』, 207~241.

제1차 문예중흥5개년계획 기간 중 부문별 자금 투자 실적(단위: 백만 원).

출처: 한국문화예술진흥원, 『문예진흥원 20년사』, 98.

구분	총계	비율	1974	1975	1976	1977	1978
기반 조성	2,881.80	6	173.4	4552.2	744.3	1,009.80	499.1
민족사관 정립	34,079.70	70.2	2,206.60	2,719.80	3,001.00	8,818.00	17,334.30
국학	1,603.00	3.3	632	137.4	119.6	366.3	348
전통 예능	1,844.50	3.8	187.8	94.3	158.3	311.8	1,092.30
문화재	30,631.90	63.1	1,386.80	2,488.10	2,723.10	8,139.90	15,894.00
예술 진흥	5,929.90	12.2	1,200.20	825.1	858.4	1,347.40	1,698.80
문학	704	1.5	157.2	85.1	96.8	140.5	224.4
미술	741.2	1.5	179.1	95.1	95.9	175.5	195
음악	1,461.60	3	285.4	438.9	438.9	315.3	344.3
연극	2,059.70	4.2	497.7	122.2	122.2	454.3	534.8
무용	963.3	2	80.7	104.6	104.6	261.9	400.8
대중문화 창달	4,300.70	8.9	544.1	535.3	637.4	1,103.30	1,480.60
영화	3,742.50	7.7	402.7	410	557.3	1,001.20	1,371.30
출판	558.2	1.2	141.4	125.3	80.1	102.1	109.3
기타	1,350.40	2.7	114.8	225.5	223.1	43.5	746.5
총계	48,542.40	100	4,239.00	4,757.90	5,464.20	12,322.00	21,759.30

이루어져 있던 총강에 8조가 신설되었는데, "국가는 전통문화의 계승, 발전과 민족 문화의 창달에 노력하여야 한다"는 조항이 추가되었다.[15] 문화의 보존과 발전을 국가의 역할과 의무로 헌법에 명문화한 것이다. 이어 1981년 시정 연설에서 전두환 대통령이 언급한 "올바른 민족 문화의 기틀을 정립하기 위한" 새로운 문화 정책에 따라 "80년대 새 문화 정책"으로 명명된 중기 정책이 마련된다.[16] 헌법 제8조에 따라, "교육 혁신과 문화 창달"은 4대 국정 지표 중 하나로 제시되었다. 나머지 세 국정 지표는 민주주의의 토착화, 복지 사회의 건설, 정의 사회의 구현이었다. 또 "전쟁과 빈곤, 정치적 탄압 및 권력 남용으로부터의 해방"을 3대 해방으로 제시했다. 물론 쿠데타로 정권을 잡고 5.18 광주 민주화 운동을 무력 진압한 정권이 제시한 정의 사회의 구현과 정치적 탄압으로부터의 해방은 허무맹랑한 수사일 뿐이었고, 군사 정권과 발전국가라는 큰 틀이 그대로 유지되었다. 그러나 헌법에 명문화된 문화는 정책 입안에 일정한 수행력을 발휘했고, 그 속에서 문화를 둘러싼 기조는 서서히 바뀌고 있었다.[17] 경제개발5개년계획에도 처음으로 문화 부문이 포함된다. 1981년 8월 작성된 제5차 경제사회발전5개년계획(1982~1986)에는 문화 부분이 빠져 있었으나,[18] 1983년 발표된 수정 계획(1984~1986)에서 처음 등장했다. 적어도 명목상으로는 문화를 정치, 경제의 하위 항목이 아니라 대등한 국가 정책상 전략과 계획의 일환으로 다루기 시작했다.[19]

15 — 헌법 전문은 국가법령정보센터 웹 사이트 참조. www.law.go.kr. 강조는 인용자.

16 — 박신의, 「통합적 문화 개념으로 헌법 다시 보기」, 『헌법 다시 보기: 87년 헌법 무엇이 문제인가』(파주: 창비, 2007), 257.

17 — 정갑영, 「우리나라 문화 정책의 이념에 관한 연구」, 104.

18 — 경제개발5개년계획의 명칭이 경제사회발전5개년계획으로 바뀌면서 기존의 대단히 중앙 정부 집중적인 계획의 틀은 5공화국에 들어 신자유주의적 정책 등으로 서서히 와해되어 간다. 이에 대해서는 지주형,

『한국 신자유주의의 기원과 형성』(서울: 책세상, 2011), 115 이하.

19 — 대한민국정부, 『제5차 경제사회발전계획 수정 계획(1984~1986)』(1983), 111. 제5차 경제사회발전계획의 원안이 입안된 시점은 1981년 8월이고, 88서울올림픽 유치가 확정된 시점은 1981년 9월 30일, 86서울아시안게임 유치가 확정된 시점은 1981년 11월 26일이었다. 즉 원안은 두 국제 대회에 구체적으로 대응하기 위한 계획이 아니었다. 실제로 수정안의 마지막 장인 제8장은 "올림픽대회 준비"에 할애되어 있다.

전통문화를 개발, 보급하고 이를 통해 주체성을 확립한다는 계획은 이전 정권의 연장선상에 있었다. 그러나 문화 창달 계획의 수혜자를 문화를 향유하는 국민 전체로 설정하고, 이를 위해 문화 시설을 건립하며, 국제 스포츠 행사를 유치한 1986년과 1988년 전에 사업을 마무리한다는 새로운 목표를 분명히 명시했다.

이에 따라 구체적인 정책을 추진하기 위한 예산 편성과 시설 확충 계획이 수립되었다. 그동안 문예 진흥 사업의 주요 재원은 1973년부터 공연장, 고궁, 박물관, 미술관 등의 입장료에 부과된 모금 수입이었다. 시행 첫해인 1973년의 경우 전체 수입의 98퍼센트를 모금 수입이 차지했다.[20] 이 구도는 1982년 12월 「한국방송광고공사법」의 개정으로 큰 변화를 맞는다. 법 개정으로 언론 관련 공익 사업에만 사용하게 되어 있던 언론공익자금을 문예 진흥 사업에 투자할 수 있게 된 것이다.[21] 제5차 경제사회발전5개년계획 수정 계획에 따라 문화 부문 예산의 추가 확보가 필요했는데, 이를 한국방송광고공사의 공익 자금으로 충당한 것이었다. 공익 자금은 즉시 문예진흥기금의 상당 부분을 차지해 전체 예산의 28.7퍼센트에 달했다.[22] 이렇게 출연된 공익 자금은 문화 시설 건립 등 단기간에 대규모 자금 지원이 필요한 곳에 소요되었다.[23] 실제로 1980년대 대표적인 문화 프로젝트 가운데 하나인 예술의전당 건립에 필요한 경비는 전적으로 방송광고공사의

20 ― 한국문화예술진흥원, 「문예진흥원 20년사」, 120.

21 ― 같은 책, 119.

22 ― 1991년에는 공익 자금이 모금 수입을 추월했다. 같은 책, 120.

23 ― 같은 곳.

24 ― 문화공보부 문화정책연구실 문화사업기획관, 「예술의 전당」(가칭) 건립 계획 추진 경위」(문화공보부, 1983), 국가기록원 관리 번호: CA0051977. 건립 자문 위원이었던 소홍렬은 "방송광고공사로서는 가장 명분 있는 좋은 사업"이라고 말했다. 당시 건립 자문 위원은 김수근, 조영제(서울대 응용미술학과 교수), 최순우(국립중앙박물관장), 소홍렬(이화여자대학교 철학과 교수),

정병관(이화여자대학교 서양화과 교수)이었다.

25 ― 문화공보부 문화정책연구실 문화사회기획관, 「각국 문화 활동 및 시설의 한국과 비교비」, 국가기록원 관리 번호: CA0051977.

26 ― 오양열, 「한국의 문화 행정 체계 50년」, 57. 정치적 폭압에 대비되는 5공화국의 문화 정책-대중 동원에 대한 대표적인 비판은 대중문화(영화)와 스포츠를 중심으로 이루어진다. 지배와 억압이라는 단순한 구도 이면에 깔린 다층적인 관계에 대한 최근의 연구로는 다음 참조. 심은정, 「제5공화국 시기 프로야구 정책과 국민 여가」, 「역사연구」, 26호(2014): 197~238; 이현경, 「1970, 80년대 한국 사극 영화의 정치학」, 「국제어문」, 43호(2008): 361~388.

출연 기금으로 충당되었다.[24]

　올림픽 유치는 한국 사회를 외국과 비교하는 시선을 부여했다. 예술의전당 계획을 수립하기 위해 문화공보부는 국내 문화 시설의 현황을 일본, 미국, 프랑스, 독일의 상황과 비교하는 보고서를 작성했다.[25] 비교 대상국과 적게는 열 배(연극), 많게는 600배(오페라)까지 차이를 보인 문화 예술 공연 횟수 차이는 1980년대 문화 시설 건립을 추진하는 근거가 되었다. 오페라극장과 현대미술관, 도서관 같은 문화 시설은 1970년대식 문화적 프로파간다로 작동될 가능성은 적었다. 서구 시민 사회에서 유래했고 전시와 공연 모두 현대성을 포용할 수밖에 없는 프로그램의 특성은 민족의 과거에 현재성을 부여하는 국립 박물관과는 차이가 있었다. 정치, 경제, 사회적으로는 금기이거나 마찬가지였던 '민주주의'라는 용어가 문화 분야에서는 널리 사용되는 등 프로 스포츠와 문화 예술을 정권 안정에 동원했음을 감안하더라도 80년대에 문화는 새로운 의미망을 획득해 나간 것을 부인할 수는 없다.[26] 1980년대 문화 시설에서 '한국적인 것'의 표상과 상징에 대한 강박은 예전과 같을 수 없었다. 심지어 국수적이고 퇴행적인 프로젝트의 전형인 독립기념관에서도 변화의 흔적을 찾을 수 있다.

강요된 지침, 외부 공간과 한국성

다른 어떤 건축물보다 상징적 의미를 지닐 수밖에 없는 독립기념관은 광복 직후인 1946년 처음 필요성이 제기된 이래 여러 차례 논의를 거쳤으나 본격적인 건립으로 이어지지는 못했다. 그러던 중 1982년 6월 일본 문부성이 고등학교 역사 교과서를 검증하면서 '침략'을 '진출'로 수정하도록 지시한, 이른바 교과서 왜곡 사건이 벌어지자 문화공보부는 건립 추진에 적극 나선다. 두 달 뒤인 8월 28일 건립추진위원회가 발족되었다. 추진위는 1919년 3.1운동 당시 독립 선언서에 서명한 민족 대표 33인을 따라 모두 33인으로 구성되었다. 위원장에는 안중근의 5촌 조카이자 광복군과 육사 8기 출신으로 9대 국회의원(1973~1979, 유신정우회)을 지낸 안춘생이 선임되었다.

일본 식민 잔재로부터의 독립이라는 명분은 각 분야의 인사를 모두 동원할 수 있는 기회였다.[27] 조속한 건립을 위해 대지 선정 작업과 동시에 기본 계획을 위한 기초 작업이 진행된다. 이에 추진위는 건축 전문가(공교롭게도 모두 기술개발공사 출신인) 윤승중, 김원, 김석철, 조경 전문가 오휘영, 지역 개발 전문가 권태준 등 6인으로 소위원회를 구성하고 기본 계획 성안을 추진했다. 또 추진위는

27 — 독립기념관건립사편찬위원회, 『독립기념관건립사』(천안군: 독립기념관, 1988), 114. 독립기념관 건립추진위원회가 재단 법인으로 공식 출범할 당시 등기 기록을 살펴보면 위원장은 안춘생(전 광복회 회장), 부위원장은 김상길(광복회 회장)과 최창규(순국선열유족회 회장), 상임이사는 박종국(한국문화재보호협회 이사장), 감사는 김국주(한국광복군동지회 회장)와 유건호(한국신문편집인협회 회장)가 맡았다. 나머지 이사진은 다음과 같다. 김동리(예술원 회장), 김용걸(한국청소년연맹 총재), 김준화(고려대학교 총장), 김준(새마을 운동 중앙본부 회장), 문태갑(한국신문협회 회장), 박기종(대한불교조계종 원로회의 의장), 손인관(한국여성단체협의회 회장), 신병현 (한국무역협회 회장), 신영균(한국예술문화단체 총연합회 회장), 유석현(광복회 고문), 유기정(중소기업협동조합중앙회 회장), 유달영(전국농민기술자협회 총재), 유동진(대한교육연합회 회장), 윤근환(농협중앙회 회장), 이영복(천도교 교령), 이원홍(한국방송협회 회장), 장총명(재일거류민단중앙본부 단장), 전창신 (3·1여성동지회 회장), 정수창(대한상공회의소 회장), 정주영(전국경제인연합회 회장), 조경한(독립유공자협회 회장), 천관우 (민족통일중앙협의회 의장), 한경직(영락교회 목사), 허웅(한글학회 이사장).

28 — 같은 책, 178. 대한건축학회: 김근덕 (연세대), 김진일(한양대), 이광노(서울대), 박윤성(고려대), 송종혁(연세대), 윤도근(홍익대) / 대한건축사협회: 김기태(삼안건축연구소), 장기인(삼성건축설계사무소), 한창진 (한정건축), 김인석(종합환경연구소 일건), 박상호(석림건축연구소), 안기태 (동화건축연구소) / 한국건축가협회: 이승우 (정합건축설계사무소), 나상기(홍익대 환경개발연구원장), 김수근(공간연구소), 김정철(정림건축연구소), 이해성(한양대) / 조경 및 환경 분야: 김장수(고려대), 안봉원(경희대), 이규목(서울시립대) / 도시계획 및 광역계획: 강병기(한양대), 박병주(홍익대), 주종원(서울대) / 토질 및 수문구조 분야: 김상규(동국대), 선우중호(서울대) / 건축 분야: 김희춘(서울대), 김종성(서울콘설탄트), 이신옥(여성건축가협회), 임충신(울산대), 원정수(인하대), 서상우(국민대), 최창규(신진건축).

29 — 김석철은 처음에는 김중업, 김수근, 김석철이 위원으로 거론되었으나, 김수근은 부여박물관 왜색 논란의 여파로 독립기념관 설계에는 적합하지 않다고 여겨 배제되었고, 윤승중이 들어오면서 김중업이 나가게 되었다고 전하며 김원이 "독립기념관 건립 프로젝트 전체를 지휘"했다고 말한다. 김석철, 『도시를 그리는 건축가』(파주: 창비, 2014), 170. 김원 스스로도 자신이 부지 선정에서부터 기본 계획까지 독립기념관 건립을 주도했다고 말한다. 독립기념관 부지를 선정하지 못하고 있던 무렵, 한 방송 프로그램에서 풍수에 관한 이야기를 하는 것을 본 이진희 문공부 장관이 박종국 사무처장을 통해 연락해 왔다고 증언한다. 필자와 김원의 인터뷰, 2016년 3월 11일(국립현대미술관 30주년 김원 녹취록 참조).

30 — 김희춘, 「독립기념관 건립 현상 공모 작품 심사 개요」, 『건축문화』, 31호, 1983년 12월, 27.

소위원회와 별개로 "건축·조경 계획의 심의, 평가 및 전문적인 조언과 설계에 대한 평가와 자문을 위해" 설계 자문 위원회도 구성했다. 설계 자문 위원회에는 대한건축학회, 대한건축사협회, 한국건축가협회를 비롯해 조경, 환경, 도시 계획 분야의 전문가들을 포함해 33인으로 이루어져 있었다.[28] 학계와 협회의 주요 인물이 모두 망라되어 있었다. 그 가운데 가장 중요한 역할은 김원의 몫이었다. 소위원회에 속한 건축가는 세 명이었지만 김원이 거의 전적으로 전반적인 계획을 주도했다.[29] 김원은 현상 설계를 위한 기본 계획을 서울대 환경대학원 부설 환경계획연구소와 함께 작성했다. 기본 계획 시안이 완성되자 추진위는 1983년 4월 20일 국립극장 소극장에서 독립기념관 건립 계획에 대한 1차 공청회를 개최했고, 여기서 김원은 "건립 기본 방향과 환경 조성"에 대해 발표했다. 여기에는 대지에 대한 해석을 비롯해 상세한 배치 계획이 이미 포함되어 있었다.

49건의 현상 공모 응모작 가운데 김기웅, 정길협, 김형만, 황일인, 정인국, 박성규의 6개작을 입선작으로 뽑고 이들을 대상으로 제2단계 지명 현상을 실시해, 최종적으로 삼정건축설계연구소 김기웅의 작을 선정하기에 이른다. 김기웅의 응모안은 김원이 작성한 기본 계획의 배치를 최대한 반영했다.(□ 80, 81) 또 콘크리트 기와지붕으로 한국성을 표현하는 예전 방식을 따르는 것이었다. 김희춘 심사 위원장은 "본안은 한국 전통의 요소를 기와지붕에 있다고 보고 중심부 정면에 위치한 메모리얼 홀과 그 후면에 있는 특별계획전시관에 기와지붕을 도입하고 있으며 또한 이 2개의 건물 중심축상에 기조 광장이 있으며 좌우측 개별 전시관은 기와지붕의 주랑으로 이 광장과 구획하고 있다. 배치 계획, 조경 계획 등과 합쳐 한국적 분위기를 구체적으로 잘 표현"했다고 평가했다.[30] 김기웅의 안은 설계 지침을 어느 안보다 축자적으로 해석했다. 설계 지침은 한국적 건축이어야 한다고 못 박고 있었다. 일본의 교과서 왜곡으로 촉발된 건립이었으니 한국성의 강조는 어쩌면 당연한 것이었다. "한국적 전통 건축이라는 것은 소수 전문인이 생각하는 수사가 아닌 국민 모두가 공감할 수 있는 구체적이고 명확한 전통 언어와 관련된 것이어야 한다"는 해석까지 덧붙여 전통 언어의 추상적 표현 같은 다른 해석의 여지가 없도록

80 독립기념관 및 독립공원 기본 계획도, 1983. 출처: 독립기념관건립사편찬위원회,
『독립기념관건립사』.

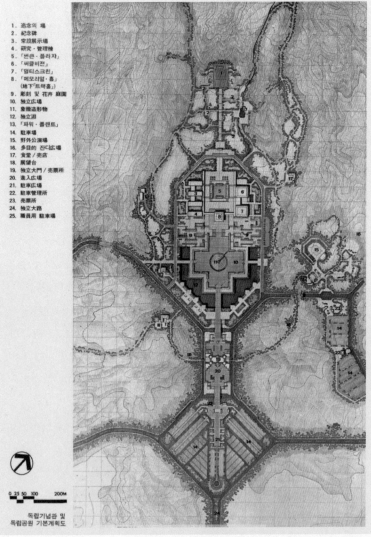

1. 追念의 場
2. 紀念碑
3. 常設展示場
4. 研究·管理棟
5. 「썬큰·플라자」
6. 「써클비전」
7. 「멀티스크린」
8. 「메모리알·홀」
 (地下「트렉홀」)
9. 彫刻 및 花卉 庭園
10. 独立広場
11. 象徵造形物
12. 独立淵
13. 「파워·플랜트」
14. 駐車場
15. 野外公演場
16. 多目的 잔디広場
17. 食堂/売店
18. 展望台
19. 独立大門/売票所
20. 進入広場
21. 駐車広場
22. 駐車管理所
23. 売票所
24. 独立大路
25. 職員用 駐車場

0 25 50 100 200M

독립기념관 및
독립공원 기본계획도

81 김기웅, 독립기념관, 1983. 출처:『건축문화』, 31호, 1983년 12월, 34.

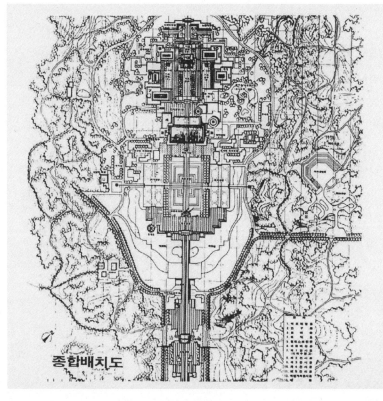

종합배치도

했다. 한국인이라면 누가 봐도 단번에 한국 건축이라는 것을 알 수 있어야 했다. 현대 건축의 추상적이고 지적인 표현이 지니는 제한적인 표상이나 전통에 대한 현대적 해석 등이 들어설 가능성을 봉쇄했다. 이런 태도는 다른 입선작에 대한 심사평에서도 잘 나타나 있다. 재미 건축가 정길협의 안에 대해서는 "과거의 한국적인 전통성에 구애받지 않고 독립기념관은 그 자체가 새로운 의의를 가지고 있으며 그것을 현대적으로 해석하여 표현하고자 애쓴 작품"으로 인정하면서도 "한국적인 전통성이 결여된 우리의 것과는 다른 이질적인 감"을 준다고 평가했다.(🖼 83) 정길협과 함께 입선작 가운데 전통 어휘를 직접 차용하지 않은 다른 작품인 황일인의 안에 대해서도 "기조 광장을 중심으로 사방에 건물 벽을 형성시켜 내정을 주 건물의 정면이 되도록 유도한 안으로 현대적 감각은 느끼게 하나 한국적 전통성이 결여"되었음을 지적했다.(🖼 82) 심사의 기준은 "한국적인 것"의 표상이었다. 그리고 그 해석은 건축가의 몫이 아니라 발주처, 발주처를 대신해 지침을 만든 이들의 일이었다.

한국성을 표현할 것을 명시적으로 요구한 설계 지침을 작성하고, 배치 계획에 따르기를 암묵적으로 요구한 현상 설계 과정에서 보인 김원의 행보는 역설적이다. 앞에서 이야기한 대로 종합박물관 현상 설계의 부조리함, 참여 건축가가 자발적이고 창의적인 설계를 할 수 없게 가로막는 발주처의 구체적이고 노골적인 방향 설정을 누구보다 앞장서서 비판하며, 이에 대해 "무엇보다 우리는 창조적이어야 하고 현대적이어야 한다"고 주장했던 이가 바로 김원이었기 때문이다.[31] 1966년 종합박물관 현상 설계 당시 콘크리트로 만든 전통 건축이라는 지침을 세우고 이를 관철시킨 문화재관리국 국장 하갑청의 역할을 20여 년이 흐른 1983년 독립기념관 현상 설계에서 김원이 맡은 것이다. 그 역시 이 사실을 분명히 인식하고 있었다. 그러나 그는 관료가 아닌 건축가가 그 악역을 수행했기에 이전보다 나아진

31 — 김원, 「국립극장을 통해 보는 전통 논쟁의 허구」, 20~21, 98.

독립광장평면도

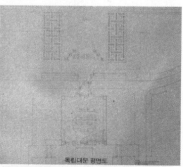

독립대문 평면도

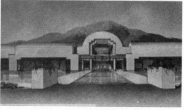

83 정길협(재미 건축가, 위), 정인국(아래), 독립기념관 현상 설계 입선안. 정인국은 복수의
 작가로 이루어진 팀으로 응모했다. 정인국 외의 참가자는 차종섭, 김순, 박영근,
 최수영, 서경종, 김용춘, 홍영표, 지영근, 이용익, 박규홍, 한충국, 민병각, 이용권,
 임오성, 송영기, 김응진이다.『건축문화』31호, 48 참조.

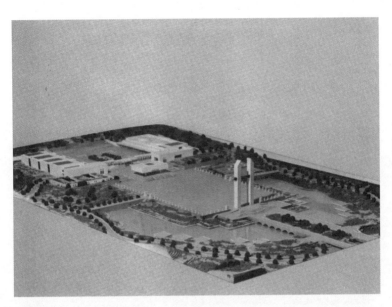

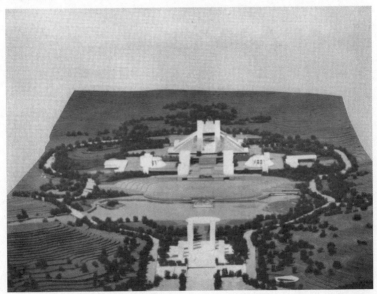

것이라고 평가했다.[32] 현대 건축을 방해하는 관료와 다른 선한 의지를 김원이 지녔는지 여부를 묻는 것이 아니라면, 누가 선하고 악한지를 판별하려는 것이 목적이 아니라면, 강제적인 지침의 내용에서 무엇이 달라졌는지를 추적할 필요가 있다. 겉으로 드러난 양상만으로 예전과 다르지 않은 방식으로 건축이 생산되고 비슷한 논란만 되풀이되는 것으로 치부해서는 안 된다. 거대한 콘크리트 기와지붕 아래에서는 전통 건축을 이해하고 차용하는 방식에 대한 이해가 조금씩 바뀌고 있었다.

포스트모더니즘과 전통의 만남

전통 건축의 양식적 요소를 차용한 건물, 그중에서도 1980년대 작업들을 포스트모더니즘이라고 칭하는 일은 이제 보편적 이해의 수준에 도달했다고 해도 좋다. 대표적으로 박길룡은『한국 현대 건축 평전』에서 "한국 건축에서 포스트모더니즘이 전통과 겹쳐지는 첫 방법은 김기웅의 전주시청사이다"라고 말했다.[33] 이 구도에 따르면 국립극장과 세종문화회관 같은 1970년대의 전통 언어 차용은 1980년대의 그것과 다르다는 설명이다. 그러나 포스트모더니즘은 사후적으로 획득한 개념이다. 처음 언급되던 시기로 따지자면 분명 건축이 다른 어느 분야보다 더 빨리 포스트모더니즘을 수용했으나,

32 — 필자와 김원의 인터뷰, 2016년 3월 11일(국립현대미술관 30주년 김원 녹취록). 또 김원은 독립기념관이 건축계의 세대 구분의 한 기점이었다고 말한다. 설계나 기획이나 추진 위원회에 관계하는 사람은 신사 참배를 한 적이 없는 세대여야 한다는 게 당시 분위기였다고 이야기한다. 참고로 김원, 김석철, 김기웅은 모두 1943년생이다.

33 — 박길룡,『한국 현대 건축 평전』(서울: 공간서가, 2015), 243.

34 — 한국교육학술정보원에 등록된 국내 발간 학위 논문이나 학술지 논문 가운데 1984년

이전에 포스트모더니즘을 언급한 논문은 없다. 1982년 제1회 건축대전과 1983년『건축사』에 실린「포스트모더니즘의 선구자들」등이 건축계에 '포스트모더니즘'이란 단어가 등장한 최초의 사례들이다.

35 — Jean-François Lyotard, "Answering the Question: What is Postmodernism?," in *The Postmodern Condition: A Report on Knowledge* (Minneapolis: University of Minnesota Press, 1984), 79.

36 — 유걸,「포스트모더니즘 소고」,『플러스』, 14호, 1988년 6월, 97.

이것이 격론의 대상으로 떠오른 시점은 이르게는 1987년 늦게는 1992년 이후다.[34] 1987년 민주화 운동과 대통령 직선제 개헌은 형식적 민주주의 체제의 성립을 이끌어 냈고 88서울올림픽을 앞두고 개방이 가속화되면서, 또 1989년 동구권의 현실 사회주의가 몰락하면서 마르크스주의를 중심으로 배타적으로 형성되어 있던 한국의 담론 지형은 포스트 담론(후기구조주의, 포스트 마르크스주의 등)으로 재빠르게 재편되었다. 몇몇 산발적 예외를 제외하면 '포스트'는 1987년 이후의 담론이다. 포스트 담론은 포스트(post)라는 접두사의 뜻대로 사후적 인식론의 형태를 띤다. 지금 처해 있는 현실이 예전과 다르다는 인식은 근대적 역사의식의 근본 테제이기도 했다. 리오타르 등 포스트모더니즘의 주요 이론가들이 모더니티 속에 이미 포스트모더니티가 내재되어 있다고 언급한 이유다.[35] 그러나 1980~90년대 한국에서 포스트모더니즘은 급변하는 국내외의 정치 지형과 맞물려 직선적인 시간성(모더니즘과 포스트모더니즘 사이의 선후 관계)과 역사의 단절이라는 개념과 떼어서 생각되기 힘들었다. 시대가 급변하고 있다는 인식 아래에서 적극적이든 소극적이든 찬성하든 반대하든 여러 사람들이 포스트모더니즘에 대한 자신의 입장을 피력했다. 그리고 이를 통해 나름대로 당대를 진단했다. 포스트모더니즘이 자기에게 잘 맞는 옷인지 살피면서 자신을 더 분명히 알게 되는 장치 구실을 한 것이었다.

많은 건축가들도 다양한 의견을 쏟아 냈다. 상충하는 견해 속에서도 전반적인 기조는 포스트모더니즘에 대한 피로감이었다. 우리에게는 모더니즘도 도래하지 않았기 때문에 포스트모더니즘을 논의하는 것 자체가 시대착오적이라고 바라보는 입장이 다수였다. 훗날 서울시청을 설계한 유걸은 "말초적이고 당치도 않아 보이는 포스트모더니즘은 지적이고 질서 있는 모더니즘을 배경으로 할 때에만 공명을 불러일으킬 수 있다. 그러나 이들이 극복하고자 했던 차가웁고 합리적이며 절제적인 '현대'라는 것 없이는, 이 반(反)현대는 공허한 미친 짓이 되는 것이다"[36]라고 가차 없이 평가했다. 건축 역사학자 이상해 역시 "한국 건축에서 탈근대 등을 논하는 것은 아이러니이다. 더구나 건축의 근대성이 정립도 안 된 상황에서

탈근대 건축의 필요성을 논하는 것은 더 큰 아이러니이다"라고 일축했다.[37] 시간적 전후로 이해된 모더니즘과 포스트모더니즘의 구도에서 포스트모더니즘을 논하기 이전에 완성되지 못한 모더니즘을 재요청하는 것이 제대로 된 순서라는 입장이었다. 이런 분위기가 팽배한 가운데 포스트모더니즘을 자신의 입장을 옹호하는 이론적 장치로 선취한 인물이 바로 김기웅이다.

현상 설계가 끝난 이듬해, 그리고 포스트 논의가 불붙기 전인 1984년, 김기웅은 자신의 석사 논문에서 포스트모더니즘으로 독립기념관을 해석했다.[38] 로버트 벤추리, 마이클 그레이브스, 찰스 젱스 등 포스트모더니즘의 주요 대변가들을 소개하면서 김기웅은 모더니즘을 보편적 문명에, 포스트모더니즘을 지역적 문화에 빗대어 설명하는 등 모더니즘의 가치를 부인하지 않으면서 포스트모더니즘을 옹호하기 위해 노력했다. 흥미로운 것은 포스트모더니즘이 한국 실정에 적합하다는 것을 입증하기 위해 김기웅이 가장 많이 참조하는 텍스트가 역설적이게도 독립기념관 건립 소위원회가 작성한 설계 지침이라는 사실이다. 노골적으로 전통 건축을 참조하라고 요구하는 것으로 비칠 수도 있는 지침 내용을 포스트모더니즘의 토속적이고 지역적 맥락주의를 나타내는 텍스트로 이해하는 것이었다. 이를테면, 사전(事前)적인 지침을 사후(事後)적인 비평의 언어로 전유했다. 예를 들어, 비판이 집중된 맞배 지붕을 거대한 스케일로 구현한 상징 조형물이 왜 그렇게 되었는지를 설명하면서 설계 지침의 문장을 거의

37 — 이상해,「포스트모던 건축」,『건축문화』, 121호, 1991년 6월, 113. 이밖에도 비슷한 입장은 쉽게 발견할 수 있다. 민현식,「사람을 위한 건축-사람에 대한 새로운 인식, 그리고 그들을 위한 건축」,『플러스』, 14호, 1988년 6월; 이하『공간』261호(1989년 5월)에 실린 이일훈,「포스트모더니즘, 그 시의적 질문에 대한 신상진술」; 김종성,「포스트모더니즘의 비판적 수용과 건축가의 역할」; 이희봉, 「포스트모던 건축: 지금 우리에게 필요한 것인가?」 등이다.

38 — 김기웅,「한국 건축에 있어서 전통성의 현대적 해석에 관한 연구: 독립기념관 건립계획안을 배경으로」(석사논문, 서울대학교 대학원 건축학과, 1984).

39 — 지침의 '돌의 동(動)'이 '돌의 중력'으로, '탑개'(塔蓋)가 '옥개'(屋蓋)로 바뀌었다. 같은 논문, 42~43; 독립기념관건립사편찬위원회, 『독립기념관건립사』, 282.

40 — 이는 김기웅이나 김원의 작업을 긍정하는지 여부와는 무관한 것이다. 실제로 프로젝트를 완성해야 하는 이들이 마주친 한계를 추적하는 것이 이 글의 목표다. 이는 곧 당시 한국 건축계가 지닌 역량의 한계이기도 하기 때문이다.

그대로 받아 적는다. "독립기념관의 가장 핵심이 되는 부분으로서 중곡의 중심 부분에 위치하게 되며 민족자존과 발전 의지를 상징하는 조형이어야 한다. 그렇기 위해서는 그 규모와 높이가 특출해야" 한다는 문장은 설계 지침과 완전히 일치한다. 또 한국적 상징 공간의 특징으로 열거하는 "목조 형식을 석탑으로 이행시킨 양식의 진화에서 보이는 창조적 방법 / 가구적 구성을 돌로써 표현하는 과정의 과감한 조형적 생략과 간결한 상징적 표현 / 구조적 착상과 정교한 기술의 결합이 이룬 조형 계획 / 현세적 감각의 비례와 통일된 이미지 속의 공간 형상 / 작고 간결히 생략된 구배가 적은 처마 곡선 / 목조 구조와 전탑 구조의 결합으로 만든 새로운 석탑의 구조적 발전 / 옥신(屋身)과 옥개석(屋蓋石)의 간결한 표현 속의 단일 석재 속에 여러 구조 부분을 표현 / 돌의 중력을 승화시킨 경쾌한 추녀선과 탑신과 옥개석의 비례" 역시 지침과 동일하다.[39]

윤승중, 김원, 김석철로 구성되고 김원이 주도한 소위원회가 생산한 지침은 김기웅에 의해 포스트모더니즘의 언어가 되었다. 국가 프로젝트에서 한국성의 표현을 둘러싼 갈등이 군인 출신 관료의 요구와 건축가의 입장 차이에서 기인했음을 경험한 소위원회 건축가들이 작성한 지침은 1980년대 한국 건축계가 이해한 한국적 상징 공간을 정리한 것이었다. 역사와 비평이 아닌 생산을 위한 언어였기에, 타푸리 식으로 말하자면, 현재를 위해 역사를 복무시키는 지극히 도구적이고 실무적(operative)인 언어들이다. 지침을 마련한 이들이 포스트모더니즘을 염두에 두었을 가능성은 전혀 없다. 이를 1984년 당시로서는 새로운 개념이었던 포스트모더니즘으로 전유한 것은 전적으로 김기웅의 해석이었다.[40] 전주시청사 등 일련의 절충적인 작업을 해 나가던 김기웅에게 포스트모더니즘은 근대 건축의 한계에 대한 비판과 전통 양식 전용에 대한 근거를 동시에 제공하는 매우 유용한 개념적 장치였다. 그러나 그는 자신의 언어가 아닌 지침의 문장에서 그 근거를 찾았다. 이는 김기웅 개인의 한계였다. 동시에 당시 한국 건축계에 퍼져 있던 통념이 포스트모더니즘과 친화성이 있었음을 말해 주는 것이기도 하다. 그런데 정작 독립기념관이 모습을 드러내자 사정은 김기웅의 의도와 다르게 전개되었다.

독립기념관이 준공된 1987년은 군부 독재를 마감하기 위한
변혁 운동의 열기가 뜨거웠고, 이는 독립기념관 해석에도 영향을
미쳤다. 마르크스주의적 해석에 입각한 당시의 대표적 비평에 따르면,
"그들(보수적 민족주의자)은 자신들이 겪는 가치 체계의 혼란과 현실의
모순을 일시적으로 모면하기 위해 이미 합의된 전통적 가치 체계에
의지하게 된다. 그래서 공공적인 기념비적 문화 사업들은 퇴행적
유토피아의 이데올로기로서의 기능을 수행하게 되고, 따라서 역사적
시간이 아니라 현재 긍정의 신화적 시간에서 작용하는 유토피아의
기능을 수행한다." 발전국가의 틀에 균열이 가기 시작한 1987년
변혁 운동에 동참한 이들에게 한국성을 표현하는 건축적 요소는
"합의된 전통적 가치 체계"였고 독립기념관은 "퇴행적 유토피아"였다.
정치적·사회적 급변기에 군사 정권의 선전적 기능을 수행한
독립기념관에 대한 비판은 피할 수 없는 것이었다.[41]

독립기념관은 전후 한국에서 현대 건축을 학습한 세대에게 주어진
과제이기도 했다. 1960년대 말 정부종합청사, 국회의사당, 종합박물관
등의 현상 설계에 개입한 국가와 군부 테크노크라트를 비판하던
위치에 있던 그들이 이제 국가의 기념비를 설계해야 하는 위치였다.
종합박물관을 설계한 강봉진은 1917년생, 세종문화회관을 설계한
엄덕문은 1919년생, 정부종합청사 현상 설계 당선자인 나상진은
1923년생, 국립극장의 건축가인 이희태는 1925년생으로 식민지
시기 건축 교육을 받았기 때문에 현상 설계에 참여할 수 없었다. 신사
참배를 하지 않은 '순수한' 한국인에게만 참여 기회를 준 독립기념관
현상 설계는 후속 세대, 해방 후 한국에서 건축 교육을 받은 이들의
몫이었다. 정림건축을 설립한 김정철과 김정식은 각각 1932년과
1935년생, 원도시건축을 설립한 윤승중은 1937년생, 간삼건축을
설립한 원정수와 지순은 각각 1934년생과 1935년생이다. 전후
서울대에서 교육을 받은 첫 세대에 속하는 1930년대 생들은 경제
개발이 가속화되던 1960년대 중반 개업해 대형 설계 사무소를 일군
건축계의 창업 세대였다. 이들의 주요 작업이었던 오피스 빌딩, 공장,
관공서 등에서는 건축의 상징적 표상이 거의 문제시되지 않았다.
그러나 1943년 태어난 동년배인 김원과 김기웅은 다시 전통 속으로

돌아가지 않으면 안 되었다. 1945년 일제로부터 독립한 것을 기리기 위해 식민 지배를 당한 조선으로 회귀할 수밖에 없었다. 한편에서는 전통으로 돌아가지 않고서는 현실화될 수 없는 프로젝트이기도 했지만, 다른 한편으로 전통, 이른바 '한국적인 것'이라고 상정되는 것을 향한 의지는 한국 사회가 그려 보일 수 있는 공동체의 표상이 무엇보다 '민족'이었음을 뜻한다. 시민 사회는 아직 온전히 생겨나지 못했고, 국가의 주체화에 맞서는 대항 주체를 내세운 진영 역시 '민족'을 전유하고자 했다.[42] 건축은 다시 한국적인 것과 민족성을 뚫고 나가야 했다.

지붕에서 마당으로

개관과 함께 비판적 평가가 이어지던 1987년 김기웅은 포스트모더니즘으로 설명하던 독립기념관에 대한 자신의 해석을 바꾼다. 그 계기는 1987년 7월 4일 국립현대미술관에서 개최된 『한불건축』전이었다.(📷 85) 1980년대 문화 시설 프로젝트에 두루 관여한 김원이 주도한 이 전시회는 프랑수아 미테랑 프랑스 대통령이 주도한 파리의 '그랑 프로제'(grand projet)와 한국의 대형 문화 시설을 나란히 제시하는 것이었다. 독립기념관, 예술의전당, 국립국악당, 국립현대미술관 등의 건립을 주도한 이들의 자체 평가와 같은 성격의 전시였다.[43] 김원은 전시의 목적은 문화 정책 입안과 건축의

41 — 김응석, 「퇴행적 유토피아의 목마」, 『건축과환경』, 1987년 9월, 55. 마르크스주의적 입장을 따르지 않는 경우에도 독립기념관은 과도하게 한국성을 추구하면서 "경직된" 사례로 평가되었다. 이범재, 「독립기념관 준공에 즈음한 몇 가지 생각」, 『건축문화』, 74호, 1987년 7월, 38.
42 — 대항 주체에 대해서는 다음 참조. 이남희, 『민중 만들기: 한국의 민주화 운동과 재현의 정치학』(서울: 후마니타스, 2015). 한국적인 것의 전유에 관해서는 김원, 「'한국적인 것'의 전유를 둘러싼 경쟁:

민족 중흥, 내재적 발전, 대중문화의 흔적」, 『사회와역사』, 93집(2012): 185~235, 민중과 중산층을 신도시와 함께 다룬 것으로는 박정현, 「계획 복합체 신도시와 한국 중산층의 탄생」, 『중산층 시대의 디자인 문화 1989~1997』(서울: 한국공예디자인문화재단, 2015), 151~169 참조.
43 — 이들 프로젝트의 주무자는 문화공보부 이진희 장관이었다. 1982년 5월 21일부터 1985년 2월 18일까지 장관을 역임한 이진희는 대형 문화 시설에 한국성을 강요한 장본인이기도 하다.

타당성, 설계 및 운영에 관해 프랑스 전문가들과 경험을 교환하는 것이며, "일방적인 프랑스의 문화적 우위를 전수받는 태도로는 임하지 않겠다는 기본 방침"을 정했다고 밝혔다.[44] 프랑스 측에서는 '빠리의 대형 기획물(1979~1989)'이라는 제목 아래 "떼뜨 데팡스, 대 루브르궁, 오르쎄 미술관, 아랍세계연구소, 재무부 새청사, 바스띠유 오페라극장, 라빌레뜨 공원, 라빌레뜨 그랜드홀, 라빌레뜨 음악센터, 라빌레뜨 과학산업관 제오드, 라빌레뜨 컴퓨터게임 갤러리, 라빌레뜨 제니뜨 콘서트홀"을, 한국 측에서는 '한국의 문화 건축'이란 제목 아래 "국립현대미술관, 독립기념관, 국립중앙박물관, 진주/청주 박물관, 예술의전당, 국립국악당, 창경궁 중건"을 전시했다.

김기웅은 전시를 위한 글에서 4년 전과는 다른 개념적 장치를 동원했다. "전래 한국 건축에서 우리는 허(虛)와 실(實)의 절묘한 조합에 유의해야 할 것이다"로 시작하는 그의 글에서 포스트모더니즘이란 단어는 완전히 사라지고 없다.[45] 한국에서 포스트모더니즘 논의가 한창 뜨겁게 전개되고 있던 1987년에 정작 김기웅은 다른 언어를 선택했다. 오히려 그는 "마당이라는 허의 부분"에 주목했다. 축에 따라 배치된 독립기념관의 여러 건물군 사이의 공간을 마당으로 해석하는 것이었다. "허의 건축은 스스로 형태를 주장하지 않는다. 무엇으로도 채워져 있지 않기 때문에 항상 무엇을 기다리는 '대기성 공간'이다. 여기에 인간 활동이 채워지고 빛이 가득할 때 그것은 언제라도 실의 건축으로 변하면서 생동감을 가진다"[46] 포스트모더니즘으로 전통 건축의 형태 언어를 차용한 것을 정당화하려 한 것에 비하면 상당한 차이다. 먼저 청자가 달라진 것을 지적할 수 있다. 전시의 파트너였던 프랑스 건축가들을 의식한 발언일 수도 있다. 그들을 상대로 역사적 양식 차용을 포스트모더니즘으로 설득하고 정당화할 필요가 없었기 때문이다.

44 ― 김원, 「'한불건축' 시말기」, 『건축가』, 1987년 5/6월호, 6. 이런 입장에도 불구하고 프랑스가 "올림픽을 앞두고 문화 시설 공사가 한창인 우리나라에 건축 자재와 건설 중장비를 팔아 보려는 장사속이 엿보인다"는 비판도 있었다. 「佛 장사속셈 보인 韓佛건축展」, 『경향신문』, 1987년 7월 17일 자, 6면.

45 ― 김기웅, 「독립기념관」, 『건축가』, 1987년 5/6월. 36.

46 ― 같은 곳.

또 다른 한편으로 전시는 서구 건축과의 비교를 통해 오히려 자유롭게 한국적인 공간에 대한 입장을 전개할 수 있는 기회였다. 김기웅은 그간 축적되어 온 논의를 정리하고 자신의 생각을 덧붙였다. 1960~70년대 전통 논쟁을 거치면서 건축가들은 직설적으로 요소를 차용하는 것에서 추상적이고 관념적인 한국성을 찾고자 했다. 그것은 한국적인 공간에 대한 탐구로 이어졌고 특히 외부 공간과 배치의 특성에 주목하는 결과를 낳았다. 이 생각들이 건축적으로 구현된 대표적인 예가 김수근의 일련의 현상 설계안이다. 김수근은 1970년대 말부터 국가가 발주한 문화 시설 프로젝트에 일관된 방법론으로 접근했다. 청주박물관, 인천상륙작전기념관, 국립현대미술관 계획안과 예술의전당 계획안은 모두 기본적으로 동일한 접근법을 취했다. 평지가 아닌 경사지가 대지인 이들 프로젝트에서 김수근은 단일한 매스 안에 필요 프로그램을 배치하지 않고 매스를 나누어 배치했다. 이 분절된 매스를 외부 공간 사이에 적절히 배치함으로써 관람객이 건물의 내외부를 번갈아 가며 경험하게 하는 것이다. 부석사를 비롯한 여러 사찰에서 느낄 수 있는 공간 경험과 다르지 않은 것이었다. 형태, 물질, 솔리드한 것이 아니라, 공간, 정신, 보이드에서 발견하는, 어떤 의미에서는 발견되어야 하는, 한국성이었다.

이는 기능 면에서 현실적인 방식이기도 했다. 나누어진 전시관은 전시의 규모에 따라 개방하고 폐쇄하는 데 유리했다. 소장품과 운영 프로그램을 확보하기 전에 건물부터 지어야 했던 상황에 대응하는 한 방법이었다. 또 기와를 올릴 것을 강권하는 정부의 요구에 대응하면서도 과장된 기념비 느낌을 주지 않을 수 있는 방법이었다.[47] 건물이 두꺼워질수록 기와지붕은 과도하게 커질 수밖에 없었다. 이런 배치와 매스 분절은 외부 공간에서 한국 건축의 고유성을 찾으려는 건축 역사학계의 성과와 무관하지 않았다. 정인국과 안영배는 각각 축과 외부 공간을 중심으로 한국 건축을 해명하고자 했고, 특히 안영배는 이 틀을 고건축을 해석하는 데에 국한시키지 않고 현대 건축의 설계에 적용하고자 했다.[48] 김기웅의 글과 거의 같은 시기에 발표한 김성우의 「동양 건축에서의 집과 사람」에서도 비슷한 논지를 찾아볼 수 있다. 김성우는 한국성을 한국만의 것이 아닌 동양 건축

일반의 특징에서 도출할 필요가 있다고 지적하며, 서양 건축이 오브제를 만드는 것이라면 동양 건축은 빈 마당을 구획하는 것이라고 설명했다. "동아시아의 건축적 전통에서 보듯이 땅을 바닥으로 하는 빈 공간, 즉 마당을 형성하려는 태도는 건축을 객관화할 수 있는 대상적인 오브젝트로서 형성하기를 거부한다는 입장이다. 건축은 무대의 형성을 목적으로 할 뿐, 주인공 배우의 역할까지 하는 것은 거부하는 태도다. (...) 건축의 질은 독립된 물건으로서의 가치가 아닌 무대의 효용성으로서의 질이다."[49] 오브젝트보다는 이를 둘러싼 공간, 솔리드보다는 보이드에서 한국적인 것의 특성을 찾으려는 시도들이었다.

　　김기웅의 1987년 전시 텍스트 역시 이런 담론의 자장 속에서 해석할 수 있다. 그러나 역설적이게도 많은 외부 공간을 낳은 독립기념관의 배치는 김기웅의 것이 아니라 설계 소위원회, 더 정확히는 김원의 것이었다. 실제로 설계 지침에는 비록 '가람 배치'나 '외부 공간' 같은 용어를 정확히 적시하고 있지는 않지만 건물이 아닌 외부에 관한 지침이 상당수 포함되어 있었다. 지침이 선택한 단어는 마당 대신 '광장'이었다. "광장은 지형에 맞추어 변화를 주도록 하되 한정된 공간으로서 함축성을 강조하게 구현하며, 다양한 변화 속에 일관된 비례와 전통 건축의 구조적 특성을 실현함"이라는 항목에는 외부 공간이 전통 건축의 심층에 해당하는 특징임을 분명히 하고 있다. 또 "광장 구역은 중심축을 중심으로 하며 그 주위는 자연적인 지형과 산세를 따라 자연과 인위적 융합을 무리 없이 조화시키도록 함"이라는

47 — 국립현대미술관 설계 경기 심사 결과 정부 보고서는 이를 "가람식 배치"로 설명한다. 국립현대미술관, 『국립현대미술관 건립지』(과천: 국립현대미술관, 1987), 53.
48 — 채우리·전봉희, 「한국 건축의 해석에 적용된 축 개념의 가능성과 한계」, 『한국건축역사학회 학술 발표 대회 논문집』(한국건축역사학회, 2015년 봄), 5. 안영배의 외부 공간론에 대해서는 다음 참조.

Hyungmin Pai and Don-Son Woo, "In and out of Space: Identity and Architectural History in Korea and Japan," *The Journal of Architecture*, vol. 19, no. 3 (2014): 402–433.
49 — 김성우, 「동양 건축에서의 집과 사람: 하나의 동양적 관점으로서의 한국성」, 『공간』, 238호, 1987년 6월, 53.

항목은 축을 따르되 주변 환경에 순응하는 배치 방식을 말했다.[50]
흥미롭게도 김기웅이 지침을 해석하면서 자신의 견해를 비교적
적극적으로 개진하는 부분이 바로 광장 및 외부 공간에 관한 곳이었다.
김기웅은 안영배를 언급하며 "한국 건축에서 외부 공간은 매우
중요한데 외부 공간은 강조될 건축 형태의 조형성과 상호작용하며,
한국 전통 공간을 가장 풍요하게 만드는 요소인 것 같다"고
서술했다.[51] 1990년대 이래 최근까지 한국 건축에 지배적인 영향력을
행사한 마당, 비움과 허를 김기웅이 나름의 방식으로 선취하고 있는
것이다. 김기웅의 이런 해석의 변화는 논리적 발전이라기보다는
임기응변에 가까운 것이었다. 그는 당대의 역사적·이론적 흐름에
재빨리 대응해 자신의 건축을 옹호하는 데 동원했다. 상당히 다른
개념들을 오간 것에서 볼 수 있듯이 개념과 건물 사이의 간극은 메울
수 없을 정도로 컸으나 그의 시도는 1980년대의 담론이 90년대로
이행해 가는 고리가 되었다.

인용한 김기웅의 마당과 허에 관한 글은, 수년 뒤 "'비워 둔다'는
것은 공간의 기능을 중성화하려는 것이고, '비어 있음'은 공간이 건축의
절대 미감이 부여된 고유한 질을 가지게 하려는 것이다. (...) 우리
전통 건축의 내외 공간은 특정한 하나의 기능이 주어진다기보다는
항상 중성적으로 남아 있다가 때에 따라 어떤 특유의 기능 또는
행위가 도입되었을 때 비로소 의미를 가질 수 있도록 철저히 비어
있게 한다"고 말한 민현식의 문장과 매우 유사하다.[52] 건물의 성격과
대지에 접근하는 태도 등에서 정반대에 있다고 해도 좋을 김기웅의
독립기념관과 민현식의 국립국악학교에 대한 언어는 유사한 개념적
근거 위에 서 있었다. 역으로 비움이나 마당이란 개념 자체가 특정한

50 — 독립기념관 공사가 한창이던 1987년
4월 9일 건립추진위원회는 공청회를 개최해
겨레의 집 지붕 기와, 전시 건물 외장재,
본기념관 대문 양식과 상징탑의 위치 등을
현안 문제로 제기한 바 있다. 이때에도 김원은
"규모가 작더라도 뒤의 전시관들이나 산과의
조화를 이루면서 '겨레의 큰마당'을 다스릴
수 있는 방향을 모색할 수 있지 않을까

생각한다"는 의견을 제시한다. 건축물의
형태 이상으로 건축과 외부 공간의 관계에
대한 분명한 이해가 있었음을 다시 확인할
수 있다. 독립기념관건립사편찬위원회,
『독립기념관건립사』, 330.
51 — 김기웅, 「독립기념관」, 36.
52 — 4.3그룹, 『4.3그룹: 이 시대 우리의
건축』, 민현식 편(서울: 안그라픽스, 1992), 10.

건축 어휘나 양식과는 무관한 개념임을 확인할 수도 있다. 자본주의의 포섭을 한사코 거부하려고 한 미스의 '거의 아무것도 없음'(almost nothing)이 임대 면적의 최대화를 추구하는 상업 건축에 의해 쉽사리 전유될 수 있는 것과 마찬가지이다. 4.3그룹은 이 개념 틀 속에서 형태와 축을 지우고 모더니스트의 언어로 회귀함으로써 비움을 구축하려고 했다. 지금까지 영향력을 행사하는 이 '비움'의 언어는 흔히 생각하는 것처럼 이전 세대와의 단절이 아니라 연속에 가깝다. 그 실마리를 우리는 독립기념관의 지침과 김기웅의 전시 설명에서 발견할 수 있다. 그리고 그 텍스트에는 독립기념관을 둘러싼 절충주의자 김기웅의 개인적 발상인 동시에 1980년대 한국 건축의 성과와 한계가 응축되어 있다. 한국적인 것이라는 기표를 중심으로 논의되어 온 기념비적 국가 프로젝트가 독립기념관에서 분명한 변화의 계기를 맞았다고 평가하기는 힘들다. 그러나 유사한 양상으로 진행되어 온 건립 과정 속에 변화의 움직임은 내포되어 있었다. 1980년대 문화 시설 프로젝트 가운데 프로그램의 설정, 추진 배경, 현상 설계 진행, 최종 형태에 이르기까지 독립기념관은 분명 퇴행적이었다. 경제 개발과 민족 주체성이 긴밀하게 연결된 발전국가의 문화 논리가 가장 큰 규모로 구현된 사례였다. 그러나 이 논리가 건축의 의미를 보증해 주지는 못했다. 독립기념관의 해석을 전유하려는 김기웅의 시도는 건축의 의미를 담보할 다른 의미의 네트워크가 필요했음을 보여 준다.

동물원 옆 미술관

1980년대 말에서 90년대 초에 걸쳐 완성된 국립현대미술관과
예술의전당은 기존의 문화 시설과는 사뭇 달랐다. 현대 미술과 오페라,
클래식 공연을 핵심 프로그램으로 하는 전용 공간으로 계획되었기
때문이다.[1] 이는 단순한 프로그램의 차이뿐 아니라, 건축이 표상하는
바와도 관련된 문제였다. 현대 미술과 오페라, 콘서트 등은 전통에서
찾고자 한 한국적 가치보다는 서구의 모더니티와 부르주아 문화와
더 깊은 관계를 맺고 있었다. 민족주의와 한국의 문화를 환기시키는
프로그램을 지닌 지방의 여러 국립 박물관에 요구되는 상징성과 현대
미술을 전시하고 클래식 음악을 공연하는 공간의 상징성이 같을 수는
없었다. 바꾸어 말하면 '한국성'에 대한 국가의 요구가 비교적 덜
노골적이었다. 때문에 이들 프로젝트는 지금까지 경험하지 못했던
종류의 상징성(시민 사회의 문화 예술 공간이 표상하는)이 무엇일
수 있는지 묻는 기회이기도 했다. 이를 논하기 위해서 완공된 건물
이상으로 설립 과정을 눈여겨보아야 한다. 무엇을 수용하며 어떤
이념을 표상할 것인지, 그리고 이를 어느 곳에 위치시킬 것인지 등
국가의 문화 정책에서 해당 건물이 어떤 역할을 할 것인지는 설계
과정 이전의 문제이자 건물보다 더 중요한 것들을 미리 결정해 버리기
때문이다.

국립현대미술관에는 네 가지 건립 기본 방침이 있었다. 그중
첫째가 "우리 미술 문화를 수용하고 표현할 수 있으며 야외 조각

1 — 예술의전당은 초기 계획에서
세종문화회관이나 국립극장과 같이 한
공간에 다양한 공연을 수용하는 시설로
추진되었으나 전용 공간을 마련하는 쪽으로
방향이 수정되었다. 예술의전당 계획 과정과
전용 공간화 결정에 대해서는 다음 참조.
예술의전당, 『예술의전당: 1982~1993』(서울:
예술의전당, 1993), 18~21.

전시장을 겸비한 미술 종합 센터로 건립한다"였다.[2] 첫 조항 '우리 미술 문화를 수용하고 표현'하는 것은 국립 미술관의 당연한 역할로 설정될 수 있는 내용이었다. 이어지는 '야외 조각 전시장을 겸비한'은 국립현대미술관에 반드시 필요한 사항은 아니었으나 아주 강력한 물리적 제한으로 작용할 수 있는 항목이었다. 1980년 10월 2일 덕수궁 국립현대미술관에서 개최된 제29회 국전에 참석한 전두환 대통령이 현장에서 이광표 문광부 장관에게 구두로 내린 사항으로 알려진 첫 지시 '야외 전시장'은 매우 구체적인 조건으로 끝까지 남아 있었다.[3] 실제로 해당 부서의 내부 문서들은 일관되게 '야외 조각장을 겸비한 국립현대미술관'으로 지칭하고 있다. 이 조건에 '국제적 규모'가 더해지면서 상당한 면적을 필요로 하게 되었고, 이에 적합한 장소를 선정하는 일은 난항을 겪었다. 정부 당국은 1981년 7월 10일 장소와 규모 선정 등 미술관 건립을 위한 기초 자료 수집을 위해 김수근이 대표로 있는 공간연구소와 연구 용역 계약을 체결했다. 건립추진위원회의 공식 출범이 1981년 7월 20일이었음을 고려하면 대단히 신속한 결정이었다. 이 과정에서도 중요한 역할을 한 인물이 건축가 김원이었다. 김원은 건립추진위원회가 1981년 7월 20일 소집되어 준공 완료일인 1986년 7월 30일에 해체될 때까지 계속해서 위원으로 활동한 네 사람 중 한 명이었다.[4] 나머지 세 사람은 김동호 문공부 기획관리실장, 임영방 서울대 미학과 교수와 지철근 서울대 전기공학과 교수로 건축가는 김원이 유일했다.

공간연구소는 1981년 9월 9일 열린 건립추진위원회 1차 회의에 맞추어 「야외 조각장을 겸비한 국립현대미술관 신축 공사 기초 자료 모집」 회의 자료를 제출했다.(📷 86) 이 보고서는 기능,

2 — 국립현대미술관, 『과천: 국립현대미술관 건립지』(국립현대미술관, 1987), 30. 나머지 세 건립 기본 방침은 아래와 같다. "건물은 국제적 규모로 하여 근대식으로 짓되 고전미가 나도록 한다. / 미술관의 주요 기능인 전시 기능, 교육 기능, 조사 연구 기능, 과학적인 보존 기능을 강화한다. / 예술 문화의 산 교육장을 겸한 정서적인 휴게와 관광 명소로의 기능에도 기여하도록 한다."

3 — 『경향신문』, 1980년 10월 2일 자, 1면.
4 — 국립현대미술관, 『국립현대미술관 건립지』, 218. 김원 이외에 건립추진위원회에서 활동한 건축계 인사로는 윤일주 성균관대학교 건축공학과 교수(1981년 7월 20일~1986년 2월 6일), 송민구 건축가협회장(1884년 1월 10일~1986년 7월 30일), 유희준 한양대학교 공과대학 교수(1986년 2월 7일~1986년 7월 30일) 등이었다.

국립현대미술관 예상 후보지, '서울 시내의 선정 대지(안)' 출처: 공간연구소,「야외 조각장을 겸비한 국립현대미술관 신축 공사 기초 자료 모집」회의 자료(1981).

87 국립현대미술관 대상 대지 분석표. 출처: 공간연구소,
「야외 조각장을 겸비한 국립현대미술관 신축 공사 기초 자료 모집」,
최종 보고서(1981).

● 대상 대지 분석표

규모, 계획 방향, 대지 선정 등을 다루었는데, 국내외 사례 조사가 내용의 대부분이다. 총 27개 미술관 및 박물관의 사양을 일람하는 이 자료에서 국내 사례로는 덕수궁 국립현대미술관, 문예진흥원 미술회관, 경주박물관, 부산시립박물관, 국립중앙박물관 등 네 곳이 포함되었으며 이외에 일본 열다섯 곳, 미국 다섯 곳, 기타 지역 세 곳이 실렸다.[5] 한 달여의 짧은 조사 기간을 감안하면 상당히 많은 사례 조사였다. 위치, 입지 사항, 건축가, 건립 연도 및 의지, 특징, 규모, 전시 방식, 평면도, 운영 프로그램 종류 등 공간연구소가 수집한 잡다한 데이터들은 미술관 건립이 백지 상태에서 출발했음을 짐작케 한다. 1969년 개관한 이래 경복궁과 덕수궁에서 여러 전시를 개최해 오면서 축적된 데이터, 이를테면 관람객 수와 소장품 현황과 증가 추이, 이에 따른 배치 방법과 전시실 개수, 연구 및 교육 프로그램을 위한 필요 면적 등 미술관에서 먼저 제시한 기준은 없었다. 이 첫 보고서에서는 대지 선정에 관해서 지면을 거의 할애하지 않았다. 다만 "대공원, 녹지 등의 오픈 스페이스가 확보될 가능성이 있는 장소"를 고려하고 있었기에, 시 외곽도 후보지로 배제하지 않았다. 그러나 보고서는 "야외 조각장과 미술관의 동일 장소 여부는 각계의 의견 및 연구의 진행에 따라 결정해야 하며, 단일 대지의 규모 정도에 따라 재고해야 한다"며 야외 조각장과 미술관을 같은 장소에 두는 것에 유보적이었다.[6]

공간연구소의 이런 입장은 두 달 후 제출된 최종 보고서에서도 크게 달라지지 않았다.(🖼 87) 후보지로 거론된 장소를 다각도로 분석·평가하는 데 초점을 맞춘 최종 보고서는 "현대 서구 각국의 경우를 보면 기존 도시의 문화 중심이 10~20년 사이에 갑자기 한

5 — 공간연구소, 「야외 조각장을 겸비한 국립현대미술관 신축 공사 기차 자료 모집」, 회의 자료(1981), 22~77. 포함된 해외 사례는 다음과 같다. 일본 15개(쿠리타 미술관, 도쿄 중근동 문화센터, 야마구치 현립미술관, 후쿠오카 미술관, 도쿄 국립서양미술관, 야마오카 시립 오리엔트 미술관, 이와사키 미술관, 홋카이도 도립미술관, 도쿄도 미술관, 군마 현립 근대미술관, 지바 현립미술관, 도쿄 국립근대미술관, 교토 국립근대미술관, 하코네 조각의 숲 미술관, 군마 현립역사박물관), 미국 5개(휴스턴 현대미술관, 허쉬혼 뮤지엄 및 조각 공원, 클리블랜드 뮤지엄, 넬슨 갤러리, 내셔널 에어 앤드 스페이스 뮤지엄), 기타 3개.

6 — 같은 자료, 77.

지역에서 타 지역으로 완전히 변화, 이동하는 것이 상당히 어려울 것
(...) 강남 측 대지보다는 현 생활 문화의 중심을 이루는 강북 측 대지가
더욱 당위성이 있으리라 생각된다. (...) 강남 측 대지에는 부차의 정치
중심임을 감안하여 조각장을 설치, 부 문화 기능을 부여함으로써
강북의 전통적인 문화 중추 기능에 강남의 부수적인 문화 기능을
조성해 주는 것이 좋다고 결론"내렸다. 건축가들의 시선이 중심이
될 수밖에 없는 공간연구소 보고서는 미술관 건축과 야외 조각장을
분리하자는 쪽에 기울어 있었다. 장소 특정적 미술과 건축물과의
관계, 미니멀리즘 이후 조각과 미술관에 대한 새로운 인식은
1980년대 초 한국에 없었기 때문에 야외 조각장은 건축물과는 별개의
것으로 다루어지고 있었다. 장소 특정적 작업과 현상학적인 경험을
중요하게 고려하는 작업들이 전통적인 화이트큐브 미술관의 장소를
재정의하는 일은 한참 뒤의 일이다.[7] 해외 수십여 곳의 사례를 조사한
공간연구소는 도심에서 떨어진 녹지대에 현대 미술관을 건립하는 것을
부정적으로 평가했다.

　　장소 선정은 추진 위원회의 활동, 즉 추진위가 발주한 보고서와는
별개로 물밑에서 이루어졌다. 전두환 대통령의 첫 언급이 있은 지
2주 만인 10월 16일 최초의 후보지 선정이 발 빠르게 이루어졌다. 첫
후보지로 지목된 세 곳(남산야외음악당, 여의도, 장충단 공원)은 모두
도심 인근이었다. 이후 총 6회에 걸친 후보지 선정 회의에서 후보지로
지목된 곳은 전부 27곳으로 늘어난다. 서울 도심과 외곽을 망라해
6000평에서 3만 평 정도의 개발 미지정지 다수를 검토한 결과였다.

7 — 대표적인 문헌으로 다음 참조. 권미원,
『장소 특정적 미술』(서울: 현실문화, 2013);
클레어 비숍, 『래디컬 뮤지엄: 동시대
미술관에서 무엇이 '동시대적'인가?』(서울:
현실문화, 2016).

8 — 국립현대미술관, 『국립현대미술관
건립지』, 45. 서울대공원 내(2개소), 과천
남태령 부근, 유성 복룡리 동산(2개소), 강남
양재동 동산, 헌인릉 부근, 관악산 남편 관양동
녹지대, 시흥 백운산 서남편, 청계산 남편
금로동, 부천 소래산 서남편, 남한산성 서편

천마산, 신갈 인터체인지 부근, 영릉 부근,
한국정신문화원 부근, 수원 여기산, 천안
경엄산 남편 등이다.

9 — 예술의전당 역시 대지 선정에 어려움을
겪었다. 예상 후보지는 서울 시청 강남
이전 후보지(서초), 장충동 국립극장 주변,
한강종합개발 지역 6곳(여의도, 제1한강교
인근, 제3한강교 인근, 뚝섬, 잠실,
천호)이었다. 한국방송광고공사, 「예술의
전당(가칭) 건립 후보지 선정(안)」(1982),
국가기록원 관리 번호: CA0051977.

1982년 8월 31일, 마지막으로 후보지로 선정된 장소는 17곳이었고 모두 서울 외곽이었다.[8] 회의가 거듭될수록 강북 도심은 배제되어 나갔다. 이 과정에서 현재 위치인 과천으로 최종 낙점되는 데 결정적인 요인으로 작용한 것은 법적 고려와 비용 문제였다. 대공원 내 부지는 시유지로 서울시와 협의만 원활히 마치면 무상으로 사용할 수 있고 공공시설을 개발할 수 있었다. 또 부지 면적에 별다른 제약이 없었다. 결국 국립현대미술관은 정부의 의지만으로 단기간에 공사를 진행할 수 있고 '조각 공원을 겸비'하는 데 지장이 없는 대공원 옆으로 가닥을 잡는다. 국무총리를 거쳐 대통령에게 보고된 최종 후보 두 곳이 서울대공원 문화 시설 지역과 대전 유성 복룡리였으니 사실상 단독 후보지 추천이나 마찬가지였다. 후보지는 9월 30일 과천으로 최종 결정되었다. 대통령의 첫 언질이 있은 1980년 10월 2일부터 1986년 8월 25일 준공식까지 채 6년이 걸리지 않은 기간 가운데 대지 선정에 2년이 소요되었다.

대지 선정 과정에서 진통을 겪은 뒤 시민들의 일상생활과 동떨어진 산 아래에 부지가 확정되는 것은 1980년대 문화 시설 건립에서 반복되어 나타나는 일이다.[9] 일련의 남산 개발과 관련된 국립극장이나 시민 회관 부지에 건립된 세종문화회관과는 다른 상황이었다. 앞서 살펴본 중구와 종로구 일대에 지정된 도심 재개발 예정지 가운데 정부나 서울시가 소유한 땅이 거의 없었다. 휘문고등학교와 서울고등학교가 이전함으로써 생긴 부지 등이 거론되기도 했으나 계획된 규모를 수용하기에는 부족했다. 대지, 프로그램의 규모 등 많은 것들이 미정인 상황에서 사업의 완료 시점이 먼저 정해진 것도 교외화를 야기한 중요한 이유였다. 1986년과 1988년 두 차례에 걸친 국제 대회 개최는 현대 미술관 신축이라는 미술계의 오랜 희망이 현실화되는 중요한 계기였으나, 이는 이 미술관이 과천으로 향하게 만든 결정적 이유이기도 했다. 6년여의 기간으로는 문화 시설에 적합한 장소를 선정하기 위해 필요한 사전 작업, 정책 수립과 부지 매입 같은 행정적 처리뿐 아니라 이해관계자의 요구를 청취하고 도심 내 기존 시설을 이전하는 일을 처리할 길이 없었다.

계곡에 내려간 사찰 대 능선 위에 올라간 성

장소 선정 한 달 뒤인 1982년 10월 29일 설계 후보자로 김수근, 김태수(1936년생), 윤승중이 지명되었다. 위 세 사람 외에 강석원, 김기웅, 김정철, 김원도 설계 후보자로 추천되었다. 이 일곱 명 가운데 김수근, 강석원, 윤승중, 김원은 공간 출신이고 김정철과 김기웅은 정림건축 출신이었다. 한국 건축계에서 가장 활발한 활동을 벌이던 설계 사무소 중심으로 후보가 꾸려졌다. 김원은 건립추진위원회 위원이었으므로 현상 설계에 참여하는 것은 무리였다. 앞 장에서 살펴본 대로 당시 한국 건축계는 대형 설계 사무소와 소형 아틀리에로 재편되는 과정에 있었고, 국가의 문화 프로젝트는 거의 예외 없이 작가 중심의 아틀리에 사무소의 몫이었다. 정림건축은 최종 후보에서 제외된다. 김기웅은 전주시청사 완공(1983)을 눈앞에 두고 있었고 몇 년 후 독립기념관 현상 설계에 당선되었지만, 지명도에서 김수근과 윤승중에는 비교하기 힘들었다. 최종 후보에 김수근, 김태수, 윤승중이 올랐으나 김수근과 경쟁하는 것에 부담을 느낀 윤승중은 참가를 포기했다. 미술관의 기능, 용도, 면적, 대지 상황 등을 연구해 두 차례 보고서를 작성한 곳이 공간연구소였으니 김수근의 현상 설계 참여는 불공정한 게임이었다.

윤승중의 포기로 김수근과 김태수의 두 안을 두고 1982년 12월 4일 현상 설계 심사가 개최되었다. 아이디어를 묻는 현상 설계에 맞추어 개념 스케치 정도의 계획안을 제출한 김수근에 비해, 평면 계획까지 거의 마친 상태의 안을 제시한 김태수가 높은 평가를 받았다.[10](🖼 88)

10 — 광장건축사무소에서 가진 김원과의 인터뷰, 2016년 3월 14일. 국립현대미술관 사무장으로 신축 공사 건설본부장을 지낸 이길룡은 건립 과정과 개인적 이야기를 엮어 『종착인의 표상인』(신원문화사, 1990)이라는 소설을 펴낸다. 사실 관계를 추적하기 위한 사료로 삼을 수는 없지만 대강의 분위기를 짐작하기에는 충분하다. 이길룡은 이경성 관장과 지철근 교수를 제외한 열 명은 모두 김태수의 안에 손을 들어 주었다고 전한다. 심사 회의에서 허문도 문화공보부 차관은 위원장을 맡았으며 김동호 문화공보부 기획관리실장과 김세중 서울대학교 미술대학 교수가 부위원장을 맡았다. 나머지 위원은 다음과 같다. 이상연(서울특별시 제1부시장), 이경성(국립현대미술관장), 임영방(서울대학교 인문대학 교수), 윤일주(성균관대학교 공과대학 교수), 김원(광장 대표), 지철근(서울대학교 공과대학 교수), 이종무(한국미술협회 이사장), 이용권(문화공보부 예술국장), 이길룡(국립현대미술관 사무장). 김태수의 안은 위원장 허문도 차관을 거쳐 이진희 문화공보부 장관, 전두환 대통령의 재가를 얻는다.

88 　김태수(위)와 김수근(아래)의 응모안. 출처: 국립현대미술관,『국립현대미술관 건립지』(1987). 국립현대미술관 현상 설계 응모 시 제출한 패널은 현재 망실 상태다.

이미 여러 프로젝트에 적용한 공간 구성 기법을 사용한 김수근의
안은 예상 가능한 것이었다. 청주박물관, 국립현대미술관 계획안,
인천상륙작전 기념관, 예술의전당 계획안 등으로 이어지는 일련의 국가
주도 전시 및 기념관 프로젝트는 거의 동일한 접근법을 보이고 있었다.
구릉지의 지형을 따라가며 여러 동의 건물을 외부 공간과 엮어 가며
배치해 다양한 공간 경험을 꾀하는 전략이었다. 앞 절에서 언급했듯이
이는 1980년대 한국 건축가들이 형태 요소를 차용하지 않고 한국성을
표현하는 접근법이었다.(이 프로젝트를 김수근과 함께 주도한 건축가는
승효상이다. 승효상과 민현식은 1995년 국립중앙박물관 현상 설계에서
이 도식을 발전시킨 안을 제출하기도 했다.) 김수근 역시 외부 공간을
한국 건축의 특징으로 설명하는 시도들을 잘 알고 있었다. 이와 관련한
대표적인 문헌인 안영배의『한국 건축의 외부 공간』은 김수근이 발행한
『공간』1974년 3월부터 1975년 4월까지 8회에 걸쳐 연재한 원고를
수정 보완한 것이었다.『한국 건축의 외부 공간』의 서평을 쓰기도
한 김수근은 안영배의 시도를 "건축가의 현대적 어프로치에 의해"
이루어진 "한국 건축에의 과학적 조명"이라고 높이 평가한 바 있다.[11]
건립추진위원회는 심의 결과에서 김수근 안의 특징은 "전통 가람식
배치와 단계식으로 건물을 배치하였으며 마당을 중심으로 각 건물을
'브릿지'로 연결하여 일체감을 형성"했다고 평했다.[12]

　　매스를 나눈 김수근의 방법과 대조적으로 김태수의 안은
하나의 거대한 매스 안에 미술관에 필요한 모든 공간을 집어넣었다.
김태수는 "산경이나 이런 것을 해치지 않고" 대지가 주는 "목소리"에
따라 건물을 배치했다고 술회한다.[13] 여러 차례 반복해서 그린
초기 스케치에서 확인할 수 있듯이 김태수는 산속에 고요히 자리한
미술관을 처음부터 고려했다고 평가해도 무방할 것이다.(██ 89)
그러나 대지에 순응하는 태도 자체는 김수근과 김태수 모두
마찬가지였다. 그때나 지금이나 산 한가운데 미술관을 지으면서

11 ─ 김수근, 「전통 건축에 대한 저력 있는 첫
접근」, 『공간』, 140호, 1979년 2월, 102.
12 ─ 국립현대미술관, 『국립현대미술관
건립지』, 53.

13 ─ 전봉희·우동선·최원준, 『김태수
구술집』(서울: 도서출판 마티, 2016), 133.

90 김태수, 국립현대미술관 정면 출입구 스케치, 1983.
 출처: 국립현대미술관 미술연구센터.

대지에 맞서는 태도를 취할 건축가는 많지 않을 것이므로 이 태도에서 계획의 특징을 읽어 내기는 어렵다. 김태수의 안이 결정적으로 다른 점은 다른 곳에 있었다. 그것은 미술관이 독자적인 건축물로 자리 잡도록 하는 것이었다. 이를 위한 첫 번째 장치는 평활하고 거대한 기단이다. 이 기단은 만 평에 달하는 미술관이 같은 레벨 위에 서 있도록 한다. 이렇게 하려면 계곡이 아니라 능선에 건물을 배치해야 한다. 서현은 능선 위에 배치하는 것이 전통 건축의 배치법과 다르고 심사에서 약점이 될 수 있었다고 지적했다.[14] 하지만 김태수의 안은 능선 위에 배치해야만 가능한 것이다.

계곡 안에 묻혀서는 바닥 면이 경사에서 자유로울 수 없었고 단일 매스라는 건물의 존재감 역시 계곡 속에서 약해질 우려가 있었다. 여러 초기 스케치는 능선 위에 자리하면서도 경관을 지배하지 않는 그의 의도를 분명하게 보여준다. 김태수에게 국립현대미술관은 자연과 어울리면서도 독자적인 존재를 나타내는 건축이었다. 거대한 기단 위에 자리한 국립현대미술관의 평면은 건축가의 말과 달리 딱히 장소에 구애받지 않는다. 바꾸어 말하면 대지의 조건에 따른 것이 아니라, 미술관이라는 프로그램의 해석에 따른 것이었다. 진입부의 계단을 제외하면 장소에 구애받지 않고 존재할 수 있는 김태수의 건물은 장소 특정적인 것, 맥락적 접근과는 거리가 멀다.

김태수의 안이 건축의 자율성을 획득하는 또 다른 장치는 건물의 정위(定位)와 조각 공원을 처리하는 방식이다. 미술관이 배치된 방향을 김수근의 안과 비교하면 건축의 독자성은 더 분명히 드러난다. 김수근의 안은 인근의 다른 시설과 보조를 맞추어 북서쪽, 즉 과천 저수지 쪽에서 진입했다. 서울랜드, 미술관, 대공원이 차례로 과천 저수지를 향해 자리 잡는 방식이었다. 이 배치에서는 세 시설이 커다란 입구를 공유하게 된다. 간단히 말해, 현재 코끼리열차가 정차하는 곳에서 정문이 보이는 배치다. 김수근과 달리 김태수는 남동쪽에서 건물로 진입하는 배치를 선택했다. 코끼리열차 순환도로를 향해 자리

14 — 서현, 「인터뷰: 김태수」, 『국립현대미술관
1986: 과천관의 개관』(과천: 국립현대미술관,
2016), 41.

91 김태수, 국립현대미술관 초기 스케치, 1983.
 출처: 국립현대미술관 미술연구센터.

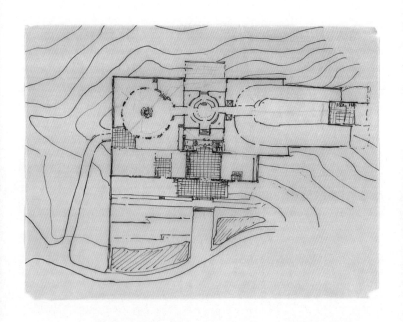

잡지 않았다. 이로써 미술관은 대공원과 서울랜드와 아무런 관계도 맺지 않고 특유의 고요함과 절연감을 획득한다. 이 선택으로 진입 방향이 바뀌게 되었고, 이는 다시 정면성을 처리해야 하는 문제를 낳았다. 김태수는 진입로를 여러 차례 투시도로 스케치하면서 건물의 축과 동선의 축을 나란히 두는 것에 많은 공을 들였다.(🖼 90) 이 과정의 효과를 강화하기 위해 인공 저수지를 따로 만들기도 했다. 그러나 이런 건축적 장치에도 불구하고 깊이감을 부여하는 정면성을 획득할 수는 없었다. 투시도적 효과가 일어나기에는 앞산과의 거리가 충분치 않았기 때문이다. 정면의 진입로는 평면상에서 가능한 상상의 축이지, 이용객들이 이용하면서 경험하는 현실의 축이 될 수 없었다. 건축가의 의도는 인근의 동물원과 서울랜드와는 무관한 미술관, 스스로 존재하고 경험되는 공간을 만드는 것이었다.

대지 선정을 좌우했던 조각장은 건축물을 배치하는 데에도 큰 과제였다. 건축물의 연면적과 동일한 규모의 조각 공원을 어떻게 처리하느냐는 간단한 일이 아니었다. 조각 공원과 건축물의 관계를 설정하는 일은 조각과 건축의 관계를 규정하는 일이었다. 이에 대한 김태수의 생각을 초기 스케치를 통해 확인할 수 있다. 김태수는 초기 계획안의 완성도를 높인 뒤 설계 변경을 좀처럼 하지 않는 것으로 알려져 있다.[15] 국립현대미술관 역시 제출안과 최종 설계 사이에 큰 변화는 없었다. 중앙 램프와 오른쪽 타원형 전시실, 왼쪽 원형 전시실이라는 기본 구도는 시종일관 유지되었다. 눈에 띄는 변화는 남서쪽의 경계를 처리하는 방법이다. 제출안에서는 원형 전시실의 윤곽이 계단을 따라 아래로 반복되어 내려가는 형상이었다. 최종 설계는 사뭇 다른데, 원형 계단식 단은 사라지고 지금 모습처럼 직선 벽이 세워져 있다. 제출안의 남서쪽 경계가 개방적이라면, 최종안에 가까워질수록 경계가 뚜렷했다. 건축물이 차지하는 영역을 분명히 한 것이다. 이로써 가장 크게 달라지는 점은 조각장과의 관계다. 건립 30주년이 지난 지금, 사전 정보가 없다면 이곳에 84점이나

15 — 전봉희·우동선·최원준, 『김태수 구술집』, 230~231.

되는 조각이 설치되어 있다는 것을 눈치 채기란 힘들다. 관람객들은 앞마당과 진입로 주변에 이 건물이 미술관이라는 것을 알려주는 조각들을 만날 뿐이다. 김태수는 미술관 왼쪽 녹지대와 분명한 경계를 만들어 조각이 필요 이상으로 건축의 영역 안으로 들어오는 것을 막았다. 산 능선 위에 건물을 올려 대지와 건축의 관계에서 자율성을 추구한 건축가는 건축의 영역을 조각과 명확하게 구분하고자 했다.

1970~80년대를 통틀어 기념비적 문화 시설이 한국성을 표상하지 않기란 불가능했다. 한국적인 것을 연상시키지 않는 기념비는 한국의 문화적 역량을 과시하는 장치이길 원했던 건립 위원회가 설정한 미술관 건립 목표와도 상충했다. 이진희 문공부 장관은 김태수에게 한국적인 요소를 계속해서 요구했으나, 한국의 복잡한 문화-정치적 네트워크에서 비교적 자유로웠던 '재미' 건축가 김태수는 그 요구를 받아들이지 않았다. 표상해야 하는 건물이 건물 이외의 것을 말하지 않자 말하는 다른 것이 요구되었다. 공사가 진행되면서 처음에는 전혀 문제시되지 않았던 중앙홀이 논란거리로 떠올랐다. 프랭크 로이드 라이트의 구겐하임 미술관과 닮았다는 의견이 제시되었다. 설계 도서에 원형 램프와 천창이 모두 표현되어 있었음에도 문제가 제기되자, "그런 오해를 없앨 방안"을 급히 찾아야 했다.[16] 이전의 다른 미술관, 박물관 프로젝트가 거의 전적으로 내국인을 대상으로 한 것이었던 데 반해, 국립현대미술관은 국내 문화 정치의 수단인 동시에 아시안게임을 위한 국제용 프로젝트였기에 그런 오해는 더 피해야 했다.[17] 백남준의 「다다익선」이 급히 기획되어 중앙홀에 자리해 지금까지 이어진다.[18] 서구에서 잘 알려진 한국 미술가의 거대한 남근 형상의 설치는 모방과 공백을 가리기에 안성맞춤이었다. 문제의 공간이 구겐하임 미술관을 연상시킬 수 있으나, 이 공간의 계보는 구겐하임으로 직접 이어지는 것만은 아니었다.

원형 공간이 건물 가운데 자리해 전체를 관장하는 예는 서양 건축의 흐름에서 쉽게 찾아볼 수 있다. 국립현대미술관 건립

16 — 김원, 『다다익선』(서울: 광장, 2012), 6.

17 — 이경성, 『어느 미술관장의 회상』(서울:

시공사, 1988), 243.

18 — 김원, 『다다익선』 참조.

92 백남준의「다다익선」이 설치되기 전 국립현대미술관 중앙홀, 1997.
 출처:『아키텍추럴 레코드』(Architectural Record), 1987, 11.

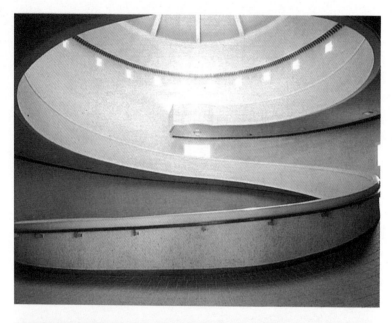

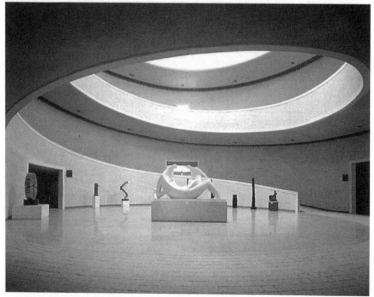

93 제임스 스털링, 노르트라인-베스트팔렌주 미술관 평면도, 1975.
94 제임스 스털링, 슈투트가르트 신국립미술관 평면도, 1977.

시점과 가까운 예로는 제임스 스털링의 두 독일 프로젝트를 꼽을
수 있다. 1975년 계획된 노르트라인-베스트팔렌주 미술관과
1977년 현상 설계가 이루어져 1984년에 완공된 슈투트가르트
신국립미술관이다.(📷 93, 94) 이 두 건물은 모두 평면 중앙에 원형
공간을 두고 그 주위에 갤러리를 배치하는 것을 기본 도식으로 삼는다.
이는 스털링이 직접 언급하듯, 카를 프리드리히 싱켈의 베를린 알테스
무제움을 직접적인 참조체로 삼는 것이었다.[19] 스털링의 두 미술관은
역사적 유형을 참조하면서도 이를 파편적으로 사용하고 고전주의의
가치를 전복한 것으로 유명하다. 고대 로마의 판테온 이래 서양
건축에서 돔은 절대적 완전성과 총체성의 표상이었다. 주위로 서구
문명의 기원으로 상정되는 고대 이집트에서 당대에 이르는 방들이
U자 형태로 도열해 있는 알테스 무제움의 중앙 공간을 대표적인
예로 꼽을 수 있다. 시대에 따라 변천하는 양식을 선보이는 갤러리와
시대를 초월한 예술의 가치를 표상하는 돔이 함께 미술관을 구성하는
것은 고전주의의 이상이었다. 스털링은 이 중심을 텅 비움으로써
완전성을 해체했다. 충만하리라고 생각했던 가치의 원천이 알고
보니 허점투성이라는 사고의 전복은 포스트모더니즘의 전형적인
서사였다.[20]

　　이런 변증법적 긴장은 국립현대미술관에서 작동하지 않았다.
1980년대 중반 청계산 속에 지어지는 미술관에는 의지해야 하거나
부정해야 할 중심이 없었다. 초대 관장이 "4000평이 넘는 전시
공간을 무엇으로 채우느냐"로 고심해야 할 정도로 미술관의 소장품은
부족했다.[21] 이 지점에서 앞에서 언급한 포스트모더니즘이 한국에서

19 — Amanda Reeser Lawrence, *James
Stirling: Revisionary Modernist* (New
Haven: Yale University Press, 2012),
179: 스털링의 슈투트가르트 미술관을
건축물의 얼굴로서 파사드의 관점에서 분석해
고전주의적-근대적 미술관의 규범에서
벗어났음을 논하는 글로는 다음 참조.
Anthony Vidler, "Losing Face," in *The
Architectural Uncanny* (Cambridge, MA:
MIT Press, 1992), 85~100.
20 — 많은 관련 문헌 가운데 라캉의
정신분석학 논의를 빌려 충만한 주체의 부재를
이야기하는 대표적인 책으로는 다음 참조.
Slavoy Žižek, *The Sublime Object of
Ideology* (London: Verso, 1989), 135 이하.
21 — 이경성, 『어느 미술관장의 회상』, 243.

작동되는 방식이 여기에도 되풀이됨을 확인할 수 있다.[22] 부정해야 할 중심이 부재하는 상황에서 포스트모던적 부정은 의미를 잃었다. 이전의 국내 문화 시설이 정치적 프로파간다와 내셔널리즘의 그늘 아래 내용의 결핍을 가렸다면, 국립현대미술관은 이를 고스란히 드러냈다.[23] 대지와의 관계, 공간 구성 면에서 건축의 독자적인 위치를 추구한 국립현대미술관은 그 건축적 의미 역시 건축의 역사라는 문맥 속에서 획득 가능한 것이었다. 최고 권력자의 발언에서 시작되어 미술관과 무관한 국가 이벤트에 건립 일정을 맞추어야 했던 프로젝트였으나 국립현대미술관의 건축적 의미는 국가라는 대타자의 호명에서 거의 온전하게 벗어나 있었다.

22 — 김태수의 작업 자체를 포스트모더니즘의 영향 관계 속에서 이해할 수 있다. 국립현대미술관 설계를 전후한 1978년의 미들베리 초등학교, 1980년의 록키힐 소방서, 1984년의 하트퍼드 대학교 그레이 컬처럴 센터 등은 모두 포스트모더니즘의 자장 속에 있다. 시대의 흐름을 자기 것으로 만들어 완성도를 높이는 유연한 전략은 김태수의 경력 전체를 관통하는 경향이다.

23 — 한국 출생 예술가 가운데 해외에서 가장 인지도가 높은 백남준의 거대한 남근 형상의 설치로 그 공간이 채워지자 논란이 일순간에 사그라들었음은 결코 우연이 아니다. 「다다익선」의 설치를 주도한 김원은 "88서울올림픽과 같은 큰 행사를 앞둔 상황에서 이미 이름이 해외에서 알려진 백남준이라는 한국의 위대한 작가 작품을 국내의 대표적인 미술관에 유치하게 되면 국위 선양에 도움"이 될 것으로 판단했다고 회고한다. 「다다익선」의 설치 경위에 대해서는 백남준·김원, 『다다익선 이야기』(서울: 광장, 2013), 75 이하 참조.

1988년 올림픽을 앞두고 김수근이 주경기장을, 김중업이 올림픽공원
평화의 문을 완성하며 국가 프로젝트에 복무했지만, 1960년대
이후 이어져 온 김중업, 김수근 '양 김'의 시대는 이미 저물어 가고
있었다. 1980년대는 김석철, 김원, 김기웅 등 1940년대생 건축가의
아틀리에 사무실과 원도시건축, 정림건축 등 1930년대생 건축가가
창업한 설계 사무실이 주요 문화 시설과 대형 사업을 도맡았다.
독립기념관, 국립현대미술관, 예술의전당 등이 서울 외곽의 산에, 고층
빌딩이 연이어 도심에 들어서고 있었다. 전자가 권력과 내밀한 관계
속에서 표상으로서의 건축을, 후자가 자본 축적에 발맞추어 기술과
생산으로서의 건축을 이끌어 왔다. 공연장, 박물관과 고층 사무소
건물, 예술가적 건축가와 기업가적 건축가 등 건축물과 건축가의
유형 모두 서로 상반되는 것처럼 보일지도 모른다. 그러나 자본과
권력이 뒤엉켜 있던 발전국가 체제와 떼놓고 생각할 수 없다는 점에서
두 유형은 그리 멀리 있지 않았다. 오해를 피하기 위해 덧붙이자면,
국가와 엮인 건축과 건축가를 단순히 비판하려는 것은 아니다. 앞서
이야기했듯 국가는 적어도 1980년대까지 한국 현대 건축이 생산되기
위한 조건이었다. 국가와 무관한 건물과 건축가가 없었다는 말이
아니라 국가라는 대타자를 통하지 않고서 '건축'의 경계를 획정하기
어려웠다는 뜻이다. 이 연결 고리들은 1987년 민주화 운동이 결실을
맺고 한국의 사회와 문화가 개방되기 시작하면서 느슨해지기
시작했다. 당시 사회 변혁 움직임에 맞추어 권력과 자본에 맞서는
건축의 가능성을 묻는 시도들이 있었다. 이어 권력과 자본에 잠시
괄호를 치고 건축 자체의 의미를 찾으려는 모색이 시작되었다. 전자는
건축의 사회적 실천과 현실 참여를 촉구했고, 후자는 한국 건축의
역사에서 처음으로 건축의 자율성을 물었다. 목표와 방법은 달랐지만
이 둘은 모두 건축의 모더니티를 다시 추구하는 길을 걸었고, 그
여정은 담론과 헤게모니의 교체로 귀결되었다.

대형 국가 프로젝트가 한창 진행 중이던 1980년대 건축계의 또다른 움직임을 포착하기 위해, 또 국가와 건축의 관계를 둘러싼 논의를 확장하기 위해 이탈리아 건축 역사학자 만프레도 타푸리를 경유해 보려 한다. 누구보다 국가와 계획의 이데올로기와 현대 건축의 관계를 천착한 인물일 뿐만 아니라, 80년대 일군의 젊은 건축가들이 타푸리를 통해 새로운 운동의 가능성을 발견했기 때문이다.

1980년대 중반 민족 문학-민중 문학 논쟁을 촉발한 한 비평가는 당시를 회고하며 다음과 같이 말했다.

> 비록 자의적 수임이었지만 나는 어떤 거대한 중심이자 전략 단위로부터 비평의 무기를 수임받았다는 의식 속에서 글을 써 왔다. 논쟁을 할 때도 설득을 할 때도 내겐 언제라도 돌아가 내 입장을 조회받고 유권 해석을 받아 올 어떤 중심이 있었다.[1]

거대한 중심이자 전략 단위는 물론 마르크스주의이다. 여전한 냉전 구도에 군사 정권의 폭력과 학원 탄압이 이어지던 1980년대에 지식인과 대학생들에게 마르크스주의는 거의 유일한 '과학'이었다. 이 큰 우산은 잠정이나마 확고한 비평적 입장을 제공해 주었다. 그러나 한편으로 세계를 이해하는 다른 시선을 가리는 결과를 낳기도 했다. 실제로 1980년대 내내 한국의 지식-담론계는 당시 세계를 휩쓴 '프랑스발 포스트 이론'의 무풍 지대였다. 문학 비평의 거두이자 프랑스 지성계에 눈이 밝았던 김현조차 미셸 푸코를 단지 문학 비평가로 이해할 정도였다.

1 — 김명인, 「불을 찾아서」, 『실천문학』, 26호, 1992년 여름, 221.
2 — 안토니오 네그리, 베리너 페이더와의 대화. "The Real Radical?" in *The Italian Avant-garde, 1968-1976* (Berlin: Sternberg Press, 2013), 202.
3 — Manfredo Tafuri, "Per una critica dell'ideologia architettonica," *Contropiano*, no. 1, 1969, 31~79. 이 글은 훗날 그의 저서 『건축과 유토피아』(Progetto e utopia: Architettura e sviluppo capitalistico, 1973)의 토대가 되었으며, 다음 책에도 수록되었다. Michael Hays ed., *Architecture Theory since 1968* (Cambridge, MA: MIT Press, 1998).

이런 사정에 비하면 건축계는 국가와 체제 바깥에(적어도 그들의 인식과 목표에 따르면) 저항의 진지를 마련하려고 했던 문학이나 미술과 분위기가 사뭇 달랐다. 건축은 여전히 국가-자본주의에 얽매여 있었다. 1960년대 이래 산발적이면서 지속적으로 등장한 전통 또는 한국성 논쟁은 결국 대형 국가 프로젝트가 무엇을 표상해야 하는지를 둘러싼 논박이었다. 잇단 재개발로 강북 도심은 자본과 건축의 측면에서 모두 재편되고 있었고, 강남의 대로 이면에서는 근린 생활 시설이라는 새로운 유형의 상업 건축물이 속속 들어서고 있었다. 이때 건축의 전선은 포스트모더니즘이었지 정치 권력이 아니었다. 국가는 여전히 가장 큰 건축주였다.

적어도 1987년 이전 사회 과학이나 미술계는 마르크스주의에는 뜨거웠으나 포스트모더니즘에는 무심했다. 반대로 건축계에서 마르크스주의에 대한 소리는 드물었고, 포스트모더니즘은 도처에서 터져 나왔다. 이 간극 사이에서 이탈리아 건축 역사학자 만프레도 타푸리가 출현한다. 마르크스주의의 부재를 메우고 사회에 동참하려는 건축계의 움직임은 자본과 권력에 예속되기 쉬운 건축을 마르크스주의로 해석해 내는 역사가를 원했고, 발견된 이가 타푸리였다. 1980년대 한국 건축계의 마르크스주의 수용에서 중요한 이론적 요충지였던 타푸리에 대한 독해를 살펴보기 위해, 타푸리의 이론이 배태된 1960년대 이탈리아로 잠시 눈을 돌릴 필요가 있다.

국가의 계획과 건축의 이데올로기

1956년 열린 소련 공산당 20차 대회와 헝가리 봉기 이후 이탈리아의 극좌파 진영은 다종다양한 잡지들을 쏟아 냈다. 1950년대 말부터 창간과 폐간이 거듭되던, 이른바 "잡지 시대"[2]에 타푸리가 처음 등장한 때는 1969년이다. 타푸리는 『콘트로피아노』(Contropiano)에 「건축 이데올로기 비판을 향하여」(Per una critica dell'ideologia architettonica)를 기고하면서 본격적인 저술 활동을 시작했다.(▦ 95)[3] '반계획'(against plan)이라는 뜻을 지닌 『콘트로피아노』는 작가이자 비평가였던 알베르토 아소르 로사, 철학자로 훗날 베네치아

95 타푸리의 「건축 이데올로기 비판을 향하여」가 수록된 『콘트로피아노』(1969) 표지.
96 소비에트연합의 제1차 경제개발5개년계획 홍보 포스터, 1929.

시장을 역임하는 마시모 카치아리, 『제국』(Empire) 등의 저술로
세계적인 명성을 얻게 되는 안토니오 네그리가 공동 편집인으로
창간한 잡지였다.[4] 1968년 이후의 현대 건축 이론의 시작점으로
꼽히는 이 글에서 타푸리는 19세기 중엽에서 2차 세계 대전까지를
세 국면으로 나누어 설명했다. 그에 따르면, 첫째는 낭만주의 신화를
도시 이데올로기로 극복하는 단계로, 대략 19세기에 해당하는
시기다. 두 번째는 이데올로기를 투사하고 충족되지 않는 욕구를
부각시킨 아방가르드가 부흥한 1910~20년대다. 세 번째로는 건축의
이데올로기가 계획의 이데올로기로 바뀌는 시기로 1929년 대공황
이후의 국면이자, 자본이 국제적으로 재편되고 러시아의 첫 5개년
계획(1928~1932)이 시행되던 때를 꼽는다.[5]

 20세기 초의 급변기를 구분할 때 1차 세계 대전이 끝난 1918년과
대공황과 파시즘이 도래한 1920년대 말~1930년대 초를 중요한
분기점으로 삼는 일, 즉 역사적 아방가르드와 바이마르 공화국이
존재한 시기 전후를 나누는 것은 그다지 낯설 것이 없어 보인다.
그러나 타푸리는 파시즘의 도래로 아방가르드 건축가와 예술가가
유럽을 떠나게 되는 사건을 강조하는 것이 아니다. 타푸리는 특히
세 번째 단계, 건축이 계획(plan)에게 이데올로기의 역할을 내준
1929년에 주목했는데, 이는 1929년을 근대 국가의 변모 과정에서
근본적인 계기로 간주하는 안토니오 네그리의 견해를 거의 전적으로
따르는 것이었다. 네그리는 타푸리의 에세이보다 1년 먼저 발행된
『콘트로피아노』(1968년 1호)에 기고한 「케인스 그리고 1929년 이후의
자본주의적 국가 이론」(La teoria capitalista dello stato nel '29:
John M. Keynes)이라는 글에서 1929년을 절대적 분수령으로

4 — 세 사람은 모두 다른 도시를 중심으로
활동하고 있었다. 아소르 로사는 로마,
네그리는 파두아, 카치아리는 베니스가 주
활동지였다. 『콘트로피아노』는 1968년에서
1971년까지 비교적 짧은 기간 동안
발간되었지만, 여기에 실린 네그리의 두
논문을 비롯해 카치아리의 「부정적 사유의
기원에 관하여」(Sulla genesi del pensiero
negativo) 등의 글은 상당한 영향력을
행사했다.
5 — Manfredo Tafuri, "Towards a
Critique of Architectural Ideology," in
Architecture Theory since 1968, 15;
Architecture and Utopia (Cambridge,
MA: MIT Press, 1976), 48~49.

설정했다.[6] 잡지 발행이 곧 운동이었던 시대, 네그리와 타푸리, 그리고 카치아리 등은『콘트로피아노』를 통해 비슷한 목소리(동시에 갈등의 씨앗을 내포한)를 한데 모으고 있었다. 타푸리는『건축과 유토피아』(Architecture and Utopia)의 영문판 서문에서「건축 이데올로기 비판을 향하여」가 실린 잡지의 문맥을 밝혔다.

> 이 에세이(그리고 동일한 노선에 따라 동료들과 내가 쓴 다른 에세이)가 실린 잡지는 잡지의 정치적 역사와 관심과 사유의 특정한 노선에 의해 매우 명쾌하게 정의된다. 그래서 애매모호한 해석을 애초에 피할 수 있을 것이라고 생각할지도 모르겠다. 그러나 그렇지는 않다. 잡지의 이론적 문맥에서 다루었던 건축 문제를 따로 떼어 내면 내 에세이는 묵시론적 예언으로 여길 수 있다. 말하자면 '포기의 표현'이자 '건축의 죽음'에 대한 궁극적인 선언이었다.[7]

그는 잡지가 표명한 동일한 노선과 전략에 따라 글을 썼음을 분명히 하는 동시에, 그 문맥을 벗어나도 글이 독자적인 생명력이 있음을 강조했다.

네그리는「케인스 그리고 1929년 이후의 자본주의적 국가 이론」에서 1848년, 1871년, 1917년, 그리고 1929년으로 시기를 나누는 것이 현대 국가의 이론화에 유일하게 적합한 틀을 제공한다고

6 — 네그리의 글 이외에『콘트로피아노』 창간호에는 마리오 트론티(Mario Tronti)의 「극단주의와 개혁주의」(Estremismo e riformismo), 알베르토 아소르 로사의 「젊은 루카치의 부르주아 예술 이론」(Il giovane Lukács teorico dell'arte borghese), 마시모 카치아리의「변증법과 전통」(Dialettica e tradizione) 등의 글이 실렸다.『콘트로피아노』에 관해서는 다음 문헌 참조. Marco Biraghi, *Project of Crisis* (Cambridge, MA: MIT Press, 2013), 28; Massimo Cacciari, *Architecture and Nihilism: On the Philosophy of Modern Art* (New Haven: Yale University Press, 1993), xv-xx; Beatrice Colomina ed., *Clip, Stamp, Fold: The Radical Architecture of Little Magazines 196x to 197x* (Barcellona: Actar, 2011), 106; Gail Day, *Dialectical Passions: Negation in Postwar Art Theory* (New York: Columbia University Press, 2011), 109~122; Pier Vittorio Aureli, *The Project of Autonomy* (New York: Princeton Architectural Press, 2008), 39~53.

7 — Manfredo Tafuri, *Architecture and Utopia*, vii.

말한다.[8] 1848년은 최초의 프롤레타리아트 혁명이라 할 수 있는 6월 혁명이, 1871년은 파리 코뮌이, 1917년은 성공한 최초의 프롤레타리아트 혁명인 러시아 혁명이, 1929년은 대공황이 발발한 해이다. 노동자 계급의 자율성을 도모하고자 하는 네그리에게 노동자와 프롤레타리아트가 자신의 목소리를 뚜렷이 낸 앞의 세 사건과 분기점은 지극히 당연해 보인다. 1929년 대공황은 자본주의의 모순이 폭발한 중요한 분수령이었음에 틀림없지만, 노동자 계급이 주인공으로 등장한 사건은 아니다. 오히려 국가 권력이 노동 계급을 이전과는 다른 방식으로 대하기 시작하는 시점이다. 네그리에 따르면 1917년 러시아 혁명은 노동 계급이 완전히 독립적으로 자신을 표현한 것이었다. 노동 계급을 온전히 통제해야 하는 국가의 입장에서는 이 불안 요소야말로 위협이자 해결해야 할 최우선 과제였다. 1929년이 결정적인 까닭은,

> 노동 계급이 출현했다는 인식, 그리고 노동 계급은 체제의 필연적 특징이기에 국가 권력이 받아들일 수밖에 없다는 인식, 체제 내부에 있는 제거 불가능한 적대라는 인식이었다.[9]

노동 계급의 존재를 인정하되 부정적인 것을 그대로 내버려 두지 않고 체제 내부의 동력으로 받아들이는 것, 체제의 위협을 역설적으로 발전의 요소로 바꾸어 낼 묘책을 발견한 이가 바로 케인스였다. 자유방임의 시대가 끝나고 국가가 계획의 주체로 등장한다.[10] 이제 국가는 '계획자로서의 국가', 더 정확히는 '계획의 국가'가 되었다. 단적으로,

> 국가 계획의 동역학은 일종의 '영구 혁명'을 자신의 목표로 받아들이는 것이다. 즉 영구 혁명을 자본의 입장에서 역설적으로 지양(Aufhebung)하는 것이다.[11]

자본주의-국가 체제가 존재하는 한 노동 계급은 끊임없는 부정성을 유지하면서 영구적으로 혁명을 추구해야 한다는 트로츠키의 입장이 무색하게, 영구 혁명은 이제 국가의 목표가 되었다. 이 공식이야말로

경제 전반에 걸쳐 개입하는 현대 국가의 핵심이라는 것이 네그리의 설명이다. 계획하는 국가의 임무는 미래를 불확실한 것으로 내버려 두는 것이 아니라 통제하고 조작할 수 있는 것으로 조직하는 일이다. 이는 미국의 뉴딜뿐만 아니라, 소련의 경제 개발 계획, 나아가 한국의 경제 개발 계획도 마찬가지이다.(🖼 96, 97)[12] 케인스의 첫 번째 명령은 미래에 대한 공포를 제거하는 것이다. 국가는 무엇보다 불안한 미래를 현재로 끌어내리는 일을 해야 한다. 케인스의 개입주의는 계획자로서의 국가로 정당화된다.

> 국가는 미래로부터 현재를 방어해야 한다. 만약 이러한 일을
> 하기 위한 유일한 길이 현재 내부로부터 미래를 기획하고
> 현재의 기대에 따라 미래를 계획하는 것이라면, 국가는 개입을
> 확대하여 계획자의 역할까지 맡아야 하며, 그 결과 경제는
> 사법적인 것 속으로 병합된다.[13]

8 — Antonio Negri, "Keynes and the Capitalist Theory of the State post-1929," in *Revolution Retrieved* (London: Red Note, 1988), 5. 한국어판은 안토니오 네그리, 「케인즈 그리고 1929년 이후의 자본주의적 국가 이론」, 『혁명의 만회』(서울: 갈무리, 2005), 24 참조. 1848에서 1929년을 하나의 시대 단위로 생각하는 네그리의 테제는 여러 글에서 그 흔적을 찾아볼 수 있다. 타푸리가 조르조 추치, 프란체스코 달 코, 마리오 마니에리-엘리아와 함께 1969~1970년에 수행한 연구를 펴낸 『미국의 도시: 남북 전쟁에서 뉴딜까지』의 시간 구분도 그 대표적인 예다. 미국의 문맥에서 유럽의 1848년에 해당하는 것을 남북 전쟁으로 여긴다면 이 연구가 다루는 시기는 네그리의 시기와 그대로 일치한다. Giorgio Ciucci, Francesco Dal co, Mario Manieri-Elia, and Manfredo Tafuri, *The American City: From the Civil War to New Deal* (Cambridge, MA: MIT Press, 1973), 281~282.

9 — Negri, "Keynes and the Capitalist Theory of the State post-1929," 7. 이하 이 글의 번역은 한국어판을 참조했다.

10 — 같은 곳. 케인즈의 경제학 이론에 기초한 미국의 뉴딜 정책과 이탈리아 파시즘, 독일의 나치즘은 국가가 치밀한 계획하에 경제에 개입한다는 공통점을 지닌다. 실제로 전쟁의 분위기가 무르익기 전 히틀러는 미국의 뉴딜 정책을 크게 반겼고, 미국의 자유주의 경제학자들은 뉴딜이 전체주의와 무엇이 다른지 의문을 표했다. 이에 대한 논의로는 볼프강 쉬벨부시의 『뉴딜, 세 편의 드라마』(서울: 지식의 풍경, 2009) 참조.

11 — Negri, "Keynes and the Capitalist Theory of the State post-1929," 8.

12 — 네그리의 입장, 나아가 타푸리의 입장을 이해하기 위해서는 국가의 경제 계획을 당연시해서는 안 된다. 본격적인 자본주의와 근대 국가 출범을 국가 주도의 경제 개발 체제와 떼어서 생각하기 힘든 한국의 경험, 제3세계의 경험과 유럽과 미국의 경험은 근본적으로 다를 수밖에 없다. 한국 경제 개발 계획의 기원에 관해서는 다음 참조. 박태균, 『원형과 변용』(서울: 서울대학교출판부, 2007).

13 — Negri, "Keynes and the Capitalist Theory of the State post-1929," 13.

타푸리의 『건축과 유토피아』 3장 「이데올로기와 유토피아」는 네그리의
이 테제에 대한 응답이라고 보아도 좋을 정도다. 노동자 계급이
국가의 계획에 복속되지 않고 자율성을 견지해야 한다는 것은
네그리를 비롯한 당시 아우토노미아(autonomia) 운동을 이끈 이들의
기본 입장이었다. 이런 계급적 이해 이전에 타푸리는 베네치아에
자리 잡기 전 로마 시절에 시도했던 여러 활동을 통해 국가의 계획
앞에 건축의 한계를 경험한 바 있다. 1960년대 초반 타푸리는 '로마
도시계획가건축가연합'과 '건축가학생협회' 활동을 통해 급속히
발전하는 전후 이탈리아 경제에 보조를 맞춘 경제개발계획이 야기하는
문제와 씨름했다. 이런 과정을 거치며 이데올로기 비판이 이론적으로
정교하게 정립되기 전에 이미 공공 프로젝트를 뒷받침하기 시작한
자본주의 체계 앞에서 건축의 무기력함을 절감한 것이다.[14] 지금의
현실에 유토피아의 이념을 투사해 미래를 선취하는 데서 '현대' 건축의
의미를 찾은 타푸리에게 국가의 계획은 건축이 할 일을 앗아가는
것이었다.

부정성의 변증법

「이데올로기와 유토피아」는 타푸리의 지적 배경으로 흔히 지목되는
발터 벤야민과 테오도어 아도르노 같은 프랑크푸르트 학파와는
정치적, 사상적 입장이 상당히 다른 게오르그 짐멜, 막스 베버,
존 케인스, 조지프 슘페터, 카를 만하임 등이 주요 참고 문헌으로
등장하는 것으로도 눈길을 끈다. 이 글은 미래를 그려 보이는 것이
본령인 유토피아가 미래에 대한 완전한 지배를 추구하는 것으로만
존재할 수밖에 없게 되었다는 진단으로 시작한다. 이제 미래는
이데올로기를 투사하거나 새로운 정치적 상상력을 실험해 볼 수 있는

14 — Andrew Leach, "Choosing History: Tafuri, Criticality and the Limits of Architecture," *The Journal of Architecture*, vol. 10, no. 3 (2005): 237~238.

15 — Manfredo Tafuri, *Architecture and Utopia*, 51~52.

16 — Mario Tronti, "The Strategyof Refusal" in *Autonomia*, ed. Sylvere Lotringer and Christian Marazzi (Los Angeles: Semiotext(e), 2007), 30~31.

곳으로 비어 있지 않다. 국가가 계획의 이데올로기를 통해 조작하고
장악해야 할 대상으로 전락했다. 자본주의가 건축에서 빼앗아 간
이데올로기가 바로 이것이다. 타푸리는 케인스에 관한 네그리의
분석을 거의 그대로 수용한다.

> 베버와 케인스, 슘페터 그리고 만하임에게, 관건은 긍정적인
> 기능과 부정적 기능(자본과 노동의 노동 계급적 측면)을 하나로
> 만들고, 이 두 개념을 뗄 수 없게 하고, 이들을 상보적인 관계로
> 만들 수단이었다. 그들 모두 핵심 주제는 현재가 투사되는 미래,
> 미래의 '합리적 지배', 이에 수반되는 '위험'의 제거였다.[15]

전통적인 미적 규범과 제도를 위반하는 아방가르드(체제의 입장에서는
부정성) 역시 위의 구도에 따르면(계획과 개발의 변증법의 입장에서는)
새로운 종류의 긍정성일 따름이다. 아방가르드의 위반은 부정적인
것을 받아들일 수 있게 만드는 예방주사와 같은 것이다. 격심한
"고통의 원인을 이해하고 받아들임으로써 그 고통을 없애 버리는 것이
부르주아 예술의 주된 윤리적 필요"라는『건축과 유토피아』의 유명한
첫 문장도 바로 이런 의미에서 더 분명하게 이해할 수 있다. 부정적인
것은 무제한적인 개발의 한 요소가 됨으로써 체제에 흡수되고 체제가
한 단계 더 앞으로 나아가는 데 필연적인 요소로 탈바꿈한다. 결국
이는 역사의 변증법적 운동의 주체를 누구로 설정하느냐에 달린
문제다. 속류 마르크스주의는 역사가 종국에 이르러 공산주의로
귀결될 것이기에 부정되어야 할 자본주의를 한 단계로 설정할 수
있었고, 심지어 빨리 봉건 단계에서 자본주의 단계로 나아가야 한다고
믿었다. 미래가 국가의 것이라고 여길 때 상황은 완전히 반대다. 노동
계급의 자율성을 꾀하고자 한 당시 이탈리아의 여러 사회-노동 운동
분파들의 입장도 이 상황을 어떻게 여기는지에 따라 여러 갈래로
나뉜다. 예컨대, 오페라이스모(operaismo) 운동의 핵심 논자이자
이탈리아 공산당원이며『콘트로피아노』의 주요 필진이었던 마리오
트론티는 노동 계급의 노동 없이는 자본이 작동할 수 없으므로 비판과
저항의 거점에 대해 낙관적이었다.[16] 심지어 관료적인 이탈리아

공산당이 그 거점이 될 수 있다고 믿었다. 이에 반해 네그리는 기존 제도를 통한 전술은 개혁주의적일 뿐이며, 노동자들은 자신들을 빼고는 어떤 동맹도 있을 수 없다고 주장했다. 그가 추구한 것은 노동 계급이 자본의 (변증법의 구도에서 통합되어 지양되고 마는) 모순이 아닌 적대가 되는 것이었다.[17]

다른 한편으로 이는 예술(나아가 건축)이 사회와 어떤 관계를 맺을 것인가 하는 문제와도 관련이 있다. 공장에서 사회 전반으로 자본주의가 확대될 때 진보적인 입장을 견지하려는 아방가르드 예술은 무엇을 해야 할까? 한 가지 방법은 일종의 리얼리즘적 전략이다. 산업 현장과 도시에서 일어나는 일을 문학이 어떻게 품을 수 있을지 고민하는 것이다. 이탈로 칼비노와 잡지 『일 메나보』(Il Menabò, 1959~1967)를 함께 펴내던 작가 엘리오 비토리오는 리얼리즘적 전략을 대변했다. 당시 이탈리아를 휩쓸었던 네오리얼리즘의 여파이기도 했다. 이에 시인이자 비평가였던 프랑코 포르티니는 격렬히 반대했다. 같은 잡지 5호에 실은 「비둘기처럼 영리하게」(Astuti come Colombe)에서 포르티니는 비평가 자본주의 발달이 어떻게 이데올로기의 원천이 되는지를 밝혀야 한다고 주장했다. 지배 계급의

17 — 마이클 하트, 『네그리 사상의 진화』(서울: 갈무리, 2008), 86~87. 네그리는 『콘트로피아노』 1968년 2호에 「마르크스의 순환론과 위기론」(Marx sul ciclo e la crisi)을 게재한 후, 트론티에 입장에 반대하며 잡지 편집위원에서 물러난다.

18 — Eugenio Bolongaro, Italo Calvino and the Compass of Literature (Toronto: Toronto University Press, 2003), 41~45; Lucia Re, Calvino and the Age of Neorealism: Fables of Estrangement (Stanford: Stanford University Press, 1990), 19.

19 — 타푸리가 프랑수아 베리와 나눈 인터뷰 참조. "The Culture Markets: Francoise Very interviews Manfredo Tafuri," Casabella, no. 619~620, January-February 1995, 37. 아우렐리에 따르면 1990년대 초에 타푸리는 자신의 초기 영향

관계를 밝히기를 꺼려하면서도 포르티니의 글을 읽도록 권했다고 한다. Pier Vittorio Aureli, The Project of Autonomy.

20 — 이상헌과의 인터뷰, 2013년 5월 28일. 함인선과의 인터뷰, 2014년 6월 16일. 비슷한 시기 타푸리를 적극적으로 독해한 다른 경로도 있었다. 『건축과 유토피아』(기문당, 1988)를 번역하기도 한 김원갑은 러시아 구성주의에 대한 관심으로 타푸리를 읽게 되었다고 술회한다. 1970년대 말 일본 잡지를 통해 접한 야코프 체르니호프(Yakov Chernikhov)에 관한 문헌들을 뒤좇다 타푸리를 발견하게 되었다는 것이다. 구성주의에 관한 관심으로 그는 국내에서는 비교적 빠른 시기인 1980년대 중반에 렘 콜하스에 주목하기도 했다. 이에 관해서는 김원갑, 「제2의 근대와 신구성주의」, 『건축과환경』, 34호, 1987년 6월, 16~33. 1980년대 초 타푸리 독해의 문맥에 관해서는 김원갑과의 인터뷰, 2014년 8월 1일.

권력을 재현하는 것에 그치지 않고 진보적 지식인조차 현실에
만족하게 만드는 이데올로기를 파헤쳐야 한다는 것이다. 말하자면
객관적인 현상을 다루려는 시도, 모든 개혁적인 시도를 거부하고
에른스트 블로흐나 아도르노 식의 부정성을 유지해야 한다는 것이
포르티니의 입장이었다.[18] 타푸리는 전자가 아니라 후자의 입장을
견지했다. 실제로 타푸리는 자신이 1960년대 이탈리아의 논쟁에 크게
영향을 받았으며 당시 참조했던 주요 인물로 포르티니를 언급한다.[19]
10여 년이 지나면서 미국을 거쳐 한국으로 무대가 바뀌면서 타푸리의
역사적 테제는 이탈리아 아우토노미아의 운동의 맥락을 잃었다. 그
자리를 한창 뜨거웠던 다른 운동, 1980년대의 학생 운동이 채웠다.

호출된 타푸리

타푸리가 국내에 처음 소개된 대략적인 시점은 1980년대 초다. 피에르
루이지 네르비가 편집하고 이탈리아 엘렉타에서 펴낸 총14권의
『세계건축사』(History of World Architecture) 영문판이 국내에
영인본으로 출판된 때가 1981년이다. 이 시리즈 중 하나로 프란체스코
달 코가 함께 쓴 『근대 건축』(Modern Architecture)이 국내에 처음
소개된 타푸리의 저서이다. 다만 이때는 마르크스주의 역사가이자
비평가 타푸리로 독해되지 않았다. 원시 시대 건축에서부터 콜럼버스
이전의 남미 건축, 아시아 건축까지 아우르는 야심찬 프로젝트에서
근대 건축편을 집필한 한 명의 역사가였지 한국 건축의 현실 비판을
위한 이념적 지원군은 아니었다. 타푸리는 마르크스주의 비평가로
재발견되어야 했다. 이상헌과 함인선은 1981년 여름, 학교 도서관에서
우연히 『건축과 유토피아』(Architecture and Utopia, 1976)를
발견했다고 진술한다. 78학번으로 광주 민주화 운동이 폭압적으로
진압되고 서울의 봄이 좌절되는 것을 직간접적으로 체험한 이들은
이데올로기 비판의 근거로서 타푸리를 수용했다. 이들은 타푸리가
언급한 죄르지 루카치나 베르톨트 브레히트, 아도르노 같은 비평가나
비판 이론가들을 발판 삼아 역으로 타푸리를 이해하고자 했다.[20] 이
과정에서 자본주의 사상가인 케인스 등에 덜 주목했음은 물론이다.

학문적 엄밀함보다 운동에 동원해야 할 이론의 필요성이 더 중요하던 시기였다.

당시 한국에서 가장 적극적으로 타푸리를 소개한 이는 이상헌이다. 그는 1984년 7월 『공간』에 「만프레도 타푸리의 건축론」을 기고한 이래 여러 지면을 통해 타푸리의 기본적인 입장을 소개하는 글을 썼다.[21] 그는 타푸리를 마르크스주의 비평의 틀 안에서 이해하며, 이 비평의 "선도적인 역할"은 "그것[건축]의 사회적 역할이란 무엇인가라는 근본적 의문 제기로부터 출발하여 건축을 정치, 경제, 문화와의 관계 속에서 총체적으로 파악"하는 것이라고 정식화한다. 마르크스주의 예술론의 일반적인 입장을 그대로 따르고 있는 것이다. 더 이상 계급 건축은 가능하지 않으며 계급 비평만이 가능하다는 타푸리의 유명한 테제를 인용하며, 이상헌은 타푸리를 통해 마르크스주의의 선명성을 재확인했다. "건축을 이같이 제도로 파악하게 된 타푸리의 전환은 건축적 이데올로기의 성격을 구체화시키면서 모든 개량적 마르크시즘과 결별한 채, 계급 투쟁이라는 마르크스 독트린으로의 회귀를 가능케 해주었다."[22]

그러나 계급 건축이 불가능하다는 타푸리의 입장은 1980년대 중반 한국의 독자들에게는 쉽게 이해할 수도 받아들일 수도 없는 것이었다. 타푸리의 발견 자체가 마르크스주의 건축 이론에 대한 갈급함에서 이루어졌기에, 독해 역시 그 방향으로 정향될 수밖에 없었다. 계몽주의 이래의 현대 건축을 이데올로기로 파악함으로써

21 — 대표적인 글로, 이상헌, 「만프레도 타푸리의 건축론」, 『공간』, 205호, 1984년 7월, 69~71; 「타푸리의 건축 비평」, 『건축과환경』, 25호, 1986년 9월, 58~63.
22 — 이상헌, 「만프레도 타푸리의 건축론」, 70.
23 — 정이담, 「문화 운동 시론」, 『문화운동론』 (서울: 도서출판 공동체, 1985), 15. 이 글은 문화 운동에 주어지는 과제로 다음을 언급한다. 1. 대중 선전용 매체 개발 및 보급, 2. 현장 운동과의 관련 속에서 활동 프로그램 개발, 3. 운동권 내부의 정서 통일 및 운동적 정서의 확산을 통한 운동의 대중성 확보, 4.

운동의 궁극적 지도 이념, 사상의 창출.
24 — 함인선은 청건협이 1987년 6월 항쟁과 이에 따른 민주화 과정이 없었어도 생겨났을 것이라고 말한다. 사회적 민주화와는 무관한 젊은 건축가들의 인정 투쟁이 있었다는 것이다. 그러나 시대의 분위기와 맞물려 청건협은 민주화 운동의 건축 분야를 떠안게 되었다. 함인선, 「청년건축협의회」, 『건축과 사회』, 박정현 편, 제25호 특별호, 2013, 101.
25 — 이 글은 김한준, 박인석, 이상헌, 함인선 4인의 공저로 다음에 처음 소개되었다. 『문학과 역사』, 1호, 1987, 222~251.

타푸리는 한국 현실을 새롭게 조망할 안경을 제공했으나, 계급 건축의 가능성을 여지없이 닫아 버리는 타푸리의 입장은 건축을 통한 '운동'이 절실했던 이들에게 해결해야 할 딜레마였다. 위의 글에 국한해서 말하자면, 이상헌은 계급 투쟁의 독려로 절충했다. 당시 국내 문화계의 거의 모든 이론적, 실천적 관심은 '운동'을 중심으로 이루어졌다고 해도 과언이 아니다. 서로 공유할 수 없는 입장의 차이에도 불구하고 그들 모두는 운동을 하고 있었다. "한 사회가 요구하는 과제를 해결하기 위한 사람들의 집단적이고 지속적이며 계획적인 움직임"을 꾀한다는 생각에는 큰 이견이 없었다.[23] 문제를 해결하기 위한 수단이었기에, 문화 운동은 프로파간다와 대항 이데올로기의 역할을 자신에게 주어진 과제로 생각했다. 결국 마르크스주의 건축 이론가 타푸리가 당시 운동에 효용이 있는지가 관건이었다.

부정성의 딜레마

부정성의 역사가에게서 운동의 도구를 찾아야 하는 이 과제는 이후 타푸리를 읽는 1980년대 중반 이후 한국의 운동가들에게 그대로 이어진다. 산발적으로 이루어지던 타푸리 독해가 진영을 갖추기 시작한 때는 1987년 이후다. 1987년 민주화 운동의 결실로 얻어낸 대통령 직선제의 결과가 다시 군사 정권으로 이어지자, 각 분야별로 민주화 운동이 확산되는 시기였다. 건축 분야에서 일어난 대표적인 움직임은 청년건축협의회(이하 청건협)이다.[24] 청건협의 기관지인 『청년건축』 1호에 전재된 「한국 도시 문제의 재인식」은 도시와 공간을 마르크스주의적 관점에서 분석하고 비판한 최초의 문헌 중 하나다.[25] 제3세계의 자본주의 발전 양식, 환경 문제, 도시화와 주택 보급률 등 여러 이슈를 제기하는 이 글은 도시와 건축을 지배 계급의 이데올로기로 단언한다. 도시의 정치 경제적, 통계를 동원한 정량적 분석과 건축물의 표상과 건축가의 역할 같은 정성적 내용을 매개하는 지점에서 타푸리가 등장한다. 이들에 따르면, 도시와 건축의 공공성마저 도시 발전의 모순을 은폐하는 더 세련된 이데올로기이고, 속속 들어선 문화 공간 역시 도시 민중의 문화적 욕구와 힘이

자발적으로 우러나와 형성된 것이 아니다.[26] 타푸리는 이 글에서도
자본주의 사회의 도시와 건축의 이데올로기를 폭로한 비평가로
등장한다.

여기서 독해의 관건은 이데올로기를 어떻게 이해하느냐였다.
무엇이 한국 사회 모순의 최종 심급인지를 두고 치열하게 전개되었던
사회구성체 논쟁에서 볼 수 있듯 변혁 운동의 흐름에는 그 갈래를
일일이 가늠하기 힘들 정도로 다양한 이론적 입장이 존재했다. 그러나
"이데올로기는 허위의식이라는 마르크스주의 전통의 이데올로기
논의만 절대적 진리나 상식처럼 이해되고 있을 뿐"[27] 만하임, 베버,
에밀 뒤르켐 등의 이데올로기 논의에 대한 이해는 이루어지지 못했다.
말하자면,『건축과 유토피아』에 등장하는 베버를, 어떤 미망에도
빠지지 않고 총체적인 탈주술화를 통해 현실을 냉혹하리만치 있는
그대로 직시하려 하는 비평가를, 그래서 자본주의적 현실을 부정하지
않는 비평가를 읽지 못했던 것이다.

1987년이 열어젖힌 담론장은 출판의 폭발적인 증가로 이어졌다.[28]
타푸리의『건축과 유토피아』도 복수의 번역물이 출판되었다.(🖼
98, 99) 1987년 세진사는 정영철의 번역으로, 1988년에는
태림문화사(신석균 외 번역)와 기문당(김원갑 번역)에서도 각각
번역판을 출간했다. 당시 국내에서 건축 서적을 활발히 펴내던 모든
곳에서 타푸리의 주저를 출간한 것이다. 번역서에 국제 저작권법이
적용되지 않았기에 복수의 출판물이 나올 수는 있었지만, 중복 출판을
삼가는 것은 출판계에서 일종의 불문율이었음을 감안하면『건축과
유토피아』의 대중적 소구력을 짐작할 수 있다.[29] 그럼에도 불구하고
타푸리를 적극 수용해 번역을 넘어선 연구와 저술로 이어지지는
못했다.

26 — 같은 글, 243~245.
27 — 민문홍, 「이데올로기 개념의 역사:
한국사회 이데올로기 논쟁의 이해를
위한 시론」, 『한국사회학회 사회학대회
눈문집』(한국사회학회, 1993년 6월), 43.
28 — 사실상의 검열 철폐와 국제 저작권법
미적용이 동시에 작동한 결과다. 역설적으로

레닌 저작이 쏟아져 나온 시점은 소련과
동구권의 붕괴로 레닌 동상이 민중들의 손에
의해 철거되던 1989~1990년 무렵이다.
29 — 『건축과 유토피아』 이외에 번역된
타푸리의 글로는 『청년건축』 4호에 실린
「비평의 과제」가 있다.

98 만프레도 타푸리, 『건축과 유토피아: 자본주의 사회의 발전과 계획의 사상』,
 정영철 옮김(세진사, 1987).

99 만프레도 타푸리, 『건축과 유토피아: 디자인과 자본주의의 발전』,
 김원갑 옮김(기문당, 1988).

1980년대 말 90년대 초 건축계에서 가장 학술적인 움직임을 보인 단체는 건축운동연구회(이하 건운연)였다. 서울의 주요 대학 건축학과의 대학원생이 중심이 된 건운연은 스스로를 "진보적 건축 운동 이론을 견지하며 각 부문으로 분산되어 있는 건축 운동의 각 역량을 진정한 부문들의 협의체적 조직으로 발전시킬 전망을 공유하는 건축 운동 종사자들의 모임"으로 규정했다.[30] 청건협이 제도 개선과 실제 프로젝트를 중심으로 활동한 실무 단체였다면, 건운연은 이론적, 학술적 단체였다. 제도권 내에서 이루어진 건축 역사 수업에 갈증을 느낀 이들이 4년 동안 주력한 것도 건축사 연구였다. 사회주의에 대한 관심이 컸던 시기였던 만큼, 러시아 혁명과 구성주의를 비롯한 아방가르드 예술 '운동', 식민 사관을 극복하고 민중적 시각에서 한국 건축사를 서술하는 일 등에 관심을 기울였다. 매주 이루어진 이들의 세미나와 연구 활동에서 레퍼런스로 선택한 건축사가는 타푸리가 아니었다. 그들에게는 운동을 지원해 줄 역사가가 필요했다. 빌 리제베로가 그들이 선택한 '대안적 역사'가였다.[31]

> 전문가들이 더 나은 세상을 만드는 일에 진실로 관여하고자
> 한다면, (⋯) "자본주의를 넘어서는 데에 '객관적으로 관여하는'
> 대중 계급 조직"의 일원이 되어야 하며, "그렇게 해야 할
> 필요성과 가능성을 '주관적으로 인식해야'"만 할 것이다.[32]

자본주의를 넘어서는 운동으로서의 건축을 분명하게 내비치는 리제베로의 글은 1980년대 내내 서양 문화와 예술사의 기본 텍스트 역할을 한 아르놀트 하우저의『문학과 예술의 사회사』(Sozialgeschichte der Kunst und Literatur)의 건축편에 해당하는 것이었다. 미래를 구체적으로 그리고 현재의 목적에 봉사하기 위해 과거의 역사를 동원하는 일을 역사가가 하지 말아야 할 일이라고 주장한 타푸리가 아니라, "미래를 창조하기 위해 부르주아 체제가 일구어 놓은 비속하고 위험한 사상들이 아니라 바로 그 진정한 전통"을 공부해야 한다고 말하는 리제베로가 여전히 운동이 절박했던 한국 사회에 더 호소력을 발휘했다.

1920년대 야심만만한 건축가와 그에 못지않게 야심찬 정치가가
만날 때에야 가능했던 대규모 노동자 주거 같은 사회 개혁적인(건축이
사회의 변화를 촉진할 수 있다는 믿음을 구현하는) 프로젝트들이
1930년대에는 국가의 계획에 의해 전국적인 규모로 벌어졌다. 이
점에서는 미국의 뉴딜, 독일과 이탈리아의 파시즘, 스탈린의 집산주의
모두 마찬가지였다. 국가의 계획은 (네그리가 우려한) 노동자의
자율성만 앗아간 것이 아니라, (타푸리가 염려한) 건축의 이데올로기
기능을 빼앗았다고 보는 것이 타푸리의 기본 전제다. 이후 건축의
흐름은 아방가르드의 시도와 실패를 반복하는 것일 뿐이었다. 그러나
이전의 여러 장에서 다양한 예를 통해 보았듯, 적어도 1980년대까지
한국 현대 건축은 이 테제를 뒤집어야 설명 가능한 것이었다. 국가의
계획은 현대 건축을 담론적으로나 실천적으로나 가능하게 하는
주요한 행위자(agent)였다. 이 계획자로서의 국가가 지닌 구속력이
약해진 1990년대 초 한국 건축의 역사에서 처음으로 건축의 자율성을
묻는 움직임이 일어난 것은 결코 우연이 아니다. 김태수가 설계한
국립현대미술관이 국가 프로젝트에서 일어난 징후적 예외였다면
1990년대 4.3그룹을 중심으로 전개된 흐름은 지금까지 지속적인
영향력을 행사하는 담론으로 자리 잡는다.

30 — 박훈영, 「건축운동연구회: 모색과 작은
실천(1989~1993)」, 『건축과 사회』, 25호, 2013,
120.
31 — 건운연은 1990년 2월부터 6월까지 빌
리제베로의 『근대 건축사와 디자인: 대안적
건축사』(Modern Architecture and Design:
An Alternative History) 번역 작업을
했다. 『건축운동연구회』, 1호, 1990, 64~65.
박훈영에 따르면 당시 건운연 세미나의

분위기에서 리제베로가 운동에 적합한 반면
타푸리는 미학적이었다.
32 — 빌 리제베로, 『건축의 사회사』, 박인석
옮김(파주: 열화당, 2008), 358. 리제베로의
책은 1990년 기문당에서 『근대 건축과 디자인:
배경 분석을 통한 건축사』(박두영, 이근택
공역)란 제목으로 출간되었다. 두 번역서의
제목은 한국 문맥에서 어떤 책으로 비춰지기를
원했는지를 잘 보여 준다.

에필로그: 광장에서 규방으로

1980년대 내내 끓어오른 사회 운동의 에너지가 건축 분야를 달구기
위해서는 다른 분야보다 시간이 좀 더 필요했다. 건축에서 그 열기는
문학과 예술의 리얼리즘 논쟁, 사회구성체 논쟁, 노동 현장 쟁의 등에
견줄 만큼 뜨겁지 않았고 인화성도 높지 않았다. 1960년대 이후 20년
동안 한국에서는 콘크리트(현장)가 종이(역사와 이론)를 압도했고,
유례없는 호황 덕에 이어진 당장 급한 공사는 충분한 논의를 필요로
하지 않았다. 그리고 무엇보다 건축 설계 시장 자체가 운동의 타도
대상이었던 국가 체제와 긴밀하게 엮여 있었다. 이런 사정으로
건축에서 운동은 주로 각 분야의 민주화 운동이 봇물처럼 터져
나온 1987년 이후에 활발히 일어났으며, 학생들과 사회 초년생들이
주도했고, 국가가 주도한 여러 대형 사업에 대한 반발로 나타났다.
1987년 창립된 청건협은 여러 건축 운동 흐름을 이끈 대표적인
단체다. 청건협은 여러 필지를 폭력적으로 병합해서 이루어지는
도심 재개발 사업에 반대하며 도심지 소필지 재개발 현상 설계를
기획했다. 청건협의 활동에 고무된 서울과 수도권 일대의 건축학과
학생 대표들이 1988년 결성한 수도권지역건축학도협의회(이하
수건협)는 사당동과 봉천동 일대의 철거 반대 운동을 전개했다.
이들은 건축이라는 육중한 매체를 통해 구체적인 현장에 개입하고자
했다. 그러나 이 프로젝트들을 제도판에서 현실로 옮겨 갈 도구가
이들에게는 없었다. 어떤 면에서는 현실화를 목표로 하는 것도
아니었다. 대학생, 대학원생, 설계 사무소나 건설 회사의 신입
사원들이었던 이들의 활동은 실제 건물을 짓는 것 이상으로 기존
권력 체제와 다른 실천의 가능성을 묻는 것, 그리고 이 가능성이 어떤
이론적 토대 위에 서 있어야 하는지를 점검하는 것이었다. 이들의 활동
현장은 공사판이 아니라 종이 위였다. 청건협의 기관지『청년건축』
(🖼 100)을 필두로 쏟아진 다양한 유인물들이 건축적 저항의
거점이었다. 이 진지의 이론적 뿌리는 당시의 다른 운동과 마찬가지로

100 청년건축협의회의 기관지 『청년건축』 1호 표지, 1987.

마르크스와 레닌에 닿아 있었다. 또는 닿아 있어야 했다. 때문에 마르크스주의와 건축 사이를 매개해 줄 수 있는 참조점이 필요했다. 1980년대 한국 지성계에 큰 영향을 미친 박현채의『민족경제론』출간 이후 각 분야에서 나온 '민족○○론'의 건축판이었던 김홍식의『민족건축론』(1987)이 대표적인 예다. 민중주의의 시각으로 한국 근대 건축사를 서술하고 비판해 당시 건축 운동에 참여한 이들에게 반향을 일으켰으나 급속히 잊혀 갔다. 앞서 언급했듯이 타푸리는 이 파고 속에서 소환되었지만 운동의 긴급성에는 아무런 도움도 되지 않았다.

　국가로 대표되는 기존 체제의 바깥, 또는 여기에 대항할 수 있는 문학, 미술을 상상하고 실천하는 것과 이를 건축을 통해 도모하는 것은 완전히 다른 일이었다. 1980년대 민중 미술, 민족 문학에 대응할 만한 민중 건축이 존재하기란 불가능했다. 건축은 훨씬 더 국가와 체제에 얽매여 있었고, 건축의 생산 조건 자체를 되묻지 않고서는 앞으로 나아갈 수 없었다. 외부적 요인에 의해 규정되지 않는 건축이 어떻게 가능한지 묻는 시도들이 운동의 열기가 사그라듦과 동시에 일어난 것은 결코 우연이 아니다.

　1991년 5월 5일 김지하는『조선일보』에「죽음의 굿판을 당장 걷어치워라」라는 칼럼을 기고한다. 명지대생 강경대가 집회 도중 경찰이 휘두른 쇠파이프에 머리를 맞고 사망하자 이를 규탄하는 시위가 전국에서 잇달았고, 전남대학교 박승희, 안동대학교 김영균, 경원대학교 천세용 등이 폭력 진압에 항의하며 분신자살을 택한 데 대한 김지하의 대응이었다. 김지하는 훗날 어떤 이념도 생명보다 앞설 수 없다는 의도였으며 지면 선택에 실수가 있었음을 후회하기도 했지만, 이 칼럼은 분신으로 이끄는 학생들의 신념이 "기존의 사회주의라면 그 전망은 이미 끝"났음을 분명히 했다. 민주화 운동으로 대통령 직선제라는 큰 목표를 성취해 낸 뒤, 운동의 열기는 각 부분으로 이어지고 있었다. 그러나 현실 사회주의가 1989년 몰락하자 운동의 동력이 되었던 마르크스-레닌주의에서 이탈하는 움직임은 뚜렷했다. 사라져 가는 것에 대한 애도, 운동을 함께한 동료에 대한 공감이라는 면에서 적절치 못했지만 김지하의 칼럼은 한동안 이어지는 전향의 시대를 알리는 서주였다.

1년 뒤 여름, 확고한 비평의 중심을 의심하지 않았던 김명인은 스스로를 병에 걸렸다고 진단하며 자신의 "오랜 배후를 향해 돌아선" 긴 글을 발표했다.[1] 그 중심은 이제 되돌릴 수 없을 만큼 흔들리고 있었다. 또 시인 김중식은 "활처럼 긴장해도 겨냥할 표적이 없다"라고 적었다.[2] 물론 문제는 적의 부재가 아니라 중심의 상실이었다. 가치 판단의 최종 심급이었던 마르크스주의를 더 이상 움켜쥐고 있을 수 없다는 실감이야말로 한국 지식인들을 사로잡은 정서였다. 1992년 마르크스주의 이후를 모색하는 움직임은 다양한 방면에서 일어났다. 3월의 『이론』 동인 모임, 4월 『문화과학』 창간, 7월 숭실대학교에서 열린 '마르크스주의의 위기' 대토론회 등이 한국에서 신좌파의 가능성을 모색하는 움직임이었다면, 일군의 지식인들은 탈구조주의 프랑스 철학을 탐닉하기 시작했다. 사상계의 지도는 마르크스를 지우고 그 위에 푸코, 데리다, 들뢰즈, 라캉 등 프랑스 이론가들로 다시 그려졌다. 이성과 주체 대신 스키조와 분열증이, 혁명 대신 탈주와 욕망이 자리하는 데 걸린 시간을 그리 길지 않았다. 1992년이 알튀세르, 무페와 라클라우 등이 마르크스주의를 갱신하기 위한 노력을 기울인 때라면, 국내에 들뢰즈의 『앙띠 오이디푸스』(민음사), 라캉의 『욕망 이론』(문예출판사) 등이 일제히 번역되어 나온 1994년은 프랑스 이론으로 한국 지성계가 결정적으로 향방을 정한 때였다.

이 전환의 움직임에서 건축계도 자유로울 수는 없었다. 1987년 이후 건축계에서 가장 먼저 사회 변혁의 움직임에 동참했던 청년건축협의회가 1992년 무렵 거의 아무런 활동을 하지 못하는 상태였음은 어쩌면 당연한 일이었다. 문학과 철학이 떠난 전선을 자본과 권력을 고객으로 삼는 건축이 유지할 수는 없는 법이었다.

1 — 김명인, 「불을 찾아서」, 『실천문학』, 26호, 1992년 여름, 219~236.
2 — 김중식, 「이탈 이후」, 『황금빛 모서리』 (서울: 문학과지성사, 1993), 40~41.
3 — 설립된 순서는 운동을 이끈 이들의 나이순이기도 했다. 청건협을 주도한 이들이 졸업 후 사회에 진출하자 이어서 대학원생이 주축인 건운연, 학부생들의 수건협 순으로 단체가 결성된다. 이는 1980년대 운동의 흐름에 건축계가 적극 참여하지 못했음을 나타내는 것이기도 하다. 수건협 등 학부생들의 건축 운동은 1990년대 중반까지 이어지지만, 이는 건축 운동과의 연관성보다는 학생 운동 일반의 움직임과 행보를 같이하는 것이었다. 다른 부분의 운동보다 학생 운동이 1990년대 중반까지 이어진 것과 마찬가지였다.

마르크스주의에 기반한 건축 운동들은 설립된 순서에 따라 차례로 힘을 잃고 있었다. 광장을 향한 그들의 목소리는 차츰 잦아들었다.[3] 그러나 인문·사회학계가 느꼈던 당혹과 혼란을 건축계에서 찾아보기는 힘들다. 1990년대에 대응하는 방식은 상당히 달랐다. 청건협의 주요 인물들은 운동의 에너지가 소멸될 때, 각자의 현장을 찾아 나섰고 그 속에서 새로운 전선을 찾았다. 무엇보다 그들에게 건축은 이론보다 실천이 우선이어야 했다. 청건협을 이끈 함인선은 이후 몇 권의 책을 펴내기는 했지만, 자신의 이념을 중대형 설계 사무소에서 실험해 보고자 했고, 박인석은 공동 주거 문제로 천착해 들어갔다. 즉 청건협은 활동과 함께 시작해 활동의 소멸과 함께 사라졌다. 바꾸어 말하면, 청건협을 비롯한 좌파 진영의 건축 운동에는 애도를 표해야 할 이론이나 비평의 근거, 달라진 시대에 맞게 갱신해야 할 중심의 힘이 미약했다. 누구도 타푸리나 리제베로 등을 판단을 의탁할 수 있는 최종 심급으로 삼지 않았기에 다른 누군가의 텍스트로 전향할 이유도 없었다. 오히려 건축 담론의 변화는 다른 활동을 통해서 일어났다.

청건협의 활동이 사그라든 1992년 겨울 4.3그룹은 3년에 가까운 암중모색과 자기 학습을 마무리하고 수면 위로 모습을 드러낸다. 물론 이 교차는 우연이지만, 30년이 지난 지금 이는 대단히 중요한 의미를 지닌다. 우선 청건협의 구성원에 비해 4.3그룹 멤버의 나이는 열 살 이상 많았다. 1980년대 말 들끓었던 사회 변혁의 에너지에 반응한 이들이 대학원을 막 졸업하고 사회에 나선 세대였다면, 운동에 대한 냉소와 미래에 대한 낙관과 불안이 뒤엉킨 1990년대 초의 상황에 대응한 이들은 40대 소장 건축가였다. 전자가 신세대였다면 후자는 기성세대였다. 나이와 선후배가 갖는 구속력이 큰 한국 사회에서 각 분야에서 90년대를 주도한 이들의 나이는 흥미로운 지표가 된다. 서태지(1972년생, 이하 출생 연도), 김영하(1968), 이불(1964), 장정일(1962), 최정화(1961) 등 1990년대 초중반 한국 문화계의 흐름을 주도한 이들의 나이는 대부분 20~30대, 문자 그대로 앙팡 테리블이었다. 반면 조성룡(1944), 민현식(1946), 김인철(1947), 승효상(1952) 등 4.3그룹의 나이는 많게는 이들과 한 세대 차이가 났다. 다른 분야와 달리 건축계는 신세대에서 기성세대로 헤게모니의

이동이 일어난 것이다. 광장에서 시장으로, 집단의 대의에서 개인의
욕망으로 무게 추가 이동한 다른 문화 예술 분야와는 다른 행보였다.

　　4.3그룹의 멤버는 1987년 당시 이미 주요 설계 사무소의
중추였다. 청건협의 창립 총회에 참석한 김인철이 밝힌 소감은 이미
기성세대에 속한 건축가의 입장을 잘 전해 준다. "일반적인 사회적
문제나 다른 예술 분야에서 있었던 문제들은 그 성격상 색깔의
시비가 있을 수 있겠으나 건축의 경우는 차원을 달리해야 할 것으로
생각해 왔다. (...) 오늘의 문제를 하루아침에 해결하려는 식의
극단적인 논리는 또 다른 하나의 분파만 만들 뿐 전체적인 공감대를
형성해서 문제를 풀어 나가는 데 하나도 도움이 되지 않을 것이기
때문이다."[4] 그렇다고 해서 김인철을 비롯한 4.3그룹, 나아가 그 세대
건축가들이 수구적이거나 반동적인 입장은 결코 아니었다. 그들
역시 한국 사회의 민주화와 진보를 환영했지만 문제의 진단은 사뭇
달랐다. 엄이건축에서 실무를 하고 있던 김인철에게 달라진 시대에서
건축이 우선 해결해야 할 문제는 이념과 입장을 날카롭게 세우는
것이 아니라 건축의 질적 수준을 높이는 것이었다. 자신들이 설계한
건물을 앞에 두고 세미나를 연 4.3그룹으로서는 완성된 건물이 전무한
청건협에게서 대응해야 할 대상을 찾지 못했다. 자연스레 그들의
시선은 후배가 아닌 선배 세대로 향했다. 한국 사회가 민주화되기
이전 군사 정권 아래에서 대형 국가 프로젝트를 수행한 건축가들의
작업을 문제시했다. 다시 김인철의 말을 빌리면, "내가 생각할 때는
우리나라의 건축가들에 여러 부류가 있는 거 같은데, 우리가 봤던
그때의 기성세대라는 게 실명까지 거론하며 이야기하자면, 나는 김원
선생까지는 그냥 건축과를 나왔다는 것, 건축을 전공했다는 것만으로
건축가였던 시대가 있었던 거 같고. 김원, 김석철 그 다음부터는
뭔가 자기 이야기를 하지 않으면 건축가로 인정받지 못하는 시대로
넘어가는 전환기라고 생각이 들었어요."[5] 이런 태도를 4.3그룹 전체의
입장으로 읽을 수는 없다. 그러나 문화적 격변기에 분명한 세대 의식을
가지지 않은 채 작업의 질적 향상을 도모할 수는 없는 법이었다.
김인철은 김원, 김석철과 불과 세 살 차이였다. 받은 교육, 시대의
감수성 등 공유하는 것이 훨씬 더 많았을 이들이 다른 세대라고 느끼게

만든 요인은 '뭔가 자기 이야기'였다. 정치, 권력, 자본이 요구해서 나온 것이 아니라 건축의 의미가 중심이 되는 자기 이야기, 관건은 어디에서 '자기 이야기'를 끌어오는가였다.

건축의 침묵

4.3그룹이 한국 현대 건축에서 처음 '자기 이야기'를 찾아야 했던 것은 의미를 보장해 줄 대타자가 사라졌음을 처음 인식한 이들이기 때문이다. 1960년대 이래 건축의 의미는 국가가 보증하는 것이었다. 수차례 되풀이된 한국적인 것을 둘러싼 논의도 결국 국가가 공인하는 양식이 무엇인지에 관한 것이었다. 5공화국의 주요 문화 프로젝트 설계를 수행한 김원, 김석철에게도 건축의 의미는 국가에 의해 결정되는 것이었다. 이 구도를 계급적 이해관계에 의해 역전하려고 한 청건협의 대타자는 마르크스주의에 근거한 민중(또는 민족)이었다.

4.3그룹의 입장에서는 국가와 민중은 모두 시효가 다한 것이었을 뿐 아니라 건축 외부의 이야기였다. 건축의 훼방꾼으로 여긴 국가는 말할 것도 없고 민중 역시 건축의 고유한 가치를 드러내는 데에는 부적절한 것이었다. '자기 이야기'는 건축 바깥에서 주어지는 의미가 아니라 건축 내부에서 빚어내는 것이어야 했다. 축적된 건축의 역사가 없는 상황에서, 자신들의 위치를 건축사의 전개 과정에 따라 정립할 수 없는 상황에서 그들에게 주어진 선택지는 그리 많지 않았다.

국가 권력에 맞선 민중의 저항이 일단락되고 자본의 자유가 시대 논리로 귀결되던 1990년대 초 건축가들은 개념의 파편들에 의지했다. 자신만의 의미를 찾아 나선 짧은 기간 동안 그들이 동원한 개념들은 논리적 일관성과 완결성을 지니지 못했다. 또 저마다 다른 이야기를 해야 한다는 강박은 4.3그룹의 언어를 더 파편적으로 만들었다.[6] 귀탈,

4 — 김인철, 「청년건축인협의회 창립총회」, 『건축과환경』, 39호, 1987년 12월, 152.

5 — 우동선·최원준·전봉희·배형민, 『4.3그룹 구술집』(도서출판 마티, 2014), 83.

6 — 4.3그룹의 정체성과 시대 인식에 관해서는 박정현, 「정체성과 시대의 우울」, 『전환기의 한국 건축과 4.3그룹』(서울: 도서출판 집, 2014), 32~43을, 4.3그룹의 언어를 파편으로 이해하는 것에 관해서는 배형민, 「파편, 체험, 개념」, 같은 책, 82~91 참조.

건축적 탐구, 마당, 비움, 여백, 파동의 각, 상징 체계, 비상, 벽, 비어
있음, 관조, 미로, 골목, 빈자의 미학, 관계항, 집, 성(聖), 속(俗), 도(道),
단순성과 원시성, 도시의 풍경 등 이들의 언어는 대단히 구체적인
대상을 지칭하는 것에서 모호한 관념에 이르기까지 각양각색이다. 더
이상 그룹으로 엮을 수 없었던 그들의 행보는 1994년 이후 자연스레
나누어졌다. 4.3그룹 멤버 중에서 형태의 변형과 구조의 표현 등에
관심을 보인 김병윤, 우경국, 도창환, 곽재환 등은 1995년 경기대
건축대학원에 합류했다. 해체주의의 확산에 결정적인 기여를 한
콜럼비아 건축대학원을 모델로 삼은 경기대 건축대학원은 자신들의
생각을 발전시키기에 적합한 곳이었다. 승효상, 김인철, 민현식
등은 비움, 마당, 허 같은 부정성의 언어를 중심으로 새로운 흐름을
만들어 나갔다. 이 부정성은 4.3그룹의 스파링 파트너였던 근대
건축의 기능주의를 극복할 수 있는 것으로 제시되었다. 또 건축을
기호로 환원해 연상과 의미를 전달하려는 포스트모더니즘, 미리
상정된 공동체를 상징하는 정체성, 테크놀로지를 강조하는 하이테크,
민중이라는 계급 지향 모두를 피할 수 있는 장치였다.

　　이들 가운데 무엇이 1990년대를 관통해 지금까지 이어지는
담론의 줄기를 형성해 갔는지는 긴 설명을 필요로 하지 않을 것이다.
해체주의나 포스트모더니즘을 연상시키기에 충분한 작업과 말은
시간이 흐르면서 옅어졌고 담론의 중심에는 미학적 실험보다 윤리적
태도가 자리 잡았다.

　　　의도하고자 하는 '비어 있음'은 상실과 외로움의 골이 깊은 허무,
　　　배고픔의 고통이 아니라, 고요함, 명료함, 투명성 등의 의미로
　　　쓰고 싶다. '비어 있음'은 소리 없이 반향하며, 충만하고자 하는
　　　잠재력으로 완성을 위해 열려 있음을 뜻한다.[7]

7 ─ 4.3그룹,『이 시대, 우리의 건축』, 전시
도록(서울: 안그라픽스, 1992), 9.

101 4.3그룹의 첫 전시회에 맞추어 발간된 작품집,
 『이 시대 우리의 건축』(서울: 안그라픽스, 1992).

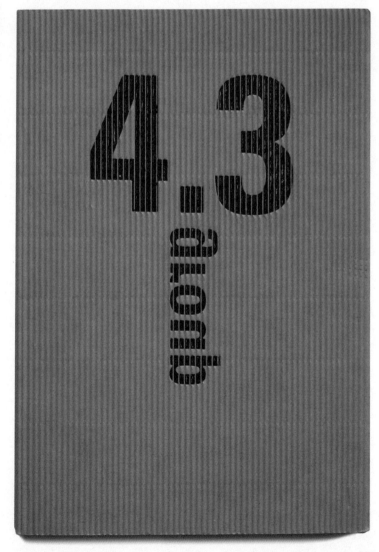

4.3그룹 전시회 도록(📷 101)에 실린 민현식의 이 말에서
"비어 있음"은 단순한 없음과 고요함이 아니다. 어찌할 수 없는
수동성이라기보다는 새로운 가능성을 내포하고 있는 적극적인
없음이라는 설명이다. 비어 있기 때문에, "미리 정해진 기능이 있지
않아야 하고 그렇기 때문에 오히려 상상할 수 있는 모든 활동이
간단한 조작으로 그리 무리 없이 가능한 공간"이다.[8] 민현식은 한국
전통 건축의 마당을 이런 공간의 전형으로 들며, "특별한 불확정적
공간"이라고 불렀다.[9] 1980년대 초 독립기념관 현상 설계 지침에서
한국적인 공간의 전형이었던 마당, 그래서 양식주의 포스트모더니즘과
공존했던 이 빈 공간은 10여 년 뒤 침묵과 비움, 무용의 바닥으로
호명된다. 비어 있기에 여러 행위가 일어날 수 있을 것이라는 소박한
믿음이자, 형태에 의미를 부여할 수 있는 이데올로기가 부재한다는
자각이었다. 그러나 이 빈 공간이 계절마다 유행에 따라 완전히 다른
모습으로 바뀔 수 있도록 비워져 있는 상업 건물과 다르다면 무엇이
다른 것이었을까? 건축가가 굳이 미결정성 등을 언급하지 않아도
사람들은 이미 알아서 용도에 맞게 공간을 바꾸어 쓰지 않았던가?
민현식의 비움을 상업적 키치나 일상적 공간과 구분시켜 주는 것은
"특정 건축가의 지적 감수성"이 주목하고 새롭게 해석한 "주변 환경의
특별한 조건"이었다.[10] 결국 관건은 건축가의 진정성(authenticity)과
땅의 형국이었다. 여기서 비움은 장소와 현상학적 미학으로 연결되는
길이 열린다.

　　실존주의적 태도를 견지한 민현식, 승효상 등은 현상학을
본격적으로 탐구했다. 1994년 1월『공간』은 박길룡을 객원 편집자로
삼고 '현상으로서의 예술' 특집을 게재한다. 건축 역사학자 박길룡,
김성우, 건축가 김기환, 민현식, 승효상, 철학자 김상환 등이 쓴 열두
개의 에세이를 100여 쪽에 걸쳐 소개했다. 미적 체험, 시지각 이론,
전통 건축의 공간론, 현대 도시에 대한 비판, 구체적인 작업을 가능케
한 방법론을 현상학 아래 아우르는 야심찬 기획이었다. 훗날 프랑스
철학을 이해하려는 건축가들에게 주요한 인문학자로 부상하는
김상환의 글은 예전에 믿었던 가치들이 와해된 혼란스런 시기를
정리하기 위해서 현상학이 필요하다는 점을 분명히 한다. "현상들은

실재를 잃어버렸다. 그것들을 정리하던 이론적 구도가 무너져 내렸고 그 분류표가 백지화되었다. 오늘날 분류하는 자는 얼마나 실없어 보이는가. (...) 세상은 아직 네온사인만 번쩍이는 깊은 밤이다. 새벽은 오고 아침은 또 올 것인가? 그러나 이미 침침해진 우리의 눈은 그 현란한 빛을 아직 더 견딜 수 있는가? 이 지루하고 어설픈 밤을 견딜 수 있는가?"[11] 이미지와 기호의 세계에 대한 불신, 현란함과 다채로움 앞에서 당혹함을 느끼는 이들에게 백색의 흰 벽은 주체가 마주 서서 대상 자체, 그리고 자신을 관조하게 만드는 장치였다. 이 특집은 건축을 기호로 이해하고자 한 포스트모더니즘에 반해 건축을 '현상적 체험', '실체에 대한 직접적인 미적 체험'으로 이해하고자 한 이들의 반격이었다.

혁명의 열정이 식었을 때 관조적 시선이 부상하고, 외부를 향한 운동이 좌절되거나 완료되었을 때 내부를 향해 침잠해 가는 것은 어쩌면 당연한 수순이었다. 정치 권력의 프로파간다와도, 대중 소비사회의 기호와도 거리를 두고자 한 이들에게 현상학은 주체와 대상과의 직접적인 관계, 개인의 체험에 주목하는 통로를 열어 주었다. 거칠게 요약하자면 1980년대 말, 90년대 초 한국 현대 건축의 담론 지형도는 마르크스주의에서 현상학으로 재편되었다. 이 전환을 이론에 대한 풍부한 논의와 깊은 이해를 바탕으로 이루어진 것이 아니라고 폄하할 수 있을 것이다. 또 특정 입장으로 한 시대의 특징을 재단하는 것이라고 비판할 수도 있을 것이다. 실제로 청건협의 마르크스주의, 4.3그룹 이후의 현상학 모두 시대의 변화에 대응하기 위한 임기응변과 미봉책의 산물일 것이다. 그럼에도 불구하고 이 임시방편들은 현실에서 무시하지 못할 영향력을 발휘했다. 실패했을지언정 청건협의 시도는 후속 움직임을 낳은 밑거름이 되었고, 정교한 이론적 틀로 발전하지 못했지만 현상학은 1990년대 중반 이후 지속적인 실천의 동력이 되었다.

8 — 민현식, 『건축에게 시대를 묻다』(파주: 돌베개, 2006), 74~78.

9 — 같은 책, 78.

10 — 같은 책, 102.

11 — 김상환, 「훗설, 하이데거 그리고 말레비치: 백색의 현상학을 위하여」, 『공간』, 1994년 1월, 115.

건축을 고유한 논리로 설명하고자 하는 노력은 한국 현대 건축의 역사에서 처음으로 건축을 하나의 기율로 설정하는 데 큰 기여를 했다. 4.3그룹 이후의 노력이 건축 교육에 집중된 것도 결코 우연이 아니었다.[12] 가르치고 배울 수 있는 언어가 생겼기 때문이다. 그러나 그들이 찾은 목소리는 우선 내부로 향했다.[13] 비판적 지역주의 등을 원용해 윤리적 입장을 선취하기도 했지만, 그들의 진지는 그들의 희망과 달리 사회를 바꾸기 위한 고지가 아니었다. 오히려 건축이 지닌 자본과 산업의 측면을 괄호 쳤기에 가능한 자리였다. 김광현은 4.3그룹 전시 도록 서문에서 이 전시를 "훗날 한국의 건축가가 '규방의 건축'에서 벗어나 '현대 건축의 그 어떤 문제'를 독자적으로 해석"한 기점으로 평했다.[14] 그러나 그들의 언어는 건축만의 고유한 자리를 벗어나기 위한 것이 아니라 그것을 찾기 위한 것이었다. 국가와 자본에서 자유롭기 위해서 인문학의 언어로 지은 규방(閨房)은 1990년대 건축이 머물던 자리였다. 광장의 구호로 시작된 1980년대는 규방의 속삭임이 들려오는 1990년대로 끝났다.

12 — 전봉희, 「4.3그룹과 건축 교육」, 『전환기의 한국 건축과 4.3그룹』(서울: 도서출판 집, 2014), 68~77.

13 — 건미준(건축의 미래를 준비하는 모임)의 건축가 선언과 제도적 개선 노력 같은 대외 활동 역시 건축의 독자적인 영역을 확보하기 위한 노력에 다름 아니었다.

14 — 김광현, 「규방의 건축을 벗어나기 위해」, 『이 시대, 우리의 건축』, 쪽번호 없음. 김광현은 타푸리의 다음 글에서 규방이라는 표현을 빌려와 "문제를 찾기 위해 벗겨진 자신을 전시"하는 행위를 규방의 건축에서 벗어나는 것으로 설명했다. Manfredo Tafuri, "L'architecture dans le boudoir," in *The Sphere and the Labyrinth* (Cambridge, MA: MIT Press, 1987), 267~290.

부록

대한민국미술전람회 건축 부문 역대 수상작*

제4회(1955)

초대 작가

이천승·송종석, 「진명홀」
정인국, 「공군본부 설계도」(7점), 「인하공과대학 기계공학관 설계도」
김윤기(불출품)

추천 작가

김정수, 「공군본부 청사」(2점), 「이대통령 기념도서관(한식)」
강명구, 「인하공과대학 전체 설계도」, 「인하공과대학 전체 배치 모형」
엄덕문, 「공군본부 설계도」(4점)

심사 위원

김윤기, 이천승, 정인국

수상

없음

특선

없음

입선

김종식, 「공군본부 설계도」(7점)
이천승, 「이대통령 기념도서관」(양식)
지순·유정철·김정식·오병태, 「이조사찰 건축」(3점)
이광노·김정철·신국범·이신옥·이상순·이희태·안영배·강진성, 「서울특별시의사당설계안」
안영배·송종석, 「우암기념회관 모형」
김정수, 「이화여중 교회 및 교사」(3점)

제5회(1956)

초대 작가

강명구, 「작품-스거리」, 「수도영화사」, 「크라운 설계안」
김중업, 「필그림 홀(도면과 모형)」
이천승, 「시민의 공관 A.B.C」
엄덕문, 「경사지의 Y씨주택 A.B.C.D.E.F.G.H.I」
김광기, 정인국, 김정수(이상 불출품)

추천 작가

박학재, 김정식, 송민구(이상 불출품)

심사 위원

강명구, 이천승, 김중업

수상

문교부장관상: 윤태현 외 6명 「실용문화주택」

특선

이윤형, 「교회 에스키스 A.B.C.D」

입선

이윤형, 「전몰용사 모뉴멘트 에스키스 A.B」

제6회(1957)

초대 작가

강명구, 「안암동주택」

이천승, 「한국흥업은행 을지로지점계획도」

김중업, 「수원농업교도원 배치설계」

엄덕문, 「삼일독립선언비」

김종식, 「협소한 대지의 건물설계」

김태식, 정인국, 김정수(이상 불출품)

추천 작가

이희태, 「T중고등학교 계획안」

김태식, 「과학관」

박재학, 송민구(이상 불출품)

심사 위원

이천승(분과위원장), 강명구, 김중업

수상

문교부장관상: 신현정·김남기·오윤환
「언덕 위에 설 가톨릭 교회당」

특선

이광노, 「4H 클럽」

송종석, 「M교회」

입선

방규상, 「Public Center」

이조산, 「33인 영령탑」

황영철, 「육상경기장」

이윤형, 「김포공항」

오윤환·김남기·신현정, 「야외음악당」,
「서울항공터미널」

송종석, 「T 여자중고등학교」

김하진, 「Student Art Center」

천병옥, 「갖고 싶은 화생의 집」

제7회(1958)

초대 작가

강명구, 「주택」

이천승, 「Korea Art Center」

정인국, 「투시도」

김윤기, 엄덕문, 김정수, 김중업(이상
불출품)

추천 작가

김태식, 「주택 시작」

이희태, 「한강 언덕 위의 성당」

박학재, 김종식, 송민구(이상 불출품)

심사 위원

강명구, 이천승, 김중업

수상

문교부장관상: 조성만·조영식 「시립도서관」

특선

김금자, 「교회」

김남기·신현정, 「외국에 설 한국공관」

입선

백학원, 「병원」

강석원, 「유치원」

홍철수, 「개량될 농촌주택」

송종석, 「H 공관」

제8회(1959)

초대 작가

이천승, 「은행 시안」

강명구, 「전주지방검찰청」, 「나의 새 주택」

정인국, 「중흥사 재건 계획안」

김정수, 「3.1 기념관 시안(평면도)」, 「3.1 기념관 시안(투시도)」

김종식, 「성균관대학 도서관」

김희춘, 「서울대학교사범대학 과학관 및 도서관」

김중업, 「주서울 불란서대사관」

엄덕문, 김윤기(이상 불출품)

추천 작가

이희태, 「도심지의 호텔」

심사 위원

강명구, 이천승, 정인국

수상

부통령상: 장석웅, 「국군 기념관」

문교부장관상: 나상기, 「주한불란서 대사관」

특선

한효동·김영규, 「소미술관」

김금자, 「바다가 보이는 산중턱에 세울 관광호텔」(무감사)

입선

고현명, 「School」

강석원·태칠성·박성일·김광욱·김택성·박창호, 「미술센터」

김석재·이승교, 「교회-만인의 집」

김상규, 「교회-삶의 집」

천병옥, 「K건축가의 집」

김원석·강건희, 「주택 시안」

조영무, 「국립공원에 설 관광호텔」(무감사)

김남기·신현정, 「미술전당」(무감사)

제9회(1960)

초대 작가

김중업, 「부산대학교 본관」, 「서강대학 본관」, 「P씨의 임해별저」

강명구, 「한국연예주식회사 본관 및 촬영소」

김정수, 「YMCA」

김윤기, 이천승, 정인국, 엄덕문, 김희춘(이상 불출품)

추천 작가

이희태, 「H 성당」

박학재, 김종식, 송민구, 김태식(이상 불출품)

심사 위원

김중업(분과위원장), 김희춘, 엄덕문

수상

국무총리상: 장석웅, 「4월혁명공원」

문교부장관상: 김영규·한효동, 「The Korean Embassy in Washington D.C.」

특선

김병곤·이덕준·최순복, 「Bus Terminal」

입선

강석원 외 2명, 「4월 혁명기념관」

권태문 외 6명, 「텔레비전방송국」

제10회(1961)

초대 작가

이희태, 「자치회관」

김정수, 「회의실 계획」

김수근, 「송도 Resort Hotel」

김종식, 「국립재활원 계획안」

나상진, 「아파트먼트 하우스」

정인국, 「원각사지에 설 관광센터」

강명구, 「마포에 건설 중인 주택영단 아파트」

김윤기, 이천승, 엄덕문, 김중업, 김희춘, 박학재, 송민구, 김태식, 이해성, 홍순오(이상 불출품)

심사 위원

이천승, 강명구, 정인국

수상

대통령상: 강석원·설영조, 「육군 훈련소 계획」

문교부장관상: 김영규·황일인·공상일·유걸, 「The Science Center」

특선

이덕준·최순복, 「Women Center」

입선

윤형철, 「독신사원 숙사」

서상우·전동훈·박재철, 「한국 참전 16개국 기념관」

홍철수, 「국립미술관」

신무림·김영배·정길협, 「Cultural Center」

황정성·백영기·오신남·임해창, 「Musician House Estemazy」

강석웅, 「한국민속예술관」(무감사)

제11회(1962)

추천 작가

김희춘·이해성, 「군사원호센터」

나상진, 「새나라 자동차회사」

정인국, 「해변에 설 관광호텔」

강명구, 「해운센터 계획안」

김수근, 김윤기, 김정수, 김종식, 김중업, 김태식, 박학재, 송민구, 엄덕문, 이천승, 이희태, 홍순오(이상 불출품)

심사 위원

강명구, 김희춘, 정인국

수상

국가재건최고회의 의장상: 김종성, 「미술관 계획」

문교부장관상: 강웅성·양경식·김원석·김홍, 「설악산 관광센터」

특선

없음

입선

이명섭, 「속초항 도시 계획안」

황영철·유경철·황인호, 「Invention Center」

홍철수, 「서울그린주거지 계획」

윤영규, 「Guest House(영빈관)」

장석웅, 「드라마센터 계획안」

김성곤 「새서울 계획안」

추천 작가

김정수, 「교회」

김희춘, 「체육관」

정인국, 「도서관 계획안」

강명구, 「제일은행 광주지점」

김수근, 「P 문화회관 시안」

나상진, 「언덕 위의 공동주택」

김윤기, 김종식, 김중업, 김태식, 박학재,
송민구, 엄덕문, 이천승, 이해성, 이희태,
홍순오(이상 불출품)

심사 위원

강명구, 김희춘, 정인국

수상

국가재건최고회의 의장상:
홍철수, 「순국선열기념관」

문교부장관상:
김원석·정동훈, 「올림픽 타운」

특선

박명흠·김종복·이후근·신맹희·이홍희·
김수길·정원심·이명섭·박문호, 「Korean
Traditional Ware Factory」

입선

차명종·민경재·윤득수, 「학생회관」

목영찬·김홍, 「주택」

강응성·이완영·홍봉구,
「대사관 계획안」(무감사)

추천 작가

나상진, 「부산시초량전신전화국」

김수근, 「오피스 빌딩」

이희태「명지대학교계획」

심사 위원

강명구(분과위원장), 김희춘, 정인국

수상

부총리상: 정동훈·목영찬·김한일, 「Chejudo
International Tourist Center」

문교부장관상: 최장운·조창걸, 「한강변
임상취락」

특선

손학식·김무현·김원일·이규목, 「학생생활관」

김남각·홍순인·박준실, 「한국민속문화회관」

입선

문신규·한관수, 「Metropolitan Children
Town」

강영길·최철, 「국립과학박물관」

김성곤·박춘근, 「단지주거계획」

남신우, 「음악촌 계획안」

김평호, 「민속문화회관」

김무언 외 3명, 「수산회관」

고윤 외 2명, 「한국불교회관」

이완영, 「국립과학관」

최재원, 「한국민속예술인회관」

손석진 외 2명, 「상가지구 이상안」

홍철수, 「3.1 기념회관」

제14회(1965)

추천 작가

김수근, 「수도의과대학병원」

심사 위원

김중업(분과위원장), 「제주대학 본관」

정인국, 「소미술관계획안」

김희춘(불출품)

수상

국회의장상:
고윤·이윤재·박기일, 「한국수산센터」

문교부장관상:
문신규, 한관수, 「새농촌 종합개발계획」

특선

이중열 외 1명, 「A Project of Retirement Elderly Village」

조성룡 외 4명, 「김포 1970 / 뉴타운 계획」

입선

맹석기, 「Korean Native Cultural Center」

이상헌, 「재외교포회관」

홍순도, 「국회의사당」

최주호 외 2명, 「어린이놀이터 계획안」

목영찬 외 1명, 「흑산도어업개발센터」

최재호 외 1명, 「부산 계획」

성영희 외 2명, 「대흑산도어업단지계획」

김영찬, 「A Plan of the Wonbul Religious Center」

제15회(1966)

추천 작가

김정수, 「연세대 학생회관」

심사 위원

강명구(분과위원장), 「주택」

김희춘, 「미이자에 의한 공장사무소」

김중업, 「서산부인과의원」

수상

없음

특선

없음

입선

노명영·이상걸·이종준·윤삼균, 「농민센터 계획안」

문신규, 「공장노동자의 성」

김기철, 「민속공예공장 계획」

서상호·이운규·권원용, 「서귀포 해상관광호텔」

최재호, 「한국국제만화센터」

여정웅·양영진·이추복·김성택, 「통일수도와 정부청사」

정해원·최정일·장효건, 「낙산 벼랑의 주거계획」

고광은·김문규·김기석, 「Se Jong Memorial Center」

최주호·허영찬, 「국립극장계획안」

이상헌 외 3명, 「주월한국관」

제16회(1967)

추천 작가

강명구, 「기념탑」

심사 위원

정인국(분과위원장),
「방콕 아세아박람회 한국관」
김중업, 김희춘(이상 불출품)

수상

국회의장상:
정동훈·여정웅, 「시민의 광장」
문교부장관상:
조창걸, 변용, 「어느 예술가를 위한 주거」

특선

조광렬·최철해·이추복, 「동부 서울 쇼핑센터
계획안」

입선

안성규·조병국·이청명·조사현,
「서울국제회관」
이병호·이승우, 「동물원」
김진모·조원웅, 「서울크리에이션 센터」
진광렬·서진철·박동인·장양순·박상현·
김문덕·박희돈·박경호, 「서울 국제회관」

제17회(1968)

심사 위원

강명구(분과위원장), 송민구(이상 불출품)
정인국, 「천도교수운회관설계도」

특선

이병담·김관차·이규보, 「과학촌」

입선

김방부·지절언·성동렬, 「서울역 청사 및
부지 이용 계획안」
박경호·박희돈·양재수·장형순·주광렬,
「Soldier's Land」
배영찬·김중섭·이경구·진문규,
「경부고속도로 서비스 계획안」
조광렬·이추복·김성원, 「지역개발을 위한
낙농과 함께」
김동규·홍대형·백언빈·여홍구, 「고아를 위한
마을 계획」
김인수·조원웅, 「고속도로변의 휴식원」
허범팔·이남훈·차두영, 「A Project of the
Sub Civic Center」
신승배, 「Gymnasium」

초대 작가

강명구, 엄덕문, 김윤기, 김중업, 송민구, 이천승, 정인국, 김희춘(이상 불출품)

추천 작가

나상진, 「Seoul Country Club House」
김정수, 김정식, 김태식, 이희태, 박학재, 김수근, 이해성, 배기형(운영자문위원)(이상 불출품)

심사 위원

강명구(분과위원장), 김희춘, 엄덕문

수상

문화공보부장관상: 고윤, 「현대 사찰」

특선

김인수·김홍, 「화랑 센터」

입선

이종상, 「Constructive Housing」
이추복·정돈영·김성원·조광렬, 「이데아 콤플렉스 69」
허범팔·이남훈·이용익, 「건축가의 성」
이태영·변용·박행일·김문규, 「Y 대학교 계획안」

이해에는 국전 운영 제도 개정에 따라 건축·사진부가 제외됨

심사 위원

김희춘(위원장), 엄덕문(분과위원장),
강명구, 송민구, 이경성, 박고석, 정인국

수상

대상(문화공보부장관상):
유경주·천광수, 「민족 통일의 광장」

금상(문화공보부장관상):
송명규, 「고속시대를 향한 대단위
주거군 계획안」

은상(문화공보부장관상):
김성래, 「도시 주거」

특선

김석규, 「수도서울 시민센터」

입선

송수용·김의성·김철수·임종성·송광섭·
송교섭, 「한국고전예술대학 계획안-서해
개발 1990년」

오인옥·엄기홍·문재훈, 「느티나무와 함께
살아온 너와 나의 마을계획」

초대 작가

김수근, 「우촌장」

배기형, 「모회관 계획」

정인국, 「모대학의 박물관」

강명구, 김윤기, 김재철, 김중업, 김태식,
김희춘, 나상진, 송민구, 이천승(이상
불출품)

추천 작가

김정수, 「연세대학교 교회 계획안」

김정식, 박학재, 이해성, 이희태(이상
불출품)

심사 위원

정인국, 김수근(분과위원장), 김태식,
김희춘, 배기형, 김동규, 정경운

일반 건축 부문

수상

국무총리상:
양영일·이수문·홍인선·신기철·김대기,
「민속문화원 계획안」

문화공보부장관상:
이형주·송재승·전은배, 「국민학교 계획안」

초대 작가상: 엄덕문, 「통일교회 본부」

특선

송명규, 「도심환경 개발 계획안」

입선

유경주·김무웅·원기연, 「복지마을 계획」

이태영, 「한려수도 관광핵지구 개발」

김규영·김용일·맹봉호·김철수·임종선,
「천변주거 계획」

김원석·오기수·홍순본·신보남, 「S도심지
재개발 계획」

김남현·임빈·성창평·신옥재·김진환·
김유일·우시용·차우석, 「S도심지 재개발
계획」

심구택·김동기·윤민자·김동구, 「통일로변
협업단지 계획」

김광억, 「청소년 공동생활체」

한충국·유신영, 「흔적 음미 그리고 추구」

김유일·우시용·차우석, 「S도심지 재개발 계획」

심구택·김동기·윤민자·김동구, 「통일로변 협업단지 계획」

김광억, 「청소년 공동생활체」

한충국·유신영, 「흔적 음미 그리고 추구」

새마을 주택 부문

수상

대통령상:
윤우석·이병호·정혁진,
「공예 공장이 있는 마을 계획안」

문화공보부장관상:
김훈, 「단위성장주택」

특선

문제훈·채정석·김진수,
「능2리 새마을 계획안」

정인국 「분산 농가의 집촌화 계획」

입선

송수남·여상진, 「협동농업체제의 새마을 형성」

서진우, 「성장하는 새마을 두일포」

오학선, 「협업농촌 계획안」

최용상·유재성, 「청주 조치원간 국도변 도로계획」

연헌일·김연술, 「농촌계획」

제22회(1973, 건축·사진 별도 3회)

초대 작가

엄덕문, 「리틀엔젤스 예술센터」

강명구, 김윤기, 김재철, 김중업, 김태식, 김희춘, 배기형, 송민구, 이천승, 정인국(이상 불출품)

추천 작가

김정수, 김정식, 박학재, 이해성, 이희태(이상 불출품)

심사 위원

강명구(위원장), 배기형(분과위원장), 엄덕문, 김태식, 송민구

수상

대통령상:
송명규·이종호, 「경주 문화예술센터」

문화공보부장관상:
이상연·장연철·임장렬, 「묘지공원화 계획안」

초대 작가상:
김수근, 「불국사 호텔」

특선

김정신·김광현·정동명·송효상,
「전승공예 연수촌」

박동인·김두성·유희찬·강재준, 「1980 청소년 선도환경조성 계획안」

강낙성·김진수·박병철·유재성·최용상, 「거제, 율포만 새마을 계획」

입선

원기연, 「계룡산 국립공원 갑사개발계획」

김중섭, 「주거 계획」

김기철·정인국·강호옥, 「진해만 계획」

김연술·김인철·연헌일·이광식, 「경포 1981: 민속과 자연」

윤상국·김문헌·박철한·김윤길, 「조국: 내일을 위한 매스 레저 계획」

한충국, 「속리산 상가지구: 관광 계획안」

초대 작가

강명구, 김윤기, 김중업, 엄덕문, 이천승,
정인국, 김희춘, 송민구, 김수근, 김재철,
김태식, 배기형(이상 불출품)

추천 작가

안병의, 「해원 센터」

김정수, 김종식, 박학재, 이희태,
이해성(이상 불출품)

심사 위원

김재철(위원장), 강명구(분과위원장),
김희춘, 김수근

수상

국회의장상:
신기철·민상기·이정만·김원중·김현식·김진
우·김억·이승권·신동우, 「역사광장 계획안」

문화공보부장관상:
김성래·민경식, 「도시형 고등학교, 그 제안」

추천 작가상:
나상기, 「H 대학교 본관 및 미술대학」

특선

송명규·이종호, 「태양 에너지를 이용한 농촌
근대화 계획」

김성동, 「민속문화의 전당」

정인국·박규홍·김포·서경종, 「조립과
주거공간구상」

입선

이재두, 「내촌마을 조립주택 계획안」

정동명·김정신·승효상, 「건축 공방」

서진철·박현서·박경삼, 「통영 전래 공예기술
개발촌」

이재갑·김진수·김영민·문익주, 「칠송
분산농가 집촌화 계획」

이창복·이규철·방승대, 「협업화를 위한 농촌
집합 주거」

임항택·이용익, 「인삼 재배를 위한 새마을」

김형기·방승대·이규철·이병덕·이창복,
「석남요육원」

송재승·문건영, 「국민학교 계획안」

김문헌, 「시정 문화센터」

임장렬·최영권·김원일·정성길, 「신체장애자
자활촌 계획안」

박병철·유재성·손영환, 「우리 미 재구성을
위한 공간 계획」

제24회(1975)

초대 작가

강명구, 「예술 교육을 위한 Fine Art Hall의 제안」

김윤기, 김중업, 엄덕문, 이천승, 정인국, 김희춘, 송민구, 김수근, 김재철, 김태식, 배기형, 이희태(이상 불출품)

추천 작가

나상기, 「안양시 청사 계획안」

김정수, 김종식, 박학재, 송명규, 이해성, 안병의(이상 불출품)

심사 위원

엄덕문(분과위원장), 배기형, 이희태

수상

문화공보부장관상:
오인욱·김정동·김철,
「민속보존 경연장 계획」

특선

이종호·이창연·김종식,
「우리나라 문예진흥 센터」

김정기·소병익·유희찬·심재덕·김진,
「관광센터 계획안」

입선

조성완·한재원·김두홍, 「서강지구 주거재개발」

노윤종·최원병·전용빈·이주엽·오경은·민형식, 「국립전통예술대학」

곽현상·조화규·김정근, 「호국도」

김정신·박찬정·정동명·최상헌·주수길, 「안동 수몰지구 역사환경 보존계획안」

이종상·손기찬, 「집/자연 2000」

허경·김효남·최병철·박기동, 「긴급주거」

장홍철·이재웅, 「국립도서관 계획안」

김성진·권오영, 「안동 댐 수몰지구 씨족부락주민 이주 계획안」

김성동·김대현·김종운, 「대덕 연구학원 도시」

제25회(1976)

초대 작가

김수근(운영위원), 「수표 소공원」

송민구, 「사원 연수원」

강명구, 김윤기, 김중업, 엄덕문, 이천승, 김희춘, 김재철, 김태식, 배기형, 이희태(이상 불출품)

추천 작가

김정수, 김종식, 박학재, 안병의, 송명규(이상 불출품)

심사 위원

김희춘, 강명구(분과위원장), 송민구

수상

문화공보부장관상:
손세관·최일, 「국제회의장 계획안」

추천 작가상:
나상기, 「아주공과대학 교회안」

특선

정동명·김정신·김광현·이원교·신재억·김기호, 「시민 예술공원」

윤명용·안성걸·신형건·이종호, 「문예·과학·체육·종합회관」

입선

이승권·최명철·원덕수·유익현·이영·김충렬·이강훈, 「한강변고수부지 이용 계획안」

유태민·김웅현·전경천·남정헌, 「사무소 건축 제안」

정인국·지영근·서경종·이백희, 「도시 근로자를 위한 구릉지 주거 계획」

김성동·김성수·김종운, 「젊음의 광장」

정혁진·김정동·김철, 「우리나라 '독립기념관' 계획」

김상범·유시형·이승우, 「건축인의 장」

김동원·고흥각·박재현, 「한국현대미술관」

한총국·윤철진·송경호, 「경주 불교문화 예술공원」

제26회(1977)

추천 작가

나상기, 「남서울 대운동장 계획안-야구장」

심사 위원

이천승(위원장), 강명구(분과위원장),
김희춘, 송민구, 김태식, 배기형, 이희태

수상

문화공보부장관상:
이성관·오정수·재해성,
「민족기념박물관 계획안」

특선

김영민·김광섭·이형재·이명규, 「통일의 장」
이동익·남기범·권영욱·신형건,
「수출무역회관」

입선

전용운·한진석·백광수, 「국립종합공예센터」
이재갑·오영화, 「민족예술센터의 2제안」
정동명·이종만·방인대·김영택·신동우·
이용태, 「공군사관학교 계획안」
김윤선·최진이·서미영·김용립,
「국립국악예술원 계획안」

제27회(1978)

추천 작가

나상기, 「반월 신공업도시 계획」

심사 위원

강명구(위원장), 이희태(분과위원장), 송민구

수상

문화공보부장관상:
김정신·이윤·임장렬·정동명·한상훈,
「현대 미술관 계획안」

특선

이상윤·우선오·현택수·이동익, 「6.25 전적
기념관」
이명규·오완근·서해동·김인혁·이경돈,
「청소년을 위한 보건·복지·문화의 장」

입선

김인석·김용화·김명기, 「한국문화예술
종합전시장」
이왕기·김윤선·박항섭·김용원·최범찬,
「도시민을 위한 강변의 문화활동 공간
계획안」
하수진·윤영희·박용규, 「근로자를 위한 공간
계획안」

제28회(1979)

심사 위원

김중업, 「Ana 백화점」
강명구(위원장), 이희태(분과위원장),
김희춘, 나상기(이상 불출품)

수상

대통령상:
유희준, 「건축기능+지각심리 → 형태미(빛과
공간의 대비)」
문화공보부장관상:
박흥·김광섭, 「을지로 재개발 계획」

특선

한진석·이성우·김진호·박홍범·이자,
「문화유산의 계승을 위한 도시환경 계획안」
하수진·진윤옥·윤인석, 「시민대학 계획안」

입선

이경돈·박정권·이면상·조용우, 「도시민을
위한 휴식공간 계획안」
김종근·안병일·석정훈, 「지역사회 종합의학
센터-인간의 장」
오완근·서해동·이명철·김탁,
「국립문화예술센터」
이은영·지승선·최부귀, 「FECO 1999」
윤상기·최범찬·이영수·손철송·한준·박항섭,
「현대예술의 장」
이창우·안병모·홍승표·강신우·이한웅, 「민족
대화의 장」
윤준현·이광호·이규용, 「저층 고밀도 도시
집합주거 계획」
김동일·윤영희·김준희, 「시민 예술의 장」

제29회(1980)

초대 작가

김중업, 「민족대성전 및 바다리조트 호텔」

심사 위원

김태식(분과위원장), 엄덕문(위원장),
김수근, 나상기

수상

대상: 종옥기·이경돈·조용우,
「인간·환경·문화의 공간」

특선

성인수·하장성·오인근·김병엽·유찬·
이제원·김도영·우제상·신형범·이항렬,
「도심지 상업 지역 재개발 계획」
박항섭·한준·이기승·강철희·신재순·
이정욱·한만원·지영호, 「복합 코뮤니티
시설을 위한 계획」
임장렬·이영성·박정우·윤인석·윤인석·
진윤옥·김성민·신용호, 「서울역 계획안」

입선

정창조·이면상·박무종, 「도시와 물과 공간」
오영근·허시환, 「국민과학진흥의 장」
김정신·이영·최일·최일·김관석·
안명제·홍광근·정연근, 「주택 1980」
이덕용·윤세영·이남련·윤재신·김상길,
「백제 문화의 장」
안병일·석정훈·이병성·최윤경·황의용·
김철민, 「참여, 휴식, 대화의 터」
허범팔·조남욱·이두훈·박종욱·임종환, 「서울
시민의 광장」
이동익·최병완·강승모·고성률, 「예술인
동인회관」

참고 문헌

보고서

건설부 주택·도시및지역계획연구실 HURPI·MOC.「都市計劃顧問 OSWALD NAGLER 離韓報告書」. 1967.

공간연구소.「야외 조각장을 겸비한 국립현대미술관 신축 공사 기차 자료 모집」. 회의 자료. 1981.

국전기술공사.「재개발 지구 계획 보고서 삼각 지구」. 1967.

그룹·가 건축도시연구소.「남대문 지구 재개발 사업 계획에 관한 연구」. 1978.

──.「마포로 주변 지구 재개발 사업 계획에 관한 연구」. 1979.

김수근건축연구소.「원남로-퇴계로, 영천 지구 재개발을 위한 조사 및 기본 계획」. 1967.

대지기술공단.「재개발 지구 계획 보고서 한남 지구」. 1967.

도시 및 지역설계연구소.「의주로 지역 개발 계획서」. 1973.

──.「도심부 재개발 사업 기초 조사와 기본 계획 적선, 도렴 지구」. 1976.

동양종합기술공사.「재개발 사업 계획에 관한 연구 남대문, 남대문로3가, 남창 지구」. 1978.

──.「재개발 사업 계획에 관한 연구, 태평로2가 지역」. 1978.

──.「재개발 사업 기본 계획」. 1979.

사단법인 도시 및 지역계획연구소.「도심 재개발 사업 계획 연구 세운상가 구역」. 1979.

삼화기술단.「재개발 지구 계획 보고서 낙산 지구」. 1967.

서울기술단.「재개발 지구 계획 보고서 무교 지구」. 1967.

서울대학교 공과대학 부설 생산기술연구소.「재개발 사업 기본 계획 수립에 관한 연구 청진 지구」. 1978.

──.「재개발 사업 기본 계획 수립에 관한 연구 신문로 제2지구」. 1979.

서울대학교 공과대학 부설 응용과학연구소 도시 및 건축연구실.「서울시 도심부 재개발 사업 기술 조사 보고서: 제4공구 남창 지구 현황 및 계획, 태평로2가 지역 현황 및 계획, 남대문로3가 지역 현황 및 계획」. 1973.

서울대학교 공과대학 부설 응용과학연구소.「소공 및 무교 지구 재개발 계획 및 조사 설계, 다동 지구」. 1971.

작성자 미상.「서울시 도심부 재개발 사업 기술 조사 보고서 제4공구 태평로2가 지구 현황 및 계획」. 1973.

──.「적선 지구 재개발 사업 기초 조사」. 1973.

주택·도시및지역계획연구실.「수도권 정비 계획 중간보고서」. 1968.

천일기술단.「재개발 사업 계획에 관한 연구, 회현 1, 2, 3구역」. 1978.

한국과학기술 연구소.「소공 및 무교 지구 재개발 계획 및 조사 설계 서린동 지구」. 1971.

한국방송광고공사.「예술의전당(가칭) 건립 후보지 선정(안)」. 1982. 국가기록원 관리 번호: CA0051977.

한국종합기술개발공사.「재개발 지구 계획 보고서: 남대문 지구」. 1967.

──.「재개발 지구 계획 보고서: 영천 지구」. 1967.

──(추정).「재개발 지구 계획 보고서: 주교 지구」. 1967.

──.「재개발 지역 계획 보고서 기본 계획: 을지로일가 지역, 장교 지역, 장사 지역」. 1973.

한양대학교 부설 산업과학연구소.「도시 재개발 도렴 2지구」. 1973.

──.「명동 지구 재개발 사업 계획에 관한 연구」. 1978.

──.「재개발 사업 계획에 관한 연구 명동2가 구역」. 1978.

홍익대학교 부설 건축도시계획연구소.「무교 및 다동 지구 재개발 사업 기초 조사」. 1973.

——. 「무교, 다동 및 서린 지구 재개발 기본 계획」. 1976.

——. 「재개발 사업(서울역-서대문 지구) 개발 계획에 관한 연구」. 1976.

홍익대학교 건축도시계획연구원. 「소공 및 무교 지구 재개발 계획 및 조사 설계 소공 지구」. 1971.

홍익대학교 부설 환경디자인연구원. 「공평 지구 재개발 사업 계획에 관한 연구」. 1978.

——. 「을지로1.2가 지역 재개발 기본 계획」. 1978.

정부 및 지방 정부 문서

경찰청. 「주요 시설물 카드: 정부종합청사」. 1972. 국가기록원 관리 번호: CA0233447.

국무원 사무처. 「정부청사 건축을 위한 일본인 기술자 입국 승인의 건」. 1961. 국가기록원 관리
　　번호: BA0085207.

국회사무처. 「제62회 국회 특별 국정조사 특별위원회(법사·내부반) 회의록 제1호」. 1967년 12월
　　7일.

대한민국정부. 「제1차 경제개발5개년계획」. 1962.

——. 「제2차 경제개발5개년계획」. 1966.

——. 「제5차 경제사회발전계획 수정 계획(1984~1986)」. 1983.

문화공보부. 「예술의 전당(가칭) 건립 계획 추진 경위」. 문화공보부 문화정책연구실
　　문화사업기획관, 1983. 국가기록원 관리 번호: CA0051977.

서울특별시. 「IBRD/IMF 총회 대비 손님맞이 운동 추진 상황 보고」. 1985.

——. 「도심 재개발 촉진 방안」. 1983. 국가기록원 관리 번호: BA0883728.

총무처 의정국 의사과. 「정부청사 신영 청부 계약 권유안에 관한 건」. 1958. 국가기록원 관리 번호:
　　BA0085184.

총무처 의정국 의정과. 「경제개발5개년계획 종합 전시 사업 중간보고 및 전시 기간 연장 계획」.
　　1966. 국가기록원 관리 번호: BA0084468.

——. 「제1차 경제개발5개년계획 성과 및 제2차 경제개발5개년계획 전망 종합 모형 전시 계획」.
　　1966. 국가기록원 관리 번호: BA0084468.

기사, 논문, 단행본, 정기간행물

4.3그룹. 「이 시대 우리의 건축」. 전시 도록. 서울: 안그라픽스, 1992.

KIST50년사 편찬위원회. 『KIST 50년사』. 서울: 한국과학기술원, 2016.

강난형. 「경복궁역의 모던 프로젝트」. 박사 학위, 서울시립대학교, 2016.

강정인. 『한국 현대 정치사상과 박정희』. 서울: 아카넷, 2014.

강혁. 「재개발의 명분과 실제: 을지로 도심 재개발의 경우」. 『건축문화』. 80호. 1988년 1월.

——. 「김수근의 자유센터에 대한 비평적 독해」. 『건축역사연구』. 21권 1호(2012).

건축사협회. 「정부종합청사 설계가 정말 변경되나?」. 『건축사』. 3권 5호. 1968년 1월.

공병호. 『이용만 평전』. 파주: 21세기북스, 2017.

국가재건최고회의 한국군사혁명사 편찬위원회. 『한국군사혁명사』. 서울: 국가재건최고회의
　　한국군사혁명사 편찬위원회, 1963.

국립현대미술관. 『국립현대미술관 건립지』. 과천: 국립현대미술관, 1987.

권도웅. 『건축설계 45년 변화와 성장: 남기고 싶은 자료들』. 서울: 기문당, 2014.

권미원. 『장소 특정적 미술』. 서울: 현실문화, 2013.

권보드래·천정환·황병주·김원·김성환. 『1970, 박정희 모더니즘: 유신에서 선데이서울까지』. 서울:
　　천년의상상, 2015.

김경수. 「원형의 도시와 건축의 자율」. 『건축과환경』. 1호. 1984년 9월.

———.「건축에 있어서의 합리주의와 조형의 문제」.『건축과환경』. 2호. 1984년 10월.

김기웅.「한국 건축에 있어서 전통성의 현대적 해석에 관한 연구: 독립기념관 건립계획안을 배경으로」. 석사 논문, 서울대학교, 1984.

김기웅.「독립기념관」.『건축가』. 1987년 5/6월.

김기호.「도심 재개발을 위한 도시 설계 방법 연구 I」.『환경논총』. 17권(1985).

김기환.「건축전」.『한국의 현대 건축: 1876~1990』. 한국 현대 건축 총람 1. 한국건축가협회 편. 서울: 기문당, 1994.

김석철.『도시를 그리는 건축가』. 파주: 창비, 2014.

김성홍.「민간 건축의 건립과 변화」.『서울이천년사』. 35권. 서울: 서울역사편찬원, 2017.

김수근.「인간과 자연의 회복: 70년대의 도시론」.『공간』. 38호. 1970년 1월.

김영미.『그들의 새마을 운동』. 서울: 푸른역사, 2009.

김영섭.「1993/1994 건미준의 전설과 기록」.『건축과사회』. 25호(특별호). 2013년 겨울.

김원.「국립극장을 통해 보는 전통 논쟁의 허구: 한국 현대 건축의 위기」.『공간』. 94호. 1975년 3월.

———.「한불건축 시말기」.『건축가』. 1987년 5/6월.

———.『다다익선』. 서울: 광장, 2012.

———.「'한국적인 것'의 전유를 둘러싼 경쟁: 민족중흥, 내재적 발전, 그리고 대중문화의 흔적」.『사회와 역사』. 93집(2012).

김윤식·김현.『한국문학사』. 서울: 민음사, 1996.

김윤태.『한국의 재벌과 발전국가: 고도성장과 독재, 지배계급의 형성』. 파주: 한울아카데미, 2012.

김응석.「퇴행적 유토피아의 목마」.『건축과환경』. 1987년 9월.

김재철.「한국 건축 문화 운동사의 한 에포크」.『주택』. 5호. 1960.

김정동.「나상진과 그의 건축 활동에 대한 소고」.『한국건축역사학회』. 춘계 학술 발표 대회 논문집. 2010.

김정인.「내재적 발전론과 민족주의」.『역사와 현실』. 77호(2010).

김종성.「김원과의 대화: 현대 건축과 건축 교육」.『공간』. 110호. 1976년 8월.

김종성.「포스트모더니즘의 비판적 수용과 건축가의 역할」.『공간』. 261호. 1989년 5월.

김종엽.『87년 체제론』. 파주: 창비, 2009.

김중업.「외주는 역사의 반역 행위다: 정부종합청사 설계 및 건립에 관하여」.『건축사』. 3권 6호. 1968년 3월.

김지홍.「1960~70 국가 건축 사업과 전통의 재구축」. 박사 논문, 서울대학교, 2014.

김현옥.「새로운 도시환경의 탄생을 위하여」.『공간』. 11호. 1967년 9월.

김희춘.「독립기념관 건립 현상 공모 작품 심사 개요」.『건축문화』. 31호. 1983년 12월.

네그리, 안토니오.「케인즈 그리고 1929년 이후의 자본주의적 국가 이론」.『혁명의 만회』. 영광 옮김. 서울: 갈무리, 2005.

대한국토·도시계획학회 편저.『이야기로 듣는 국토·도시계획 반백년』. 서울: 보성각, 2009.

도진순·노영기.「군부 엘리트의 등장과 지배 양식의 변화」.『1960년대 한국의 근대화와 지식인』. 서울: 선인, 2004.

독립기념관건립사편찬위원회.『독립기념관건립사』. 천안군: 독립기념관, 1988.

문화공보부.『호국선현의 유적』. 서울: 문화공보부, 1978.

민현식.「사람을 위한 건축-사람에 대한 새로운 인식, 그리고 그들을 위한 건축」.『플러스』. 14호. 1988년 6월.

———.「건축의 본성을 끊임없이 탐색하는 심미적 이중주의자」.『PA』. 4호. 1997년 7월.

민현식·김석철·이범재·신기철.「도시 속의 대규모 건축물」.『공간』. 127호. 1978년 1월.

박경립.「한국건축가협회의 창립 과정과 의의」.『건축과사회』. 25호(2013).

박근호.『박정희 경제신화 해부: 정책 없는 고도성장』. 서울: 회화나무, 2017.

박길룡.「도시 성능 회복과 도시 조직 체계」.『공간』. 226호. 1986년 5월.

———.『한국 현대 건축 평전』. 서울: 공간서가, 2015.

박배균·김동완 편.『국가와 지역: 다중 스케일의 관점에서 본 한국의 지역』. 서울: 알트, 2013.

박배균·정세훈·김동완 편.『산업 경관의 탄생: 다중 스케일 관점에서 본 발전주의 공업 단지』. 서울: 알트, 2014.

박병주.「도시 계획의 새로운 전개」.『건축사』. 157호. 1982년 4월.

박신의.「통합적 문화 개념으로 헌법 다시 보기」.『헌법 다시 보기: 87년 헌법 무엇이 문제인가』. 함께하는시민행동 편. 파주: 창비, 2007.

박인석.『건축이 바꾼다』. 서울: 도서출판 마티, 2017.

박정현.「계획 복합체 신도시와 한국 중산층의 탄생」.『중산층 시대의 디자인 문화 1989~1997』. 강현주·박정현·안은별·앞으로·오창섭·이영준·전가경·정세현·홍은주. 서울: 한국공예디자인문화재단, 2015.

———.「정체성과 시대의 우울」.『전환기의 한국 건축과 4.3그룹』. 우동선·전봉희·박정현·배형민·송하엽·최원준·백진·김현섭·이종우. 서울: 도서출판 집, 2014.

———.「김정철과 정림건축 1967~87」.『김정철과 정림건축 1967~87』. 정림건축문화재단 편. 서울: 프로파간다, 2017.

박찬승.「한국학 연구 패러다임을 둘러싼 논의: 내재적 발전론을 중심으로」.『한국학논집』. 35집(2007).

배형민.『감각의 단면』. 파주: 동녘, 2007.

———.「파편과 체험의 언어」.『건축·도시·조경의 지식 지형』. 고양: 나무도시, 2011.

———.『포트폴리오와 다이어그램』. 파주: 동녘, 2013.

———.「파편, 체험, 개념」.『전환기의 한국 건축과 4.3그룹』. 서울: 도서출판 집, 2014.

백남준·김원.『다다익선 이야기』. 서울: 광장, 2013.

비숍, 클레어.『래디컬 뮤지엄: 동시대 미술관에서 무엇이 '동시대적'인가?』. 서울: 현실문화, 2016.

삼우건축.『Design Is Life Life Is Design, 1976~2006』. 서울: 다온재, 2006.

서영채.「민족, 주체, 전통」.『민족문학사연구』. 34호(2007).

서울역사박물관.『남대문시장: 모든 물건이 모이고 흩어지는 시장 백화점』. 전시 도록. 서울: 서울역사박물관, 2017.

서울특별시 도시정비과.『도심 재개발 사업 연혁지 1973~1998』. 서울: 서울특별시, 2000.

서울특별시.『서울시 도심 재개발 도시 설계 연구』. 서울: 서울특별시, 1990.

서현.「인터뷰: 김태수」.『국립현대미술관 1986: 과천관의 개관』. 과천: 국립현대미술관, 2016.

손정목.『서울 도시계획 이야기』. 서울: 한울, 2003.

신기욱.『한국 민족주의의 기원』. 파주: 창비, 2009.

신동준.「하늘에서 보다 10」.『동아일보』. 1962년 10월 10일 자. 1면.

심은정.「제5공화국 시기 프로야구 정책과 국민 여가」.『역사연구』. 26호(2014).

안창모.「1960년대 한국 건축의 반공, 전통 이데올로기와 모더니티」.『건축역사연구』. 12권 4호(2003).

———.「강남 개발과 강북의 탄생 과정 고찰」.『서울학연구』. 41호(2010).

오명석.「1960~70년대의 문화 정책과 민족 문화 담론」.『비교문화연구』. 4호(1998).

오양열.「한국의 문화 행정 체계 50년: 구조 및 기능의 변천 과정과 그 과제」.『문화정책논총』. 7호(1995).

외니스, 지야.「발전국가의 논리」.『비교 정치론 강의 2: 제3세계의 정치변동과 정치경제』. 김웅진·박창욱·신윤환 편역. 서울: 한울, 1992.

우동선·전봉희·박정현·배형민·송하엽·최원준·백진·김현섭·이종우.『전환기의 한국 건축과 4.3그룹』. 서울: 도서출판 집, 2014.

우동선·최원준·전봉희·배형민.『4.3그룹 구술집』. 서울: 도서출판 마티, 2014.

원도시 건축연구소.「건축에 대한 변명」.『건축과환경』. 1호. 1984년 9월.

유걸.「포스트모더니즘 소고」.『플러스』. 14호. 1988년 6월.

윤상우.「동아시아 발전국가론의 비판적 검토: 한국의 경험을 중심으로」.『경제와사회』. 50호(2001).

──. 「한국 발전국가의 형성·변동과 세계 체제적 조건, 1960~1990」. 『경제와사회』. 75호(2006).

윤승중. 『건축되는 도시 도시 같은 건축』. 서울: 간향미디어, 1997.

윤승중·유걸. 「광역 수도권 계획」. 『공간』. 40호. 1970년 3월.

은정태. 「박정희 시대 성역화 사업의 추이와 성격」. 『역사문제연구』. 15호(2005).

이경성. 『어느 미술관장의 회상』. 서울: 시공사, 1988.

이남희. 『민중 만들기: 한국의 민주화 운동과 재현의 정치학』. 서울: 후마니타스, 2015.

이범재. 「독립기념관 준공에 즈음한 몇 가지 생각」. 『건축문화』. 74호. 1987년 7월.

이상연 편. 『도시 계획 백서』. 서울: 서울특별시, 1962.

이상해. 「포스트모던 건축」. 『건축문화』. 121호. 1991년 6월.

이상헌. 『대한민국에 건축은 없다: 한국건축의 새로운 타이폴로지 찾기』. 파주: 효형출판, 2013.

이성옥 편. 『서울 도시 계획』. 서울: 서울특별시, 1965.

이일훈. 「포스트모더니즘, 그 시의적 질문에 대한 신상진술」. 『공간』. 261호. 1989년 5월.

이종건. 『건축 없는 국가』. 서울: 간향, 2013.

이현경. 「1970, 80년대 한국 사극영화의 정치학」. 『국제어문』. 43호(2008).

이희봉. 「포스트모던 건축: 지금 우리에게 필요한 것인가?」. 『공간』. 261호. 1989년 5월.

이희태. 「등단하는 건축예술」. 『조선일보』. 1955년 11월 22일 자.

임동근·김종배. 『메트로폴리스 서울의 탄생』. 서울: 반비, 2015.

전봉희·우동선. 『김정식 구술집』. 서울: 도서출판 마티, 2013.

전봉희·우동선·최원준. 『김태수 구술집』. 서울: 도서출판 마티, 2014.

──. 『윤승중 구술집』. 서울: 도서출판 마티, 2014.

전재호. 『반동적 근대주의자 박정희』. 책세상문고 우리시대 2. 서울: 책세상, 2000.

정갑영. 「우리나라 문화 정책의 이념에 관한 연구」. 『문화정책논총』. 5호(1993).

정림건축. 「건축에 대한 우리의 생각」. 『건축과환경』. 2호. 1984년 10월.

정성화 편. 『박정희 시대와 중동 건설 1』. 서울: 도서출판 선인, 2014.

정인국. 「미관지구 설정의 의의와 실제」. 『건축사』. 56호. 1973.

정인하. 『김수근 건축론: 한국 건축의 새로운 이념형』. 서울: 미건사, 1996.

──. 『구축적 논리와 공간적 상상력: 김종성 건축론』. 서울: 시공문화사, 2003.

정인하·배형민·조명래·민범식·배정한·조경진. 『건축·도시·조경의 지식 지형』. 고양: 나무도시, 2011.

정진석. 『한국 잡지 역사』. 서울: 커뮤니케이션북스, 2014.

정호진. 「조선미술전람회 제도에 관한 연구」. 『미술사학연구』. 205호(1995).

조건영. 「시장 논리와 계획 논리」. 『공간』. 226호. 1986년 5월.

조은정. 『권력과 미술: 대한민국 제1공화국의 권력과 미술』. 서울: 아카넷, 2009.

조창걸·조영무·홍순인·박홍. 「1970년대의 회고」. 『건축가』. 1979년 11/12월.

조희연. 「동아시아 성장론의 검토: 발전국가론을 중심으로」. 『경제와사회』. 36호(1997).

주성수. 『한국 시민 사회사: 민주화기 1987~2017』. 서울: 학민사, 2017.

주원. 『도시계획과 지역계획』. 서울: 서울특별시도시계획위원회, 1955.

── 편. 『서울도시기본계획』. 서울: 서울특별시, 1966.

주종원. 「서울 도심부 불량 건축물과 재개발」. 『건축사』. 157호. 1982년 4월.

──. 「서울 도심부 재개발 기본 계획을 위한 연구」. 『대한건축학회지』. 27권 11호(1983).

지주형. 『한국 신자유주의의 기원과 형성』. 서울: 책세상, 2011.

──. 「강남 개발과 강남적 도시성의 형성: 반공 권위주의 발전국가의 공간선택성을 중심으로」.
　　『한국지역지리학회지』. 22(2)(2016).

창비 50년사 편찬위원회 편. 『창비와 사람들: 창비 50년사』. 파주: 창비, 2015.

채우리·전봉희. 「한국 건축의 해석에 적용된 축 개념의 가능성과 한계」. 『한국건축사학회』.
　　한국건축역사학회 춘계 학술 발표 대회 논문집. 2015.

최원준·배형민. 『원정수·지순 구술집』. 서울: 도서출판 마티, 2015.

포항제철 20년사 편찬위원회. 『포항제철 20년사』. 포항종합제철주식회사, 1989.

프램튼, 케네스.『현대 건축: 비판적 역사』. 송미숙 옮김. 서울: 도서출판 마티, 2017.

하이데거, 마르틴.「건축함, 사유함, 거주함」.『강연과 논문』. 신상희·이기상·박찬국 옮김. 서울: 이학사, 2008.

한국건축가협회.『한국의 현대 건축』. 서울: 기문당, 1994.

한국종합기술개발공사 30년사 편찬위원회.『한국종합기술개발공사 30년사』. 한국종합기술개발공사, 1993.

한국문화예술진흥원.『문예진흥원20년사』. 서울: 한국문화예술진흥원, 1993.

한국외환은행30년사 편찬위원회.『한국외환은행 30년사』. 한국외환은행, 1997.

한국종합기술개발공사 도시계획부.「여의도 개발 MASTER PLAN을 위한 제언과 가설」.『공간』. 29호. 1969년 4월.

한글라스50년사 편찬위원회.『한글라스 50년사』. 한국유리공업주식회사. 2007.

현대건설50년사 편찬위원회.『현대건설 50년사』. 서울: 현대건설주식회사, 1997.

황진태.「발전주의 도시 매트릭스의 구축: 부산의 강남 따라 하기를 사례로」.『한국지역지리학회지』. 22(2)(2016).

황호덕.『근대 네이션과 그 표상들』. 서울: 소명출판, 2005.

해외 문헌

Adorno, Theodor. *The Culture Industry*. New York: Routledge, 2001.

Albrecht, Donald and Eeva-Liisa Pelkonen, ed. *Eero Saarinen: Shaping the Future*. New Haven: Yale University Press, 2006.

Amsden, Alice H. *Asia's Next Giant: South Korea and Late Industrialization*. Oxford: Oxford University Press, 1989.

Buck-Morss, Susan. *Dream World and Catastrophe*. Cambridge, MA: MIT Press, 2002.

Bürger, Peter. *Theory of the Avant-garde*. Minneapolis: University of Minnesota Press, 1984.

Butler, Judith. *Bodies that Matter*. London: Routledge, 1993.

Cohen, Jean-Louis. *Scenes of the World to Come*. New York: Flammarion, 1996.

Colomina, Beatriz and Craig Buckley. *Clip, Stamp, Fold: The Radical Architecture of Little Magazines 196X to 197X*. Barcelona: Actar, 2011.

Dean, Mitchel and Kaspar Villadsen. *State Phobia and Civil Society: The Political Legacy of Michel Foucault*. Stanford: Stanford University Press, 2016.

Escobar, Arturo. "Planning." In *The Development Dictionary: A Guide to Knowledge as Power*. Edited by Wolfgang Sachs. New York: Zed Books, 2010.

——. *Encountering Development: The Making and Unmaking of the Third World*. Princeton: Princeton University Press, 2012.

Evans, Peter B. *Dietrich Rueschemeyer and Theda Skocpol*. Edited by Bring the State Back In. Cambridge: Cambridge University Press, 1985.

Foster, Hal. *The Return of the Real: The Avante-Garde at the End of the Century*. Cambridge, MA: MIT Press. 1996.

Foucault, Michel. *The Discourse on Language in The Archaeology of Knowledge & The Discourse on Language*. New York: Pantheon, 1971.

——. *The History of Sexuality*. vol. 1. New York: Vintage, 1978.

——. *The Birth of Biopolitics: Lectures at the Collège de France 1978-1979*. New York: Pallgrave Macmillan, 2008.

Graaf, Rainer de. "Building Capital." *Architectural Review* (May 2015).

Heidegger, Martin. "The Age of the World Picture." In *The Question Concerning Technology and Other Essays*. New York: Garland Publishing, 1977.

Herf, Jeffery. *Reactionary Modernism*. London: Cambridge University Press, 1984.

Hitchcock, Henry-Russell. "The Architecture of Bureaucracy & The Architecture of Genius." *Architectural Review*, no. 101 (1947).

Jung, Hyun Tae. *Organization and Abstraction: The Architecture of Skidmore, Owings, & Merrill from 1936 to 1956*. Ph. D. Dissertation, Columbia University, 2011.

Jameson, Fredric. *Postmodernism or, the Cultural Logic of Late Capitalism*. Durham: Duke University Press, 1991.

Johnson, Chalmers. *MITI and the Japanese Miracle: The Growth of Industrial Policy, 1925-1975*. Stanford: Stanford University Press, 1982.

———. "Political Institution and Economic Performance: The Government-Business Relationship in Japan, South Korea, and Taiwan." In *The Political Economy of the New Asian Industrialism* Edited by Frederic Deyo. Ithaca: Cornell University Press, 1987.

Kim, Song Hong. "Changes in Urban Planning Policies and Urban Morphologies in Seoul." *Architectural Research*, vol. 15, No. 35 (2013).

Kubo, Michael. "The Concept of the Architectural Corporation." In *Officeus: Atlas* Edited by Eva Franch I Gilbert, Michael Kubo, Ana Milja Ki, and Ashley Schafer. New York: Lars Müller Publisher and Storefront for Art and Architecture, 2014.

Lajosi, Krisztina. "Shaping the Voice of the People in Nineteenth-Century Operas." In *Folklore and Nationalism in Europe During the Long Nineteenth Century*. Edited by Timothy Baycroft and David Hopkin. Leiden: Martinus Nijhoff, 2012.

Lawrence, Amanda Reeser. *James Stirling: Revisionary Modernist*. New Haven: Yale University Press, 2012.

Lévi-Strauss, Claude. *From Chretien de Troyes to Richard Wagner*. New York: Basic, 1985.

Loeffler, Jane C. *The Architecture of Diplomacy: Building America's Embassies*. New York: Princeton Architectural Press, 1988.

Lyotard, Jean-François. "Answering the Question: What is Postmodernism?" In *The Postmodern Condition: A Report on Knowledge*. Minneapolis: University of Minnesota Press, 1984.

Mattsson, Helena and Sven-Olov Wallenstein. *1930/1931: Swedish Modernism at the Crossroads*. Stockholm: Axl Books, 2009.

Negri, Antonio. "Keynes and the Capitalist Theory of the State post 1929." In *Revolution Retrieved*. London: Ted Note, 1988.

Nicolaus, Pevsner. *Pioneers of Modern Design: From William Morris to Walter Gropius*. London: Penguin, 1991.

Öni , Ziya. "The Logic of the Developmental State." *Comparative Politics*, vol. 24, no. 1 (1991).

Pai, Hyungmin and Woo Don-Son. "In and Out of Space: Identity and Architectural History in Korea and Japan." *The Journal of Architecture*, vol. 19, no. 3 (2014).

Pelkonen, Feva-Liisa. *Kevin Roche: Architecture as Environment*. New Haven: Yale University Press, 2011.

Rowe, Colin. *The Mathematics of the Ideal Villa and Other Essays*. Cambridge, MA: MIT Press, 1976.

Steinberg, Michael P. "Music Drama and the End of History." *New German Critique*,

no. 69 (1996).

Swenarton, Mark, Tom Avermaete and Dirk van den Heuvel, ed. *Architecture and the Welfare State*. London: Routledge, 2015.

Tafuri, Manfredo. *Architecture and Utopia*. Cambridge, MA: MIT Press, 1976.

———. "The Disenchanted Mountain." In *The American City: From the Civil War to the New Deal*. Cambridge, MA: MIT Press, 1983.

———. *The Sphere and the Labyrinth: Avant-Gardes and Architecture from Piranesi to the 1970s*. Cambridge, MA: MIT Press, 1987.

———. *Interpreting Renaissance*. Cambridge, MA: MIT Press, 2006.

Tate, Alan. *Great City Park*. London: Routledge, 2015.

Vidler, Anthony. "Losing Face." In *The Architectural Uncanny*. Cambridge, MA: MIT Press, 1992.

Wallenstein, Sven-Olov. *Biopolitics and the Emergence of Modern Architecture*. Cambridge, MA: MIT Press, 2009.

Wharton, Annabel Jane. *Building Cold War: Hilton International Hotels and Modern Architecture*. Chicago: The University of Chicago Press, 2001.

Wigley, Mark. "Network Fever." *Gray Room*, no.4 (2001).

Žižek, Slavoy. *The Sublime Object of Ideology*. London: Verso, 1989.

찾아보기

건축은 무엇을 했는가:
발전국가 시기 한국 현대 건축

박정현 지음

초판 1쇄 발행 2020년 11월 2일
4쇄 발행 2024년 6월 20일

발행. 워크룸 프레스
편집. 박활성
디자인. 김형진
제작. 세걸음

워크룸 프레스
서울시 종로구 자하문로19길 25, 3층
전화 02-6013-3246
이메일 wpress@wkrm.kr
workroompress.kr

ISBN 979-11-89356-41-5 (03600)
값 20,000원